田野·社会丛书

被改造的民间戏曲
以20世纪山西秧歌小戏为中心的社会史考察

韩晓莉 著

图书在版编目(CIP)数据

被改造的民间戏曲:以20世纪山西秧歌小戏为中心的社会史考察/韩晓莉著. —北京:北京大学出版社,2012.5
 (田野·社会丛书)
 ISBN 978-7-301-20516-7

Ⅰ.①被… Ⅱ.①韩… Ⅲ.①秧歌剧-社会变迁-研究-山西省 Ⅳ.①J825.25

中国版本图书馆CIP数据核字(2012)第067003号

书　　　名:被改造的民间戏曲——以20世纪山西秧歌小戏为中心的社会史考察
著作责任者:韩晓莉　著
责 任 编 辑:张　晗
封 面 设 计:海云书装
标 准 书 号:ISBN 978-7-301-20516-7/K·0854
出 版 发 行:北京大学出版社
地　　　址:北京市海淀区成府路205号　100871
网　　　址:http://www.pup.cn　电子邮箱:pkuwsz@yahoo.com.cn
电　　　话:邮购部62752015　发行部62750672　编辑部62752025
　　　　　　出版部62754962
印 刷 者:三河市博文印刷厂
经 销 者:新华书店
　　　　　　965mm×1300mm　16开本　23.25印张　322千字
　　　　　　2012年5月第1版　2012年5月第1次印刷
定　　　价:46.00元

未经许可,不得以任何方式复制或抄袭本书之部分或全部内容。
版权所有,侵权必究
举报电话:010-62752024　电子邮箱:fd@pup.pku.edu.cn

《田野·社会丛书》总序

走向田野与社会
——中国社会史研究的追求与实践

行 龙

人文社会科学领域的理论和概念总是不断出新五花八门。回顾1980年代以来中国社会史研究的发展历程,我们引进、接受了太多的西方人文社会科学的理论和概念。现代化理论、"中国中心观"、年鉴派史学、国家—社会理论、"过密化"、"权力的文化网络"、"地方性知识"、知识考古学等等,林林总总。这既是一个目不暇接、兴奋不已的过程,又是一个不断跟进、让人疲惫的过程。在这样一个过程中,我们在不断地反思,也在不断地前行。中国社会史研究深受西方有关理论概念的影响,这是一个不争的事实。另一方面,我们又不时地听到或看到对盲目追求、一味模仿西方理论概念的批评,建立中国本土化的社会史概念理论的呼声在我们的耳畔不时响起。

这里的"走向田野与社会",却不是什么新的概念,也谈不上是什么理论之类。至多可以说,它是山西大学中国社会史研究中心三代学人从事社会史研究过程中的一种学术追求和实践。

"走向田野与社会"的想法付诸文字,最早是在2002年。那一年,为庆祝山西大学建校100周年,校方组织出版了一批学术著作,其中一本是我主编的《近代山西社会研究》(中国社会科学出版社,2002),此书有一个副标题就叫"走向田野与社会",其实是我和自己培养的最初几届硕士研究生撰写的有关区域社会史的学术论文集。2007年,我的

另一本书将此副题移作正题,名曰《走向田野与社会》(三联书店,2007)。忆记2004年9月的一个晚上,我在山西大学以"走向田野与社会"为题的讲座中谈到,这里的田野包含两层意思:一是相对于校园和图书馆的田地与原野,也就是基层社会和农村;二是人类学意义上的田野工作,也就是参与观察实地考察的方法。这里的社会也有两层含义:一是现实的社会,我们必须关注现实社会,懂得从现在推延到过去或者由过去推延到现在;二是社会史意义上的社会,这是一个整体的社会,也是一个"自下而上"视角下的社会。

其实,走向田野与社会是中国历史学的一个悠久传统,也是一份值得深切体会和实践的学术资源。我们的老祖宗司马迁写《史记》的目的是"究天人之际,通古今之变,成一家之言",为此他游历名山大川,了解风土民情,采访野夫乡老,搜集民间传说。一篇《河渠书》,太史公"南登庐山,观禹疏九江,遂至于会稽太湟,上姑苏,望五湖,东窥洛汭、大邳、迎河,行淮、泗、济、漯、洛渠;西瞻蜀之岷山及离碓;北自龙门至于朔方",可谓足迹遍南北。及至晚近,"读万卷书,行万里路"几成为中国传统知识文人治学的准则。我的老师乔志强(1928—1998)先生辈,虽然不能把他们看作传统文人一代,但他们对中国传统文化的体认却比吾辈要深切许多。即使是在接连不断的政治运动环境下,他们也会在自己有限的学问范围内走出校园,走向田野。乔先生最早出的一本书,是1957年出版的《曹顺起义史料汇编》,该书区区6万字,除抄录第一历史档案馆有关上谕、奏折、审讯记录稿本外,很重要的一部分就是他采访当事人后人及"访问其他当地老群众",召开座谈会收集而来的民间传说。也是从1950年代开始,他在教学之余,又开始留心搜集山西地区义和团史料。现在学界利用甚广的刘大鹏之《退想斋日记》、《潜园琐记》、《晋祠志》等重要资料,就是他在晋祠圣母殿侧廊看到刘大鹏的碑铭后,顺藤摸瓜,实地走访得来的。1980年,当人们还沉浸在"科学的春天"到来之际,乔志强先生就推出了《义和团山西地区史料》这部来自乡间田野的重要资料书,这批资料也成就了他早年的山西义和团研究和辛亥革命前十年史的研究。

1980年代，乔志强先生以其敏锐的史家眼光，开始了社会史领域的钻研和探索。我们清楚地记得，他与研究生一起研读相关学科的基础知识，一起讨论提纲著书立说，一起参观考察晋祠、乔家大院、丁村民俗博物馆，一起走向田野访问乡老。一部《中国近代社会史》（人民出版社，1992）被学界誉为中国社会史"由理论探讨走向实际操作的第一步"，成为中国社会史学科体系初步形成的一个最重要的标志。就是在该书的长篇导论中，他在最后一个部分专门谈"怎样研究社会史"，认为"历史调查可以说是社会史的主要研究方法"，举凡文献资料，包括正史、野史、私家著述、地方志、笔记、专书、日记、书信、年谱、家谱、回忆录、文学作品；文物，包括金石、文书、契约、图像、器物；调查访问，包括访谈、问卷、观察等等，不厌其烦，逐一道来，其中列举的山西地区铁铸古钟鼎文和石刻碑文等都是他多年的切身体验和辛苦所得。

乔志强先生对历史调查和田野工作的理解是非常朴实的，其描述的文字也是平淡无华的，关于"调查访问"中的"观察"，他这样写道：

> 现实的社会生活，往往留有以往社会的痕迹，有时甚至很多传统，特别如民俗、人际关系、生活习惯，这些就可以借助于观察。另外还可以借助于到交通不便或是人际关系较为简单的地区去观察调查，因为它们还可能保留有较多的过去的风俗习惯、人际往来等方面的痕迹，对于理解历史是有用处的。（《中国近代社会史》，第30—31页）

二十多年后重温先生朴实无华的教诲，回想当年跟随先生走村过镇的往事，我们为学有所本、亲炙教诲感到欣慰。

走向田野与社会，又是社会史的学科特性决定的。20世纪之后兴起的西方新史学，尤其是法国年鉴学派史学在批判实证史学的基础上异军突起，年鉴派史学"所要求的历史不仅是政治史、军事史和外交史，而且还是经济史、人口史、技术史和习俗史；不仅是君王和大人物的历史，而且还是所有人的历史；这是结构的历史，而不仅仅是事件的历史；这是有演进的、变革的运动着的历史，不是停滞的、描述性的历史；

是有分析的、有说明的历史,而不再是纯叙述性的历史;总之是一种总体的历史"(勒高夫等主编:《新史学》,上海译文出版社,1989,第19页)。一百年前,梁启超在中国倡导的"新史学"与西方有异曲同工之妙,1980年代恢复后的中国社会史研究更以其"把历史的内容还给历史"的雄心登坛亮相。长期以来以阶级斗争为主线的历史研究使得历史变得干瘪枯燥,以大人物和大事件组成的历史难以反映历史的真实,全面地准确地认识国情把握国情,需要我们全面地系统地认识历史认识社会,需要我们还历史以有血有肉丰富多彩的全貌。可以说,中国社会史在顺应中国社会变革和时代潮流中得以恢复,又在关注社会现实的过程中得以演进。

因此,社会史意义上的"社会",又不仅是历史的社会,同时也是现实的社会。通过过去而理解现在,通过现在而理解过去,此为年鉴派史学方法论的核心,第三代年鉴学派的重要人物勒高夫曾宣称,年鉴派史学是一种"史学家带着问题去研究的史学","它比任何时候都更重视从现时出发来探讨历史问题"。

很有意思的是,半个世纪以前,钱穆先生在香港某学术机构做演讲,有一讲即为"如何研究社会史",他尤其强调:

……要研究社会史,应该从当前亲身所处的现实社会着手。历史传统本是以往社会的记录,当前社会则是此下历史的张本。历史中所有是既往的社会,社会上所有则是现前的历史,此两者本应联系合一来看。

……要研究社会史,决不可关着门埋头在图书馆中专寻文字资料所能胜任,主要乃在能从活的现实社会中获取生动的实像。

我们若能由社会追溯到历史,从历史认识到社会,把眼前社会来作以往历史的一个生动见证,这样研究,才始活泼真确,不要专在文字记载上作片面的搜索。(《中国历史研究法》,三联书店,2001,第52—56页)

乔志强先生撰写的《中国近代社会史》导论部分,计有社会史研究

的对象、知识结构、意义及怎样研究社会史四个小节,谈到社会史研究的意义的,没有谈其学术意义,"重点强调研究社会史具有的重要的现实意义"。社会史的研究要有现实感,这是社会史研究者的社会责任,也是催促我们走向田野与社会的学术动力。

社会史意义上的"社会",又是一种"自下而上"视角下的社会。与传统史学重视上层人物和重大历史事件的"自上而下"视角不同,社会史的研究更重视芸芸众生的历史与日常。举凡人口、婚姻、家庭、宗族、农村、集镇、城市、士农工商、衣食住行、宗教信仰、节日礼俗、人际关系、教育赡养、慈善救灾、社会问题等等,均从"社会生活的深处"跃出而成为社会史研究的主要内容。显然,社会史的研究极大地拓展了传统史学的研究内容,如此丰富的研究内容决定了社会史多学科交叉融合的特性,如此特性需要我们具有与此研究内容相匹配的相关学科基础知识与训练,需要我们走出学校和图书馆,走向田野与社会。由此,人类学、社会学等成为社会史最亲密的伙伴,社会史研究者背起行囊走向田野,"优先与人类学对话"成为一道风景。

"偶然相遇人间世,合在增城阿姥家。"山西大学的社会史研究与人类学是有学脉缘分的,一位祖籍山西至今活跃在人类学界的乔健先生 1990 年自香港向我们走来。我不时地想过,也许就是一种缘分,"二乔"成为我们社会史研究的领路人,算是我们这些生长在较为闭塞的山西后辈学人的福分。现在,山西大学中国社会史研究中心的鉴知楼里,恭敬地置放着"二乔"的雕像,每每仰望,实多感慨。

1998 年,乔志强先生仙逝后,乔健先生曾特意撰文回忆他与志强先生最初的交往:

> 我第一次见到乔志强先生是在 1990 年初夏,当时我来山西大学接受荣誉教授的颁授。志强先生与我除了同乡、同姓的关系外,还是同志。我自己是研究文化/社会人类学的,但早期都偏重所谓"异文化"的研究,其中包括了台湾的高山族、美国的印第安人(特别是那瓦侯族)以及华南的瑶族。但从 90 年代起,逐渐转向汉族,特别是华北汉族社会的研究。志强先生是中国社会史权威,与我

新的研究兴趣相同。由于这种"三同"的因缘,我们一见如故,相谈极欢。他特别邀请我去他家吃饭,吃的是我最爱吃的豆角焖面。我对先生的纯诚质朴,也深为赞佩。(《纪念乔志强先生》,第32页)

其实,乔健先生也是一位"纯诚质朴"的蔼蔼长者,又是一位立身田野从来不知疲倦的著名人类学家。他为扩展山西大学的对外学术交流,尤其是对中国社会史研究中心的学术发展付出了大量的心血。我初次与乔健先生相识正是在1990年山西大学华北文化研究中心成立仪式上。1996年,"二乔"联名申请国家社科基金重点项目——华北贱民阶层研究获准,我和一名研究生承担的"晋东南剃头匠"成为其中的一部分,开始直接受到乔健先生人类学的指导和训练;2001年,乔健先生又申请到一个欧洲联盟委员会关于中国农村可持续发展的研究项目,我们多年来关注的一个田野工作点赤桥村(即晋祠附近刘大鹏祖籍)被确定为全国七个点之一;2006年下半年,我专门请乔先生为研究生开设了文化人类学专题课,他编写讲义,印制参考资料,每天到图书馆的十层授课论道往来不辍。这些年,他几乎每年都要来中心一到两次,做讲座,下田野,乐在其中,老而弥坚。这不,前不久他来又和我谈起下一步研究绵山脚下著名的张壁古堡的计划。如今,乔健先生将一生收藏的人类学社会学书籍和期刊捐赠中心,命名为"乔健图书馆",又特设两个奖学金鼓励优秀学子立志成才,其人其情,良人感佩。正是在这位著名人类学家的躬身提携下,我结识了费孝通、李亦园、金耀基等著名人类学社会学前辈及大批同行,我和多名研究生曾到香港和台湾参加各种人类学社会学会议。正是在乔健先生的亲自指导之下,我们这些历史学学科背景的后辈,才开始学得一点人类学的知识和田野工作的方法,山西大学中国社会史研究中心的学术工作有了人类学社会学的气味,走向田野与社会成为本中心愈来愈浓的学术风气。

奉献在读者面前的这套丛书,命名为"田野·社会丛书",编者和诸位作者不谋而合。丛书主要刊出山西大学中国社会史研究中心年轻

一代学者的研究成果,其中有些为博士论文基础上的修改稿,有些则为另起炉灶的新作。博士论文也好,新作也好,均为积年累月辛苦钻研所得,希望借此表达本中心走向田野与社会的研究取向和学术追求。

丛书所收均为区域社会史研究之作,而这个"区域"正是以我们生于斯,长于斯,情系于斯的山西为中心。在长期从事中国社会史研究的过程中,编者和作者形成了这样一个基本认知:社会史的研究并不简单是"社会生活史"的研究,只有"自上而下"与"自下而上"的结合,理论探讨与实证研究的结合,宏观研究与微观研究的结合,才能实现"整体的"社会史研究这一目标,才能避免"碎片化"的陷阱。

其实,整体和区域只是反映事物多样性和统一性及其相互关系的范畴,整体只能在区域中存在,只有通过区域而存在。相对于特定国家的不同区域而言,全国性范围的研究可以说是宏观的、整体的,但相对于跨国界的世界范围的研究而言,全国性的研究又只能是一种微观的、区域的研究,整体和区域并不等同于宏观和微观。史学研究的价值并不在于选题的整体与区域之区别,区域研究得出的结论未必都是个别的、只适于局部地区的定论,"更重要的是在每个具体的研究中使用各种方法、手段和途径,使其融为一体,从而事实上推进史学研究"。我们相信,沉湎于中国悠久的历史文化传统,研读品味先辈们赐赠的丰硕成果,面对不断翻新流行的各式理论概念,史学研究的不变宗旨仍然是求真求实,而求真求实的重要途径之一就是通过区域的、个案的、具体的研究去实践。这里需要引起注意的是,这样一种区域的、个案的、具体的研究又往往被误认为社会史研究"碎化"的表现,其实,所谓的"碎化"并不可怕,把研究对象咬烂嚼碎、烂熟于胸、化然于心并没有什么不好,可怕的是碎而不化,碎而不通。区域社会史的研究绝不是画地为牢、就区域而区域,而是要就区域看整体,就地方看国家。从唯物主义整体的普遍联系的观点出发,在区域的、个案的、具体的研究中保持整体的眼光,正是克服过分追求宏大叙事,实现社会史研究整体性的重要途径。读者可以发现,丛书所收的各种选题中,既有对山西区域社会一些重大问题的研究,也有一些更小的区域(如黄河小北干流、霍泉流

域)、甚至某个具体村庄的研究,选题各异,追求整体社会史研究的目标则一。

作为一种学术追求与实践,走向田野与社会也是区域社会史研究的必然逻辑。我们知道,传统历史研究历来重视时间维度,那种民族—国家的宏大叙事大多只是一个虚幻的概念,一个虚拟的和抽象的整体,而没有较为真切的空间维度。社会史的研究要"自下而上",要更多地关注底层的历史民众的历史,而区域社会正是民众生活的日常空间,只有空间维度的区域才是具体的真实的区域,揭示空间特征的"田野"便自然地进入区域社会史研究的视野,走向田野从事田野工作便成为一种学术自觉与必然。

社会史研究要"优先与人类学对话",也要重视田野工作。我们知道,人类学的田野工作首先是对"异文化"的参与观察,它要求研究者到被研究者的生活圈子里至少进行为期一年的实地观察与研究,与被研究者"同吃同住同劳动",进而撰写人类学意义上的民族志。人类学强调参与观察的田野工作,对区域社会史研究具有重要的借鉴意义。走向田野,直接到那个具体的区域体验空间的历史,观察研究对象的日常,感受历史现场的氛围,才能使时间的历史与空间的历史连接起来,才能对"地方性知识"获取真正的认同,才能体会到"同情之理解"之可能,才能对区域社会的历史脉络有更为深刻的把握。然而,社会史的田野工作又不完全等同于人类学的田野工作。"上穷碧落下黄泉,动手动脚找资料",搜集资料、尽可能地全面详尽地占有资料,是史学研究、尤其是区域社会史研究最基础的工作。如果说宏大叙事式的研究主要是通过传统的正史资料所进行,那么,区域社会史的研究仅此是远远不够的,这是因为,传统的正史甚至包括地方志并没有存留下丰厚的地方资料,"地方性资料"诸如碑刻、家谱、契约、账簿、渠册、笔记、日记、自传、秧歌、戏曲、小调等等只有通过田野调查才能有所发现,甚至大量获取。所以说,社会史的田野工作,首先要进行一场"资料革命",在获取历史现场感的同时获取地方资料,在获取现场感和地方资料的同时确定研究内容认识研究内容。在《走向田野与社会》一书开篇自序中,笔

者曾有所感触地写道：

> 走向田野，深入乡村，身临其境，在特定的环境中，文献知识中有关历史场景的信息被激活，作为研究者，我们也仿佛回到过去，感受到具体研究的历史氛围，在叙述历史，解释历史时才可能接近历史的真实。走向田野与社会，可以说是史料、研究内容、理论方法三位一体，相互依赖，相互包含，紧密关联。在我的具体研究中，有时先确定研究内容，然后在田野中有意识地收集资料；有时是无预设地搜集资料，在田野搜集资料的过程中启发了思路，然后确定研究内容；有时仅仅是身临其境的现场感，就激发了新的灵感与问题意识，有时甚至就是三者的结合。（《走向田野与社会》，第7—8页）

值得欣慰的是，在长期从事社会史学习和研究的过程中，丛书诸位作者都很好地实践了走向田野与社会这一学术取向。读者也不难发现，丛书所收的每个选题，都利用了田野工作搜集到的大量地方文献、民间文书及口述资料；就单个选题而言，不能说此前没有此类的研究，就资料的搜集整理利用之全面和系统而言，至少此前没有如此丰厚和扎实。我们相信，走向田野与社会，利用田野工作搜集整理地方文献和资料，在眼下快速城市化的进程中是一种神圣的文化抢救工作，也是一项重要的学术积累活动。我们也相信，这就是陈寅恪先生提到的学术之"预流"——"一时代之学术，必有其新材料与新问题。取用此材料以研究问题，则为此时代学术之新潮流。治学之士。取预此潮流，谓之预流"。

走向田野与社会，既驱动我们走向田野将文献解读与田野调查结合起来，又激发我们关注现实将历史与现实粘连起来，这样的工作可以使我们发现新材料和新问题，以此新材料用以研究新问题，催生了一个新的研究领域——集体化时代的中国农村社会研究。

对于这样一个新的研究领域，这里还是有必要多谈几句。其实，何为"集体化时代"，仍是一个见仁见智的问题，陋见所知，或曰"合作化时代"，或曰"公社化时代"，对其上限的界定更有互助组、高级社、甚至

人民公社等诸多说法。我们认为,集体化时代即指从中国共产党在抗日根据地推行互助组,到1980年代农村人民公社体制结束的时代,此间约40年时间(各地容有不一),互助组、初级社、高级社、人民公社、农业学大寨前后相继,一路走来。这是一个中国共产党人带领亿万农民走向集体化,实践集体化的时代,也是中国农村经历的一个非常特殊的历史时代。然而,对于这样一个重要的研究领域,以往的中国革命史和中国共产党党史研究并没有给予足够的重视,宏大叙事框架下的革命史和党史只能看到上层的历史与重大事件,基层农村和农民的生活与实态往往淹没无彰。在走向田野与社会的实践中,我们强烈地感受到,随着现代化过程中"三农"问题的日益突出,随着城市化过程中农村基层档案的迅速流失,从搜集基层农村档案资料做起,开展集体化时代的农村社会研究,是我们社会史工作者一份神圣的社会责任。坐而论道,不如起而行之。本世纪初开始,我们有计划、有组织地下大力气对以山西为中心的集体化时代的基层农村档案资料进行抢救式的搜集整理,师生积年累月,栉风沐雨,不避寒暑,不畏艰难,走向田野与社会,深入基层与农村,迄今已搜集整理近200个村庄的基层档案,数量当在数千万件以上。以此为基础,我们还创办了一个"集体化时代的农村社会"学术展览馆。集体化时代的农村基层档案可谓是"无所不包,无奇不有",其重要价值在于它的数量庞大而不可复制,其可惜之处在于它的迅速散失而难以搜集。我们并不是对这段历史有什么特殊的情感,更不是将这批档案视为"红色文物"期望它增值,实在是为其迅速散失而感到痛惜,痛惜之余奋力抢救,抢救之中又进入研究视野(本丛书第二辑将集中编发有关集体化时代农村研究的论著)。回味法国年鉴学派倡导的"集体调查",我们对此充满敬意而信心十足。

勒高夫在谈到费弗尔《为史学而战》时,曾写道:

> 费弗尔在书中提倡"指导性的史学",今天也许已很少再听到这一说法。但它是指以集体调查为基础来研究历史,这一方向被费弗尔认为是"史学的前途"。对此《年鉴》杂志一开始就做出榜样:它进行了对土地册、小块田地表格、农业技术及其对人类历史

的影响、贵族等的集体调查。这是一条可以带来丰富成果的研究途径。自1948年创立起,高等研究实验学院第六部的历史研究中心正是沿着这一途径从事研究工作的。(勒高夫等主编:《新史学》,第14—15页)

集体化时代的农村社会研究,还使我们将社会史的研究引入到了现当代史的研究中。中国社会史研究自1980年代复兴以来,主要集中在1949年以前的所谓古代史、近代史范畴,将社会史研究引入现当代史,进一步丰富革命史和中国共产党党史的研究,以致开展"新革命史"研究的呼声,近年来愈益高涨。我们认为,如果社会史的研究仅限于古代、近代的探讨而不顾及现当代,那将是一个巨大的缺失和遗憾,将社会史的视角延伸至中国现当代史之中,不仅是社会史研究"长时段"特性的体现,而且必将促进"自上而下"与"自下而上"的有机结合,进而促进整体社会史的研究。

三十而立,三十而思。从乔志强先生创立中国社会史研究的初步体系,到由整体社会史而区域社会史的具体实践,从中国近代社会史到明清以来直至新中国的当代史,在走向田野与社会的学术追求和实践中,山西大学的中国社会史研究在反思中不断前行,任重而又道远。

1992年成立的山西大学中国社会史研究中心,到今年已经整整二十年了。这套丛书的出版,算是对这个年轻的但又是全国最早出现的社会史研究机构的小小礼物,也是我们对中国社会史研究的重要开拓者乔志强先生的一个纪念。聊以为序,借以求教。

<div style="text-align:right">2012年岁首于山西大学
中国社会史研究中心</div>

目录

绪　论　1

第一章　由歌而戏的秧歌　19
　　第一节　从传说谈起　19
　　第二节　秧歌班社与艺人　27
　　第三节　乡村社会中的秧歌演出　40

第二章　秧歌里的乡村社会　55
　　第一节　创自民间的秧歌小戏　55
　　第二节　丰富鲜活的乡村生活　66
　　第三节　自由率性的情感世界　80
　　第四节　文化展演中的乡村社会　91

第三章　戏曲改良运动与乡村演剧　99
　　第一节　20世纪初的戏曲改良运动　100
　　第二节　时代变革下的乡村演剧　108
　　第三节　秧歌小戏中的政治表达　121

第四章　根据地的戏剧运动　132
　　第一节　从民间班社到革命剧团　132
　　第二节　民间艺人的政治改造　143
　　第三节　秧歌剧本的改造与创作　152
　　第四节　革命话语下的秧歌小戏　162

第五章　革命、小戏与乡村社会　175
　　第一节　战争环境下的乡村演剧　175

第二节　戏剧教化下的根据地民众　183
　　第三节　被改造与被保留的文化　193
　　第四节　文艺下乡与乡下秧歌　203

第六章　"戏改"之下的秧歌小戏　215
　　第一节　20世纪50年代的"戏改"　215
　　第二节　"改制"与"改人"　224
　　第三节　秧歌小戏的"推陈出新"　234
　　第四节　政治话语下的乡村演剧　246

第七章　"回归"民间的民间文化　262
　　第一节　重返戏台之后　262
　　第二节　由新到旧的秧歌小戏　273
　　第三节　民间剧团的春天　283

结　语　296

附　录　农民、艺人、公家人
　　　　——对民间秧歌艺人的口述史访谈　314
　　一　我的从艺生涯　314
　　二　从民间艺人到"公家人"　320
　　三　我们剧团和老团长　325
　　四　"唱秧歌就是图个红火"　331
　　五　"桃园堡的秧歌有传统"　336

参考文献　348

后　记　355

绪　论

演剧是中国传统社会最主要的公共娱乐活动之一，发展到近代，演剧几乎成为中国社会，尤其是乡村社会生活必不可少的组成部分。就中国乡村而言，明清以来对民众生活产生影响的戏曲形式，除传统正戏——也称大戏——之外，还有各类民间自创的地方小戏。相对于发展过程中有精英阶层参与，在内容和形式上较为固定的传统大戏，内容丰富、形式灵活的地方小戏可谓是起源于民间、创作于民间、发展于民间的草根文化，它们从形成之初就受到了乡民的喜爱和支持。在山西社会，秧歌小戏就是其中之一。山西社会流传的民间小戏中，秧歌占了大多数，有16种之多。这些秧歌虽因地域不同，在音乐和表演方面存在一定差异，但都经历了大致相同的发展过程，即从民间小曲儿到歌舞再到戏曲的过程，与乡村社会的亲密互动是近代山西各地秧歌小戏的最主要特征。

从20世纪初开始，山西的乡村演剧受到了政治力量的关注，这种关注随着抗战的爆发、山西革命根据地的建立而日益加强。从此，以秧歌为代表的民间戏曲表演与政治的联系越来越紧密，并在新中国成立后的戏曲改革中达到了顶峰。考察20世纪山西秧歌小戏变迁过程，不仅可以看到民间戏曲与乡村社会的关系变化和政治对民间文化的影响轨迹，而且能够深刻感受到一个世纪以来国家权力向乡村社会的渗透过程，以及乡村社会的应对。

问题的缘起

2001年秋末的一日，在我刚上研究生未久，就接过了导师行龙先

生交付的厚厚八大本复印资料——手抄稿的祁太秧歌剧本。浏览中，我被这种民间艺术深深吸引了，尤其是民间剧本中所表达的生动鲜活的乡土民情，率性自然的情感体会，求真向善的道德追求，更让我意识到这将是研究乡村社会生活的宝贵资料。但是作为艺术学、民俗学的外行，我一度心存顾虑，担心研究不能深入，在研究过程中，也曾有过对这些民间资料浅尝辄止的冲动，试图寻找更"时髦"、更容易的课题。然而，每每翻阅这些辛苦得来的资料，面对先生的殷殷期望，心中总不免升起未尽心力的愧疚之情。2004年，在我考取博士研究生后，终于下决心要以山西的秧歌小戏作为研究对象，以文化入手探寻乡村社会的变迁过程，进而弥补这些宝贵资料在我手中所受到的"冷遇"。

2004年秋，我开始以晋中地区为中心，对民间流传的秧歌小戏展开田野调查。多次的乡间跋涉让我在获得丰富民间资料的同时，也不断加深对这种民间文化的认识，其中两次田野经历让我印象尤为深刻。2004年11月，我和同事在祁县温曲村做调查，在村长家偶然遇到了几个准备参加民间秧歌比赛的妇女，她们正自发组织起来要为那次民间秧歌大赛排练。攀谈中，同事开玩笑地请她们先给我们唱两段，没想到，她们在忸怩了两下后，竟真的在村长家不大的堂屋里为我们清唱起来。虽然囿于方言限制，我们对她们所唱的内容并不十分清楚，但她们地道的架势、婉转的唱腔和热情的表现，还是让我们深受感染，并强烈地意识到这种民间文化即使在今天的乡村社会仍具有的生命力和感召力。2005年2月，太谷县在桃园堡举办秧歌擂台赛，我受邀前去观看，现场的情景让我大为吃惊，没想到这场乡村的民间擂台竟有那样的热闹场面。桃园堡之外，很多周围村庄的村民都是一大早赶来，有的还带着干粮，他们围在戏台下兴奋地讨论着今天到场的名角。擂台赛以自愿报名、现场专家和观众同时打分的方式进行，从上午9点一直到中午1点才结束，瑟瑟寒风丝毫没有影响现场热烈的气氛和乡民参与的热情。田野调查的种种所见，彻底改变了我之前对乡村戏曲的看法，也大大增加了研究的信心。

秧歌在中国各地都有流传，形式也各有不同，目前可见的有歌舞

式、戏曲式、快板式等等，本文考察的秧歌是以戏曲式为主。对于称秧歌为小戏的说法，无论在民间还是学术研究中，都由来已久。乡村社会的解释较为简单，秧歌被认为是一种剧情简单、演出时间不长、以娱乐为主的、难登大雅之堂的民间小玩意儿。学术上关于小戏的解释相对复杂和正式，并且至今仍多有争论。曾永义在《戏曲源流新论》中解释为：

> 所谓"小戏"，就是演员少至一个或两三个，情节极为简单，艺术形式尚未脱离乡土歌舞的戏曲之总称；其具体特色是：就演员而言，一人单演的叫"独角戏"，小旦小丑二小合演的叫"二小戏"，加上小生或另一旦角或另一丑角的叫"三小戏"，剧种初起时女角大抵皆由"男扮"；就妆扮歌舞而言，皆"土服土装而踏谣"，意思是穿着当地人的常服，用土风舞的步法唱当地人的歌谣。而其"本事"不过是极简单的乡土琐事，用以传达乡土情怀，往往出以滑稽笑闹，保持唐戏"踏姚娘"和宋金杂剧"杂扮"的传统。
>
> 所谓"大戏"即对小戏而言，也就是演员足以充任各门脚色扮饰各种人物，情节复杂曲折足以反映社会人生，艺术形式已属综合完整的戏曲之总称。[1]

曾永义将小戏看做戏曲的雏形，大戏是戏曲艺术完成的形式。路应昆在《戏曲艺术论》中认为，大戏与小戏不仅体现在作品内容含量和艺术体制等方面的差别。而且小戏是一种民间俗称，既体现了民众对这种戏剧形式的喜爱，也带有揶揄意味。不仅戏班阵容、演艺水准、行头档次、作品质量、演出规格等都明显低于大戏，而且小戏中"庸俗"情节常常不少。故小戏不仅是"小型"之戏，在人们心目中也常有分量轻、品质低、格调不高等印象。[2]

结合前人研究和田野考察所得，我认为，乡村社会称秧歌为小戏的原因，除了它具有学者们所论及的这些特点外，还因为它是一种并不被

[1] 曾永义：《戏曲源流新论》，文化艺术出版社2001年版，第20—21页。
[2] 路应昆：《戏曲艺术论》，北京广播学院出版社2002年版，第162—163页。

官方认同而主要满足民众娱乐需求的乡村游戏。大戏在山西某些地区还被称为正戏，主要用于敬神，是官戏的重要组成部分。小戏在某些地方则被称为"耍耍戏"，主要满足民众的娱乐需求，类似秧歌这样的小戏最初是不能登台演出的，甚至受到了官方的禁止。也正是民间游戏的特点，使得秧歌小戏具有了更多表现乡村社会的空间。

　　作为民间艺术，秧歌小戏的生发过程、演出内容和表演形式无不具有浓郁的乡土味道和大众色彩，然而，仅以秧歌本身的发展轨迹来考察一个世纪以来乡村社会传统在政治强力介入下的被改造过程还略显单薄，对戏曲与乡村社会的互动考察就势所必然。

　　20世纪对于中国社会来说是一个风云变幻的时代，从世纪初的"救亡"与"启蒙"到战争年代的"革命"与"生产"，再到50年代开始的"社会主义建设"，在这些变换的时代主题的背后既有不断产生的新事物，也有陆续改造的旧传统，以秧歌为代表的乡村演剧就是其中之一。秧歌小戏本是生发于民间的草根文化，远离政治和精英文化的出身，使它在备受官方冷落的同时得到了来自民间的广泛支持。作为山西乡村生活的重要内容，小戏具有娱乐之外更广泛的社会内涵，这使得秧歌小戏从20世纪初开始，受到了政治力量越来越多的关注，并经历了一次次的改造。戏曲改造的背后是以文化为中介开展的社会改造。通过对小戏的改造，国家权力进一步渗透到乡村社会，实现了对乡村社会话语权的掌握，进而加强了对乡村社会的控制和领导。在秧歌小戏的政治改造中，乡村社会的态度发生着转变，从完全抵制到有限接受，再到积极响应，乡村社会态度的转变体现了时代变革下国家与乡村社会之间的关系变化。

　　虽然在对现今乡村社会秧歌小戏的考察中，政治的影响已大大减退，秧歌似乎又回到了世纪初控而不制的状态，它和乡村社会之间也越来越多地表现出良性的互动关系，但从乡里耆老的言谈里，从今天乡村演剧经常面临的尴尬境地中，还是不难感受一个世纪以来民间传统与乡村社会割裂所带来的难以治愈的后遗症。

　　秧歌小戏作为生发于民间的草根文化，它与乡村社会之间究竟有

着何种亲密关系？官方力量是如何介入到乡村演剧的活动中并逐渐产生影响？百年来秧歌小戏经历了怎样的改造过程？面对政治的强势介入，处于弱势的民间传统是如何既迎合又坚守？在民间文化改造的背后，国家与乡村社会之间表现出了怎样的关系变化？等等这些问题都是本书所要考察和关注的。

学术史回顾

近年来，以文化入手观察中国社会已成为国内外很多学者的共识，论著颇丰，其中不乏代表性的研究成果和深入的理论思考。目前，从文化角度对中国社会的研究主要集中在两个方面。

一是从信仰、观念出发探究中国社会发展的内在规律。如郑振满、陈春声主编的《民间信仰与社会空间》，尝试把民间信仰作为理解乡村社会结构、地域支配关系和普通百姓生活的途径，揭示信仰背后的社会文化内涵。赵世瑜的《狂欢与日常——明清以来的庙会与民间社会》则通过考察庙会这类游神祭祀活动的基本特征，探索明清社会转型时期的民众生活。程美宝在《地域文化与国家认同：晚清以来"广东文化"观的形成》中，梳理晚清以来"广东文化"观的形成过程，并试图解释一百多年来地方文化如何在与国家意识的博弈中确立自己的地位。此外，杨庆堃的《中国社会中的宗教》、王守恩的《诸神与众生》等论著，也都尝试通过对社会精神生活的揭示把握社会运行的潜层结构，具有极强的说服力。

二是通过对日常生活中文化事象的考察发掘社会变迁的轨迹。此方面研究以海外学者最为显著。如杜赞奇的《文化、权力与国家：1900—1942年的华北乡村》，从大众文化的角度提出了"权力的文化网络"等新概念，进而论证了国家权力是如何通过种种渠道深入社会底层的。王笛的《街头文化——成都公共空间、下层民众与地方政治，1870—1930》，通过对清末民初成都街头细致入微的观察，发掘国家政治、精英文化与大众文化的互动关系，并对城市的现代化进程提出了新的解释。此外，在李孝悌编的《中国的城市生活》，李长莉、左玉河编的

《近代中国社会与民间文化》等论文集中,学者们也都从具体的文化事象出发探寻中国社会变迁的轨迹,使人耳目一新,颇受启发。

新时期从文化角度对中国社会的考察呈现兴起之势,研究成果颇丰,但也仍有一些不足和亟待丰富之处。具体表现在:城市研究方兴未艾,乡村研究略显薄弱;观念、信仰方面的研究成果卓著,对文化与社会关系的考察稍嫌宽泛。从研究的多元角度讲,乡村社会以及乡村社会中广泛流传的民间文化应当引起学者们更多的重视,其中,民间戏曲就是一个值得关注的方面。

戏曲一直是文艺学和民俗学研究的重要内容,从20世纪初开始就有学者对其展开研究。20世纪80年代以来,随着观念的开放和学科之间的交叉融合,对戏曲和演剧活动的研究也日渐深入,文艺学、社会学、历史学乃至人类学等不同学科对此都有涉及,关注点涵盖了史论、剧种、艺术形态、剧本、表演、艺人、戏班等等各个方面。从近百年来中国戏曲研究的发展历程,尤其是20世纪80年代以来的研究成果可以看出,中国的戏曲研究正在经历着一个由大到小,由上到下,由单一到全面的转向。研究者对戏曲的关注点从宏观的戏剧史、剧场史转向对某一地区剧种或演出团体的微观研究;研究的视角从原来的"自上而下"转为深入民间的下层研究;研究的方向从单一对戏曲艺术的研究发展为包括人类学、社会学、民俗学等参与在内的跨学科研究,这种转向的一个显著表现就是学者们对广泛散布于中国乡村社会的各类民间戏曲的关注和重视。就现有研究来看,对民间戏曲和乡村演剧的研究大约可分为两类。

第一,从民间文化和民俗学的角度对民间戏曲本身的研究。这类研究多选定某一民间剧种,通过对其表演形式和内容的考察来体现该剧种在乡村社会的存在状态。董晓萍、欧达伟以河北定县流传的秧歌资料为主要文本资料,采用田野回访调查的方法,对定县秧歌进行了民俗学和历史学的交叉研究,探索在中国现代社会主义革命中,中国民众思想的叙事特点、表达形式和生活策略,并提出了民俗表演的文化价

值、历史地位和社会意义的问题。[1]王杰文以陕北、晋西的传统年节仪式和民间文艺展演活动——"伞头秧歌"为研究对象,在民俗文化特定的时空范围内,以民俗理论为基本的研究方法,全面分析了伞头秧歌的仪式过程和表演体系。[2]杨红在其著作《当代社会变迁中的二人台研究》中尽管提到了人类学理论和方法在民间戏曲研究中的运用,但其立意仍是从社会文化的角度开展对二人台表演与地域社会互动的研究。

从文化角度对民间戏曲的研究还有朱伟华对屯堡文化的分析,他以屯堡文化和作为其象征的地戏为研究对象,通过对其建构的过程、性质和特征的研究,考察了屯堡文化与地方社会的互动关系。[3]此外,日本学者井口淳子尝试从曲艺文化的角度对中国河北省流传的"乐亭大鼓"展开研究,该研究虽然强调是对"乐亭大鼓"作为民间曲艺体裁的考察,但理解"乐亭大鼓"也并非作者研究的最终目的,而是要通过"乐亭大鼓"这一事例来阐明农村口传文化共通的文化特性。[4]

第二,从人类学和社会学的角度对民间艺人和戏班的研究。与民俗学和艺术学对戏曲表演形式的关注不同,人类学和社会学更倾向于对具体人或由人所构成的群体的考察,这种研究理路在关于民间戏曲的研究中表露无遗。台湾人类学家乔健与大陆学者刘贯文、李天生共同开展的乐户研究可以说是其中的代表,他们运用人类学的理论和方法对山西乐户的历史、流布、婚姻家庭和社会活动进行了系统深入的分析。[5]岳永逸的《空间、自我与社会——天桥街头艺人的生成与系谱》虽可称为是一部民俗学方面的论著,但多年与人类学研究者的合作经历使作者在研究中充满了人类学的观照,这不仅仅体现在大量口述访谈资料的运用,而且诸如象征、认同与系谱等人类学名词和理论的使用

[1] 董晓萍、欧达伟:《乡村戏曲表演与中国现代民众》,北京师范大学出版社2000年版。
[2] 王杰文:《仪式、歌舞与文化展演——陕北、晋西的"伞头秧歌"研究》,中国传媒大学出版社2006年版。
[3] 朱伟华:《建构与生成——屯堡文化及地戏形态研究》,广西师范大学出版社2008年版。
[4] [日]井口淳子著,林琦译:《中国北方农村的口传文化》,厦门大学出版社2003年版。
[5] 乔健、刘贯文、李天生:《乐户——历史调查与田野追踪》,江西人民出版社2002年版。

也使研究具有了不同于传统民俗研究的特点。摄影师田川的《草莽艺人》似乎并不是一本严格意义上的学术论著,论著中没有作者基于某种学术背景下的评论或观点,有的只是如人类学田野日记那样平实的观察记录,作者以一种看似随意的形式将这些散布于中国南北各地的民间艺人的生活体验串联在了一起。然而正是这部运用人类学田野调查方法和文学表达方式的论著使读者时时感受到作者强烈的人文关怀和学术追求。

20世纪90年代开始,戏班研究受到学者的重视,但研究仍多是在传统层面展开,即主要表现在对戏班历史变迁和发展的探讨。从人类学和社会学角度对戏班的考察是近十年来民间戏曲研究的另一重要突破,它极大地拓展了民间戏曲研究的领域。香港学者陈守仁对粤剧戏班的采访研究是从了解戏班成员的入行经过、戏班生活以及演剧观念等方面入手,尝试以"人"的角度观察香港粤剧的另一面相。[1]大陆学者傅谨以浙江省台州20世纪80年代以来重新复苏的民间戏班为研究对象,通过8年的田野考察,对民间戏班的历史与现状、戏班的内部构成、戏班内演职员的生活方式、戏班的经济运作方式,以及民间戏班特有的演出剧目与演出形式都进行了跟踪式的探究。与其说它是戏曲研究的成果,不如说是一部翔实生动的社会学田野调查报告。[2]

在新时期的民间戏曲研究中,学者们普遍表现出了选题渐趋微观具体的取向,虽然研究的对象越来越细小,但研究者的学术关怀却更加广阔,从小处着手,以小见大的研究理念不仅丰富了民间戏曲的研究,而且拓展了研究的领域。当然,民间戏曲研究也仍有尚需深入之处。就内容而言,"就戏言戏"的局限仍然存在,研究集中在艺术学、民俗学、人类学的范围内,从社会史,尤其是社会生活的角度对民间戏曲的考察还亟待丰富。

[1] 陈守仁:《仪式、信仰、演剧:神功粤剧在香港》(1996年)、《实地考察与戏曲研究》(1997年),转引自杨红:《当代社会变迁中的二人台研究》,中央音乐学院出版社2006年版,第13页。

[2] 傅谨:《草根的力量——台州戏班的田野调查与研究》,广西人民出版社2001年版。

事实上,民间戏曲不仅仅是一种艺术表现形式或乡村文化形态,它也是乡村社会生活的重要内容。民间戏曲生发于乡村社会,乡村民众的支持与喜爱是其存在的基础,而戏曲在发展过程中,又不可避免地受到社会政治、经济和文化的影响,民间戏曲在某种程度上就成为乡村社会生活的展现。另一方面,从戏曲在乡村社会的发展过程可以看出,它从来就不仅仅是乡村社会的娱乐形式,也承载着信仰表达、情感抒发、身份认同、人际交往等等社会功能,对民间戏曲与乡村社会关系的考察应当受到研究者的广泛关注与重视。20世纪民间戏曲的发展经历了前所未有的戏剧性变化,戏曲在保持与乡村社会互动关系的同时,也不得不应对政治力量的逐步渗透,这不仅带来了戏曲本身从内容到形式的变化,也引起了戏曲与乡村社会关系的改变。从社会层面对民间戏曲的考察不仅有利于把握近代以来中国戏曲的发展脉络,而且也可以透视国家与乡村社会关系的变化。

因此,无论是对民间戏曲的研究,还是对社会史的研究,都应放宽研究视野,既要从社会史的角度考察民间戏曲的发展,也要从民间戏曲的变化中探寻社会变迁的轨迹。

研究思路

在20世纪80年代复兴的社会史研究中,"自下而上"的整体史观是其最显著的特征之一。社会史学者重新找回了那些在传统历史叙述中被忽略或遗忘的人们,历史以更加生动、鲜活的面貌呈现在读者面前。尽管对于社会史的研究对象,学界存在着种种争议,也因此有了"通史说"、"专史说"、"范式说"等等关于社会史的解释,但有一点学者们是有共识的,即社会史所具有的"自下而上"的整体史观。于是,包括社会构成、社会生活、社会功能、社会运行机制等等方面的研究都在这种新的研究视角下得以拓展。需要指出的是,由于社会生活是以往研究所忽略的,因而社会生活研究也就自然成为社会史复兴后研究的重点。以秧歌小戏为代表的乡村演剧活动正是山西乡村社会文化生活的重要组成,通过社会史视角下对20世纪山西秧歌小戏被改造过程

的考察,不但可以实践对乡村社会生活的关注,而且透过秧歌小戏能够从民众的角度和立场来重新审视国家与权力,审视政治、经济与社会体制,正如霍布斯鲍姆所说,如果我们从普通人的角度去观察这样的种种重大事件和制度,我们对问题的看法就有可能深化,甚至可能有很大不同。

20世纪以山西秧歌小戏为代表的乡村演剧活动所经历的变化并不是一个简单的文化变迁过程,而是有着深刻的政治、经济和民间信仰的内涵。从秧歌小戏生发的过程可以看到民间的力量在其中的巨大影响,民间文化与乡村社会的互动成为政治力量介入前秧歌小戏在乡村社会的最主要特点。随着政治力量的逐渐深入,秧歌小戏对于国家和乡村社会的意义都发生了新的变化,而这种新变化的背后是国家权力对乡村社会控制的加强和乡村社会的应对。从社会史的视角研究秧歌小戏,就是要突破现有的"就戏言戏"的框架,换个角度看秧歌,换个角度看乡村文化,并最终以秧歌为中介,实现换个角度看乡村社会的变迁,换个角度看国家体制的变革,这也正是社会史研究的旨趣所在。

在理论借鉴方面,除突出社会史"自下而上"的整体史观外,与人类学的对话也是研究开展的基础。人类学被视为研究文化的特殊学科,人类学家认为"从生活本身来认识文化之意义及生活之有其整体性,在研究方法上,自必从文化之整体入手"[1],这与社会史对整体史的追求不谋而合。人类学对宗教、仪式、信仰、象征、习俗等的研究,与社会史关注社会生活尤其是下层社会生活的取向也有契合之处。

作为一项关于民间文化的研究,人类学的文化理论对于本研究的开展尤其具有启发意义。而人类学家关于文化的解释对于理解民间文化在社会生活中的地位更显重要。在人类学的文化象征理论中,文化被分成两个层次来看待:一个是可观察的部分,包括物质文化和可用标本表达的社群文化与精神文化。可观察的文化虽然是人类学家研究的

[1] 费孝通:《文化论·译序》,[英]马凌诺斯基著,费孝通译:《文化论》,华夏出版社2002年版,第2页。

重点,但却不是其目标所在,人类学家所追求的是文化的第二个层次:不可观察的文化。在这里文化是一套共有的意义象征系统,它存在于人们的头脑中,指引着人们的行为,同时勾连着各个相异的文化领域,形成一套和谐的整体。学者正是通过对可观察文化的解释从而实现对潜在意义系统地掌握。文化人类学的代表人物,美国人类学家克利福德·格尔茨(又译吉尔兹)从符号学的角度对文化作出了进一步解释:"它表示的是从历史上留下来的存在于符号中的意义模式,是以符号形式表达的前后相袭的概念系统,借此人们交流、保存和发展对生命的知识和态度。"[1]根据文化象征理论,人类学研究的主要任务不是文化功能或结构的分析,而是解决各种文化现象和行为所表达的象征和意义,并把象征和意义作为文化的核心进行研究,寻求文化的多层次理解。

在这样一种理论的指导下,人类学家对于艺术的讨论更为深刻,并不仅限于技术层面或仅与技术有关的精神层面上,而更强调具有人类意图的表现形式以及它们戮力维系的经验模式,格尔茨曾对此有过精辟论述:

> 比诸其他事物,在任何社会里,艺术的定义更不可能全然纯属美学范畴。它事实上入乎其中又出乎其外,由美学力的纯然现象所表示的问题是,艺术用什么样的形式,以及何种可以导致技巧的结果来表现;怎样把它融入其他社会化活动的模式,如何使之和一些特定的生活范式的前后关联协调导入……
>
> 土著们当然谈论艺术,就像谈论其他的在他们生活中激起兴趣的、意味隽永的、动人的事情一样,他们谈及这些东西的功用,谁拥有了它,什么时候表演它,谁表演它或制造它。他们关注于在各种各类的活动中它充当什么样的角色,它可以用来交换什么,它叫什么名称,它是怎么缘起的,以及诸如此类的事情。但是这类倾向看上去并不像是在谈论艺术,而像是言及别的什么事情诸如日常

[1] [美]克利福德·格尔茨著,韩莉译:《文化的解释》,译林出版社1999年版,第109页。

> 生活、神话、贸易或其他的什么玩意儿。……因为艺术的意义和生活中情感的活力本是不可分割的。[1]

人类学家对异域民族艺术的态度和看法,不仅启发了笔者关于民间戏曲的研究思路,而且其中的很多方面也在田野调查中得到了印证。

对文化所代表的意义的分析,典型的人类学方法是"深描","是从以极其扩展的方式摸透极端细小的事情这样一种角度出发,最后达到那种更为广泛的解释和更为抽象的分析"。[2]其目的是要从细小的,但却非常紧凑编排的事实中得出大结论。人类学文化的"深描"理论对于从社会史角度考察民间文化的变迁过程无疑具有启发作用。按照人类学对文化象征的解释,乡村演剧并不单是一种民间文化和仪式,也是社会互动的形式,这种互动对于20世纪的中国社会来说,不仅有着乡村社会内部各种力量的协调,而且也包括国家与乡村社会之间力量的较量。从这个层面讲,以秧歌为代表的乡村演剧具有着超出娱乐之外的更大的社会意义和功能。本文也是借鉴人类学的文化理论在社会史研究领域内的尝试,希望在理解文化的同时更加深对社会的理解。

作为民俗文化的重要内容,对秧歌小戏的考察离不开对民俗学相关理论知识的借鉴。钟敬文教授曾对民俗现象的共有特点作出总结:"首先是社会的、集体的,它不是个人有意无意的创作。即使有的原来是个人或少数人创立或发起的,但是也必须经过集体的同意和反复履行,才能成为风俗。其次,跟集体性密切相关,这种现象的存在不是个性的,大都是类型的或模式的。再次,它们在时间上是传承的,在空间上是扩布的。即使是少数新生的民俗,也都具有这种特点。总之,这种社会文化现象一般说来是集体的、类型的、继承的和传布的。"[3]民俗现象的这些特点也都表现在秧歌小戏中,因此,对民俗学的掌握也成为本研究开展的基础。

[1] 〔美〕克利福德·吉尔兹著,王海龙、张家瑄译:《地方性知识》,中央编译出版社2004年版,第125页。

[2] 〔美〕克利福德·格尔茨著,韩莉译:《文化的解释》,译林出版社1999年版,第36页。

[3] 钟敬文:《民俗学》,钟敬文:《新的驿程》,中国民间文艺出版社1987年版,第395页。

与传统民俗学对民俗模式的探寻不同,本书更关注秧歌作为民俗事物的存在形态及变化过程,这也是现代民俗学所强调的,以生活为取向,把民俗主体、发生情境和文化模式置于整合的过程中,把民俗当作事件来研究。现代民俗学对民俗生活的重视,与社会史关注下层社会,追求历史整体性有不谋而合之处。

戏曲不同于诗歌、小说之类的文学创作,也有别于书法、绘画之类的艺术表达,它是一种包含文学、音乐、舞蹈、美术、杂技等各种因素而以歌舞为主要表现手段的总体性的演出艺术。也许在社会功能和社会价值方面,戏曲表现出很多与其他社会文化形式相通的地方,但从戏曲学的角度考察,它本身又具有着不容忽视的特殊性,而这种特殊性在很大程度上决定了它与乡村社会的互动方式和效果。因此,对相关戏曲学知识的了解也成为研究开展的必需。

从审美文化的角度讲,声色之美和嬉戏之趣的娱乐性是戏曲赢得广大观众喜爱的第一要素。为了对观众有更深的感染,戏曲强调以情动人,尤其注重人之常情的发掘。"戏乐"不仅仅是戏曲的一种功能,而且也是戏曲的本质,由于观众的审美参与,中国戏曲的表演者与观众之间形成一种特殊的审美互动关系,戏曲表演甚至可以说就是一种群众性的审美游戏。戏曲的审美游戏的特质在近代以前的中国社会表现较为突出,秧歌小戏与乡村社会之间的互动就是这样一个显例。20世纪以来,政治力量介入后,对戏曲娱乐成分的削弱和政治教化功能的强调,在改变戏曲自身形态的同时,也打破了戏曲与社会之间的原有互动。当戏曲所固有的艺术的特质受到削弱的时候,它也必然不能再激起民众曾有的对于"游戏"的热情和回应,这也就成为20世纪以来,随着政治力量对民间文化的改造,戏曲在乡村社会影响减弱、地位渐低的重要原因。

民间戏曲是社会史研究领域内尚未引起足够重视的边缘课题,在研究理论和解释框架方面还有很多需要补充的地方,这既增加了研究的困难也使研究充满了挑战的乐趣。本书正是在社会史的研究视角下,借鉴多学科理论和方法对民间文化开展研究的一次尝试,希望通过

对 20 世纪秧歌小戏被改造过程的考察，探寻百年来民间戏曲与乡村社会的互动关系，进而挖掘戏曲改造背后的国家权力向乡村社会的渗透过程变化。

资料介绍

作为一项主要由农民掌握，并依靠口耳相传的民间艺术，秧歌虽然在山西各地乡村广受欢迎，但流传下来的文字资料却十分有限，资料的不足成为研究遇到的最大困难。在尽可能详尽地搜罗文字资料的同时，田野调查中的口述资料也成为研究开展的重要基础资料。此外，对各类报刊资料、文人日记、革命回忆录、传说故事的挖掘，对官方资料的重新解读都成为获取研究资料的重要途径。归纳起来，本书所运用的资料主要包括几个方面。

（一）已有的地方文字资料。这些资料主要是一些由地方政府或地方文化工作者组织编写的关于秧歌的剧本、曲谱和记述，多散布在地方档案和民间刊物中。在剧本资料方面，最为珍贵的是行龙先生早年田野调查收集的、祁县薛贵荣的《祁太秧歌剧本》手抄本复印稿。这厚厚的八大本复印件比之此后由地方政府组织付印的剧本集更少删改，较大程度地保持了秧歌的原生态。2002 年太谷县政府与当地秧歌协会共同收集整理了《太谷秧歌剧本选》和《太谷秧歌音乐》，共收录剧目 200 多个，曲谱近百个。在此之前，也有各类零星秧歌剧本资料出现。1952 年祁县文化馆曾油印一册《祁县秧歌曲谱》，收录秧歌曲谱 50 多个。1957 年，祁县文化馆铅印一册《祁县秧歌音乐》，1980 年又印制《祁太秧歌选集》4 集，共收录 40 个剧目。同年，武乡县文化馆也印制了《武乡县秧歌传统戏介绍》。1984 年，太谷县文化局编辑《太谷秧歌选》3 集。另外，各地的民间歌谣集中也经常会出现秧歌的部分剧目内容。总的来说，研究中剧本方面的资料相对较为丰富，但地域分布上并不平衡，主要集中于晋中地区。

剧本资料外，一些带有综述和研究性质的关于秧歌小戏的资料也散见于各地文史部门，成为本书地方性资料的重要来源。1986 年郭齐

文主编、太谷县地方志编纂委员会编写的《山西民间小戏之花——太谷秧歌》是一本对当地秧歌源流、组织、剧目、曲调等进行综合介绍的带有志书性质的论著。同年载于《祁县文史资料》第2集、薛贵荣的《祁太秧歌(祁县篇)述略》也对祁太秧歌的起源、发展、剧目、语言、音乐、表演做了详细介绍。1989年的《小店文史资料》中对太原秧歌的发展、秧歌艺人和秧歌班社有着详尽论述。此外,地方文化工作者对于本地秧歌的介绍性文章也屡见于各类地方报刊中。除这些地方内部流传的未刊文史资料外,各地也出版了一些关于民间戏曲的介绍性论著,1989年由山西人民出版社出版了李近义编的《泽州戏曲史稿》;2003年王德昌主编的《襄垣秧歌》出版。20世纪80年代开始,由国家和省级文化部门组织的对民间戏曲资料的收集整理工作也取得了很大成绩。1984年由山西省文化局戏曲工作研究室编的《山西剧种概说》出版;1990年中国戏曲志编辑委员会编辑出版《中国戏曲志·山西卷》;1999年赵尚文编著的《三晋大戏考》出版。

这些地方性的成果基本都是在田野调查基础上,由当地文化工作者和秧歌艺人共同合作完成,对民间戏曲资料进行了较全面的收集和整理,基本没有太多分析论证,这种看似研究的不足恰恰最大限度地保留了资料的原始性和完整性。更为可贵的是,很多这样的调查研究是建立在对民间老艺人访问的口述资料基础上,而这些老艺人现在多已作古,这对于缺乏文字记载的秧歌小戏来说也是抢救性的资料保存工作。地方研究中很多传说、故事、谚语的整理收集也为考察秧歌小戏与乡村社会的关系提供了丰富的民间资料和研究思路。总之,这些综述性的地方论著对于把握秧歌的发展脉络和在乡村社会的生存状态具有重要的资料价值。

(二)方志、报刊、政府文件和党史资料。从传统意义上的资料类型来看,这些资料都属官方资料,多被认为主要记载上层社会、政治事件、地方精英等方面内容,具有较强的意识形态色彩。但在社会史研究中,这些资料又被发掘出新的价值。社会史的一个重要方法论就是强调对传统史料的重新解读,通过视角的转换,官方材料的字里行间往往

也能探寻到乡村社会的泥土气息。

方志是史学研究者运用较普遍的地方资料,尽管它多是官方性质的地方综述,编著者的政治身份使他对地方社会的记述难免存在偏向,但其中仍有很多关于乡村文化的真实信息,尤其是近现代以来,编著者观念的开放和对民间文化的重视,使民间艺术往往也会成为方志中的重要内容,甚至被单独介绍。县志中这方面资料最早最全面的当属民国刘文炳的《徐沟县民俗志》,在民俗志中,刘文炳不仅对当地秧歌和演剧情况作了详细论述,而且也谈及政府和乡村社会对待秧歌的不同态度。此外,光绪年间的《高平县志》、民国和现代版的《太谷县志》、《祁县志》、《交城县志》等等都有对当地秧歌的记载。从 20 世纪 90 年代,各地掀起了编写地方文化志的热潮,民间戏曲自然成为其中必不可少的重要内容,在《文水县文化志》、《武乡县文化志》、《兴县文化志》、《榆次市文化志》等地方文化志中涉及当地秧歌小戏的内容多处可见。"演出场所"中,对乡村剧场的介绍具体而全面;"文化市场"中,政府对民间戏曲的组织和管理条理分明;"戏剧曲艺"里,对地方秧歌的来龙去脉也有尽可能详细的梳理;"文化人物"里,地方有影响的秧歌艺人的生平经历可见大概。

报刊资料在本书中的使用也较为普遍,年代从抗战时期延续至 1980 年代。虽然这些报刊多具有明显的政治舆论导向性,但从不同时期报刊关于民间戏曲的宣传材料、表彰奖励、经验介绍、反面教育等等内容中,也还是能够看到很多关于秧歌小戏和乡村演剧活动的生动记载,仍可反映某种历史的真实。如 1947 年 7 月 13 日《人民日报》一篇《介绍武乡东堡村解放剧团》的文章,作为宣传材料,该文章主要突出了东堡剧团的成功经验,但其中透露出的一些信息值得研究者关注。通过材料可以看出,这样一个革命剧团不是建立在如传统戏曲班社那样,由老百姓自发组织的基础上,反而在最初受到了乡村社会的抵制。武乡东堡村的一伙年轻干部准备成立剧团,就因为观念问题,遭到了大部分群众的反对,人们说:"王八戏子吹鼓手,唱戏也是咱干的?"妇救秘书动员村里一位妇女参加剧团,她丈夫听说了便跑去找农会主任,质

问他是不是想叫他"闹人家"？婆婆也为这个事哭了一整夜。有的怕耽误"正事",有的怕别人说"疯",结果剧团一开始没有搞起来。[1]虽然是一篇宣传材料,但社会史学者还是可以从中寻找出官方话语之外的其他社会信息,有助于理解战争时期戏剧运动于乡村社会的真实状况。

政府文件和党史资料在本书中的运用,基本也遵循了上述路径,在从传统革命角度解读的同时,也尝试挖掘文字背后隐含的乡村社会信息。

(三)田野调查资料。为了推动研究的深入开展,笔者从2004年开始就深入晋中乡村,进行了大量的田野调查工作。田野调查的目的不仅在于收集散落民间的地方文本资料,也包括口述资料的挖掘。对于这样一项乡村社会中口耳相传的民间艺术,参与者多是文字掌握程度较低的乡村农民,口述资料的收集和运用就显得十分重要。近些年来,口述方法在社会学、人类学和社会史研究领域内都得到了广泛的运用,并且得到了越来越多史学工作者的认可。对于以秧歌小戏为代表的民间戏曲研究来说,一方面,长期以来掌握文字的文化阶层存在着对民间文化的漠视和歪曲,在官方资料中很难达到对民间文化的全面了解,更遑论民间文化在乡村社会的真实情状。另一方面,参加戏曲表演的民间艺人一直处于社会底层,在传统话语的霸权下成为历史的"失语者"。通过田野访谈,民间艺人的历史记忆和生活感受被呈现出来,给那些已经熟知的和未知的历史事件和文化现象提供了新的"民间的解释"。

田野调查中,笔者所接触到的乡民和地方文化工作者中,既有经过从农民到"公家人"这样身份转变的革命演员;也有一辈子寓居乡里,视秧歌为爱好的农民艺人;既有地方政府部门的文化工作者;也有出于兴趣奔走乡里的地方文化人。他们对秧歌小戏的感受有热爱的、平淡的、矛盾的、怀念的,不一而足,而秧歌回馈于他们的有情感的、物质的、

[1] 华含:《介绍武乡东堡村解放剧团》,《人民日报》1947年7月13日。

身份的、地位的等不同方面。总之,田野调查所获得的口述资料和地方感受是案头文字资料难以提供和呈现的,这对于丰富历史的认识,改变传统的成见无疑具有不可替代的作用和意义。

本书是运用社会史视角,从文化切入对乡村社会研究的一次尝试,使用了大量的地方资料和口述资料,借鉴了人类学、民俗学和文艺学的诸多理论,期望能够实现在相对具体的时空范围内,以文化透视社会,以社会解释文化的目的。由于精力、视野和心智的局限,研究中难免有未及深入和偏颇之处,希望得到各位专家、学者的不吝赐教,以使研究更趋深入和完善。

第一章　由歌而戏的秧歌

戏曲在中国的历史可谓久远,最早甚至可以追溯到原始社会的乐舞。秦汉时期出现了以娱乐贵族为专门职业的戏曲表演者——优人,这一时期的戏曲以宫廷戏为主;唐代优戏发展,从宫廷到州府到民间都有了戏曲的身影;宋元时期戏曲发展成熟,有了南戏和北杂剧;明清以后戏曲日渐民俗化,成为普通民众社会生活的重要内容。与如此源远流长的戏曲传统相比,本书所要讨论的秧歌则显得颇为"寒酸",它出身草莽,流传村野,盛行不过二百余年,被视为难登大雅之堂的乡音俚曲。然而,对于乡村社会来说,正是因为秧歌的"土"与"俗",使它从形成之初,就较传统大戏更易被乡民所亲近和接受,甚至可以说,恰是其乡野出身,造就了秧歌小戏在近代山西的繁荣。

第一节　从传说谈起

秧歌作为山西最具影响的民间小戏,广泛流传于省内各地,至今各地以秧歌命名的小戏有 16 种之多,包括襄武秧歌、壶关秧歌、祁太秧歌、介休秧歌、繁峙秧歌、广灵秧歌等。由于缺少文字资料的记载,这些秧歌小戏的源流大多已不可考,但在民间却流传着种种关于秧歌起源的传说:

传说一:(太原秧歌)明末农民起义军领袖李自成从西安进入北京时,路经山西太原,村村接应,处处欢迎,有人即兴编唱时调祝贺义军,李自成见此十分高兴,即号召百姓仿调大歌大唱,义军去

后歌声未绝,反而遍及田间,秧歌从此兴起。

传说二:(太原秧歌)清朝举人孙培基(山西太谷县人)因未得志转而当了秧歌班主,他向当地人讲过康熙皇帝下江南看秧歌的故事:康熙巡视江南时,见扬州等地的民众在街头演唱秧歌,甚为动听,下令北方人也模声仿调,于是南方的地秧歌也传来北方。

传说三:(介休秧歌)北宋年间,赵德芳和寇准被困幽州,杨六郎带领八姐九妹及杨家兵将前往营救,因防守严密,几次攻打都不得入城。于是改用计策,杨六郎头戴风帽,手举红伞,八姐九妹等扮成秧歌演员,杨宗保等人持大锣、小锣各一面,组成一班子秧歌队,才闯入幽州,救出赵德芳和寇准还朝。[1]

这类传说不仅仅流传于山西,在秧歌盛行的河北定县也有类似的传说:

传说秧歌的起源是宋朝的苏东坡编的。定县北部,黑龙泉附近的苏泉村、东板村、西板村、大西涨、小西涨等村的农民多以种稻为生。苏东坡治定州时,看见他们在水田工作甚为劳苦,就为他们编了歌曲,教他们在插秧的时候唱,使他们忘了疲倦,这就是秧歌名称的起源。不久就传遍了定县,男女老幼都会唱了。农民多半不识字,就一代一代的口传下来。[2]

在传说中,李自成、康熙皇帝、杨家将、苏东坡这些在中国历史上颇具影响力的精英人物似乎都与秧歌有着某种渊源,被视为推动秧歌兴起的重要人物。实际情况又是怎样?秧歌小戏是否真如传说中那样具有如此"正统"的出身呢?

就字面而言,"秧歌"其名,很容易使人联想到与稻田插秧的关系。事实上,也确是如此。清人屈大均在《广东新语》中有:"农者每春时,

[1] 山西省文化局戏剧工作研究室编:《山西剧种概说》,山西人民出版社1984年版,第254、272页。
[2] 李景汉编:《定县社会概况调查》,上海人民出版社2005年版,第323页。

妇子以数十记,往田插秧。一老挝大鼓,鼓声一通,群歌竞作,弥日不绝,是曰'秧歌'。"[1]吴锡麟在《陕南巡视录》也谈到:"(秧歌)盖为插秧助兴,俗名本此。"[2]但是,秧歌的流传并不仅仅局限于水田丰沛的南方,《清稗类钞》中有"秧歌,南北皆有之"[3]的记载。与南方相比,对于没有或甚少水田,并不种稻插秧的北方来说,秧歌的流行似乎有名实相异之嫌。曾在山西为官二十余年的安徽桐城人方戊昌在《牧令经验方》中提到:"秧歌原出南省种稻插秧农夫所歌,虽俗词俚曲,颇有道理。乃北省并不种稻,并不插秧,大兴秧歌,无非淫词亵语,为私奔、约会者曲绘情欲。"[4]从事戏曲史研究的廖奔据此推断:"大概说来,秧歌演唱形式最初传到北方,由于其通俗、新颖的格调,立即受到人们的热烈欢迎,继而便结合北方各地的民间歌舞,发展成当地的年节舞蹈——这是通过方氏的责难而推测到的。"[5]虽然,也有学者对这种北方秧歌"南来"说有所质疑,但对秧歌源于民间劳作和乡村社火活动这一结论都大致认可。田野调查也印证了这一说法。

据健在老艺人回忆和现存资料记载,山西各地流传的秧歌小戏虽因地域不同,在音乐和表演方面存在一些差异,却都经历了大致相同的发展历程,即从小曲儿到歌舞再到戏曲的过程。

形成于祁县、太谷,流行于晋中地区的祁太秧歌是山西秧歌小戏中较有影响的一支。由于缺少文字资料,祁太秧歌的确切源流已不可考,但基本可以肯定的是,它是由农村逢年过节、春前秋后传唱的小曲儿发展而来的。祁太秧歌初称"地秧歌",是一种民间小曲儿,曲调简单,只有上下两句。至今,祁太秧歌保留的"不见面"、"画扇面"、"娘问女"、"哭五更"等曲调,仍是这种形式。其中"娘问女"、"哭五更"的曲调与明代万历刊本《玉谷调簧》里的两首民歌极其相似,被认为可能有着某

[1] (清)屈大均:《广东新语》卷十二,中华书局1985年点校本,第361页。
[2] 吴锡麟:《陕南巡视录》,转引自于平《中国古典舞与雅士文化》,吉林教育出版社1992年版,第205页。
[3] (清)徐珂著,吴谷、刘卓英点校:《清稗类钞·戏剧》,书目文献出版社1983年版,第398页。
[4] (清)方戊昌:《牧令经验方》。
[5] 廖奔:《中国戏曲声腔源流史》,台湾贯雅文化事业有限公司1992年版,第242页。

种传承渊源。

这种"地秧歌"在发展过程中,吸收和融合了当时传入山西的凤阳花鼓的很多东西,逐渐演化成具有歌舞形式的踩街秧歌,成为乡村元宵节社火活动的主要内容。祁太秧歌《打花鼓》中有以下唱词:"说凤阳,道凤阳,凤阳本是好地方,自从出了朱洪武,十年倒有九年荒。大户人家卖骡马,小户人家卖儿郎,花鼓夫妻没卖的,身背花鼓走四方,南京收了走南京,北京收了到北京,南北二京全不收,黄河两岸度春秋。"《闹灯》中也出现"凤阳女,花鼓敲,打锣的男人跟着跑"的唱词,可见凤阳花鼓对秧歌的影响。借鉴花鼓艺人走街串巷的演出形式,晋中乡村擅长歌舞者也以踩街的形式组成秧歌队进行表演,是为踩街秧歌。[1]

踩街秧歌主要在元宵节前后演出,成为村中元宵节社火活动的组成部分。表演形式为俊扮和丑扮两个公子,手持折扇领头,带领背花鼓的女角和拍小镲、敲小锣的男角分两行沿街行进。领头的公子咏诵诸如"男人种地女织布,和和气气闹家务。指望今年收成好,儿孙满堂全家福"之类的吉庆话。咏诵毕,在锣鼓声中,两三个演员进入场地中央,伴随舞蹈唱几支小曲儿,唱罢又复前行,至踩遍全村各街为止。这时所演唱的节目大多是以第三人称说见闻、数典故、叙景致。舞蹈动作也十分简单,基本是一种歌舞形式。

清嘉庆、道光年间,祁县、太谷一带商业繁荣,在商人们的频繁往来中,一些南方的时兴小曲儿和小戏传入晋中。受到这些小戏启发,民间艺人开始编唱反映当地农村生活的口头剧目,如《割田》《回家》《袖筒记》《换时花》等,在这些剧目中有了故事情节和人物,角色分为生、旦、丑三行,在表演形式上也不再是单纯的踩街,而是在踩街后登上临时用门板搭起的土台进行演出。[2] 虽然形式和内容都还很简陋,但可以说,这时的祁太秧歌已具有了"以歌舞说故事"的戏曲特点。

[1] 中国人民政协祁县委员会文史资料研究委员会编:《祁县文史资料》第二辑(内部资料),1986年12月,第3页。
[2] 中国戏曲志编辑委员会编:《中国戏曲志·山西卷》,文化艺术出版社1990年版,第110—111页。

与祁太秧歌类似,襄武秧歌也是源于襄垣农村元宵节的社火活动。据当地老艺人讲,大约明末清初,在襄垣北部地区出现了一种新的演唱形式,人们把平时哼唱的民歌小调和夯歌结合起来,配上词句——大都是当地庆贺丰收的喜庆唱词,进行就地演唱。因为主要以妇女们纺花时自己哼的小调为主调,所以当时也叫纺花调。后来在演唱时又配上锣鼓点,编了小故事唱词,形成了元宵社火中的闹秧歌。大约在光绪年间,河南沁阳县人张金川随父亲逃难到襄垣上良村,学会了当地秧歌,后来他又到长治西火村打铁,学会了西火秧歌,遂将两种秧歌糅合,形成了一种新腔。这种新腔很快在襄垣、武乡两县流传,成为襄武秧歌的前身。[1]另有传说,襄武秧歌距今大约有140多年,是由一种夯歌发展演变而来的。当时夯歌流行于长治县荫城一带,曲调很简单,唱词多是由打夯人即兴编填。大约在19世纪中期,一个跑乡的铁匠师傅张金川,把这种夯歌带到武乡的下合一带,广为当地打夯采用,乡民因此称这种夯歌为铁匠旦歌。后来铁匠旦歌逐渐发展成跑腿秧歌,形式与祁太秧歌中的踩街秧歌相似,盛行于当地。[2]无论襄武秧歌源流何处,它都被认为是民间劳作中的产物。

光绪十年(1884)左右,由上良村艺人王福锁发起,集中了襄垣、武乡两县所辖上良、下良、西营、城底等18村的自乐秧歌班名艺人,组成了半职业性的18村秧歌班,在当地盛极一时。随着18村秧歌的发展成熟,在角色、唱腔和乐器方面日渐完善,襄武秧歌最终成为乡村戏台上颇受民众喜爱的新剧种。

与祁太秧歌、襄武秧歌"由歌而戏"的发展过程不同,祁县温曲村盛行的武秧歌则具有某种传奇色彩。据当地老人讲,温曲村的武秧歌最早甚至可以追溯到明万历年间。当时,温曲村是享有盛名的武术世村,本村的财主贺朝奉因经商走关东得了"通臂拳"的真传,晚年回乡后,他就在自己家里设立了弓剑房,让他的子孙后代晨练武,晚习文,因

[1] 王德昌主编:《襄垣秧歌》,天马图书有限公司2003年版,第2—3页。
[2] 王仲祥整理:《武乡秧歌》(油印稿),武乡县人民文化馆未刊稿。

而人人练就了一身精湛武术。到了清代初期,贺家为了配合傅山先生在山西的反清运动,便在温曲村以贺、吕、杨、郭四姓家族联合组织起来,成立了"武社",培养了一大批武术人才。到了顺治朝,武社遭到政府镇压,被迫停止活动。康熙年间,温曲村的群众又组织起了"武社",推选武功最好的贺进为社长。为了把武术活动推广到民众中去,武社组织武术队员走街串巷表演通臂拳术。在表演中,他们为壮声势,增加武术的临场经验,常常扮作梁山英雄,虚拟各种阵势和武器的对打。于是,街头表演就出现了《水浒传》中所描写的某些武打场面。为了渲染激烈紧张的厮杀气氛,表演又加入了晋剧武打的锣鼓经。后来组织者觉得在人物形象的塑造上还欠缺直感,又雇用民间手艺人,按照古人武士的服饰,制作武士服装,进行化妆,并在表演中增添了一些简单的戏剧情节,这就形成了武秧歌的雏形。[1]

武秧歌最初并不登台,只是逢年过节时闹社火的形式,化妆起来走街串巷表演。到了清嘉庆年间,由于以贺家为主的温曲村人练武套数的进一步发展,武秧歌的内容更加丰富,贺家之外的郭家、吕家的子孙也逐渐扩充进来,武打表演中增加了祁太秧歌音乐的唱词,有了故事情节和角色行当,并开始登上简陋的舞台进行表演。这时的武秧歌已成为一种民间戏曲表演。后来,由贺家后人贺庆年在村里组织了"同乐社",将武秧歌变成了一种有组织的演出。[2]

无论是祁太秧歌、襄武秧歌、祁县武秧歌,还是其他如太原秧歌、泽州秧歌、繁峙秧歌等,山西各地的秧歌小戏在最初的发展过程中几乎都没有精英阶层的参与和官方介入的痕迹,可以说是一种纯粹的民间创作,充满着浓郁的乡土气息。

秧歌小戏民间性的另一个直接体现就是显著的地域特色。与山西各地广泛流传的梆子戏不同,秧歌小戏的流布区域相对有限。祁太秧歌流行在方言相似的祁县、太谷、榆次、平遥、清徐等晋中一带;泽州秧

[1] 讲述人:杨仁(化名),男,72岁,祁县温曲村人。采访人:韩晓莉(以下口述材料,如非特别注明,采访人均为韩晓莉)。采访时间:2005年9月。
[2] 山西省文化局戏曲工作研究室:《山西剧种概说》,山西人民出版社1984年版,第262页

歌则流行在毗邻的晋城、高平、阳城、陵川、沁水一带;介休干调秧歌在相连的介休、灵石、沁源一带被广为传唱。虽同为秧歌,但各剧种之间却很少跨区域演出,一方面是因为方言在秧歌小戏中的运用,使得这种"方音土戏"只有在各自的流布区域内才能保证相当的"上座率",另一方面,秧歌作为本地域的自有文化,也成为一种乡民身份或地域认同的标志,从而在流传方面做出种种限制。祁县温曲村的武秧歌最初是温曲村贺家强身健体的活动,当时规定武术不准外传。当这种练武形式发展成别具风格的剧种后,也是温曲村所独有,村里仍沿袭旧规,不准去外地演出。田野调查中,时时可以感受到温曲村人对这种地域文化的坚守和维护,而这种流布区域的排他性也正是秧歌与乡村社会亲密关系的表征。

虽然秧歌小戏在乡村社会盛行,但因出身"卑微",自然难以得到精英文化的认同。于是,民间就有了前述提到的种种关于秧歌起源的传说,希望赋予它们正统的出身,来抬高其地位。李自成、康熙皇帝、杨家将、苏东坡都是乡民耳熟能详的精英人物,他们被移植到秧歌的起源中,作为论证其正统性的依据。实际上,这些传说故事本身就充满着民间创作的痕迹,恰恰说明了其正统的民间性。因此,尽管与精英文化的渊源有着如此多的民间"证据",秧歌还是难以得到官方的认可,反而经常受到限制和打压。

最早在康熙年间,清政府就曾两次发布禁止唱秧歌的禁令,尽管这时期的秧歌大约还是歌舞形式。同治年间,山西就有了官方禁演秧歌的记载,在今长治市柳林寺庄大庙东墙石碑上刻有"奉□官禁止演唱秧歌。同治四年,阖村公立"的字样。曾任高平县知县的龙汝霖在其主编的《高平县志》中提出"二十禁",秧歌就是其中之一。[1]光绪年间,续修《高平县志》时,对这一禁令作了进一步阐释,"春初演唱秧歌,每至耕耘收获时犹不止,知县龙汝霖严禁之"。[2]同一时期,忻州知州

[1] (同治)《高平县志》卷一,地理。
[2] (光绪)《续高平志》卷三,风俗。

方戊昌也提出,对于秧歌"地方官应出示严加禁止,违者重惩"。[1]民国九年(1920)太谷县正式发布"禁止秧歌文":

> 查唱演秧歌,多系淫词俚曲,伤风败俗,莫此为甚。太谷秧歌素即驰名,现值春节甫过,深恐人民习沿旧惯,仍有唱演情事,合亟布告禁止,仰县属各村,一体知照。如有违犯,定行从重处罚,决不宽贷。勿谓言之不予也。特此布告。[2]

作为一项民间文化,秧歌小戏从一开始就被分离于正统文化之外,并被官方认为是难以控制的民间力量而受到质疑。而对于地方精英来说,秧歌小戏于地方风俗教化的影响更让他们担心。刘文炳在其编写的《徐沟县民俗志》中对当地秧歌曾有描述,言词之间充溢着对秧歌小戏的贬抑:

> 在乾嘉道咸之晏安耽逸时,每届春正,村之农夫作土剧,谓之"秧歌"。所演略同戏剧。曰"大套曲秧歌",以步太原县所传者为正宗。同光以下,人穷物绌,渐至汰除。而邻县稍富地方,异军突起,更为淫鄙不耐之词,确为经济销沉,生活堕落时之一种背景。在性比例最大地方当多危险。唱白之语,全为当地亵言。妇孺文盲,直接所受观念,毫无缓冲之力以解少其烈。县所辖之教育不良村庄,有私邀演之者。[3]

事实上,戏曲的社会教化作用,历来为统治者和思想者所重视:"查戏剧本旨,原在砭世箴俗。"[4]虽然传统大戏在今天被看作是民俗文化的代表,但如果考察其源流,它与精英文化的关系却是十分紧密。中国戏曲最早可以追溯到原始社会驱鬼祭神的乐舞;秦汉以后戏曲由宫廷流布民间,处于孕育期的中国戏曲被视为传统礼乐的一个部分,规

[1] 方戊昌:《牧令经验方》。
[2] 太谷县志编纂委员会编:《太谷县志》,山西人民出版社1993年版,第768页。
[3] 刘文炳著,乔志强、夏桂苏、萧利平点校:《徐沟县民俗志》,山西人民出版社1992年版,第296页。
[4] 徐慕云:《中国戏剧史》,上海古籍出版社2001年版,第287页。

范着乡间教化。宋元以后,戏曲发展成熟,更成为化成天下,由民于轨的重要手段,并以此作为地方风俗薄厚的表征。然而,对于官方和上层社会来说,此戏剧非彼戏剧,以秧歌为代表的各类民间小戏是并不包括在内的。与传统大戏相比,小戏的历史相对较短,它们的意义也并不以教化社会为主,其产生过程决定了秧歌小戏的首要价值是娱乐大众。从这个角度讲,秧歌既不是政治宣传和道德教化的工具,也不是文人雅士抒情言志的产物,乡村社会日常生活的需要成就了秧歌的繁荣,民间性是秧歌小戏区别于传统大戏的主要特性。

秧歌小戏所体现出的"民间",并不单单表现在其唱词的粗鄙或曲调的简单方面,而是包含着某种民间理想和民间道德在内。这种"民间的理想精神不是外在于人们的现实生活的境遇,而是同普通百姓在日常生活中所表现出的乐观主义和对苦难的深刻理解联系在一起,甚至还具有着某种道德评价的成分。真正的民间道德的价值是普通民众在承受苦难命运时所表现出来的正义、勇敢、乐观和富有仁爱的同情心,是普通人在寻求和争取自由的过程中所表现出来的一种粗朴、开朗、热烈的精神状态,并且伴之以一种强烈的生命冲动的热情。这样的精神境界和道德理想甚至不能见容于现实的社会规范与正统的伦理准则"。[1]这种民间性是秧歌小戏虽然在其出身方面多有"粉饰",却仍遭受官方禁止与文人鄙视的主要原因。

第二节 秧歌班社与艺人

尽管秧歌小戏屡遭官方打压,备受文人鄙视,但民众的喜爱和推崇仍使其在乡村社会呈现出一派繁荣之势。明清以来,戏曲表演作为专门职业已发展成熟,这种成熟不仅表现在戏曲的形式、内容、服装、行当和技艺方面,也表现在这一行业繁复严苛的仪式、行规中。与此相比,

[1] 施旭升:《中国戏曲审美文化论》,北京广播学院出版社2002年版,第226页。

难登大雅之堂的秧歌小戏就显得自由随兴得多,其组织和演出更多是依靠一种乡村社会普遍认可的民间规范和信义来约束。

对于唱戏为业的艺人,供奉祖师爷是件很正式和隆重的事情,山西的梆子戏班多供奉"老郎神",即唐玄宗李隆基,源于其精通音律,创办梨园。戏班在每年农历四月十三日要为老郎神庆寿。这时,戏班要在神前供糕点酒肴,焚香三柱,小生、小旦装扮跪香,另埋食物于供桌之前,吆猪前来拱找,找出就表示神已领牲,全班人一起叩拜,礼成后合班聚餐。[1]除了利用祖师爷诞辰集中活动外,在日常生活中戏班对祖师的敬奉也表现突出。戏班开戏后,后台要供老郎神,称为"祖师龛",每日都要烧香跪拜。凡艺人进入后台,也不论是哪个班社的,一律向其行礼,称为"参驾";出后台前要再次行礼,称为"辞驾"。如果戏班出现重大纠纷或重大决策,也要在祖师爷神位前述说和制定。[2]对于职业戏班来说,行业神的敬奉主要是为加强同行团结并对艺人形成约束。

与职业戏班有明确的行业神不同,秧歌班社并没有明确的行业神。田野调查中据一些老艺人讲,因秧歌主要是在元宵节演出,而元宵节是为了祭祀天、地、水三官,所以,有些村中的秧歌班社祭祀三官神。对于所供奉的三官神,在太原地区流传着这样的神话传说:

> 传说很早以前,人间战乱频繁,相互残杀,不敬天地,不孝父母,抛米撒面,作恶多端,触怒了玉帝。天庭决定于正月十五日火化世界,毁灭生灵。那时的三官爷职司天、地、水,也在玉帝面前站班列随,得知此讯,慈悲万民,随下凡布置。到正月十五之夜,村村户户大点灯山,天庭受命天将出南天门拨云一看,凡间已是一片火海,于是灵霄交旨,凡间已被天火自焚,玉帝只好作罢。过了些时,玉帝得知人间如故,而且是三官爷泄露天机,一怒将三官腰斩三截,弃尸凡间,头颅抛在山西,中截河南,下肢弃于山东。人们为了报答救命恩人,遂各地按段祭祀。河南祭肚,河南人肚才就好,广

[1] 中国戏曲志编辑委员会编:《中国戏曲志·山西卷》,文化艺术出版社1990年版,第566页。
[2] 齐涛主编:《中国民俗通志·演艺志》,山东教育出版社2005年版,第235页。

出人才。山东人祭腿,山东人腿硬,杂技演员,绿林好汉多出山东。咱们山西人供奉三官爷的头,一张纸印着个红脸大头颅,所以山西人的头面好看。[1]

从三官神的传说看,乡村民众对三官神的祭祀,主要是因为他为了百姓利益敢于对抗至高无上的玉帝,甚至不惜牺牲生命。在乡民眼中,三官爷已经变成一个不被正统认可的、替老百姓说话、保佑百姓利益的人神。所以,民间对三官爷的供奉在恭敬中表现出亲近随意,以唱秧歌的形式祭祀三官神在民间也称"胡闹三官"。

每年大年三十晚上,秧歌社全班出动到三官庙前献供品,祈求三官爷保佑新的一年演出平安和诸事顺利。然后,班主带头上三炷香,班内其他人每人上一炷香,口中祷告,再敬黄裱纸一张,用火烧掉,将三盅酒泼在地上,意为向三官爷敬酒。在元宵节社火活动前也要拜三官爷,先在三官庙前演唱。[2]也有一些班社干脆仿效大戏,将老郎神作为自己的行业神,但在演戏过程中并没有如职业戏班那样烦琐的祭拜仪式。[3]这种对行业神的供奉还只是些较正规的秧歌班社,在一些平常年月乡人唱秧歌的自乐活动中,连这种简单仪式也并不多见。

与职业戏班不同,作为一种民间的活动,秧歌演唱虽然也有职业或半职业班社,但近代以来山西乡村的秧歌小戏更多是以非营利的自乐班形式组织。对于这些并不收取报酬又缺乏共同行业神崇拜的秧歌艺人来说,约束他们行为的要素并不是所谓的同业信仰和金钱奖惩,而是乡村社会注重的信义传统和民间惯习。虽然信义也深受以儒家思想为主体的精英文化的推崇,但在乡村社会,二者是有区别的。精英文化信义观念的核心是"忠",而乡村社会信义观念的核心却是"义"。这种"义"在带有结社味道的秧歌班社中表现十分突出。

清末,在祁县、太谷一带的较大村庄就都有了秧歌班社。这些秧歌

[1] 武荣魁:《太原县秧歌队晋剧票儿班简介》,太原市小店区委员会文史资料委员会编:《小店文史资料》(一)(内部资料),1989年,第119页。
[2] 讲述人:刘书才(化名),男,65岁,山西祁县人。时间:2006年5月。
[3] 讲述人:米安儿(化名),男,71岁,山西文水县人。时间:2004年4月。

班社多是村中一些秧歌爱好者自愿组织,因是各村自己起社,所以承班的规矩也各不相同。有的班社的成立仪式比较正式:"承班之始,班主备酒席与参加者共饮。凡领杯者,必须在该班社参加到底。乡民中有'喝了秧歌社的酒,死了人也不能走'的说法。在开班的第一天,班主给每个人准备一根麻糖,一碗油茶,并立有'点灯不到,罚油四两'的规矩。"[1]据太谷井神村老艺人回忆说,秧歌班起社时,要把村里的头面人物请来,杀羊,喝酒,吃羊肉浇拉面,主持人宣布,吃了秧歌社的饭就不能随便走,若有人违约,就把他当众吊起来打或让他把这一年秧歌社的开支全部付清。[2]也非所有秧歌班社都有这样严苛的规定,村里起社多是在秋收后,大多时候爱好秧歌的村人找个地方,择个日子,大家一起喝杯茶或酒,称之为"会茶",就算成立秧歌社了。一般来说,班主要宣布秧歌社制度,诸如:从今天起排演秧歌,凡参加者不准迟到早退,服从师傅分配角色等。[3]道光年间,祁县谷村由村民许儒领头成立"谷村同乐社"。每年农历十月初一日,会集合本村秧歌艺人和初学者进行"会茶",地点就在"三官"社房,由许儒备办饭食,一碗油茶,一个白面馍为一份,摆在桌上,自愿参加者端起食用后,就算"同乐社"的成员了。许儒组织的同乐社大约有三十人左右,他们冬天排演节目,翌年正月间进行演出,至二月二结束。这种旧例沿袭到民国二十年前后,几乎是年年如此。类似做法,附近村中各有一套,但大体相似,班规只有一条,谁无故不到,谁负责"会茶"的一切开支。[4]在注重信义的乡村社会,秧歌班社的这种口头契约大多能得到乡民的遵守。

从起社仪式上看,秧歌班社颇有种受官方忌惮的秘密会社的味道。事实上,这也不足为奇。秘密会社在传统中国一直存在,由于它能够为一部分人提供在家庭体系内难以得到满足的某些需要,所以在中国社

[1] 郭齐文编:《山西民间小戏之花——太谷秧歌》(内部资料),太谷地方志编纂委员会1986年,第94页。
[2] 讲述人:王才恭(化名),男,75岁,太谷县井神村人。采访人:郗红梅。时间:2001年10月。
[3] 讲述人:米安儿(化名),男,71岁,山西文水县人。时间:2004年4月。
[4] 中国人民政协祁县委员会文史资料研究委员会编:《祁县文史资料》第二辑(内部资料),1986年12月,第40页。

会具有着某种功能性地位。尤其结社中推崇的"忠诚"和"节义",又和乡村社会日常生活中的民间信仰相呼应,因此一些民间组织往往利用结社的形式,增加组织的肃穆神秘色彩,并以此激发参与者对该活动的"事业"感和服从心理。秧歌班起社就是这样的一个显例。另一方面,"就整治角度而言,秘密会社是长期存在的反叛力量和具有革命性的群体"[1],带有秘密会社味道的秧歌班社的活动也就自然经常受到官方的关注。

虽然没有盈利收入,但依靠乡村社会的民间惯习和信仰,秧歌班社的经费基本上都能保证。其经费来源主要包括:由村内各户募化,或给钱或给米面,多少不等;直接到村内有钱人家演唱,招待吃喝之外也给一些钱;村中商号捐款;正月十五化妆到村中新娶媳妇的人家"送灯"赚喜钱;秧歌社为三官爷演唱,求三官神保佑来年村里五谷丰登,村里要给相应的报酬;外村演出的赏赐等等。[2]此外,一些地方的秧歌社还到生下孩子的人家讨"锁钱",意在保佑孩子平安;有些无子的人家为求子会偷三官庙的供献吃,如果得子,除到庙里还愿,也会给秧歌社送东西或钱。在乡村社会,这种讨要或给予并没有什么尊卑贵贱的意义,反而在双方看来都是一种理所当然,而这个"理"也就是乡村惯俗和民间信仰。

按照李近义对泽州戏曲班社的考察,以唱泽州秧歌为主的"会"从乾隆时期就已在乡村出现,根据各地舞台题壁,就泽州地区不同时期出现的秧歌"会"列表如下[3]:

出现年代	班　社(地点)	数量
乾隆二十五年	公议会(郭庄)	1
道光三十年	同？会(凤邑南村东河)	1

[1] 〔美〕杨庆堃著,范丽珠等译:《中国社会中的宗教》,上海人民出版社2007年版,第69页。
[2] 据郇红梅2001年10月田野调查资料。
[3] 李近义编:《泽州戏曲史稿》,山西人民出版社1989年版,第137—147页。

续　表

出现年代	班　社（地点）	数量
咸丰三年	公义会（东泊南）	1
同治年间	公议会（黍米山）、公议会（凤邑扑里村）、寺庄秧歌（寺庄）	3
光绪年间	义合会（铺头）、同心会（杨家山）、义和会（贺洼）、和议会（渠头村）、怡如会（东张村）、同乐会（东沟村）、义合会（城则街沟北村）、公议会（焦河）、乐义会（岭上头）	9
宣统年间	太平会（千司村）、公议会（泊村）、义和会（西村）、	3
民国年间	仁义会（凤邑靳家沟村）、公议会（蓄粮掌）、乐义会（凤邑上岭）、同乐会（岸村）、同义会（三家店）、积义会（东吕匠）、公义会（东李寨）、仁义会（黍米山）、公议会（坂上村）、复盛会（瓦窑村）、东会（车渠）、兴乐会（晋邑）、怡如会（晋邑）、公议会（宋壁头）、公议会（下掌）、和合会（贾迪）、新乐会（中村）、福兴会（坚水村）、峰乐老会（西乡常庄）、义合会（高会村）、复盛会（晋邑圪村）、乐意会（西凰头）、复盛会（圪套）、公义会（叶家河）、乐义会（岳南河西村）、乐义会（南河底）、复义会（东川南庄村）、义合会（马平头村）、仁义会（元沟村）、平定会（高都镇东大街）、兴会（王城头）、乐顶会（二圣头）、胜利秧歌（黍米山）	33

这些以唱秧歌为主的民间自乐组织在清末民国年间的山西乡村盛极一时，共同爱好和乡村的信义传统成为秧歌班社建立的重要基础，"义"、"仁"、"和"、"同乐"、"同心"成为班社名称中最常出现的字眼，这也成为其区别于职业戏班的一大特点。

清中叶以来，随着山西各地秧歌小戏的发展成熟，以唱秧歌为主的民间职业、半职业性的秧歌"班"、"会"、社[1]纷纷出现。襄垣韩家垴古庙台上有"乾隆四十六年……庄沟村秧歌班在此唱戏一天"的记载。[2]

[1] 据李近义编著《泽州戏曲史稿》（山西人民出版社1989年版，第137页），乡村戏曲班社名多写班、会两字，"班"指职业演出团体，"会"指业余演出单位，但"会"又多属泽州秧歌。在田野调查中，笔者发现各地"班"、"会"的区别基本与此类似，而"社"也多出现在民间自办的秧歌组织中。

[2] 中国戏曲志编辑委员会编：《中国戏曲志·山西卷》，文化艺术出版社1990年版，第109页。

据称,曾有人在太谷韩村见到过该村"自乐班"的一只衣箱,上写"道光十九年立"等字样。[1]祁县"德胜社"据说是由祁县两位秧歌名艺人"老双龙"和"四杆旗"组织的半职业性班社。清徐县尧城村舞台题壁有"光绪二十二年五月初七日祁太德胜社,首日《吃油馍》、《采茶》;午《换碗》、《求妻》、《哭五更》;晚《翠屏山》、《大观灯》、《大算命》、《卖豆腐》"的记载。[2]这些班、社多是跨村的名艺人聚在一起,依靠一个比较好的自乐班为坐底,卖台口到外村演出。基本做法是仿效晋剧"破锣班"的班规:以艺定股,按股分红;选掌班人一名负责全班事项。有台口集中,无台口解散。

虽然秧歌班社多是村民的自乐组织,但其中也不乏一些财力雄厚、技艺超群的名班社。相传祁县谷恋村的"易俗社"是民国年间专唱秧歌的民间班社,也是该村财主高硕猷、人称金蛮财主家的班子,传说金蛮财主极爱秧歌,为了闹秧歌竟将家里在陕西三原县的几份收租大地都卖掉了,他不仅召集本村爱唱秧歌的乡人,还出钱从外村请秧歌名艺人,排练场所就在自家院子里,由他负责提供食宿。排好了就到本村的戏台上唱,并不收取村民分文。由于金蛮财主的资助,这个班子水平很高,排练中并不混杂其他曲子,也不演各村演过的秧歌。班子不仅请了当地有名的鼓手狗蛮师傅专管文武场,对秧歌音乐进行改进,还对服装、道具颇下功夫,衣着多是绸缎的,道具也很讲究,深受当地村民欢迎。[3]

由于秧歌是一种源于乡民自娱的民间小戏,对入门并没有太多限制,对演员的唱功技艺也并不苛求,所以在某种意义上,秧歌成为能够使乡民广泛参与其中的乡村游艺形式。与城市中职业戏班的专职艺人不同,乡村中唱秧歌的人并不被认为是所谓的"戏子"或纯粹的艺人,

[1] 中国人民政协祁县委员会文史资料研究委员会编:《祁县文史资料》第二辑(内部资料),1986年12月,第7页。
[2] 中国戏曲志编辑委员会编:《中国戏曲志·山西卷》,文化艺术出版社1990年版,第111页。
[3] 中国人民政协祁县委员会文史资料研究委员会编:《祁县文史资料》第二辑(内部资料),1986年12月,第62页;讲述人:杨仁(化名),男,72岁,祁县温曲村人。时间:2002年10月。

他们大多是本村村民,农忙种地,农闲演出,不以唱秧歌作为牟利的手段。襄武秧歌在光绪十年(1884)左右就已经有了半职业性的秧歌班社——18村秧歌班,在当地名气很大,深受民众喜爱,但仍然是坚持农忙在家生产,农闲出外演出,不求戏价,管饭就行。[1]在有些地方,秧歌班社甚至成了村人必须参与的公益性事务。太谷县大王堡村在光绪十年(1884)左右成立了专唱秧歌的群乐社,该社甚至规定全村每户必有一人参加秧歌社的活动。[2]正是因为乡民的广泛参与和非盈利性,使乡村社会中,唱秧歌的人具有着艺人和农民的双重身份,这在某种程度上,淡化了在传统中国被列入"下九流"的戏子身份对乡村唱秧歌者的影响。

乡村社会中秧歌艺人出身各不相同,几乎涵盖了社会的各个阶层。显赫者除金蛮财主高硕猷,还有晋城财主祁海世,均是倾家资唱秧歌。光绪年间,晋城上五班之一尹寨公顺班的东家祁海世在当地财势极大,人称"四老爷",他酷爱戏曲,尤其热衷当地秧歌,为了突出"公顺班"的祁家特色,他将戏班搞成"一出秧歌一出戏"的形式,在当地颇有影响。[3]晋城渠头村张补祯是盐店"瑞盛成"的东家,在当地很有势力,他不仅是渠头村八大社的总管,还是本村秧歌会的社首。渠头村每年要唱的十六台戏,都由他负责承办。[4]襄垣县秧歌名人李森秀,不仅出身地主家庭,而且本人还是个读书识字的文化人,教过书,作过村长,是个思想进步的新派人物。太原乡绅刘大鹏在其《退想斋日记》中也提到本地富人参与唱戏的情形,"世有一种人呼群结伴团聚一处,手弄乐器,口唱戏曲,名之曰自乐班。这些人大半是游民居多,而最为富汉所喜悦。其中唱者富汉亦不少,盖彼以为得意事,而不以此为羞惭事也"。[5]

[1] 王德昌编:《襄垣秧歌》,天马图书有限公司2003年版,第3页。
[2] 郭齐文编:《山西民间小戏之花——太谷秧歌》(内部资料),太谷地方志编纂委员会1986年版,第93页。
[3] 李近义编:《泽州戏曲史稿》,山西人民出版社1989年版,第89页。
[4] 李近义编:《泽州戏曲史稿》,第130页。
[5] 刘大鹏著,乔志强标注:《退想斋日记》,山西人民出版社1990年版,第72页。

地主富汉之外，秧歌主要还是乡村普通百姓的日常娱乐形式，唱秧歌的大部分是农民。此外，手艺人、游商小贩、回乡艺人等等也都是乡村秧歌活动的主要参与者。襄武秧歌的代表人物张金川是铁匠出身，因擅唱旦角，就被当地人称为"铁匠旦"。襄武地区著名秧歌班社"富乐意"的掌柜曹双喜，出身贫寒，没上过学，从小和父亲学做挂面，艺名就叫"挂面旦"。以"小须生"名传襄武地区的韩德三生于世代牧羊家庭。[1]祁县南社村的乔广益原是县城内天德钱庄的掌柜，素爱秧歌，买卖散伙后回村就编起了秧歌，据说曾编过一百多个本子。晋中一带享誉盛名的祁太秧歌艺人"文明丑"，本名温耀高，交城县温家寨人，商人出身，自幼爱好秧歌，在经商之余学唱，后来弃商专唱秧歌，成为晋中一带名角。祁县李家堡村的刘连连，艺名"连连丑"，是祁太秧歌首屈一指的名艺人，闻名晋中。他幼时曾读过私塾，作过药铺的学徒，喜欢看秧歌，记性也特别好，看两次演出就能全记在脑子里。有一次，他回家探亲，在左墩村上台演了个旦角，博得观众喝彩。因为唱戏他最后被药铺解雇回家，转而专唱秧歌。[2]

在中国传统社会，包括戏曲在内的很多技艺的传承都是以言传身教的形式进行，职业戏班里，技艺是艺人吃饭的本钱，技艺传承和师承关系深受艺人重视，甚至可以说是艺人们从艺活动的"通行证"。于是，相伴而生的就是繁复严苛的学艺之规，这些一般都要以契约的形式确定下来，并要举行正式的拜师仪式。契约的基本格式如下：

> 今有×××，年×岁，情愿投于×××门下为徒，学习××生计，言明×年为满。课艺期间无故不准回家，吃穿由师家供给，所得收入皆归师所有，中途不得反悔，否则，由中保人负责赔偿损失。倘有天灾疾病，投井觅河，悬梁自尽，各由天命，与师无关。年满谢师效力×年。空口无凭，立字为据。[3]

[1] 王德昌编：《襄垣秧歌》，天马图书有限公司2003年版，第3页。
[2] 讲述人：杨仁（化名），男，72岁，祁县温曲村人。时间：2002年10月。
[3] 齐涛主编：《中国民俗通志·演艺志》，山东教育出版社2005年版，第235页。

学艺期间,徒弟不但要伺候师傅的生活起居,还要承担师傅家的一切劳力活,实际上就是个不花钱的佣人。不仅如此,学艺挨打更是常事,所以,演艺界常把"学艺"和"挨打"看作同义词。于是字据上也就有了"天灾疾病,投井觅河,悬梁自尽,各由天命,与师无关"的字样。

与此相比,乡村社会的秧歌小戏在技艺传承方面要简单随意得多。虽然也是口耳相传的技艺,由于不作为谋生手段,秧歌的技艺传承主要是依靠兴趣维系的民间自发行为。一般来说,如果村里有会唱秧歌的"能人",那他就有义务教授村里喜欢秧歌的年轻人或小孩子唱秧歌。大多数时候是这些年轻人或小孩子主动找师傅学,也有村长或社首之类的村里头面人物领着想学艺的年轻人到老艺人家求教,说一些"孩子们想学秧歌,麻烦您老费心教教","村里要办秧歌,请您老费费心"之类的客气话。在村里,老艺人对这类请求一般是不能拒绝的,而且他们大多也很乐意教授。[1]习惯上,这些年轻人也会称教他们唱秧歌的艺人为师傅,但并没有什么财物方面的报酬或权利义务的关系。师傅教徒弟唱秧歌并不要工钱,徒弟学唱也不需要交费,只要自带干粮,学多学少全在自愿。村里的秧歌班社多是以老带小,没有固定的师傅,被称为"窝儿班"。太谷县在光绪、民国年间知名的秧歌业余班社有十多个,基本都是没有固定师傅的"窝儿班"。北阳村的"同乐社"每年冬三月练唱,不请师傅,以老带小;小王堡村的"三和社"实行互教互学,能者为师;桃园堡的"同乐社"是无师自学的"窝儿班";大王堡的"群乐社"规定全村每户必有一人参加秧歌社的活动,以老带小,不请教师。[2]

如果村里没有这样的"能人",那么就会由村中出钱从外面请师傅来教本村喜爱秧歌的孩子们唱秧歌,而报酬是很低廉的。据王基珍老艺人回忆:"以前我们村里请的师傅是交城的文明丑,师傅的报酬是一年一石麦子,教三年共三石麦子,全部由村里的秧歌爱好者集资而来,一共教了二十几个小孩子,三年以后师傅就不再要报酬。这

[1] 讲述人:张全明(化名),男,80岁,太谷桃园堡人。时间:2005年6月。
[2] 中国人民政协祁县委员会文史资料研究委员会编:《祁县文史资料》第二辑(内部资料),1986年12月,第93页。

时,学得好的孩子已经能和师傅一起搭班外出演戏挣钱了,我就和师傅在外面挣钱,即使挣不到太多钱,至少演出期间师徒的吃住基本能解决。"[1]

乡村秧歌的教授在形式上是比较随意的,并不需要什么契约仪式,教者和学者都是自由之身。有少数名艺人在收徒时举行仪式,但也只是仿效职业戏班的一种简单仪式。太谷县井神村杨侯金老艺人讲,他收徒弟的具体仪式是,首先请师爷的牌位(因师爷之前的就不记得了,所以不供),师傅在正面上坐,徒弟给师爷上香,然后给师傅磕头,由司仪念帖,诸如"一日为师,终身为父"的内容,徒弟把帖顶在头上,用双手扶着,师傅把帖揭起算正式收徒。[2]村里教秧歌多是在农闲时节,而师傅对徒弟的选择也是宽松的,只要喜欢,不论长相、嗓音、身材都可以学唱,并没有严格的限制。[3]于是经常出现一个艺人是全村人的师傅,甚至是几个村的师傅的情形。交城秧歌名艺人"文明丑"温耀高的徒弟遍布文水、交城、榆次一带。[4]太原名艺人潘牛石曾在太原县的五府营、枣园头、西寨、白家庄和阳曲县的柴村、呼延、下元,交城县的洛池渠等村当了多年的秧歌师傅,培养了三百多名徒弟。[5]

乡村社会,这些"半路出家"的秧歌艺人中不乏唱做俱佳的"名人",他们在乡民中享有很高的声誉,深受当地人的喜爱,他们的艺名也大多是乡民所送,有着比真实姓名更广的流传度。

襄垣秧歌的创始人铁匠张金川擅唱小旦,民众就送了他"铁匠旦"的艺名,民间流传着:"金川德林放羊旦,瞧了三天三夜不吃饭。"[6]秧歌艺人程忠十七八岁在太谷北洸村登台演出《刓白菜》,观众们赞叹

[1] 讲述人:王基珍,男,70岁,晋中市人。时间:2004年6月。
[2] 讲述人:杨侯金(化名),男,72岁,太谷井神村人。时间:2000年。
[3] 根据笔者太谷田野调查资料整理,讲述人:米安儿(化名),男,71岁,文水县桑村人;王基珍,男,70岁,晋中市人;武杰,男,65岁,太谷县桃园堡村人。
[4] 讲述人:米安儿(化名),男,71岁,文水县桑村人。
[5] 太原市小店区委文史资料委员会编:《小店文史资料》(一)(内部资料),1989年,第147页。
[6] 王德昌:《襄垣秧歌》,第4页。

说:"哎嗨,真是活活地要人的命。"于是,就有了"活要命"的艺名。秧歌名旦"独幅板"艺名的来历则颇有些戏剧色彩,至今仍被当地乡民津津乐道。

"独幅板",乳名"来疙瘩",长的体大腰粗,眉眼丑陋,论身材和长相都不是唱小旦的料。但他生的一幅好嗓子,嘴巧咬字真,音腔好。因此,一好遮百丑,就成了太谷地区有名的旦角。有一年,祁县来远村写太谷的秧歌,要求调个唱小旦的好手,承事人就把"来疙瘩"调去了,来远村长一见"来疙瘩"这副样子,心里有点儿不高兴,对承事人说:"人已经来了,让他吃了饭去吧,不用唱了。"承事人请求说:"既然来了,就让他唱上一个再走吧。"村长嗓子眼里"哼"了一声算是勉强答应下来。下午,"来疙瘩"登台演唱,唱了个《游神头》,一下子就以独特的嗓音和婉转的唱腔抓住了观众,人们指着"来疙瘩"惊奇地议论:"死人大个头,能顶住台上的月梁(戏台前的横梁),就和独幅板(又厚又大又结实的棺材板,指'来疙瘩'的身材)一样,想不到有一手好唱嘞!""来疙瘩"唱完卸妆,要回太谷。村长一副笑脸,赶忙赔情挽留,说啥也不让走。众人也在一边极力帮腔,"来疙瘩"也就留下来了,一直到唱完这台戏。后来,每到他演唱的村子,这个故事也跟着被人们绘声绘色地流传,于是,"来疙瘩"的艺名就变成了"独幅板"和"顶月梁","独幅板"被人们叫的最多,他的真名反倒没人知道了。[1]

祁县民间流传着不少关于秧歌艺人的俗语,"'三花脸'的口,没梁梁的斗,甚时说甚时有,不拿棉花塞住口,一气气能说到明年九月九"。"宁叫跑的跌煞,不能误了'手电把'的哭嚓。"[2]在祁县的秧歌唱词中对当地秧歌名艺人更是有着一番细表:

[1] 郭齐文编:《山西民间小戏之花——太谷秧歌》(内部资料),太谷地方志编纂委员会1986年,第111页。
[2] "三花脸"、"手电把"都是当地秧歌名艺人的艺名。

呔！呔！
叫众位，不要动，侧转耳朵把眼瞪。
别的事儿咱不明，说说祁县唱秧歌的有名人。
南社有个秧歌精，吕达就是他的名。
《挑帘》《登楼》唱得好，《待满月》唱得真有名。
白灵儿，更出色，伢的眉眼真俏僾。
《补凉袜》《拣麦根》《扯被阁》唱得出了名。
武乡村有个"改门风"，唱的拿手戏是《游省城》。
嗓子好，咬字清，《换碗》唱得真好听。
唱《教学》数田蛮，《打胎》唱得人不散。
二娃子杂说得好，三花脸扮得真地道。
老三唱得《吃油馍》，愣小子演得比人高。
《采棉花》就数"抓心旦"，武生儿唱得好《顶缸》。
春兰兰唱的《不见面》，老三唱的好《四骗》。
三花脸就数刘连连，名声传到府十县。
能当师傅能出台，唱的秧歌真不赖。
《写状》中的何一宝，《七贤妻》的五秃脑。
会打板，会编戏，秧歌行里数第一。
还有别人没说上，开戏时间不等咱。
到了明天众位来，我再说说太谷家。[1]

虽然在清末民国年间，山西乡村的秧歌已发展成一种较为成熟的戏曲形式，乡村中唱秧歌的自乐班纷纷出现，职业、半职业的秧歌班社也有成立，各地的秧歌名人更是层出不穷，但秧歌却并未因成熟而脱离民间，成为庙堂之上的乐戏，而是在乡民非功利性的参与中，继续与乡村社会保持亲密的互动。在这种互动中，有着传统乡村对"义"的推崇，有着普通乡民对"戏"的喜爱，而更多的是民间文化"开放性"的体现。

[1] 中国人民政协祁县委员会文史资料研究委员会编：《祁县文史资料》第二辑（内部资料），1986年12月，第93页。

第三节　乡村社会中的秧歌演出

　　乡村社会中的秧歌小戏起于元宵节的社火活动,这使得它在最初的表演中更接近于一种乡村舞蹈或游戏形式。尽管清中叶以后,大多数的秧歌都具有了"以歌舞说故事"的戏曲特点,但其娱乐大众、调剂生活的游戏特质也同时被保存了下来。正因为这一特质,使得秧歌小戏虽然形式简单、装扮简朴、器乐简陋,却是乡村社会最具号召力和参与性的民间活动,甚至成为村社之间表达亲疏关系的交往仪式和手段。而对与农作活动密切相关的天、地、水三官神的敬奉,也为这种民间表演找到了某种合理性。在乡村社会,秧歌表演形式多样,名目繁杂,既有敬奉三官的社戏,也有村庄之间的"交社";既有纯粹的娱乐消遣,也有为牟利的职业半职业班社演出。而无论是哪种形式的演出,秧歌小戏的表演始终保持着与乡村社会的亲密互动,这表现在秧歌的表演形式、服装道具、唱者与听者的关系等各个方面。

　　"胡闹三官"是晋中很多地方的风俗,每年正月十五前后,几乎每个村子都要在三官庙前闹秧歌。有的大村子被分成几大片儿,按片儿搭三官庙,这时一个村子里就会同时出现几座三官庙,村民就按片儿闹。按照惯俗,"自乐班"在本村演出时,多先以踩街秧歌的形式在全村各街打地摊表演,而后上各街门板搭成的戏台轮流演唱一两天,演出费用如煤炭、灯油、化妆品等均由村里热心人或大户赠送,演员各自在家吃饭。外村演员来搭伙演唱者,或由好事人待饭留宿,或由村里安排饭食,都不收取报酬,演员也不赚钱。民国以后,踩街秧歌的形式逐渐淘汰,但登台表演仍照惯俗。有些村干脆搭一较大的彩布舞台,固定演出,不再各街轮换。[1]

[1] 讲述人:武炳燔,男,65岁,太谷桃园堡村人。时间:2005年7月16日。另据中国人民政协祁县委员会文史资料研究委员会编:《祁县文史资料》第二辑(内部资料),1986年12月,第42页。

秧歌演唱多数是乡民以自乐班的形式自发组织,除元宵、秋收后,也会在村中其他特殊的日子演唱,并没有太多时间限制。较为正式的是起社后排练一冬天,然后由班主向村里的头面人物请示,开始在村里的三官庙前为三官爷演出,一般要演到农历二月初二,然后解散,等到农历七月农闲时组社再唱。有时,赶庙会时也唱,收完秋还唱。到了冬三月又开始起社教学排练,第二年正月起又开始下一年的演出,年年如此。[1]

大约兴起于同一时期的河北定县秧歌,与山西的情形基本相同。李景汉在《定县社会概况调查》中曾详细记录当地年节时演唱秧歌的情形,从中大概也可体味出当时山西乡村唱秧歌的景况:

> 每年秧歌最盛的时期是在旧历新年。此时正当严冬已过,天气渐暖,新春开始的时候。农民不无高兴鼓舞呈一种所谓家家换了过新年的现象。大半的村庄都要在正月内演一次秧歌。此外各种庙会或节日,亦多演唱秧歌助兴,演唱一次普通一连唱四日,最少三日,亦有长至十日者。请秧歌会的十几个人演唱,每日约需用费10元左右。四天用40元左右,此外,搭戏棚戏台亦需15元左右。亦有极少数村庄不请秧歌会而自己临时组织一班人员演唱,向秧歌会租用一切应用物品。无论何人演唱,一切费用都由村中供给,按地亩之多寡按户均摊,不能出现款者亦可以米面等食品替代。[2]

对于村社唱秧歌的情景,各地文人也有不吝笔墨的记述。孔尚任曾在其《平阳竹枝词》中有"太守迎恩上五台,北门锁钥不轻开;秧歌竹马儿童戏,还到堂帘舞一回"的诗句,[3]描述平阳秧歌在府衙前表演的场面。汾阳张赤帜作诗云:"陵川境内坦平多,获稻镰刀带月磨;国课早完正自在,逢逢社鼓唱秧歌","繁峙黄芪出最多,财源滚滚傍滹沱;勤劳终岁堪行乐,仍唱分秧旧日歌"。[4]临县刘如兰也有"秧歌队队演

[1] 讲述人:王才恭(化名),男,75岁,太谷县井神村人,采访人:郇红梅。时间:2002年6月。
[2] 李景汉编著:《定县社会概况调查》,上海世纪出版集团2005年版,第324—325页。
[3] 孔尚任:《孔尚任诗文选》卷四。
[4] 张赤帜:《仿唐风百首》,《仿击攘草》。

村农,花鼓斑衣一路逢;东社穿来西社去,入门先唱喜重重"[1]的诗句。太原乡绅刘大鹏在其《退想斋日记》中曾多次提到乡民演唱秧歌的情景,"吾里趁此天阴,邀北瓦窑村之社伙歌舞春光,亦里人之一快乐事也","里中有人凑钱,邀来他村社伙在里门演唱,似乎歌舞太平","窑头村演唱秧歌曾经三日,由于山民之充裕,家皆有余粟不忧饥馁也"。[2]

除了在本村表演,秧歌小戏也常常作为村社之间的交往方式而进行跨村演出。这时,秧歌演出就显得比较正式和隆重,甚至带有了某种会社仪式的味道。在太谷,有秧歌班社的村庄每年要给有交往的村庄演出,村庄之间的迎送仪式颇为隆重,被称为"铁炮迎送"。秧歌班在出村前,演员一律化妆,有一人作"挑帅",即领头人,身穿黑青衣,打"三花脸",戴刀尖帽,黑髯口。左手摇"响花",右手执"令箭"。三声铁炮响过秧歌队出发,"过街板"在前,"白鹤"、"竹马"随后,到对方村口,也是三声铁炮恭迎,村里的主持人身着长袍、马褂,头戴礼帽,手执香火,相见一揖,迎接进村。在"交社"中由本村蒸馍送饭,白唱一天。[3]没有交往的村社如想请唱,要先下请帖,同意则唱,不同意则可谢绝,演唱期间食宿等开支则要由对方负责。太原小店区武荣魁老人曾保存有一个邀请秧歌的帖式,格式如下:

 谨遵古制于　月　日在
 神前献供祈祷风调雨顺国泰民安久闻贵社秧歌队三才出众色艺俱佳敢邀于斯日光临荒村大显身手如蒙
俯允曷胜荣幸　　　　　　　　　　右启
王郭村太平社　　社首　　　　　　　阁下
 村社首　顿首拜[4]

[1] (民国)《临县志》卷十三,艺文。
[2] 刘大鹏著,乔志强标注:《退想斋日记》,山西人民出版社1990年版,第191、226、257页。
[3] 郭齐文编:《山西民间小戏之花——太谷秧歌》(内部资料),太谷地方志编纂委员会1986年,第94页。
[4] 武荣魁:《太原县秧歌队晋剧票儿班简介》,太原市小店区委员会文史资料委员会编:《小店文史资料》(一)(内部资料),1989年,第119页。

如果同意演出,秧歌班社到了村里照例也要先拜庙,然后登台或在广场演出,或一天或三天,不收报酬,管吃管住,按村里的话说就是交个朋友。

在敬神和"交社"演出中,秧歌表演成为一种乡村集体的象征。并通过表演强化乡村社区的共同信仰,加强村际之间的交往联系。从这个意义上说,秧歌表演是一种区别于官方信仰仪式之外的、乡村利益和信仰共同体的展现。

除村社集体的正式演出外,乡村社会的秧歌表演主要还是民间的自发行为。随着秧歌在清中叶以后的发展成熟,自乐班之外,各种职业、半职业的秧歌班社纷纷出现,他们不仅在本村表演,甚至跨村县到其他地区跑"台口",享誉四方。秧歌不再仅仅是元宵社火的活动,而是作为一种常态频繁地出现在乡村社会的日常生活中。

朔县在雍正年间就有了民间请唱秧歌的记载。朔县马邑《赵氏家志·记事(八)唱愿戏》载:"雍正六年,希富四十始有男,许愿周岁为送子娘娘唱愿戏。时有亘育红秧歌为六月六日唱淋生戏,于正日日戏《翻舌》终,将班请于奶奶庙唱《祝愿》、《刘婆送子》、《拾金》、《草场》……"朔县刘家窑舞台题壁记有:"雍正九年七月,议和班秧歌到此一乐,唱《安(安)送米》、《双驴头》、《赶子》、《口子》、《教子》、《斩子》……"[1]民国十一年(1922)太原乡绅刘大鹏在他的日记中提到:"宅左春台演唱秧歌,庆祝牛母曹太夫人九九(八十有一)大寿。"[2]德胜社是光绪年间祁县很有名气的秧歌班社,它不仅在本地演出,而且经常跨县到其他地区演出,在各地的舞台题壁上都曾见过德胜社的大名。榆次北流村舞台题壁载:"光绪十九年五月初二、三、四日,祁邑德胜社在此一乐。"[3]清徐县尧城村舞台题壁有"光绪二十二年五月初七日祁太德盛社,首日《吃油馍》、《采茶》;午《换碗》、《求妻》、《哭五更》;晚《翠屏山》、《大

[1] 中国戏曲志编辑委员会编:《中国戏曲志·山西卷》,文化艺术出版社1990年版,第101页。
[2] 刘大鹏著,乔志强标注:《退想斋日记》,山西人民出版社1990年版,第297页。
[3] 郭齐文编:《山西民间小戏之花——太谷秧歌》(内部资料),太谷地方志编纂委员会1986年,第102页。

观灯》、《大算命》、《卖豆腐》"的记载。[1]榆次长凝舞台题壁有"光绪二十五年九月十三日祁邑德胜社"[2]的字样。祁太秧歌班社在农忙时节竟外出百余里跨县演出,可见其影响之广。

 晋城西南的裴洼村唱秧歌的历史悠久,在当地很有影响。裴洼村秧歌是当地人的骄傲,说起这些经历还很有些曲折。裴洼村秧歌兴盛大约在清末,秧歌班社名为"怡悦会"。当时村里有个走戏班的把式叫李小甲,每逢搁班就回村教秧歌。所以当地的秧歌学的是大戏的手眼身法步,很有传统。1930年代,裴洼村唱秧歌的年轻人不甘心常年在山里活动,他们在李善行、李廷权的组织下,主张"打出山去到县城"。秧歌班利用认识的关系,采取了"插旗"[3]的方法。裴洼的邻村神后有个范小会,是环秀村的女婿,秧歌班就通过这一关系到了环秀。环秀附近的冶底、寨西都有有名的秧歌班,看了裴洼秧歌后,提出要与这个山里来的秧歌合合手,实际上,就是要一较高下。他们合演了剧目《玩花楼》,几个班社同台竞技,结果互相称赞,观众满意。有一年,"怡悦会"到钰山敬香,要路过城关,通过一个常年在裴洼买梨的客商杜和炉把戏装带到城内。钰山归来,"怡悦会"就在城里的"八蜡庙"上演,曾轰动一时,据说大绅士家的太太、小姐还给了赏金。至此裴洼秧歌出了山,进了城,还被邀请出了县,曾在阳城的南、北留,南、北安阳,南、北大峪,小义城一带进行演出。"插旗"变成了"请帖",名气一年胜一年。有时正月外出,下种时还拉不回来,地荒了没人锄,当地人笑称:"秧歌唱好了,日子过倒了。"

 裴洼秧歌出名后,邻村陈家庄就邀请裴洼人去教秧歌。现在的陈家庄秧歌就是由当年李善行、李廷权等人传授的。至今,这两个村庄因秧歌结缘往来如故,保持着"社亲"关系。[4]

[1] 中国戏曲志编辑委员会编:《中国戏曲志·山西卷》,文化艺术出版社1990年版,第111页。
[2] 郭齐文编:《山西民间小戏之花——太谷秧歌》(内部资料),太谷地方志编纂委员会1986年,第103页。
[3] 指借对方舞台,送戏上门。
[4] 李近义编:《泽州戏曲史稿》,山西人民出版社1989年版,第378页。

由于是生发于民间的乡土艺术，秧歌最初在乡村戏台或广场上的表演形式十分简单，甚至简陋。与生、旦、净、末、丑行当齐全的传统大戏不同，秧歌小戏的行当只有生、旦、丑三门，且在表演中并非全部出场，而多是些情节简单的二小戏和三小戏。二小戏就是戏台上只有两个角色表演，或二小旦、或小生小旦、或小旦小丑，类似歌舞叙事形式。三小戏就是三个角色的表演，多是二小旦一小生，或二小旦一小丑。在人物造型上，秧歌小戏也是以贴近生活、极尽简单为特点。以祁太秧歌为例：

老旦：素脸，眼角点白色眼眵；头包蓝巾，身穿浅黄色长衫，腰系白布裙；手拄竹杖。

正旦：粉脸，大包头，贴脸，吊八形串珍珠；额上两侧插蓝色或紫红色绒花；身穿黑披或蓝披，腰系白绸裙。

花旦：闺门旦。粉红脸，黑眉红嘴唇，贴脸，吊八形串珍珠；头上插红绒花；身穿大红小衣，腰系红绸裙；手拿红手帕。

丑旦：粉底红脸蛋，黑粗眉，红嘴唇，大包头，额上梳一短撅辫，两耳吊白棉花球；身穿大红袄、大绿裤；手拿笤帚。

老生：素脸，头戴毡帽，挂白须；身穿浅黄色道袍，手拄竹杖。

须生：素脸，眉间一道红色；挂青须，身穿黑色道袍。

袍巾小生：素脸，立眉，眉间一道红；身穿刘唐衣；头戴瓜皮帽或裹白毛巾，额头插红色或绿色绒花。

楞丑：头戴圪塔帽，身穿刘唐衣装入大红裤中，脖上吊大饼一个；手摇拨浪鼓。[1]

和传统大戏相比，秧歌小戏的人物、造型显得十分"单薄"和"寒酸"，而这些特点又在一定程度上符合了秧歌的演出需要和乡民的欣赏习惯。秧歌作为民间创作，题材取自乡村生活，人物多是村妇游商，并不需要蟒袍、铠甲、靴子和珠光宝气的装扮，也正是这种迎合乡民的

[1] 中国人民政协祁县委员会文史资料研究委员会编：《祁县文史资料》第二辑（内部资料），1986年12月，第39页。

"红配绿"的短襟打扮,使秧歌小戏一开场就很容易获得观众心理上的认同,进入一种"看别人的戏,想自己的故事"的境界。

在演出形式上,由于秧歌最初是以娱乐乡民为目的,内容以婚姻家庭为主,且多男女之间的打情骂俏,所以除三官神之外,秧歌最初是不登祠庙戏台演敬神戏的,只是后来随着秧歌小戏的发展成熟,加之特殊时代下乡村大戏的缺乏,秧歌也偶尔出现在了村庙的戏台上。

村中闹秧歌多是在踩街之后,登上矮小的门板台进行演出,戏台上只有一张卯桌,两把木椅和幔帘,幔帘上挂上秧歌班社的社名。有的村子也以彩布搭台,不仅有天幕,而且台前有红底白边的横幅,显得较为正式。正是因为秧歌小戏既不需要乡村社会过多地投入金钱,在表演中也没有繁复的戏台布置和场地要求,对于平常日子难有娱乐活动的乡民来说,秧歌很容易成为他们的一种必然选择。民国年间,一方面是由于秧歌戏的成熟和乡民对它的热爱,一方面是时局动荡下乡村经济衰败,使敬神请戏成为乡民力所难支的重负,秧歌开始出现在了各类敬神和庙会的戏台上,其势头更胜传统大戏。

无论是大戏还是秧歌,在乡村社会都属一种广场式的演出,观众的参与是决定演出成功与否的重要因素。在这种参与中,技艺成为乡民评判戏班好坏的最主要标准。尽管在大多时候秧歌是村社的自办活动,唱秧歌的也多是些没有经过科班训练的普通农民,但其中不乏身怀绝技的能人。有时乡村秧歌班社的演出也让唱大戏的职业戏班叹服,甚至不敢与秧歌唱"对台戏"。

"鸣凤班"是泽州地区有名的上党梆子戏班,据说创立于清乾隆年间。该班名伶辈出,享誉戏坛,艺人多以能入"鸣凤班"为荣。就是这样一个极富盛名的班社在晋城南田社村唱坛戏时,曾与当地的泽州秧歌对台演出,结果被泽州秧歌对倒,只落了个"输戏不输过场"的名声。[1]

在晋中地区,还流传着"天不怕,地不怕,就怕'大要命''奶娃

[1] 李近义编:《泽州戏曲史稿》,山西人民出版社1989年版,第377页。

娃'"的俗语,说的也是秧歌与晋剧唱对台戏的情景。民国十九年(1930)太谷县墩坊村唱"对台戏",一台是祁太秧歌,一台是中路梆子。两个戏台相距不远,戏场里也是人山人海,非常热闹。刚一开戏,号称"天贵娘娘"的中路梆子名角"天贵旦"唱的是拿手戏《断桥》,他越唱越红火,把观众都吸引过去了。当地秧歌戏班的走红旦角是刘祖富,观众送他艺名"大要命"。他唱的是拿手戏《三上轿》,演的也分外卖力认真。演到"奶娃娃"一节时,他轻抱"幼儿",精心哺乳,百般爱抚,还时不时用口技学出幼儿吮奶的声音,惟妙惟肖,观众不住地喝彩叫好,把"天贵旦"台前的观众拉去了大半。任凭"天贵旦"喊破喉咙,观众还是倒向了"大要命"。事后,"天贵旦"感慨地说:"天不怕,地不怕,就怕'大要命''奶娃娃'!"从此再不和秧歌班对台了。[1]

另有一个故事流传于陵川地区,被称为"赵清海'挂烧饼'"。民国二十一年(1932)赵清海的高平三乐意班到陵川西石门村唱戏,该村还请来了陵川后山村东头的秧歌会,让两家唱对台戏。东头秧歌会竟然敢于上阵,与名班一试高低。秧歌会的韩黑旦和韩六德正当年富力强,长的端正,嗓子又好,一出《断桥亭》唱得台下观众如潮,好声四起。而三乐意班台下观众却寥寥无几,三乐意班输了戏,不少人气得吃不下饭。赵清海也觉得奇怪,他悄悄溜到对方台底去看,发现两个年轻人不仅扮相好,唱的做的也很有路数,不由暗暗佩服。于是,他用当地人褒奖演员的方式,买了两串烧饼来到台上,亲自给两个年轻人挂到脖子上,夸奖他们:"唱做有门道,后生可畏!"[2]

与大戏相比,秧歌班社的台口便宜,演唱相对随意,对于这些乡民自办的秧歌班社,观众也表现出非常宽容的理解。这既给秧歌艺人的表演提供了更大的发挥空间,也在演唱者与观看者的互动中增添了更多的喜剧色彩,至今乡村社会中仍流传着很多秧歌艺人的传奇故事。

[1] 中国戏曲志编辑委员会编:《中国戏曲志·山西卷》,文化艺术出版社1990年版,第611页
[2] 同上。

民国年间,"咸阳丑"是晋中地区有名的秧歌艺人。有一次卖了台口,村里点他唱的《写状》,化妆时,只见他和管衣箱的咕叨了几句话就走了。台下的人挤拥不动,都要看看"咸阳丑"的拿手戏。说话间散了一出,开了《写状》,眼看大娘、二娘就要到写状先生的门上敲门了,还不见咸阳丑的面,承事人和演员们都着急的不得了。突然,有观众在台下发现了"咸阳丑",他正高高兴兴地看戏呢。人们惊奇地问:"哎,咸阳丑,今天不是你的写状先生吗?""咸阳丑"点点头,从容地顺梯子上了台。人们以为这一下"咸阳丑"可要误戏了。谁知他一到后台,管衣箱的早准备好服装等着,三下五除二穿好服装,用毛笔在脸上"簌簌"两下就化妆好,二娘一叩门,"咸阳丑"一声"来,来,来了",出场戴胡子,前后不到三分钟,一点儿也没误了戏。台下的观众更是叫好不绝,同行也佩服咸阳丑的敏捷利爽。原来,"咸阳丑"早和管衣箱的捏好套子,就是要露一手。

有一年,七月班在榆次下丁里唱秧歌,村里新调来一个唱手,在《渡妻》中饰韩湘子。中午吃派饭,这个人喝得晕晕乎乎。待下午开戏,"韩湘子"登场,他被"拉场"的扶上卯桌,手扶"幔帘"杆站定,表示在云上面。他手拿佛尘,口里唱道:"韩湘子在云头……",一句还没唱完,就听"咔嚓"一声,"幔帘"杆子折了,扮演者从卯桌上跌到前台,观众一阵哄笑。这一跌,韩湘子的酒全醒了,爬起来对观众说:"不要笑,韩湘子漏云了,咱们重来。"这一说,观众们的笑声更大了。于是,在笑声中秧歌又重新开场。[1]

用演艺界的行话来说,秧歌艺人的这种无论是"抖包袱"还是"救场"的行为,在职业的大戏班都是不可原谅的失误。职业戏班如果卖台口的演出中出现这种情况,不是会被罚戏扣钱,就是会被村里的社首管事责备刁难,而对艺人来说,班规的责罚也是在所难免。但同样的情形出现在秧歌演出中则会被观众善意地一笑置之。秧歌艺人的农民出

[1] 郭齐文编:《山西民间小戏之花——太谷秧歌》(内部资料),太谷地方志编纂委员会1986年,第111—112页。

身和秧歌本身的乡土气息,使乡民对这种民间小戏怀有着难以言喻的亲近和宽容,这种感情也充分地表现在他们对秧歌艺人的热爱和追捧中。

陵川县的韩成宝、任拴柱、张蛮货都是20世纪30年代深受当地乡民喜爱的秧歌艺人,他们在乡村演出的情景几乎可用"盛况空前"来形容。有一次,韩成宝在县城南仓圪道演出时,几乎轰动全县。县里的文化人、清末拔贡杨勉看了之后,当场写了一幅对联贴在戏台上,给予赞许。上联是:"咦,侧耳细听好不象勤孩腔调";下联是:"噢,抬头一看原来是成宝秧歌"。杨勉赠联的故事在当地被传为佳话。任拴柱是当地唱秧歌的名旦角,虽然他后来进了剧团改唱梆子戏,但乡民仍对他的秧歌情有独钟。剧团每到一地演出,观众总是要求他加唱秧歌。因此,好长时间剧团是梆子、秧歌同台唱。起初是在梆子开演前唱几段秧歌,结果是观众听了一段要求再来一段。很多时候由于观众再三要求任拴柱唱秧歌,致使梆子迟迟开不了场。有一次,剧团领导作出了梆子戏演罢加演秧歌的决定。当时这一决定观众并不知道,于是按常规本戏一结束观众自然各自回家睡觉。可是,刚躺下还没合眼的功夫,戏台上铿锵的锣鼓声告诉人们梆子戏之后还有秧歌。于是,人们又穿好衣裳重新跑到台底去看秧歌。当地人于是编了"听见拴柱唱,脱了重穿上"的顺口溜表达对秧歌和秧歌艺人的喜爱。另一位秧歌名艺人张蛮货经常在高平地区唱秧歌,当地也流传着"看看蛮货唱秧歌,发愁人也会变快活"的顺口溜。[1]

庆荣班是民国年间活跃在襄武地区的秧歌班社,时谣称:"要想看好戏,写来庆荣班。会孩《白蛇传》,琚林《刘公案》,《吊孝》耍的羊户旦,三狗南牢去送饭。看了西江当刘青,笑得把人气喘断。看了旭昌唱许仙,老婆们回家见不得汉。汉们看了伢迷人旦,都嫌老婆不好看。""庆荣秧歌班,首戏《青峰山》。海水唱兰英,来法当丫环。龙素珍是哑嗓旦,一声唱的泪不断。天上不下冷疙蛋(冰雹),满场老少不解散。"

―――――――
[1] 陵川文史资料研究委员会:《陵川文史资料》(四),2000年未刊稿,第307页。

同一时期,当地有名的秧歌班还有富乐意班,也有时谣称颂:"三乐班,四三义,比不过襄垣富乐意。"[1]武启法是襄垣秧歌著名的丑角演员,艺名"荧屹杆",人们听了他的戏都学着哼,哼着笑,很多人冲着他去看秧歌,当地有着"没有'荧屹杆',干脆往回返"的俗语。类似俗语还包括"'秋喜'不在场,不如回家躺","看了'木和旦',三天不吃饭"。[2]这些流传至今的民谣在赞叹秧歌班社和艺人的同时,也将乡民们看秧歌的投入与热情表露无遗。

观众对戏班中名角儿的追捧在演剧这一行当并不新鲜,用行话说就是"捧角儿"或"捧场"。对于传统社会中活跃于都市戏台的职业戏班来说,"捧角儿"的情况各有不同,有行内捧场的,也有票友捧场的,还有达官权势捧场的。就后者来看,年轻貌美的艺人经常会成为他们觊觎的对象,被包养或作妾也是艺人中常见的处境。于是,女孩子拜师学艺的契约里也经常会加上一条"姑娘进,不一定姑娘出"[3],意指于此。而在乡村社会,乡民对秧歌艺人的喜爱则是一种纯朴自然的表达方式,是对秧歌热爱之上的爱屋及乌。

太谷北洸村大财主曹家的四少爷爱看秧歌,是当地名旦"活要命"的戏迷,他花钱买了行头服装把"活要命"从头到脚换了个崭新。曹四少还特地从杭州给"活要命"置了一副头戴,鲜艳的花朵心里安的全是干电池小灯泡。演出时,"活要命"将它戴在头上,一条暗线引在腰间,一出场亮相,偷偷用手在腰间一按开关,头戴上的电灯泡就全亮起来,顿时,台下就是一阵喝彩。有了这身行头,"活要命"在当地更是名声远扬。

太谷团场村的王效端,艺名香蛮旦,十六七岁时已是祁太秧歌的名旦,他不仅唱腔婉转自然,甜润迷人,模样也很俊秀,很受乡民喜爱。当

[1] 中国戏曲志编辑委员会编:《中国戏曲志·山西卷》,文化艺术出版社1990年版,第462—463页。

[2] 王德昌编:《襄垣秧歌》,天马图书有限公司2003年版,第310—315页。

[3] 李艳文:《往事漫忆》,转引自齐涛主编:《中国民俗通志·演艺志》,山东教育出版社2005年版,第98页。

时秧歌艺人每到外地演出,都是到老百姓家里吃派饭。每到一处,人们都争着让"香蛮旦"到自己家里吃饭。有时,人们扯着"香蛮旦"的衣服争他,把他的衣服都扯破了。有一次,在徐沟桃花营演出时,一位老大娘央求承事人,把"香蛮旦"三天的饭食全都派在她家,还认"香蛮旦"作了干儿子。演完临走时,老人又为"香蛮旦"做了一身衣裳。"香蛮旦"到谁家吃饭,谁家院里院外都被挤得满满的,女人们更是扒在窗户上看,"香蛮旦"当时年纪小,被她们看得不好意思吃饭,经常吃不饱。据说,"香蛮旦"上台演出时,因为人们争相挤着看他,经常会围得水泄不通,上台下台都不方便,所以还得打锣开道。因唱戏出名的"香蛮旦"在当地自然成为大姑娘小媳妇注目的焦点和追求的对象。没有台口的时候,"香蛮旦"就在家里务农,经常有各县的姑娘媳妇们将亲手缝制的帽帽、手巾、荷包送到家里,有的还不止一次。"香蛮旦"的妻子据说就是他的戏迷之一,她爱上"香蛮旦"后就找人和他说和,"香蛮旦"同意后,她也不嫌他家穷,只给做了几件衣服就跟了他,过门后贤惠又勤快,一辈子对"香蛮旦"都很好。[1]不仅"香蛮旦"是这样,其他秧歌名艺人也都有很多这样的追捧爱慕者,当地流传着"唱秧歌的包了头,想娶个姨婆不发愁"的说法。

就中国戏曲的发展而言,从原始社会驱鬼祭神的乐舞到优戏,再到各类民间戏曲,戏曲都可被看做是一种群众性的审美游戏。在这个游戏中,观众不是被动的欣赏者,而是主动参与的创造者和享受者。与乡村传统大戏的表演中所包含的娱神、贿鬼、祭祖、优谏、劝惩等其他社会功能相较,源于民间娱乐需要的秧歌小戏,其娱乐与游戏的功能更为显著。对乡村民众来说,他们对秧歌的参与可归类为一种"游戏型参与",这种参与具有三个明显的特征:"一是在这种'游戏型参与'中,演员与观众、戏剧与生活和谐自然地交融一体;二是观众与演员之间的区分不很明确,观众有时直接参与演出;三是这种'游戏型参与'具有十

[1] 讲述人:王效端,男,75岁,太谷县团场村人。采访人:郜红梅,韩晓莉。时间:2003年9月 2004年5月。

分明确的功利目的,或避邪纳吉,或求子祈福,或驱鬼逐疫,或许愿还愿,或求和气生财,然在酬神娱神之中就包含着自娱。表演者和观众随着活动仪式的渐进,自然形成一种互动的关系。"[1]在乡村秧歌小戏的表演中,表演者与观众之间的互动无处不在,有的乡民甚至是在演出结束后的很长时间仍沉浸在这样的"游戏"情境中。

山西各地的秧歌小戏从歌舞到戏曲的历史并不久远,根据资料和当地老人回忆,距今也只二百年左右。尽管秧歌由歌而戏的发展历程并不复杂,乡村中却仍津津乐道于种种秧歌起源的传说故事,在乡民们彼此的心照不宣中,杨家将、李自成、康熙帝似乎都与秧歌有着莫大渊源,被人化的三官神也理所当然地享受着秧歌的敬奉。统治者眼中的"淫词俚曲",难登大雅之堂的乡野小调在乡村戏台上有着与传统大戏一较高低的气势,乡村社会经常流传着职业戏班、传统大戏铩羽而归的故事。装扮简单,甚至相貌平常的秧歌艺人被誉为村社的"能人",受到乡民热情的追捧与喜爱……所有这些都使得这个生于草莽,看似简单的乡音小调并不简单。

无论是传统大戏还是民间小戏,戏剧对于中国社会的意义从来就不是一种单纯的表演艺术,而是文化的展演。美国的中国史研究者大卫·约翰逊在其论著《仪式剧与戏剧仪式》一书中对仪式与戏剧在中国文化中的地位做出了精辟论述,他认为中国文化传统的基本精神之一就是行动,中国人的道德是借行动来表达的,道德伦理不是理论的存在而是实践的行动。所以仪式与戏剧都是中国文化的重要部分,因为它们传达了中国文化的实践精神,把中国人的生活经验与人生理想借行动表达出来了。[2]明中期渐与祭祀仪式相联系的大戏表演被文人学士解释为,"神之微妙如此,非有礼以抒敬,有乐以宣和",[3]将戏剧表

[1] 陈建森:《戏曲与娱乐》,上海人民出版社2003年版,第174页。
[2] David Johnson, *Ritual Opera, Operatic Ritual: Mu-lien Rescues His Mother in Chinese Popular Culture*, University of California, 1989. 转引自李亦园:《李亦园自选集》,上海教育出版社2002年版,第257—258页。
[3] (康熙)《徐沟县志》卷三。

演纳入到精英文化的礼乐范畴,使其具有了人神交流的仪式功能。在精英文化的改造渗透中,传统大戏以史鉴今、劝善惩恶的教化功能得以强化。生发于民间的秧歌小戏虽然没有得到精英阶层的改造、推崇,却并不能抹杀它对中国文化实践精神的传达。秧歌从名字就可体会出它与农业生产的紧密联系,作为从元宵节社火活动演化而来的民间戏曲形式,秧歌无疑源自一种民间节日仪式,通过这种仪式,乡民表达了与农业生产相关的祈福禳灾的乡村文化理想和内心愿望。

作为乐戏的传统大戏与作为游戏的秧歌小戏,就如李亦园教授所提出的中国文化的两个方面,即上层的士绅文化与下层的民间文化:"这两个传统是互动互补的,大传统引导文化的方向,小传统却提供真实文化的素材,两者都是构成整个文明的重要部分。"中国"大传统的上层士绅文化着重于形式的表达,习惯于优雅的言辞,趋向于哲理的思维,并且关照于社会秩序伦理关系上面;而小传统的民间文化则不善于形式的表达与哲理思维,大都以日常生活的所需为范畴而出发,因此是现实而功利,直接而质朴的"。[1]

从秧歌在乡村社会的表现形式来看,由乡民创造并由乡民参与的秧歌表演在很多时候——如元宵节期间——也是一种民间宗教的表达方式。以村为单位,以"会、社"为组织的秧歌表演为乡村社会提供了一个可以超越经济利益、阶级地位和社会背景的集体象征,从而形成民众对社区的凝聚力。在表演中,封建社会的等级制度被大大淡化了,尽管也有"社首"、"会首",但他们也只是活动的组织者,而非领导者。同时,在与祈福禳灾相关的节日表演中,秧歌表演也是乡村社会中少有的全民性活动之一,表演者与观众都是乡民自己。而开放式的表演也激发了秧歌演出中观众强烈的参与意识与参与精神。在这种参与下,草根出身的民间艺人得到了乡民极热情的追捧喜爱。

在秧歌小戏由歌而戏的兴发过程中,它始终处于一种与乡村社会的亲密互动中。与传统大戏相比,秧歌小戏缺少礼乐祭祀的正统色彩,

[1] 李亦园:《人类的视野》,上海文艺出版社1996年版,第143—145页。

更多地体现出游戏娱乐的特质,是乡村生活的衍生物。但这也并不能抹杀秧歌小戏所具有的民间文化与宗教仪式意义。乡民利用传统节日庆典所提供的场所,通过秧歌的展演活动表达人、神与自然之间的交流。另一方面,以村为单位,具有宗教会社意味的秧歌表演增强了乡村社区的凝聚力,使乡民在参与过程中体会到了某种社区的归属感和自豪感,从而在价值认同的基础上强化他们对这一共同体的忠诚度。

第二章　秧歌里的乡村社会

在对秧歌小戏由歌而戏的发展历程和演出形态进行考察之后,不难发现,作为民间宗教的仪式表达和乡村文化的展演实践,秧歌与乡村社会有着不可割裂的亲密关系。当然,作为中国传统年节庆典中的群体性娱乐活动,秧歌表演所带来的欢庆和愉悦气氛也是它得到乡民热情响应与积极参与的主要因素。抛却秧歌作为仪式、游戏层面的内容,就其表演文本来看,秧歌创作和表演中浓郁的生活情境与现实观照很容易得到乡民的情感共鸣,甚至成为他们实际生活的范本。他们能根据戏曲的快乐去建立自己的快乐,又能根据戏曲的解脱去赢得自己的解脱。秧歌小戏确实融入了他们的思维方式,也塑造了他们的实际生活。从这个意义上说,秧歌文本中的乡村社会在某种程度上也就是现实世界中的乡村社会,戏台上的喜怒哀乐同样表达着乡民日常生活中的喜怒哀乐。

第一节　创自民间的秧歌小戏

与传统大戏严整的剧情、高雅的唱词、繁复的人物、华丽的服装和道具相比,秧歌小戏显得情节简单,唱词粗俚,角色单一,道具简陋,似乎难登大雅之堂,但这些乡音俚曲却是一种真正的民间创作。

葛兰西(Antonio Gramsci)在考察民间文化中的通俗歌曲时指出,通俗歌曲可能有三种形式:"由民众为民众而谱写","为民众谱写但不是由民众谱写","既不由民众也不为民众谱写但表达了民众的思想和

感情"。[1]就秧歌而言,当属于第一种形式,即由民众创造又为民众享有的一种文化,而创造的素材也大多来自于民间。按山西乡村流传的各种秧歌小戏的剧目内容,基本可分为三部分,一是改编自传统大戏,如《杀子报》、《凤还巢》等;二是借鉴各地秧歌剧种中的名剧,如《偷南瓜》、《小姑贤》等;三是根据当地故事或传说改编创作而来。其中第三部分在各地秧歌剧目中所占比重最大。无论是哪一部分,在创作的过程中都被有意无意地民间化了,很多时候,乡民是在看别人故事的同时,体味着自己的人生经验,借秧歌艺人之口,剖白着自己的内心情感。

对于缺少文字传承的乡村社会来说,历史故事、传统大戏都是他们创作秧歌剧本的重要素材。但是这样的创作并非一味照搬,全盘接受,而是经过了一个有选择的再创作过程。在山西很多地方,秧歌被当地人直接称做"家庭戏"或"耍耍戏",男女情感、婚姻家庭是秧歌中传唱最多的内容。在对历史故事、传统大戏选择性的改编中,这部分内容也特别受到艺人们的关注,于是,很多时候宣扬忠孝节义的传说故事和连本大戏到了秧歌艺人手中就被"提炼"成了谈情说爱的男女感情戏。

梁山好汉的故事在民间流传很广,但被编成秧歌登台演出最多的却只有两出,一是关于潘金莲与西门庆的《挑帘》,一是宋江杀死阎惜娇的《宋江杀楼》。《挑帘》中并没有"亲夫"武大郎的戏份,而只是一个感叹命运不济的青年女子和一个风流俊秀的多情公子的邂逅故事。潘金莲叹道:"潘金莲来两泪汪汪,心儿里埋怨二老爹娘,尘世上好男儿有多少,偏偏地把奴许配武大郎。"当王婆告诉西门庆武大郎是潘金莲的丈夫时,潘金莲不由伤心:"听一言来泪汪汪,再叫妈妈你老人家,遭上的男人不称心,倒叫君子耻笑俺们。"[2]在这样的民间创作中,符合乡民情感体会,受人同情的潘金莲的形象被塑造出来。而在秧歌剧

[1] Gramsci, *Selections from Cultural Writings*, p.195. 转引自王笛:《街头文化:成都公共空间、下层民众与地方政治,1870—1930》,中国人民大学出版社2006年版,导论,第17页。
[2] 太谷秧歌编辑委员会编:《太谷秧歌剧本集》(传统部分之四)(内部资料),2004年6月,第118—122页。

《宋江杀楼》里,宋江不仅是疏财仗义的好汉,也是一个顾念旧情的情人。当阎惜娇向宋江提出要满足三个要求时,宋江道:"大姐你我恩爱并非一日之寒,终有千条万条,要你说与我听。"只是当后来,阎惜娇拿梁山密书相威胁时,宋江才起了杀意。[1]对乡村社会来说,忠孝节义的儒家伦理观念并不能在戏台之上引起乡民足够的共鸣,源于日常生活的人情世故才更具打动人心的力量。这在秧歌的创作中表现尤为突出,艺人们对民间故事的创作如此,对传统大戏的选择也是如此。

《白蛇传》、《西厢记》都是戏院剧场中叫座的连本大戏,秧歌小戏在对它们的改编中,总是选取其中最能打动人心的男女情爱部分。于是,在秧歌小戏里《白蛇传》变成了《游湖》,《西厢记》更是直接成了《张生戏莺莺》,至于大戏中代表正道的法海和老夫人干脆直接被乡民所摒弃。《杀子报》是20世纪初由晋剧改编而来的秧歌小戏,至今仍在各地广为流传,讲的是寡妇徐氏与一和尚通奸被儿子官宝发现,徐氏杀死官宝反诬私塾钱先生,后县官在官宝托梦下,查清实情,惩治了徐氏和奸夫,还钱先生清白。就剧情上来说,秧歌的改编并未有太大变动,这出戏也符合乡民善恶有报的民间信仰。但在台词设计上,各地并不相同,体现出了鲜明的草根色彩。武乡秧歌中,知县查明真相后,主动向钱先生赔情道歉:

> 我这里开口称年兄,俺七品官给你来赔情。
> 自古道官清不怕民起哄,天有阴晴一时辰。
> 关公大意失荆州,周公一时还卦不灵。
> 俺小小七品算个甚,还要担待三两分。
> 我若贪赃来卖法,管叫俺子孙后代落仓门。[2]

诙谐的唱词使代表国家形象的地方父母官更像是一位村头老农。实际上,乡民也是在借戏台上的"知县"之口表达他们对地方官的要求,在他们看来,"小小七品算个甚",如果你不为百姓做事,照样要有报应。

[1] 王书明编:《武乡秧歌传统剧介绍》,武乡人民文化馆未刊稿,1990年10月,第53—57页。
[2] 同上书,第59页。

同一出戏,在祁太秧歌中并没有上述唱词,被改编为由县令作主将官宝的姐姐认给钱先生作了义女,并给钱先生披红插花以示褒奖。[1]类似这样改编自大戏的秧歌还有很多,如表现冤案得雪的《对绣鞋》,夫妻破镜重圆的《洗衣计》,这些剧目在添入地方风味后被各地秧歌班社广为传唱,以致今天已难以考证其确切的改编年代和地点。面对剧目繁复的传统大戏,秧歌艺人在改编中也是有所选择的,一般来说,帝王将相的故事、刀光剑影的武戏并不多见于秧歌小戏中,相较而言,夫妻生活、男女情感、善恶有报的情节更受乡民青睐,成为改编最多的内容。

大戏之外,不同秧歌剧种之间的互通有无也是秧歌剧目丰富的主要来源。《偷南瓜》是各地秧歌小戏中的经典剧目,讲的是一个怀孕的年轻媳妇想吃南瓜,到地里去偷,恰被看瓜的老农抓住,于是,年轻媳妇好言相求,将老农哄住趁机逃跑的故事。这样简单的剧情被置于一种生活场景中展现出来,很容易得到乡民的情感共鸣,尤其是年轻媳妇坦言因怀孕想吃瓜的羞窘和瓜农历数庄稼人种地的不易,更是在平淡中流露出生活的真实。《偷南瓜》这一秧歌小戏被创作出来后,深受乡民喜爱,并立刻被其他秧歌剧种引用。时至今日,尽管各地版本不同,但《偷南瓜》仍然是山西很多地方广受欢迎的传统剧目,甚至在建国后的文艺汇演中还曾获过大奖。而这个剧目的具体创作区域和创作者却难以考证,在各地艺人不断的修改和丰富中,大概已与其最初的原形相去甚远。

武乡秧歌里也有一个很受乡民喜爱的小戏叫《摘豆角》,据说光绪年间就以广场秧歌的表演形式出现在武乡农村,因为剧情深切感人,后被搬上舞台成为传统秧歌剧目而流传。该剧讲的是姑嫂两人在自家地里摘豆角时碰见了长工,嫂嫂看见妹妹和长工二人互有好感,于是就以摘豆角为相见的手段,撮合二人。[2]类似剧情的秧歌小戏在祁太秧歌、太原秧歌等其他秧歌剧种中也有保存。在祁太秧歌里有一出《菜园

[1] 太谷秧歌编辑委员会编:《太谷秧歌剧本集》(传统部分之四)(内部资料),2004年6月,第226页。
[2] 王德昌编:《襄垣秧歌》,天马图书有限公司2003年版,第282页。

会》的戏,出场人物是姑嫂二人和一个卖菜的货郎,也是以货郎调戏姑嫂二人展开剧情。但在情节安排上与前一出有所不同,在这出戏里是小姑子极力撮合了守寡的嫂子和货郎,有情人终成眷属。[1] 太原秧歌里的《摘花椒》、《摘豆角》表现的也都是类似情节。由于没有文字资料,这些相似度很高的剧目的"著作权"归属问题已难有定论。

生动反映家庭关系的《小姑贤》是乡村社会上座率颇高的剧目,山西各地秧歌中几乎都有这一剧目,并都称它为自己的传统剧目。剧情大意是:一个"惜女厌媳"的刁婆婆对刚娶过门的媳妇多方责难,并指令儿子把妻子休回娘家,小姑聪明贤惠,知书达理,为了保全兄嫂的婚姻,将身比身劝解母亲,使母亲知道了过错,回心转意与媳妇和好。在剧情方面,各地上演的《小姑贤》差异不大,可能都是传自同一版本,因其广受欢迎而被不同剧种争相采用。

不同于传统大戏中文人雅士的参与,秧歌小戏的大部分剧目来自民间,且多由那些并不识字的农民创作。在祁太秧歌现存的 300 多个剧目中,有相当一部分是根据当时当地的真人真事改编,还有相当一部分被加工成了当时当地的"真人真事"。[2]

祁太秧歌《恶家庭》是民国年间祁县上演的一出新戏,虽流传时间不久,但其背后的故事却一直被乡民津津乐道。传说民国年间,祁县谷恋村票号掌柜高硕碧之女高著萱,自小在私塾读书,品德出众,才貌过人,人称"女中魁"。她接受进步思想,反对传统礼教,向往男女平等,未出嫁时积极参加社会的公共活动,也因此经常受到当地人议论。十八九岁时,高著萱由父母包办嫁到梁村的王家。两家结亲本是门当户对,但高著萱的进步思想却难被婆家接受,于是,没过多久就被寻了个理由休回了娘家。高著萱回娘家后,其父高硕碧气愤不过,就以十元现洋的报酬请高献猷家的账先生,编写了秧歌剧本《恶家庭》,贬责王家

[1] 太谷秧歌编辑委员会:《太谷秧歌剧本集》(传统部分之五)(内部资料),2004 年 6 月,第 112—116 页。
[2] 本文所用秧歌剧本主要源于行龙先生收集的薛贵菜《祁太秧歌剧本》手抄稿复印资料,现藏于山西大学中国社会史研究中心。

的恶毒行为,以泄其愤。该剧不仅在本村上演,还流传到其他村乡。王家得知后,连忙宴请编演人员,并暗中赠现洋二十元,要求停演。事实上该剧并未禁绝,继续在当地演出两年之久,后高硕碧气愤平息,担心惹出祸端,以十元现洋将剧本赎买回去,才使这一剧目最终停演。[1]虽然秧歌剧目的编排大多并不是源于这样的私人恩怨,但这个故事生动反映了秧歌剧创自民间的特点。

《当板箱》是至今仍在乡村戏台上演出的传统剧目,据说也是根据真人真事改编。民国初年,清源县牛家寨,有一姓李的富户,在本村开设了一座当铺,人称李当家。此人奸猾诡诈,当地民众对他很是怨恨。有夫妇二人利用李当家爱嫖的恶习,设计惩治他。妻子诱其到家,丈夫叩门,妻子将李当家藏在板箱之内,丈夫佯装从箱内取物,开箱将李当家狠狠责打,李当家狼狈而逃。秧歌艺人根据这件事改编成《当板箱》,演出后大快人心,流传至今。[2]太谷侯城村有个唱秧歌的好手,叫王连惠,能见景生情编秧歌,艺名就叫王贼嘴。有一次,王连惠在城里卖完菜准备回家时,遇到一个妇女同行。路上这女子将她吸食"金丹"家道衰落和戒烟的经历告诉了王连惠,他回去就编了个《女戒金丹》的秧歌,这个秧歌一直唱到解放。[3]

祁太秧歌中还有一出叫《打冻漓》的小戏很受乡民喜爱,内容讲的是:花庄儿姑娘杨叶子自幼失去双亲,并由兄长包办与侯城戴受定了亲,在她十六七岁时,年已三十多岁的戴受以卖冻漓为名,到花庄偷偷相亲。当杨叶子得知那个长相丑陋的卖冻漓人就是自己的未婚夫时,以死相胁,坚决不同意婚事。杨叶子兄长无奈只好亲自到侯城,通过中人交付彩礼,退了这门亲事。这个剧目生动诙谐,在情节表达上畅快淋漓,充满了喜剧色彩,是祁太秧歌的保留剧,考证其出处也是取材于当

[1] 祁县高康庸供稿,引自中国人民政协祁县委员会文史资料研究委员会编:《祁县文史资料》(第二辑)(内部资料),1986年12月,第45页。

[2] 中国人民政协祁县委员会文史资料研究委员会编:《祁县文史资料》(第二辑)(内部资料),1986年12月,第46页。

[3] 郭齐文:《山西民间小戏之花——太谷秧歌》(内部资料),太谷地方志编纂委员会1986年,第109—111页。

地的真人真事。该剧传说是民国十年左右,由当地名艺人侯传科所作。当时,在太谷城南三里的花庄儿村有个"贝露小学",是洋人在当地开办的洋学堂。少女杨叶子凭借她哥哥在这个学校挑水、打杂的关系,到学校读书,接受了新思想的教育,也就有了反对包办婚姻、追求自由恋爱的呼声,并最终使她哥哥退掉了当年的娃娃亲。侯传科恰是侯城人,听到这个事情后就编了《打冻漓》这出戏。

除具有较完整故事情节的秧歌小戏之外,各地还广泛流传着源自歌舞表演、没有太多情节的游园、观灯类秧歌小戏。这些小戏以对地方风物的详尽叙述、人情世故的生动表达而颇受乡民欢迎,也是乡民最为耳熟能详的部分。小戏《游凤山》中,不仅对太谷城的风貌描绘细致,而且对乡村的节庆庙会、地方名人也是娓娓道来,适时宣扬,具有浓郁的乡土气息:

姐弟二人出了门,五里地来在北汪村,
娘娘庙,在村外,三月十五赶大会,咱姐弟走村里不走村外。
南北汪村半里地,三月初七唱好戏,咱姐弟不进村,
五里来在咸阳村,咸阳河有了水拦住咱们。
……
三义庙,有戏台,七月十五赶庙会,咱姐弟走村里不走村外。
……
东山底种的活水地,庄稼长得挺可喜,
老天爷爷下了雨,七月初二唱好戏,
闹红火咱这里胜过他"晋祠"。
东山底有一位石中利,他是财主还种得地,
这个人,挺有名,泉儿头修得出崭新,
石中利先生还行医看病。
进了北门两道街,男女老少两边排,
不赶会先把凤山爬,爬山的人群那地长,
爬下来再看看水母娘娘。
一座戏台朝南盖,三月十七的花儿会,

>一座庙在半山坡,七月十六抬爷爷,
>上顶得财神、子房和龙王爷爷。
>泉儿头有的养鱼池,水阁凉亭真阔气,
>四明楼上唱好戏,黑水洞里常流水,
>人传说黑水洞里有了"神气"——上了个"牌苷苷"不让人进去。
>……

除这种介绍描述性的剧目外,很多有故事情节的秧歌剧目也以当地的真实地名为背景。"家住太谷在城西,一出西门整十里,村村不大在村西,俺家住在槐树底。"[1](《打拐拐》)"家住祁县在城西,寄住在北街上路儿西。"[2](《改良奶娃娃》)"家住在文水城,宋家庄北庄上有家门。"(《拣麦根》)当然,这样的地名安排并不能成为考证剧目起源的凭据,因为对于秧歌来说,随着艺人的流动,往往也处于不断的流播改编中,即使是名称与情节相同的剧目,在地点和人物上也会体现出一些地方性的改动。无论是为了吸引观众,引起共鸣,还是为了表达对剧目的主导权,秧歌小戏中的地方特色在不同的秧歌剧种中都随处可见。

不仅是剧目内容,在表现方式上,山西各地秧歌也都具有着浓郁的地方特色。秧歌小戏没有传统大戏华丽的词藻,层累的排比和工整的对仗,有的只是下里巴人式的朴实无华。这其中尤以三个方面最为突出,一是方言入韵,二是土语增色,三是以情动人。

与流布广泛并试图突破方言界域的大戏不同,各地秧歌小戏都尽力保持本剧种原有的语言特色,实践其在固定区域内的共享,这也被很多不懂当地方言的"域外人"视为理解该剧种的最大障碍。以祁太秧歌为例,《打冻漓》中形容戴受长相丑陋配不上杨叶子时,"外眉脯(长相)吃(娶)婆姨(女人)忔涨(糟蹋)了东西";《算账》里妻子唱道:"丈夫一路受忔凉(劳累),我给丈夫沏杯茶。"在秧歌唱词中诸如"湿拍足"

[1] 太谷秧歌编辑委员会:《太谷秧歌剧本集》(传统部分之四)(内部资料),2004年6月,第253页。
[2] 同上书,第187页。

(赤脚)、"戳拐"(闯祸)、"夜来"(昨天)、"央计"(央求)等晋中方言俯拾皆是。不仅如此,唱词的句尾,也是以方言入韵。《打冻漓》中"叫一声哥哥不要生气,外怨他卖冻漓的不大机密(精明)。……一坏(块)钱给奴打了一碗圪居(满)"。在这里气、密、居就形成了押韵。如果将"机密"改成"精明",将"圪居"改成"满",那么在读音上就难以入韵了。也正因如此,秧歌只有用当地的方言读音唱,才能唱得上口,也才能唱出味儿来。

秧歌语言的另一个特点是土语增色,秧歌小戏有很多剧目本身情节简单,专靠用语风趣来博取众彩。祁太秧歌《背板凳》和《借妻》中就用了很多歇后语来增加情节的喜剧效果,像"恶鹊子落在供桌石上——你还要和爷爷斗嘴了?""哈巴狗戴串铃——你还冒充大走马了?""蚂蚁戴上谷壳子——你冒充大头鬼了?""蛇丝儿爬的路明柱上——混充二龙戏珠了?""蚧蛤蟆圪蹲的门蹲石上——混充石狮子了?"等等。还有的剧目以歪理强辩,夸张描述取胜。《缝袍子》里,丈夫嫌妻子的袍子缝的不好,"前头短的一疙瘩,后头多的一疙瘩,两条胳膊三只袖,领口挖的脊梁骨,呸,这还时兴个甚?"妻子辩称:"前襟遮不住膝盖,外也不是无用的,丈夫你给财主担水的,上坡坡踩不住袍襟子","后襟子比前襟子长的二尺,外也不是无用的,丈夫你上大街下象棋的,省的拿咱家的椅垫子","两只胳膊三只袖,外也不是无用的,丈夫你进城赶集的,不用拿咱家的捎马子","领口挖在脊梁骨,外也不是无用的,丈夫你这几年运气不对的,上搭背叫你贴膏药"。在这样的唱词里充满着对生活的调侃和民间的智慧,让听者在忍俊不禁中又不得不佩服编者的才思。

如果说引人欢愉是秧歌小戏的目的之一,那么以情动人就是它的魅力所在。对"情"的注重,在大戏和小戏中都不例外。中国古代的文人剧家历来有"乐人易,动人难","不在快人,而在动人"[1]的表述,戏

[1] (明)王骥德:《曲律》,中国戏剧研究编:《中国古典戏曲论著集成》,第4集,中国戏剧出版社1980年版,第132页。

场中也有"戏假情真","戏无情,不动人"之类的说法。但小戏中的"情"与大戏和文人戏中的"情"还并不完全一致。在与正统文化联系紧密的大戏与借他人之口抒一己之怀的文人戏中,情总是与理、法合而为一,戏曲对感情的抒发也总是以情、理、法的统一而作为结局,经常使观者有意犹未尽之感。小戏则不同,对编者、唱者和观者来说,情都是第一位的,是高于理和法的。这个情并不是文人式的悲春悯秋,而是以直白朴素话语所表达的人之常情,有着于平凡中打动人心的力量。

武乡秧歌《小姑贤》里女儿婉言规劝母亲:

老母亲,老人家,孩儿劝你几句话;
女儿我今年十七岁,明年十八到人家。
遇上贤惠婆婆倒还罢,和你一样该怎样?
她也是一日三迷糊,今日骂来明日打。
打了骂了还不算,一封休书转娘家。
休书展在桌面上,亲戚邻居来访咱。
知情人说几句宽心话,不知者会说儿我不闹人家。
前三年休了我嫂嫂,后三年闺女休回家。
孩儿我生来脸皮热,再寻个婆家活难煞。
东家叱西家喧,你的老脸往哪儿搁。[1]

祁太秧歌《上包头》里,妻子细心嘱咐要出远门的丈夫:

猛听锣鼓起二更,再把丈夫叫一声,妻子有话对你明。
坐车坐在车当中,不要瞌睡打了盹,恐害怕闪了腰。
过河不要前边行,水深水浅不知情,用上背河人。
住店先喝茶一盅,逼一逼路上的寒和冷,吃了饭不生病。
奴的丈夫上包头,去了你就把信邮,免得妻儿挂心头。[2]

[1] 王书明编:《武乡秧歌传统剧介绍》,武乡人民文化馆1990年(未刊稿),第37—38页。
[2] 太谷秧歌编辑委员会:《太谷秧歌剧本集》(传统部分之四)(内部资料),2004年6月,第227页。

唱词于朴实平淡中透出脉脉真情,于闲话家常处流露切切心意。这样的词句是生活其间的乡民百姓把从生活熬炼中得来的体验很自然地用于秧歌创作的结果,正所谓"人人心中所有,人人笔下所无",如此"文章",文人恐怕是写不出来的。

从秧歌的源起已能认定它是一项纯粹的草根文化,虽然在向戏曲的发展过程中,秧歌对传统大戏也多有借鉴。但不可否认,早期秧歌的创作基本没有掌握文字的精英阶层的参与,秧歌剧目大部分是取自民间素材,或从民众的欣赏需要出发对传说故事或大戏进行改编而成。也正因为创作的民间性,秧歌演出的内容与形式和传统大戏有着很大差别。

首先,中国传统意义上的戏剧从宋杂剧走向成熟以来,就一直有大量的文人雅士投身剧本的创作。发展到清代,戏剧表演不仅强调起承转合的情节变化,而且在剧本结构上有着明晰的体例要求,演出剧目大多是以文字形式流传下来的连本大戏,情节跌宕,人物众多,关系复杂。秧歌小戏则全然不同,作为兴起于乡野的草根文化,它由大多数不识字的农民创作和流播,在乡村演剧的实际情形和乡民的认知能力的限制下,秧歌小戏情节简单,剧目短小。那些受传统大戏青睐的帝王将相、才子佳人在秧歌小戏中却并不比婆媳妯娌、村姑游商占有更多的戏份,甚至可以说是备受冷落,即使有也往往只是选取其中涉及"情"的部分加以发挥。原因就在于秧歌是由乡民创作而又演给乡民自己看的小戏,我口唱我心,父子之情、夫妻之情、男女之情才是他们精神所需。

其次,作为缺少文字记录,口耳相传的技艺,秧歌始终处于一种再创作的过程中。传统大戏的剧本一经确定,在它的传唱过程中一般不会有太大改动,否则可能会引起观众的不满,进而质疑表演者的能力。秧歌小戏在表演中却并非如此,因为没有文字传承,很多秧歌剧目只保留于演出者的记忆中,或者只记有该剧的大概情节,需要表演者以情节为基础的现场发挥,这也是同一秧歌剧目在不同区域有不同版本的原因之一。秧歌表演中演出者的自由创作往往更被乡民所期待,这其中包含着对生活的调侃、对俗世的感悟、对人情的抒发。秧歌小戏的这种

不断再创作既是衡量表演者水平高低的标准之一,也是其在乡村社会得以兴盛不衰的重要原因。

秧歌小戏尽管在情节、角色、音乐、程式方面难以和传统大戏相抗衡,但在对现实生活的观照、对俗世人情的表达、对乡民精神的慰藉方面,却表现出传统大戏所不及的深刻与妥帖。究其原因,当归于其创作的民间性,以乡情为素材,由乡民所创作,被乡人所观赏,成为秧歌小戏区别于传统大戏的根本所在。

第二节 丰富鲜活的乡村生活

作为一种民间创作的产物,秧歌小戏并不仅仅是一种乡村艺术的表现形式,在丰富的秧歌剧目中,展现出真实鲜活的乡村生活。以祁太秧歌为例,晋中社会的人文风情孕育了充满乡土气息的祁太秧歌,相应地,源于生活的祁太秧歌也成为晋中社会的一面镜子,折射出民生百态。已知祁太秧歌传统剧目有330多个,其中将近280种是清末民国年间的创作。这些剧目生动再现了当时晋中的社会风貌。

一 繁荣丰富的物质生活

由于商业的发达,近代的晋中社会在物质生活方面可以说是不断推陈出新,汇集中外新物,崇尚奢靡排场,这在秧歌小戏中有着生动夸张的表述。

赶会是传统乡民生活的重要内容,也是秧歌戏描写较多的情节,祁太秧歌至今流传的赶会剧目包括《小赶会》、《游神头》、《游省城》、《游社社》、《小观灯》等等,在这些剧目中往往有着对主人公衣、食、行方面不厌其烦的详尽描述。

《冀北赶会》里,家住平遥的姐妹俩为赶会精心打扮:

家住平遥在桥头,冀北赶会亮新头,
咱姐妹梳油头,打扮起来实风流,头脑上抹了点点桂花花油。

大姐姐梳的是轮轮头,二妹妹梳的是娥儿头,
你勾眉,我打鬓,脸上擦的桃桃粉,两耳边带环环看不真。
大姐姐穿的是红绸袄,二妹妹穿的是肚底袍,
坎件件,外边套,领头挽了一寸高,时新的革命花脯子头吊。
大姐姐红头裤转腿云,二妹妹绿绸裤两盏灯,
文明鞋,改良鞋,足尖上缀的胡才才,哪一个年轻后生不把咱们爱。

《小观灯》中的姐妹二人打扮起来也是毫不逊色:

换新衣,理鬓发,头脑足手要齐洁,浑身的衣裳要穿合拍。
珍珠环来玉手镯,茉莉鲜花两鬓插,左手戴表是金壳,
菊花头,细细绺,两鬓扣的鬓捏捏,还留的两坨绺刘海发。
……
头上遮的电光帕,到夜晚能闪光,照的身上明如月,
不爱见洋帽太捂额。
身上穿的花丝葛,花花草草果绿色,穿在身上赶时兴,
红裤襟襟绣白鹤,青莲绢绢手中握,铁机缎裤儿织的芍药。
金莲放大足不缠,穿的袜子是褐色,青缎坤鞋花花小,
走道更利索,大摇大摆不怕跌,并不是从前的扭扭捏捏。

不仅赶会、观灯如此,即便是出门干活,年轻女子们也是在装扮上下足了功夫:

缠开青丝逗万根,大姐姐梳的苏州转。
二小妹别上根白玉簪,大姐姐眉临凹里一点红。
大姐姐身穿真雪青,二小妹妹身穿娃娃红。
大姐姐系了根裤襟襟,二小妹红绸裤裤真爱人。
大姐姐穿了一双改良鞋,二小妹足尖尖上缀了秃碌碌胡才才。
大姐姐脯子上戴上杂耍,
二小妹戴上"半人人"、"戒指指"、"玉镯镯"、"手链链"出地出啦响。(《打酸枣》)

如果家境殷实,妇女出门打扮起来更是讲究:

> 梳妆台,穿云镜,头上的青丝赛乌云,
> 上海头,凉荫荫,两鬓抿的齐整整,
> 搽上些生发油黑里透明,洒上香水精香圪腾腾。
> ……
> 头上围巾海棠红,绿菊鲜花两鬓分,
> 珊瑚簪,插顶上,钻石环环赤金圈,
> 孩儿面玉手镯白里透红,金玉镶戒指指牡丹芯芯。
> 银白绸缎穿一身,袄儿裤子一色青,
> 黑绒花,鹿鹤松,系得绣花红裤襟,
> 筒儿裤做得是转腿云云。(《游晋祠》)

比起姑娘、媳妇的花团锦簇,乡村男子在穿戴上要简单许多:

> 小兄弟戴上草帽帽,
> 穿了件新衣单袍袍,
> 曲绸袍,鱼肚白,
> 洋良袜子京洒鞋。(《游凤山》)

与普通农家的装扮不同,民国年间,村里的读书人在衣着方面也表现出追求时尚和趋新:

> 开开柜来打开箱,时新的衣服往外拿,
> 曲绸袍子,缎子褂,时新皮鞋穿脚下,
> 念书人戴礼帽真是排场。
> 中华民国通时新,围围脖来戴眼镜,
> 籽儿表,看时辰,系了一根裤衿衿,
> 手儿里挂拐棍是个陪衬。

当然,这样的衣饰并非普通乡民的日常穿戴,但至少可以肯定,这些都是他们熟悉常见或时髦流行的东西。秧歌小戏加诸于青年男女的这些装扮不仅在很大程度上反映了当时普通乡民的审美要求,而且透

过这样的打扮也可一窥当时社会风貌的变化。唱词中,仅妇女的发型就花样繁多,"轮轮头"、"娥儿头"、"菊花头"、"苏州转"、"上海头"都已成为乡间女性日常的不同式样,这与清代发式有着很大不同。刘文炳在《徐沟县志》中也论及这样的变化:"妇女之发髻式,在古不可知。同治间,有大篷车式、扇式,光绪初,有风帽式,甲午之前曰平山头,以后则为后髻。由小而大,渐至若大碗移盖于顶。今则北平式输入,初则挽髻,继则剪发,现又逐渐加长。"[1]

在服饰方面,秧歌小戏中人物的打扮有着很多颇受乡人喜爱的时尚成分,年轻女子出门时除了搽脂抹粉,戴"戒指指"、"玉镯镯"、"手链链"之类的装饰外,还有了生发油、香水精、革命花,甚至金壳表、电光帕、洋帽这样的新玩意,真是让人眼花缭乱,应接不暇。服装上则主要以各色绣花的绸缎料为主,最普通的如红绸袄、绿绸裤,讲究些的有花丝葛、曲绸袍,甚至有了机器织的绸缎。衣服上绣的花色也是各不相同,白鹤、青莲、芍药等花色尤受青睐。更显时代特色的是改良鞋、革命花、皮鞋、礼帽、围巾、文明杖以及各种洋货在乡民日常服饰中的出现,这些反映了时代变革对乡村社会生活的影响。另外,晋中地区属当时山西的商业发达之地,服饰的翻新繁复也体现了该地区商品经济发展下乡民生活的富足状态和观念改变,这种变化在县志中也多有评述:

> 在乾嘉朴养时代,章服恒用茧,一衣可以终身。……自洋布入国而家庭之服饰一变:(一)平日所衣一以外购,而外布之光怪陆离足以炫愚者目。(二)国货价昂,绸缎尤甚。(三)生计已艰,不知节奢。(四)商人惯用外货,故市之所有与人之所衣,多为外物。而倾筐倒筥,无家不空。

> 男女新服,陪嫁妆奁,在乾嘉时期富家之奢,实而且华。珠玉币帛,绮紃皮服,冬夏礼衣,无一不具。其意为备终身之礼服,平常所衣,则多为自己所织。咸同以后之奢,华而不实。金翠首饰,绸缎时衣,有笥皆满。其意以为常服之,唯恐其不丽。今则略称富有

[1] 刘文炳:《徐沟县志》(民俗志),第三章,家庭。

> 者,昔年之华无一有之,而唯恐其不治。惟稍稍明时代而知大体
> 者,则一切皆有节焉。斯亦可见演化力之有所推移也。[1]

可见秧歌中的描述虽显夸张,却也在一定程度上反映了当时乡村生活的现状。

当然,秧歌小戏中也不全是衣着光鲜的青年男女,穷苦人的装扮也经常出现在秧歌唱词中,《算账》里张三外出经商八年,妻子刘氏生活窘迫,"有钱人家穿的是绸和缎,我母子破布裹皮麻"。《劝戒烟》中赵玉林抽大烟把家业败光,"脚穿的两只鞋大开花,身穿的裤没裤裆,腰里衿的一匹麻,头发长的一尺长,吃洋烟脸不洗成天黑渣渣"。这样的形象表现和上文比起来犹如天壤之别。作为一项迎合大众审美旨趣的民间艺术,光鲜华丽的形象更能引起观众的兴趣与向往,这些衣衫褴褛的角色往往是与好吃懒做的二流子、懒婆娘结合在一起的。

除穿着外,祁太秧歌对乡村社会的饮食也有很多描述,既有普通人家的一般吃食,也有款待亲朋的家常便宴;既有花样繁多的街头小吃,也有做工讲究的富家盛宴,可以说,在秧歌中保存着一份详尽的晋中民间食谱。

普通农家由于收入有限,日常饮食几无肉、菜,多以面食为主,即便这样,主妇们也可做出许多花样。"打下莜子吃剔尖,打下荞麦吃圪朵,打下豆子吃流尖,打下玉茭子吃窝窝"(《割田》),剔尖、圪朵、流尖、窝窝都是晋中面食的种类。平常人家遇到有客来访,在饭菜上往往会体现出待客的热情。康氏去女儿家做客,婆婆让儿媳做饭招待母亲,"羊肉胡萝卜,猪肉炖宽粉,牛熟肉切丝丝,绿豆芽和细粉"。如遇上村里赶会唱戏,家家都要准备饭菜支应亲友。《张连卖布》中张连悉数村里四月初八过庙会时,招待亲戚的饭食:

> 猪肉割下一吊子,割下羊肉炒稍子,
> 金针木耳粉条子,外带两把蒜苗子,

[1] 刘文炳:《徐沟县志》(民俗志),第三章,家庭。

买鸡子,捎茄子,又称二斤豆芽子。
早间吃的稍子面,午间荷包打鸡蛋。
四大四小四拼盘,凉的热的往上端,
这些吃喝还不算,外加个火锅子摆中间。

虽然没有什么珍馐美味,但对于普通农家来说,这样的饭菜已是非常丰盛了。与此相较,富人家的日常饮食就要讲究许多,《把鹌鹑》中,绸缎庄万相公待客时就非一般农家所及:

——桌子上放的杯青茶,青茶管喝,还放的四个碟碟。
——四个甚碟碟了?
——梨儿果、绿豆糕、什锦南糖、马蹄酥。当中还有一盘油果圪茄茄,喝茶已毕,说话中间热的、冷的、烹的、炒的、炖的又摆来的来了。
……
——我要喝他的五露白酒。
——甚是五露白酒了?
——玫瑰露、状元红、杨柳、富贵、密林琼。三十年的瓮头青,喝酒不说,还有四个下酒的碟碟。
——是些甚了?
——一碟碟山药,一碟碟藕根;当中有两根彤红的熏蛋,还有一根西洋海参。一骨碌就在九斤,囵囵吃上有股子恶心,说话中间烧酒一坛子、五碗四盘子、猪肉炸丸子、当中"噗通"地放了个锅子火。

除了便饭家宴,庙会上的各色小吃也让人垂涎欲滴:

油茶锅里把勺只搅,鲜牛肉把灌肠炒,
还有一锅豆腐脑,开锅圪斗斗片儿汤,
闻见真是做的香。
……
打凉粉,白刷刷,莜麦面切条是圪节节,
油麻花儿半圪瘩,咱姐弟吃了个脆圪嚓。(《小赶会》)

>冰糖蛋蛋灌馅儿糖,猪心猪肺猪肝儿花,
>稍麦扁食做得好,真想来碗尝一尝。
>姐姐快往这头看,香油麻叶大油旋,
>丸子过油刀削面,涎水直往肚里咽。(《小赶会》改编本)

清末民国年间,地方上的交通已有很大发展,火车、汽车在大城市里变得并不新鲜,普通乡民出门除了走路、乘车、骑驴之外,也有了自行车、汽车等交通工具。《看秧歌》中姐妹俩到北洸村看秧歌,看到各村人们汇聚于此,"坐车的,步跑的,老婆们坐的不拉子[1],有钱的骑的辆洋车子。汽车道修了个平又平,七里地来到了北汪村,戏台搭在顶峪东,车儿打的十来乘,咱姐妹看秧歌站在头层。"

即使是传统的马车、骡车,在装饰上也与以前有了很大不同。平遥德堡村的李秀英游晋祠时坐的是华丽的骡车:

>车儿名叫四大空,官车样样似轿顶,
>满天网,绿绳绳,插在上边真威风,
>锦州皮大鞍子搭在骡身。
>柚木辕条檀木柚,银色儿铜钉亮如月。
>铁杆沙,车围子,二品用的豆绿的,
>驼泥儿围的是红油绸子,靠背子用的是鱼肚白,
>生丝绡垫子血青色,环垫子冻不着,
>凉纱车帘遮日月,顶子上插的一把衣刷刷。(《游晋祠》)

以往高官大族配用的车马驾式进入到寻常百姓家,这些曾被视为严重"逾制"的物件,在民国年间已成为乡民眼中的平常事物。而若要说排场,富商大贾家婚丧嫁娶的场面可以说把乡村社会富家的排场发挥到极致。秧歌小戏《换碗》中,榆次商家罗琼为其父出殡的场面可谓壮观:

>十口猪,八只羊,烟酒米面安摆上。
>亲戚朋友都道上,不用和他们来商量,

[1] 不拉子:手推车。

> 柏木材,松木刮,材上油了个可喜煞。
> 明八洞,暗八洞,富贵框框九针针,
> 张果老,吕洞宾,白鹤鹿儿老寿星。
> 二龙杠,真威风,明星引路出崭新,
> 街上搭起过街棚,院里搭的是天棚。
> 活站像,真怕人,四个衙门左右分,
> 打道鬼,喷钱兽,花花草草甚也有。
> 纸幡、香幡、奎儿幡,灵前挂的引魂幡,
> 金银斗,纸洋箱,里头放的纸衣裳。
> 四季人人十二相,人人马马真排场,
> 摇钱树,聚宝盆,童男童女两边分。
> 干心饼干一拧拧,下气馒头整三斤,
> 灵前点的照尸灯,哭杖立的整一根。
> 文武门君站灵门,和尚道人念开经,
> 吹打的,往里迎,手端的盘盘跪溜平——
> 打发老人。

当然,不能忽视秧歌作为表演艺术所具有的夸张成分,但这样的夸张并非源于对神仙鬼怪或帝王将相的过度想象,而是对一种生活素材的加工,上文提到的出殡场面,也许不是榆次罗家、而是太谷王家或祁县张家,但肯定是在乡村社会出现过这样的场景,也只有这样,在演出时才能得到观众的接受和认可。

如果说秧歌小戏对乡村社会日常生活的描述多有夸张,那么,对乡村社会景致的呈现就近似于绘画的白描,力求写实。也正是在这样的写实中,很多当时乡村的新物旧景被保留下来。秧歌《游省城》中描述的有些地名、景观在今天的太原依稀可辨:

> 过了头道巷往前行,大南门街看分明,
> 边走边看边观景,南市街上满是人,
> 自行车车用足蹬——骑的文明。

 串罢南市街往东行,东米市街看分明,
 帽儿巷里一摊人,有多少五台人,
 背的几根好背棍——走得文明。
 咱姐妹相跟往前行,晋胜银行看分明,
 柏叶上头安电灯,鼓楼盖得四五层,
 上头站得几个兵——那是警卫兵。
 过了鼓楼街往前行,督军府街看分明,
 两根旗杆左右分,六个卫兵把得门,
 里头住得阎督军——他是五台人。
 过了督军府街往前行,龙王庙街看分明,
 满街好景观不尽,道门前上圪瘆人,
 里头扎着宪兵营——北寺门前行。
 ……

 地方风物是乡民津津乐道的,秧歌小戏在表演中自然也是尽力展现,以迎合这样一种心理需求。《换碗》中,借罗琼之口对太谷城的商业景况细细表了一回,从"布匹绸缎颜料大粮行"到银行、车铺、钟表楼、古董店、买卖字号,无一遗漏。这样的秧歌小戏在太谷乡间表演时,必然会赢得当地乡民的阵阵叫好。除此之外,由于艺人们见多识广,秧歌中也加入了很多城市里出现的新事物,这使得它在以新奇事物吸引观众的同时,也成为乡民获知信息的途径之一。罗琼在介绍太谷城时,特意提到了两个新事物,一是外国人安装的电灯,一是政府设立的教养局。

 这电灯,真合适,安的街上就能着,
 当初跟这不一样,电灯安在钻圪套巷。
 安电灯的不长眼,安上的电灯不能点,
 不想里头有狐仙,大火着了两三天。
 这个事情办不成,然后请了外国人,
 外国人,真日能,选上地势做洋井。
 收拾起来安电灯,白天黑夜一盏明——

　　　　多亏外国人。
　　　　……
　　　　这个地方真合适,北街上盖上教养局,
　　　　教养局,真威风,里边圈的净游民。
　　　　这些游民实在多,每日起来垫马路,
　　　　这些游民净挨打,每日起来抬灰渣。

《游省城》里,透过兄妹三人之口对民国时期省城新景象的描述更是吸引人,不仅有楼房、电灯、银行,还有警察守卫的高等法院、电力纺纱厂、女子师范学校、火车站、面粉公司等等,对于去不了省城的乡民来说,听过这样的秧歌小戏,就像见到了这些闻所未闻的稀罕事儿,也是大开眼界的。

二　烟、赌与灾荒流行下的乡村社会

近代,随着晋中地区商业的兴盛,民间奢侈之风渐盛。清末民国年间,晋中乡村吸鸦片烟和赌博已成流行,再加上旱灾频发,这一时期的乡村社会在繁荣中也透出颓势。在祁太秧歌中涉及烟、赌和灾荒主题的小戏并不鲜见。

清末以来,山西各地都大面积种植鸦片,将此作为获利的重要渠道,光绪初年,全省"种罂粟最盛者二十余厅、州、县,其余多少不等,几乎无县无之"。[1]到民国年间,全省几乎三分之一的肥沃土地都用于罂粟种植。随着罂粟种植面积的扩大,乡民在以鸦片牟利的同时,也都将吸食鸦片视为平常,再加上商品流通之下,其他各省的土烟和洋烟也大量涌入,一时间,各色土烟、香烟充斥乡间。在《爱吃烟》中,嗜烟如命的男主人公如数家珍地一口气报上了二三十种香烟名:

　　　　云南烟,福建烟,大小金川千片烟。湖南烟,四川烟,衡州出的
　　寿玉烟。

[1] 张之洞:《禁种罂粟疏》,《张文襄公奏稿》卷三。

广东烟,广西烟,佛山出的好香烟,代州烟,大同烟,雁门出的玉兰烟。

曲沃烟,太平烟,绛州出的联和烟,山东烟,甘肃烟,兰州出的好水烟。

大板烟,小板烟,朱仙镇的元隆烟,细丝烟,金秋烟,江西出的浦城烟。

周口烟,河北烟,济宁出的黑香烟……

由于吸烟之人日众,在晋中地区,吸烟不仅是个人嗜好,甚至成了人际交往的待客之道,是一种时髦的休闲方式。太原刘大鹏曾在日记中记道:"生意家无一户不备鸦片烟以待客,凡商贾为统领者无一人不吸鸦片烟。"[1]上行下效,富人家作为时尚排场的吸烟行为渐在民间普及,光绪年间,"无论各色人等,出门携烟具者道路相望,城村演剧时,庙中宇下杂环枕籍,烟斜雾横。且各地土店烟馆所在皆是"[2]。这种情况也出现在秧歌唱词中,《换碗》里罗琼路过太谷县的一诚烟店,不由夸赞烟店开的好,而且连店里卖的什么烟也是了如指掌,"一诚烟店真好看,里边卖得是曲沃烟,东升烟,北升烟"。不仅烟店生意红火,而且杂货店里的烟锅子都是颇有讲究,罗琼就在"老天吉"买了个天津产的烟锅子。

烟在秧歌小戏中可以说是无处不有,赶会、数景致的小戏之外,婚姻家庭戏也往往少不了吃烟的内容,甚至还成为男女之间传情的方式。《做烟口袋》中,女子送给情人的小物件就是一个自己亲手做的烟口袋,"吃纸烟,太的贵,价钱涨的没底子,做一个烟口袋使用烟锅子"。《缝小衫衫》里,男主人公清早咬着"司令牌"的旱烟出门去看心上人,见了面,女主人公照样是点烟款待,"你吃烟,奴点香,再给你打来一杯茶,你想吃洋旱烟没啦给你买上"。《送樱桃》中,"六月香"看见情人红锡宝来给自己送樱桃,也是赶紧奉烟上茶,"你吃烟,奴点香,要喝茶来奴冲上,你要吃洋旱烟奴把洋曲灯灯划"。

[1] 刘大鹏著,乔志强标注:《退想斋日记》,山西人民出版社1990年版,第103页。
[2] 刘文炳:《徐沟县志》(民俗志),第二章,风俗。

对于吸烟之害,现实生活中乡民是有真切体会的,秧歌在很多剧目里都以诙谐幽默的语调表达着对吸烟害处的认识。"二爹娘在世时家业豪富,先教会抽洋烟后教会耍钱。二爹娘下世去未过三年,把一份好家业全然弄干。"(《四骗》)《改良奶娃娃》里的黄有金以自己吸金丹的经历劝诫世人:

 为人教会吸洋烟,先卖地土后拆院,
 披毛单裹毡片,这就是吸金丹的身冠;
 为人教会吸金丹,要想倒霉不作难,
 多炼丹少吃饭,的脑熏成黑青蛋,
 抱上怀砂锅讨吃要饭。
 财主们吸金丹有福,没钱了打发女人卖小子,
 再无有偷佮的,叫人送在模范狱,
 牺惶的饿煞死的冤枉。

与黄有金一样,《断料子》中的李大成因为抽大烟,下场更是落魄:

 我家本是有钱人,好地种的两三顷,丰衣足食好光景,人们把我少爷称。
 自从学会熏料子,甚的活计也不急做,游出来,摆进去,时刻结计熏料子。
 我熏料子头一年,身上不缺零花钱,东家出来西家转,四下寻的吃灰面。
 我熏料子第二年,卖了我的大梯院,大洋卖了十万元,满共花了百十来天。
 我熏料子第三年,家里的东西都变干,披毛单,裹毡片,腰里露得不好看。
 熏料子熏得倒了霉,头没帽儿足没鞋,死的街上没人埋,狗儿肚里是好棺材。
 熏料子熏得没了底,贼出百计偷东西,偷了外人偷自己,管了今日不管早起。

熏料子熏的爬了场,亲戚朋友不来往,走得街上人人骂,活的就和鬼一样。

赌博是乡村社会的另一大害事,民国年间,晋中各地聚众赌博已然成风。太谷小常村庙会时,"赌场太大,宝棚近二十,坛数十,呼卢喝雉之席棚亦一二十。赌博之人,蜂屯蚁聚,十分热闹"。[1]尤其是在城乡演剧时,"有数丈广阔而巍巍之甲帐,望衡对宇,谓之'宝棚',其大者能容数百人。昼夜豪赌,官不闻问,而禁赌告示则所在多有"。[2]因赌导致的家破人亡在乡村社会屡见不鲜,以赌为题材的秧歌小戏大多表现了这方面内容。

《踢银灯》里,宋清好赌成性,不仅把家里卖布的钱输了精光,还继续借钱赌博,彻夜不归。当听到妻子来抓他,吓得不知何处躲藏,"老婆叩柴门实实厉害,吓得我鸡爪爪难以拿牌",最后躲到了人家的床底下,妻子看见丈夫躲在床下,拿起木棍就打,逼的宋清跪地求饶。妻子一面狠狠责打数落丈夫,"白天里你装了病床上睡觉,到黑夜你尽走鸡猫狗道,大丈夫做此事把兴败了,这一刮打得你脸上发烧",一面抓乱了纸牌,踢倒了银灯,大闹赌场,最后,赌博的人都快快而归,宋清也发誓"走了这回再不来"。只可惜,在现实生活中这样的厉害老婆并不多见,大多数妇女,或如《劝夫戒赌》中的妻子王氏对丈夫婉言相劝;或如《偷南瓜》中的小媳妇忍饥挨饿靠偷糊口;再不如就是被丈夫卖给他人换取赌金。

近代晋中地区,不仅男子嗜赌,妇女赌博也很平常。《女摸牌》就是关于四家女人在正月里偷偷凑在一起摸牌赌博的戏,戏里提到了村里的禁赌,但在她们看来却是毫无威慑的虚张声势。《卖豆腐》中,妻子因为打牌误了做豆腐而被丈夫责骂。

烟、赌之外,对乡民生活影响最大的当属灾荒。近代山西各地灾荒频发,光绪年间的"丁戊奇荒"更是波及广泛,影响深刻。虽然此后再

[1] 刘大鹏著,乔志强标注:《退想斋日记》,山西人民出版社1990年版,第107页。
[2] 刘文炳:《徐沟县志》(民俗志),第二章,风俗。

未发生如此大规模的灾荒,但灾荒所带来的饥寒困顿已成为当时人们心中永远的伤痛,秧歌小戏对灾荒的描述正是乡村社会对灾荒集体记忆的体现:

圣天子都燕京铜帮铁练,光绪爷登了基国泰民安,
不料想二年上雪雨不便,大旱在山西陕河半边。
西旱到宁夏府南至石店,禾苗枯地生烟万民齐怒,
天生云起风波风吹云散,田地里不生草草根旱干。
平地里只旱得高粱瞎眼,山地里尽旱得五谷尽蔫,
这俱是天意定该遭大谴,眼看得粮价高心如箭穿。
一石麦粜实价四十余串,一升米二斤重开银三钱,
黄玉茭十八桶两吊八九,红高粱一官升还得两千。
众百姓一个个愁眉不展,看了看尽都是少吃无穿,
一斗麦换去了一所大院,五升米又换去堂屋三间。
……
饿死了许多的英雄好汉,又饿死多少的高才生员,
也饿死许多的能工巧匠,还饿死许多的忠孝贤良,
饿死了许多的节妇志士,又饿死许多的少女幼男。
也有那奔陕西寻茶讨饭,也有那去山东投奔亲眷,
亲父子顾不上东逃西散,有谁知哪一日才能团圆。
冬出去秋回来新整元旦,各家户都不把桃符来粘,
大门上贴免贴不见亲眷,亲父子不拜节阻断香烟,
卖熟肉也不敢摆在当面,将馍馍放篓内用布遮严,
买到馍藏袖内不敢出现,如同是得了宝藏珍一般。
十七八大闺女不值一串,倒贴钱也没有谁人照管,
顾不得满脸羞开口呼唤,叫一声老爷们细听我言。
是哪个行善人赐顿饱饭,到后来变犬马结草衔环,
哪一个行好人把我怜念,又如同亲父母养育一般。
……

若非灾荒的亲历者必不会有如此细致的描述和深刻的体会,这样的秧歌在乡村戏台上演出必定是闻者落泪,听者心惊,能够引起乡民的强烈共鸣。在对灾情的表现中,最折磨人心的莫过于骨肉分离的戏份。《金全卖妻》中,为了活命,金全不得已要卖掉妻子,在集市上,被卖了两吊钱的妻子忍痛与儿女分离,凄惨场景让人目不忍睹。

——姐弟们这里泪淋淋,上前拉住我母亲,问声母亲哪里去?孩儿和娘要相跟。

——贾金莲放悲声,再叫我儿你们听,再叫我儿你们听,娘要到你外婆家去,拿上些吃食物回家中。

从秧歌剧本分析,秧歌小戏对现实生活的表达确实有着艺术加工的成分——尽管这种加工也是一种民间的自发行为——但更多的是对乡村生活的真实再现,这种再现细腻而生动,既有溢美也有现丑,既有新事也有旧物。在秧歌小戏中,乡民日常生活的衣食住行无一不有,城镇村社的建筑商铺无一不详,烟赌兵灾的社会问题无一不论。从某种意义上说,秧歌小戏所反映出的现实生活的生动和真实大大超过了当时的官方记载。

第三节　自由率性的情感世界

中国传统的儒家伦理讲求"存天理,灭人欲",情感,尤其是男女之间的情感追求向来为精英阶层所不齿,被认为是"伦之大防"。源于乡村生活的秧歌小戏大多都是描写婚姻家庭内容,在有些地方也被直接称为"家庭戏",戏中充满着自由率性的情感流露,这也是其被贬为"淫词俚曲"的主要原因。事实上,就如文人墨客借诗传情、借物咏志一般,乡民通过剧场中直白露骨的戏曲表现交流着他们对人情世故的看法和体悟,从而获得精神的慰藉和感情的释放,这种情感交流是他们日常生活的必需。当然,这其中必然包含他们在情欲方面的需求,但也并

非全然是如官方所描述的会导致"伤风败俗"的"淫词俚曲"。李景汉曾在调查中为河北定县的秧歌正名,这番论证当可同样适用于毗邻的山西秧歌小戏:

> 本地有人说青年妇女喜看秧歌,并不是与他们有益,因为秧歌多有淫词浪语,并且往往有乡村无赖分子借端生事。可是我们亲自看了几次秧歌,并没理会什么了不得的不良影响,不一定比城市内的大戏、小戏或莲花落等显得坏。只因朴实的农民总以为凡关乎男女爱情的表演就是坏的。编者曾记得前二年中华平民教育促进会某次给农民演了一短篇外国电影。他们看到一个青年男子与一个青年女子拉手的时候,一个农人说,这张片子是荤的,及至看见父亲和他的女儿亲嘴,都以为是了不得一桩事,在他们看来更是大荤而特荤了。他们对于秧歌的判断,也不过就是这种中国旧礼教的观念。[1]

以情动人是秧歌小戏的最重要特征,这个情是生活中的"人之常情",透过对情的表演,小戏抒发着乡村民众的婚恋观和伦理观。如果按小戏对"情"的表达来分,大概可分为三类:热烈直白的情感戏,矛盾冲突的家庭戏,重义向善的世情戏。

一 情感戏

男女之间谈情说爱的戏,在秧歌小戏中所占比例最大。这类乡民眼中的"荤段子"往往是在深夜妇女儿童退场后,专给村里男人们演出。这类小戏虽然为满足乡民的"声色之欲"在表现男女私情上多有露骨之处,但其对欲念之外的"情"的看重也是毋庸置疑的,在一定程度上反映了乡村社会的情爱观,代表剧目有《缝小衫衫》、《剂白菜》、《拣麦根》、《做烟口袋》、《雇驴》等。这些剧目在情节设置上多是日常劳作或生活中,男女主角偶然相遇互有情意,于是私下相好。有意思的

[1] 李景汉:《定县社会概况调查》,第 327 页。

是,在表达感情方面,秧歌小戏里多是女方主动,倒是大大颠覆了传统观念里女性在男女交往中的弱势形象。

《雇驴》中,女主人公玉凤的父亲用计骗了男主人公吴金成的银钱,吴上门讨要。这时,玉凤看到吴金成忠厚老实,主动提出用自己去顶银,得到皆大欢喜的结局。为了达成心愿,玉凤先是婉转暗示心意,当看到吴金成还是不明白,干脆直接说出了自己的想法。

> 听罢相公细说因,这可真是难死人,
> 他受骗我心疼,他也好似坐牢人。
> 他也苦,我也苦,苦命人遇上苦命人,
> 我观见他忠厚老诚,不免与他去顶银,
> 出言把大哥问一声,你家可有几口人?
> ……
> 说你懵懂真懵懂,说了半天还不明,
> 趁着天色尚未亮,我就随你一路行。
> 咱们到了龙王岭,我纺织你耕种,
> 欢欢乐乐过光景,咱们两个结成亲,
> 一同奉养老母亲。

玉凤之外,《红线计》里女主人公春兰也是这样一个聪明果敢,主动争取幸福的女性。故事讲的是家境富有的春兰心中暗暗喜欢家里的长工刘洪,当她得知父亲把她许配给了门当户对却品貌丑劣的贾家三公子时,主动用计向刘洪表达了心意,得知刘洪也有情意后,就大胆与刘洪私下相好,并有了身孕。为了避免父母责罚,并促成这门婚事,春兰安排刘洪以红线将自己与庙里的龙王相系,谎称孩子是神仙的,引来贾家主动退亲,终于迫使父母同意了这门亲事。在这出小戏中,女主人公并不看重家世出身,而是提出"身强力壮好容貌",为人老实勤快的择婿标准。

《缝小衫衫》中,墨莲子和靠挑水为生的二货哥自由恋爱,私下相好,墨莲子为情郎亲手做了小衫衫。二货哥更是直接表明心迹:"俺二

人配夫妻倒也合适——我要是能娶上她死了也不屈。"可见,这种看似有违礼教的男女交往所追求的并非是一夕之欢,而是希望天长地久地厮守。类似剧目《缉草帽》、《剂白菜》、《拣麦根》反映的都是男女青年在交易或劳作过程中产生爱情的故事。故事中女主人公对爱情的宣言是如此地质朴直白:

观见买卖人好容貌,有心与他姻缘配……(《缉草帽》)

小奴家,一十七,没啦寻下女婿子。
家里贫穷未娶妻,我的青春年纪一十八岁。
听说哥哥你没娶妻,俺们的终身许给你。
你有心,奴有意,白菜地里就配夫妻……如今的年头奴儿自找男人。(《剂白菜》)

表现女性在婚姻关系确立过程中自主性的代表剧目还有《打冻漓》,这出戏改编自乡村的真实故事,使其在演出中具有着更大的感染力和说服力。当杨叶子得知卖冻漓的就是自己未来的女婿,她坚决地表达了自己的意愿,并不惜以死相拒,"死在咱家也不去侯寺[1],割了的脑身子也不去,抬的一定棺材来再做商议,妹妹出去要跳大井"。最后,哥哥不得不向妹妹屈服,退掉了这门亲。

当然,乡村社会对男女之间谈情说爱的接受也不是全然无条件的,他们所认可的是两厢情愿的感情,否则就属无理调戏,其结局往往是人财两空。

《卖辣椒》里,小贩掏狗旦看到买辣椒的姑娘长的可喜,借卖辣椒伺机调戏,被姑娘的哥哥狠狠责打,不得不跪地求饶。最后,不仅挨了打,还白送了姑娘五六斤辣椒。《卖胭脂》、《卖高底》也是类似情节,小贩借卖东西调戏姑娘,最后不得不白白赔上胭脂、高底才算了事。秧歌里的这种调侃针对的不仅仅是游商小贩,甚至连读书识字的先生也不放过。《先生拉磨》中,私塾的先生看上了员外的妻子,并借学生之口

[1] 卖冻漓的戴受所在的乡村。

去传达情意,未曾想,员外的妻子并不领情,并设计惩治了他,罚他在磨房推磨,真正是斯文扫地。

 在秧歌小戏中,除了未婚男女的互诉衷情,已婚男女的婚外恋情也是表现较多的题材。从世俗观念看,婚外恋是应受到谴责和惩罚的,但如果这样的关系是基于真心相爱,那么就又有了可被接受的理由。在这一类型的剧目中,或者是丈夫常年出门不在家,或者是寻下的男人不称心,总是尽量试图减轻男女主人公的过错。《游铁道》里,女主人公刘桂兰"找上的男儿不称心,每日起来把气生",她和铁道工刘玉山相好。小戏处处流露出两人互相关心、真心相爱的深厚感情。刘玉山看望刘桂兰,给她买桂花油、布料、皮鞋和各类吃食,许诺说:"打伙计也可以,哥情愿一辈子不娶姨婆,穿的用的我给你,打一辈子好伙计。"刘玉山不光关照情人的物质需要,还劝她改掉赌博的恶习,担心她因赌博被抓。女主人公刘桂兰为情人降香请愿,天热送冰糖水,天冷做毛衣裳。正如戏中所唱,两人希望能够"你爱我来我爱你,咱二人永远不分开"。《改良奶娃娃》里,女主人公一溜风的丈夫整日吸食鸦片,败光了家业,她在替人家奶孩子的过程中又与别人相好上。《借妻》中张古董贪慕钱财,将妻子借给书生李天龙到岳母家求取赶考的盘缠。张古董妻申氏本就对丈夫不满意,于是,借此机会自主改嫁了李天龙。还有《做搂肚肚》里的商妇与寄住的房客产生了私情,为他做"搂肚肚"。男人当兵外出,妻子给相好的做烟口袋(《做烟口袋》)。在情人落难之后,那些"痴情"的有夫之妇甚至不顾世俗讽笑去狱中探望情人(《探监》)。

 在表现男女感情方面,秧歌小戏里塑造的男女主人公都是敢于追求爱情,冲破门第观念,甚至公然挑战所谓的父母之命、媒妁之言的理想形象。这种私订终身和婚外恋的戏在乡村社会颇受欢迎,无论是演出者还是观看者都对此表现出同情或宽容的态度,这反映了乡村社会在情感体验方面存在着一种有悖于正统伦理规范的民间观念。当然,作为舞台表演,小戏必然也有着超出现实的夸张想象部分,但这样的夸张与想象又是为了迎合乡村观众在男女自由结合方面的精神需要而产生的,是乡村民众精神世界的反映。在这些剧目中,并没有宣扬传统纲

常伦理,也不关注因此而导致的矛盾冲突,而是注重个人情感的抒发,寻找一种"知心合意"的精神交流,这种看似有悖常理的大胆追求又恰恰是符合乡村社会"常理"的真实表达。

二 家庭戏

情感戏之外,家庭戏也是秧歌小戏的重要组成,这类小戏多是围绕婆媳之间、夫妻之间、继母子(女)之间的矛盾展开,最后从情理的角度实现和解。

婆媳矛盾是乡村家庭矛盾的主要方面,秧歌小戏有很多反映这一内容的剧目,主要表现的是同一家庭中没有血缘关系的双方在控制与被控制之中的矛盾冲突。在这类剧目中,婆婆或继母是集家长与主妇地位于一身的形象,她们多以偏心、恶毒、刁难的面目出现;媳妇和继子女则处于家庭的底层,她们表现出谦卑、善良、忍让的种种品德;至于矛盾的第三方,如小姑、亲子女或其他亲戚则是调解的角色或作出公正判断的中间人。故事最终是长辈承认错误,晚辈恪守孝道的皆大欢喜结局。在乡民的家庭观念中,"和"是最重要的内容,"家和万事兴"、"和气生财"、"以和为贵"等等都体现出乡村社会对"和"的追求。在"和"之下,家庭矛盾的解决不应是你死我活的对抗斗争,也不需对是非曲直分得清楚透彻,而是推崇矛盾双方互让一步的和解之道。乡村社会中"和"的家庭理念在秧歌小戏中被生动地展现出来。

秧歌传统剧目《小姑贤》是最受乡民欢迎的小戏之一,山西各地都流行着不同版本的类似剧目。这个戏讲的是婆婆只喜欢自己女儿,不待见儿媳,处处与儿媳为难,最后在女儿的劝解下,幡然醒悟,与儿媳和好的故事。在婆媳矛盾中,掌握着家庭的主导权的婆婆认为,"娶到的媳妇揉成的面,叫她怎干就怎干",媳妇则处于被制约的弱势地位,"在娘家做闺女样样都好办,到婆家当媳妇事事为难"。在这种关系不对等的矛盾中,婆婆占着伦理中的"理",媳妇有着道理中的"理",真是清官也难断。对于这种矛盾,如果从"常情",也就是乡民总结的"将心比心"出发就比较容易化解,小姑的角色就是这样一个中介,使婆婆认识

到自己的女儿也会成为别人家的媳妇的现实。通过这种角色的转换，最终婆婆以母性的温情来对待媳妇，从而实现"和"的家庭氛围。

当然，并不是所有的婆婆都能以这种形式感化，也不是所有家庭都有小姑这样的角色，这时矛盾的解决就需要有外人介入，但这个外人也多是有立场说话的亲戚，而不是家族以外的其他人。《水牛角》里，婆婆水牛角虐待媳妇被叔公看到，讲理不成，叔公把水牛角痛打一顿，最后还是媳妇求情事情才得以平息，而婆婆经过这事改变了态度，"我把媳妇当作亲生的女"，"婆媳相处十分的好，和和美美咱们过日子"。事情虽然以暴力的形式解决，但双方却不是婆婆与媳妇，而是与婆婆在家庭地位上平等的第三者。

夫妻关系也是秧歌小戏表现较多的内容。这类戏一般是从丈夫以家长身份对妻子责备埋怨开始，妻子通过情真意切的辩驳解释，最终感动丈夫，夫妻和好。《算账》是一个关于商人家庭的戏，丈夫经商回家，看到家中境况清寒，怀疑妻子挥霍了他寄回家里的银钱。妻子通过给丈夫算账，细数生活的艰辛，使丈夫了解到她辛苦持家的不易。最后，丈夫说尽好话并不惜下跪求得妻子的原谅。这出戏中的丈夫既有大家长的一面，也有知错就改、珍惜夫妻情意的一面。而妻子既表现出了对丈夫的敬重，也表达了对丈夫无理责难的不满：

> 自从你强盗离咱家，
> 家留为妻受恓惶，
> 妻为丈夫勤俭过时光，
> 妻为丈夫恩养你小冤家，
> 妻为丈夫不穿好衣裳，
> 妻为丈夫布衣露的棉花，
> 妻为丈夫不吃好茶饭，
> 妻为丈夫不在大街上站，
> 妻为丈夫织布又纺花，
> 妻为丈夫黑夜里把磨儿拉，
> 妻为丈夫等了你三年又五载，

> 妻为丈夫八年不回来把你想,
> 不想是你出外边把良心丧,
> 一出出走了你不回家。

另一出小戏《锄田》,表现的是农民夫妻俩斗嘴的故事,丈夫锄田嫌妻子送饭来迟,准备大打出手,妻子细细解释前因后果,最后丈夫认识到错误,夫妻双双回家。虽然小戏中始终强调"男儿就是一屋天"、"妇道人家要做到三从四德为本",但最后丈夫嘴里还是说出了"夫妻恩爱重如山",他诚恳地向妻子道歉:

> 我的妻你莫要把我埋怨,
> 丈夫是个受苦汉,
> 做事说话没深浅,
> 今日之事我理短,
> 还得妻儿你担待,
> 擦干泪,没悲惨,
> 骂你几句休把脸翻,
> 打你几下别记心间,
> 丈夫我今后一定要改变。

类似剧目还有《割田》、《劝妻》等等。这些小戏往往借女主人公之口,道出了妇女操持家务的不易,主张夫妻之间要互敬互谅,所以这类戏在表演中也很能得到乡村女性的认同。

秧歌中还有一类家庭戏是表现继母子(女)关系的,在这类戏中,继母与继子(女)之间并没有什么情意可讲,而是一种利害冲突。从民间伦理观念出发,乡民对具有父系血缘关系的子女有着绝对的情感偏向,对继母这个角色有着固定的心理预设,于是,秧歌小戏中,继母被毫无例外地塑造成恶毒的、丑陋的、凶狠的"恶妇"形象,也并没有如"恶婆婆"那样留下回旋的余地,《卷席筒》中的继母姚氏就是这样一个恶妇的典型。姚氏不仅背着丈夫抢去了继子进京赶考的盘缠,而且趁继子上京赶考期间,设计害死丈夫,诬陷继子的妻子,可以说是恶事做尽。

另有《成小打母》中,继母康氏对继子怀恨在心,设计告他忤逆之罪,要借官府将继子置于死地。故事中矛盾的解决并不是以情动人,而是以第三者的从中斡旋来化解危机,《卷席筒》里姚氏的亲生子不仅暗中接济哥哥赶考,还舍身为嫂子顶罪,以兄弟之情化解了母子之恶。《成小打母》也是如此,康氏的亲生儿子在教育母亲无果的情况下,及时向哥哥通风报信,使他免于遭难。

应该说这类小戏在表现继母子关系和兄弟关系时,是和乡村社会重视父系血缘为基础的家庭关系相一致的。继母从一开始就被设定为强行介入的"外人"形象,并企图破坏这种以父系血缘为纽带的家庭关系,所以必然要受到乡民无情的鞭挞。更直接表达乡村所维护的这种伦理观念的还有改编自传统大戏的《杀子报》,这出戏里的许氏并不是继母,而是一双儿女的亲生母亲,她在丈夫去世后与和尚纳云相好。在被儿子撞见后,许氏竟狠心杀死儿子。真相大白后,许氏被处死。这部戏可以说是秧歌小戏中唯一一个因母子矛盾被处以极刑的家长,而她与纳云的你情我愿也被毫不留情地贬斥为奸情。从这个戏中可以看到乡村社会态度鲜明的伦理观念,以及他们对男女情爱关系认可的限度。

以婆媳关系、夫妻关系、继母子关系为主线的家庭戏体现了乡村社会在现实家庭生活中寻求伦理与情理之间平衡的努力和理想,在乡民看来既不能因守理而无情,也不能因谈情而废理,家庭应该在情理的调和中实现完满。同时,小戏也表达了乡村社会对以父系血缘关系为纽带的家庭秩序的维护,这种秩序是不能被情打破的。对情的诉求是秧歌小戏与传统大戏的最大区别所在,也是秧歌小戏深受乡民喜爱的主要原因。

三 世情戏

在中国传统社会,儒家道德所宣扬的忠、孝、礼、义、信被奉为国家的正统价值观念,统治阶级从维护统治的需要出发,以各种形式对民众进行着类似教化。儒家这种道德价值观尽管从不同方面提出了规范世人行为的标准,却也有所侧重,其核心是忠和孝,为了君国大事,也允许

"言不必信,行不必果"。与此相反,乡村社会的道德观念里虽然也强调忠君孝亲,但农民更看重信和义。这种道德观念的形成源于乡村社会的生活积淀。程歗在对华北乡村实地调查时,也曾感受到农民对信义的重视。

> 乡村社会是直接群体,大家都是熟人,和谐相处,靠的是人情面子。据我们在华北实地调查,晚清年间村落内部普通民众之间的钱粮借贷,"都是靠面子,不写借据"。所谓"面子",是指个人在人际联系过程中所造成的客观印象和舆论评价。一个人面子的得失、人缘的好坏、人情的厚薄,在很大程度上取决于自他之间是否恪守信诺,专诚如一。因此,所谓"重然诺,轻生死"、"约誓遇事帮助"等等执着于"信"的观念,对于农民有强烈的道德魅力。[1]

此外,民间宗教信仰中善恶有报的"业报"论也促成了乡村社会对信义和真善的追求。在秧歌小戏的各类世情戏中广泛渗透和流露着乡村社会重义向善的道德观。《卷席筒》中,没有血缘关系的异姓弟弟张仓不仅接济哥哥曹保山进京赶考的盘缠,甚至主动替遭陷害的嫂嫂顶罪,而他所暗中对抗的正是自己的亲生母亲。虽然最后的结局是皆大欢喜,但这部戏生动表达了乡民对义和孝的看法与取舍。在角色安排上,张仓尽管是四民之末的商人,曹宝山是个读书人,但这也并不能抹杀张仓所具有的侠肝义胆。田野调查中,乡民毫不掩饰地表达出对这个戏台上丑角的喜爱,这种喜爱甚至超过了其他的英俊小生。类似形象还有《成小儿打母》中的成小儿、《小姑贤》中的小姑,他们为了伸张正义不惜顶撞传统道德的至高象征——家长。

大义之外,乡村社会中崇尚的另一种信义是信诺。《王二小赶脚》中,二姑娘和王二小口头商定了雇驴的脚价,一路行来,王二小不仅尽心赶驴,而且还替姑娘背着包袱。到了目的地,二姑娘假称不给脚价,王二小也并不着恼,只说"一定不给我也不要了"。二姑娘不仅如数给

[1] 程歗:《晚清乡土意识》,中国人民大学出版社1990年版,第60页。

了脚价,还多给了十个铜钱,让二小"回去多买点好吃的"。最后,二小主动提出三天后还来接二姑娘回去,并且不要钱。在这个表现信诺的小戏里,乡村社会的人情也被淋漓尽致地彰显出来。"乡土社会的信用并不是对契约的重视,而是发生于对一种行为的规矩熟悉到不假思索时的可靠性。"[1]如果有人破坏规矩,在乡民意识中,他不仅要承受道德上的谴责,也应该遭到经济上的损失。《雇驴》中,李有能骗取了雇驴人吴金成的钱财,失信于人。最后,李有能的女儿主动嫁给了吴金成,他不仅赔了女儿还贴了嫁妆,落了个人财两空。

善恶有报是中国民间社会最朴素的信仰,秧歌戏中宣扬善恶终有报,劝诫世人诚心向善的剧目一直很受乡民的欢迎。从心理学的角度讲,惩恶比扬善更具有打动人心的力量,所以,这类小戏多是通过对恶的惩治来达到善的彰显。《杀子报》中许氏在丈夫去世后与纳云和尚暗通私情,并狠心杀死了自己的儿子,最后被判街头斩首。《天雷报》中张继保得中状元后不认养父母,最后被雷劈死。《刘家庄》里,勤俭持家,奉养母亲的刘文元分家后盖新房,有吃穿,日子越过越兴旺;好吃懒做,抛弃母亲的刘文义最后落得个乞讨街头,无家可归的下场。这类小戏中的善恶多是与是否"孝亲"结合在一起的,在这一点上,民间价值观与儒家伦理道德表现出了一致性。

乡村社会这种基于生活积累而形成的道德意识并非与传统礼教完全一致,在有些时候,农民也会借对传统礼教的嘲弄和调侃表达他们的世俗观念。在秧歌《三婿拜寿》中,员外的三个女婿,一个文秀才,一个武秀才,只有三女婿是个农民。三女婿虽不识字,却也有着对"三从四德,三纲五常"的理解:"种庄稼怕疙刀虫,长起来害怕大莫虫,茅房到五六月到处爬的毛疙虫子,这不是三虫!……你嫁男人得我,我娶老婆得你,穷人害怕得病,没钱抓药得死。……面缸、水缸、门旮旯还有酒缸,这不是三缸?……夏收一场,秋收一场,割麦子再回茬,一起拉上场,打下粮食下了仓,这不是五常!"也只有具备丰富生活体验的农民

[1] 费孝通:《乡土中国 生育制度》,北京大学出版社1998年版,第10页。

才能对儒家的纲常伦理作出如此让人忍俊不禁却又不得不拍手叫好的大胆调侃,而乡民也正是在这种对正统权威的嬉笑怒骂中得到了一种精神的快意。小戏还借秀才之口表达了农民对自我身份的认同,文秀才在拜寿途中叮嘱妻子:"去到岳父家要留神,三妹夫去了要照应,千万不要小看受苦人。"

对于乡村民众丰富的情感世界和在几千年文化积淀中所形成的价值观念,创自民间的秧歌小戏比之官方资料和文人记述有着更大的发言权和代表性。在这些乡村故事的表演中,乡民尽情抒发和交流着他们对生活、对欲望、对道德的追求与认知,表达着他们喜怒哀乐、悲欢离合的情感体会,这也形塑了中国乡土文化最重要的部分。

第四节 文化展演中的乡村社会

作为民间文化,秧歌戏文在表现乡民日常生活和情感体会方面无疑是生动而具体的,它反映了一定时期乡村民众的生活状态和道德观念。而作为社会生活的组成部分,秧歌表演的戏里戏外又在某种程度上体现了当时乡村社会的真实景况,在这样一个文化的展演中,乡村社会的多个面相被展现出来。

一 秧歌与乡村政治

从历史的角度考察,秧歌发展繁荣的清末民国年间正是中国社会最为动荡的时代,各种力量争相亮相于中国的政治舞台,进行着激烈的权力角逐,新旧观念交织碰撞,给传统社会秩序和观念带来了巨大冲击。除旧布新的呼声充斥在各类文人笔记、书报杂志、剧院讲台之上,已成为当时社会的主流声音。而这种声音在乡村社会却十分微弱,在盛行于乡间的秧歌小戏中也很少听闻。从小戏中看到乡民包括衣食住行在内的日常生活,可以感受乡民喜怒好恶的丰富情感,却没有他们关于政治和时局的明确观点。这是因为小戏被剥离于政治之外,还是由

于乡民对政治的淡漠?

对于这个问题,应该从社会背景、乡民政治观念和秧歌小戏自身三个方面寻找答案。就社会背景而言,尽管近代中国政局动荡,但对包括山西在内的广大华北乡村来说,所受到的影响还是相对有限的。尤其是山西,民国以来一直处于阎锡山政权的控制之下,社会保持了相对的稳定,再加上阎锡山政府对村政建设的重视,乡村社会秩序基本没有遭到破坏。从乡民的政治观念看,勿谈国是、远离政治的传统,使乡民对政治保持着敬而远之的态度。"在社会的常态时期,广大农民是政治的观众和权力的'受体'。劳动者在创造了光辉灿烂的物质文化与精神文化的同时,由于受到生产条件、交换条件和社会心理环境的限制,被迫将自己的命运寄托于所谓圣君、贤相、清官和正绅的庇护。他们焦虑的是春种秋收、布帛菽粟,而对此岸或彼岸的权威采取了同样的态度:敬而远之。"[1]而且,乡民自身认知条件和交通闭塞的限制,也使他们难以形成全面深刻的政治观点。从秧歌本身考察,作为乡村社会内生的文化,秧歌从形成之初就被官方视为是有损风俗教化的"淫词俚曲"而遭到禁止,并被文人所不耻。尽管在实际生活里,秧歌一直处于禁而不止的发展中,但官方的态度决定了它始终是难登大雅之堂的乡野文化,只能是乡民自娱自乐的消遣方式,也就必然不会对政治产生太多关注。

尽管种种客观原因造成了秧歌对政治的迟钝,但也并不是说秧歌小戏对时局变化毫无反应。事实上,乡村生活始终无法脱离政治生活,生活其间的乡民也都有着他们的政治态度。在秧歌小戏中,他们或用公堂断案的模式塑造心中的清官或贪官;或以留名青史的称颂赞扬热心公益、帮助乡民的官吏乡绅;或用现身说法式的宣传传递对社会变革下新思想、新事物的认同。《杀子报》中县官虽是个丑角的扮相,却是百姓心中的清官,虽然他一出场对亲母杀子的案情作出了误判,但当他听到喊冤后,主动放下身段,假扮成算命先生,深入民间明察暗访,最终

[1] 程歗:《晚清乡土意识》,中国人民大学出版社1990年版,第340页。

惩治了真凶,还先生清白,并妥善安顿了孤女。可以说,这是百姓心目中完美的清官形象。乡民还借戏台上演员之口,唱出了他们对地方官员的要求,"为官一身清,为民操碎心","俺小小七品算个甚,还要担待三二分。我若贪赃来卖法,管叫俺子孙后代落仓门"。《游神头》在借大婶和小丫环的口描述神头景物的同时,也不忘赞扬热心公益的官吏乡绅。路过官碑亭时,大婶提到:"各村的村长书碑亭,安县长十年放粮救过万民。"对村长组织修路,秧歌也有唱词夸赞,"多亏村长来经由,十年上放粮把古道修"。对于社会变革所带来的新事物和新思想,秧歌虽然没有正面宣传,却在细节处表明了乡民的态度。在衣饰上,具有时代气息的新事物已悄然出现在普通百姓身上,从改良鞋、革命花到礼帽、围巾、文明杖,无不反映乡民对时尚潮流的追捧和向往,至于民国政府宣传的放足、戒烟、自由婚姻等新思想,更是在秧歌小戏中多有体现。

虽然没有大张旗鼓地表明立场,也没有关于民族国家的忧患意识,但秧歌小戏离乡村政治并不遥远,乡民总是从关乎切身利益的角度含蓄地表达着他们的政治态度。

二 秧歌与乡村经济

与对政治的疏离和淡漠不同,秧歌对乡村经济生活的表达非常生动,对经济状况的反应也十分敏感。几乎在每部秧歌小戏中都有对地方经济的描述,小至衣食住行,大到城市街巷,无一不有。秧歌小戏对地方经济状况的描述既反映了当时乡村经济的实态,也体现了乡民对经济生活的关注,并在一定程度上表达了他们的经济观念。

清末民国年间,山西社会受战祸影响较小,除光绪初年波及面广的自然灾害外,经济基本没有受到太大冲击,尤其是晋中地区商业发达,社会经济更是维持一派繁荣景象,乡民的物质生活丰富多样,庙会集市商品花样繁复,城市街道商户林立。秧歌《换碗》里的罗琼就如数家珍地将太谷大大小小的银行商家、街市商品细表了一番:

 西大街有的四大行,布匹、绸缎、颜料、大粮行,
 西大街真排场,银行都在西街上。

> 一家一家都数嘎,
> 玉成银行、傅晋银行、壹德银行、
> 东来银行、实业银行、盐业银行、
> 肯约银行、农工银行、省银行,
> 出出票子来都能花——兑换现大洋。
> 担上担子往东去,路北里开的是广生峪,
> 东景泉,西万聚,当中圪夹的源盛利,
> 这是太谷的大生意——来在鼓楼底。
> ……

在这类写实性的描述中,当时晋中社会商品经济下的富庶状况可窥一斑。商品经济的发展必然促进消费水平的上升,秧歌小戏中有大量反映乡民讲究服装衣饰的戏文,乡村社会似乎奢靡之风盛行。事实上,通过对小戏所表现出的经济观念的考察可以发现,乡村社会在崇尚消费的同时,也强调日常生活中的勤俭禁欲,《卖豆腐》、《缝袍子》等生活戏都表达了这种富时应记穷时苦,勤俭持家过日子的观念。禁物欲是小农经济之下与农业生产相联系的经济观念,尤其在有了天灾饥馑的集体记忆后,就更易产生坚忍节欲、积谷防灾的经济观念。秧歌小戏中看似矛盾的乡村经济观念却是商品经济和小农经济共同发展下的合理存在。

另外,作为乡村社会的公共文化活动,演剧与社会经济的联系本来就更为紧密。乡民虽然爱听戏,但也必须是在温饱尚可维持的前提下才有余力组织。乡村演剧活动的频繁与否往往能反映该地区的经济状况。不过,对于秧歌小戏来说可能要另当别论,经济富庶下,乡民会唱秧歌取乐,经济困窘中,秧歌也会成为乡村社会取代大戏的无奈选择。

秧歌之外,乡村社会同时盛行各类敬神戏,即所谓大戏。这类大戏一般需要花费资财延请专业戏班表演。在正常年份,敬神戏在乡村是不可废弛的。而秧歌作为民间小戏,因所唱内容多涉及男女情事,所以在敬神活动中不能作为正剧出现在祠庙戏台上。但如果乡村经济状况恶化,乡民难以承受延请专业戏班的花费,那么,秧歌往往也会因陋就简

地出现在乡村的敬神活动中。从这个层面看,乡村经济的不景气也在某种程度上成就了秧歌的繁荣。以太原地区为例,20世纪30年代,随着经济状况的恶化,秧歌开始取代大戏频繁出现在乡村戏台上。太原乡绅刘大鹏在他的日记中曾多次提到这样的情况,"赤桥村人今日演唱秧歌,起地亩之费,每亩二角。因戏价太多,故唱秧歌以省钱"。[1]依照惯俗,赤桥村的造纸之家在农历三月要祭祀蔡伦。1932年,因年成不佳,造纸之家祭祀蔡伦时,就用秧歌取代了正戏,并且也只唱了两天。[2]在1939年、1940年抗日战争期间,造纸之家更没有财力延请戏班,多由村中青年自发组织演唱秧歌,"谓是敬奉蔡侯也","敬谢神恩"。[3]在经济困顿的特殊年代,不仅祭祀蔡伦如此,村中其他神祇的敬奉,甚至是晋祠庙会都多以秧歌取代了正戏。1940年农历二月村中祭祀"文昌神"之期,"演唱秧歌,以行其乐"。[4]1941年晋祠赛会,祠庙里的水镜台上出现了王郭村的秧歌。同年,秧歌也出现在了赤桥村敬奉龙王的仪式中。这种情况在平常年份是不可想象的。从这个角度考察,社会变动中秧歌的繁荣有时反而在一定程度上反映了当时乡村经济的困窘状况。

三 秧歌与乡村日常生活

演剧对于中国传统乡村社会来说,是日常生活中不可或缺的内容。乡村演剧不仅承担着宗教祭祀仪式的功能,而且也是最受乡民欢迎的公共娱乐活动。虽然很多时候,演剧是与敬神活动联系在一起的,"所谓不唱演,神不我佑,流俗相沿已久,牢不可破"。[5]但在现实世界里,唱戏早已发生了从"娱神"到"娱人"的改变,宗教仪式已成为"游戏"的外衣,娱乐则成为"游戏"的目的。"戏曲不是供案头阅读的作品,而是演述者在剧场中与观众进行当下的交流互动、能够给观众带来娱乐

[1] 刘大鹏著,乔志强标注:《退想斋日记》,山西人民出版社1990年版,第548页。
[2] 同上书,第446页。
[3] 同上书,第540、554页。
[4] 同上书,第552页。
[5] 同上书,第193页。

的鲜活的审美游戏。"[1]对于创自民间的秧歌小戏来说,演述者与观众之间的交流互动更为深入和直接,他们不仅共同创作和分享着戏台上的悲欢离合,而且可以通过身份角色的互换来体验参与的愉悦。相较掺杂着儒家纲常伦理观念的传统大戏在表演中体现的说教意味,秧歌小戏的游戏特质显得更为纯粹,尤其是那些并不具有太多剧情,以插科打诨为主的诙谐剧。表演者的目的就是要使出浑身解数逗得观众开心,让观众尽兴地享受一时的"耳目之娱"。

在乡村社会,包括秧歌在内的演剧活动所具有的"耳目之娱"是与政治生活、经济生活同等重要的部分。对于日出而作,日落而息的乡村民众来说,利用合理的借口跳出理性生活,从而获得喘息的空间,是他们维持生活平衡的必需。庙会、演剧之类的活动就提供了这样一种合理的借口和空间。乡民通过看戏,满足压抑已久的声色欲望,释放情感、疏缓压力,获得精神的安慰,进而得以继续下一周期的理性生活。所以,演剧活动也可以被视为传统乡村社会重要的"调节器",支持着社会的正常运行。

此外,唱戏也为乡村社会提供了商品、信息和人际交流的空间,许多社会行为与活动都是借助乡村剧场实现的。有会必有戏,没有戏则会不闹,会不闹则赶会的人就少,人少就会影响到商业贸易的成交,因而,商人小贩特别喜欢赶庙会。对于文盲占大多数的中国农民来说,戏台是他们获取信息的重要渠道。无论是数典说景的见闻戏、还是家长里短的世情戏,都在无形中丰富着他们的见识,形塑着他们的精神。对以家庭生活为单位的小民来说,他们往往通过赶会、看戏实现人际交往。秧歌小戏中有很多反映这方面内容的剧目,如《小赶会》、《冀北赶会》、《唤小姨》等等。刘大鹏也曾在日记中详细记录村中演剧,各家备饭支应亲友的情形。"村乡演剧酬神,家家户户莫不备饭,此俗相延历年已久,非止一日,予自幼亦是。"[2]"吾里演剧,支应亲友六、七人,只

[1] 陈建森:《戏曲与娱乐》,上海人民出版社2003年版,第5页。
[2] 刘大鹏著,乔志强标注:《退想斋日记》,山西人民出版社1990年版,第211页。

是吃饭,未有一住夜者。"[1]"里中演戏……来观者十分众多,昨日约数万人。予家驻客七、八人,他家皆有此等无益之费,民皆情愿也。"[2]"里中演剧,家家待客,一切食物价皆昂贵。……仍需预备待客之饭,午又八桌,男女共三四十人。"[3]乡村剧场也经常上演各种生活故事。其中最具戏剧性的事件就是刘大鹏借看戏为子相亲。刘大鹏三子的妻子早逝,想要续弦,有媒人为一大姓人家的女子作媒。因不便直接上门相亲,刘大鹏就以看戏的名义"暗往验试",在戏场中远远看见该女子颈部有瘤,疑心是什么大病,这门亲事遂作罢。[4]

对于乡村中的女性来说,看戏为她们提供了闲暇娱乐和展现自我的机会。中国传统的道德规范不鼓励、甚至不赞成妇女参加公共活动,但妇女看戏或借看戏走亲访友却在乡村社会被普遍接受。清末民国年间的山西乡村,不仅戏台上出现了女演员,而且越来越多的妇女开始出现在看戏的人群中。光绪二十二年十月二十八日(1896年12月2日),太谷县北街一宅中演剧,"其中观者,男女混杂"。[5]光绪三十年八月十日(1904年9月19日),村里演剧,"妇女满场,衣服无不华丽"。[6]"凡有演剧之处,无不热闹异常,男男女女,结伴往观。"[7]1932年8月的一天,刘大鹏在去县城的途中,看到路上都是去花塔村看戏的人,"然男人少而女人多,三分之中足有二分妇女,多徒步而行,间有坐平车、推车者"。[8]在看戏的过程中,女性不仅达到了调剂枯燥无味生活的目的,满足了自己对家外世界的好奇心,而且也得到了一个展现自我的机会。

作为社会生活的重要内容,创自民间的秧歌小戏已深深融入乡村

[1] 刘大鹏著,乔志强标注:《退想斋日记》,山西人民出版社1990年版,第32页。
[2] 同上书,第193页。
[3] 同上书,第210页。
[4] 同上书,第250页。
[5] 同上书,第64页。
[6] 同上书,第136页。
[7] 同上书,第230页。
[8] 同上书,第455页。

社会的血脉之中,成为与物质生活一样必不可少的部分。秧歌小戏不仅表达了乡民的处世态度、思想观念、情感体会,而且在与社会的互动中,映照出乡村的政治面貌、经济状况和乡民的日常生活状态。可以说,秧歌小戏戏里戏外都是戏,需要细细体味和谨慎把握。

* * *

从艺术的角度讲,清末民初,山西秧歌小戏已经具备了戏曲的基本要素,可称之为是一种包含文学、音乐、舞蹈、美术、杂技等各种因素而以歌舞为主要表现手段的总体性的演出艺术。从社会文化的角度看,对秧歌小戏的讨论又不能仅限于技术层面或仅与技术有关的精神层面,而应该把更多关注的目光投注在这种文化背后的乡村社会和民众观念上,深入体会那些融入秧歌鼓乐、唱词、曲调中的内在的东西。正如人类学家所倡导的,对艺术的研究已经不是研究艺术本身,而是视艺术为其分析文化的载体和符号来阐释。惟其如此,才可能对这种民间文化有更深刻的理解。

清末民初是山西各地秧歌小戏发展的重要阶段,这一时期的秧歌小戏更多地体现出民间文化与乡村社会的良性互动,这种互动使秧歌小戏得到了乡村民众的广泛认可和支持,甚至成为社会生活中不可或缺的部分。乡民通过唱秧歌和看秧歌的过程满足享受声色之美和嬉戏之趣的娱乐需要的同时,也赋予了秧歌更多的意义。在秧歌的世界里,不仅有乡村社会远情近景的描摹,民生风物的再现,而且也有乡村民众思想情感的表达,道德观念的教化。可以说,透过这样的乡音俚曲,既可以把握到变革时代下乡村社会跳动的脉搏,也可以体会出普通民众现实而浪漫的情感。作为乡村社会生活的重要内容,秧歌小戏不仅仅只是戏台上的表演,它同时也有着戏台之外的生活的表演,而这种"表演"才是它的真正意义所在。

第三章　戏曲改良运动与乡村演剧

近代以前,在历代统治者对民间思想文化的控制下,尤其是清代"文字狱"的威慑下,"莫谈国是"已成为普通民众日常生活所恪守的信条,演剧更是被全然割离于政治之外。演剧是中国传统社会最主要的公共娱乐活动,在城市中,戏曲表演多与勾栏瓦舍的商业活动紧密相连,娱乐是戏曲作家、表演者和观众共同的追求。在乡村,演剧可以说是乡民枯燥生活中不多的游戏和消遣,乡民通过对演剧活动的参与,寻求着劳作之外的精神的愉悦。可以说,戏曲从它由宫廷官府进入民间以后,就已经烙上了商业性、娱乐性和大众俗文化的印记。

然而,从 20 世纪初开始,在革命与改良的冲击下,戏曲的性质和功能都发生了深刻变化,进而与国家、政治有了或远或近的联系。在中国沿海和都会城市,戏曲改良运动一度甚嚣尘上,演剧被认为是开启民智的利器而受到了知识青年和城市文化阶层的重视。然而,对于山西来说,无论是世纪初的改朝换代,还是阎锡山的村政建设,山西社会都并未出现彻底的革命态势,而是表现出一种温和式的改良。在这种改良政治下,山西社会的文化传统和民众生活也并未受到割裂性的冲击和影响,秧歌小戏得以有较为宽松的发展环境。当然,在社会变革的大的时代背景下,以秧歌为代表的民间文化还是不得不与国家、政治产生了有别于传统时代的联系。

第一节 20世纪初的戏曲改良运动

明清以来,随着从形式到内容的完善和丰富,戏曲日渐占据了中国传统社会文化生活的重要地位,影响范围也由社会精英阶层向乡村民众扩展,发展到近代,戏曲几乎充塞到中国社会,尤其乡村社会的每个角落,看戏成为每个中国人都可享受的生活游戏。正是在整个中国社会戏曲繁荣的大环境下,乡村社会的各种"小戏"悄然兴起。这些包括秧歌在内的各色小戏虽然从戏班阵容、演艺水准、行头档次、作品质量、演出规格等方面都无法与传统大戏相媲美,但它以对现实生活的真实表现,对情感世界的生动刻画,构成了对乡村民众难以抗拒的吸引力。

在20世纪前,对于戏曲,尤其是民间戏曲的繁荣,传统精英阶层是以一种或轻忽不屑,或鄙视厌恶,或怀疑警惕的态度来看待的。乡村演剧往往被视为是有碍民风、有损社会生产的愚民行为。

早在南宋时期,朱熹的学生陈淳就曾对当时乡村社戏活动的盛行发表过议论,他在《上傅寺丞论淫戏书》中谈到了对乡村演剧的看法:

> 某窃以此邦陋俗,常秋收之后,优人互凑诸乡保作淫戏,号《乞冬》。群不逞少年遂结集浮浪无徒数十辈,共相唱率,号曰《戏头》。遂家哀敛财物,豢优人作戏,或弄傀儡。筑棚于居民丛萃之地、四通八达之郊,以广会观者;至市廛近地、四门之外,亦争为之,不顾忌。今秋七八月以来,乡下诸村正当其时,此风在在滋炽。其名曰戏乐,其实所关厉害甚大。[1]

其后的元代也三令五申禁止民间赛社演戏,尤其是对乡民自己组织业余班社的演出更是处罚甚严。《元典章》曾有记载:

[1] 《北溪大全集》卷四十三,文渊阁《四库全书》册1168,台湾商务印书馆1986年版,第875—876页。

至元十一年十一月二十六日,中书兵刑部呈奉中书省札付,据大司农呈河北河南道巡行劝农官申顺天路束鹿县头店,见人家内聚约百人,自搬词传,动乐饮酒。为此,本县官取讫社长田秀井、田拗驴等,各人招伏,不合纵令侄男等攒钱置面戏等物。量情定罪外,本司看详,除系籍正色乐人外,其余农民市户。良家子弟若有不务正业,学习散乐般说词话人等,并行禁约,是为长便。[1]

明清两朝均沿袭前制,对民间演剧采取限制、禁止的政策。清雍正三年(1725)二月河南巡抚田文镜颁布了规范民间迎神赛戏活动的告示,表明了官府对此类活动的警惕戒备:

照得异端邪教,最易煽惑人心……揆厥根源,皆自迎神赛会而起。盖小民每于秋收无事之时,以及春二三月,共为神会,挨户敛钱。或扎搭高台,演唱锣戏;或装扮故事,鼓乐迎神,引诱附近男女……除民间秋冬祈年报赛,凡在应祭神祇,许复知地方官具禀批准,止许日间演戏祭告,不得继之以夜,亦不得过三日。如敢装扮神像,鸣锣击鼓,迎神赛会者,地方官不时严查……[2]

雍正六年(1728),田文镜就民间演剧再次发布文告,禁止民间演唱锣戏,禁止夜戏。几在同一时期,山西朔州知州汪嗣圣也发出了"禁夜戏"的公告:

乃朔、宁风俗,夜以继日,惟戏是耽。淫词艳曲,丑态万状。正人君子所厌见恶闻,而愚夫愚妇方且杂沓于稠人广众之中,倾耳注目,喜谈乐道,僧俗不分,男女混淆,风俗不正,端由于此。似此非为,并应立拿为首人枷示,但未严饬至再,遽行惩治,恐近于不教而诛。合行严禁,为此通行示谕:此后敢有藐玩,仍蹈故辙,定即锁拿管箱人,究出主使首犯,枷号戏场,满日责放。[3]

[1]《元典章》卷五十七,刑部十九,杂禁。
[2]《抚豫宣化录》卷四,王晓伟:《元明清三代禁毁小说戏曲史料》,作家出版社1958年版,第94页。
[3](雍正)《朔州志》卷十二,艺文。

及至清中后期,伴随城市戏曲,尤其是徽班进京后宫廷戏的繁荣,政府对演剧的限制一度放宽,但即便如此,官方对民间演剧也多有禁令。同治二年(1863)颁令禁唱淫靡斗狠之戏,"查梨园演戏虽为润色太平,亦当屏绝淫靡斗狠,以存雅道","演唱淫秽之词,殊伤风化","如有阳奉阴违假冒影射演唱者,无论戏园、庄子、堂会等处,交慎行司治罪,决不宽待"。[1]清末民国,政府以征收重捐,或明令禁止的方式对乡村演剧进行规范。1920年,山西阎锡山政府发出禁止淫盗迷信各剧的禁令:

> 晚清之劝学所以剧情不合历史、迷信、导淫、无美感、杂乱之武术、与时代相背相忤之制度及思想种种,为不益于新民,故用寓禁于征之法,重抽其资为教育经费。又以淫盗迷信碍于社会教育者,悉禁止之。民九年七月,又奉省令禁止淫盗迷信各剧。[2]

虽然从社会控制的角度,演剧被官方视为是有碍社会风化的活动,各类禁戏公告层出不穷,但在乡村的现实生活中,演剧却一直处于禁而不绝的状态。这既属民间的违规行为,也与官府的弛禁态度有直接关系。雍正皇帝曾对安徽巡抚因地方违例演剧杖责保长一事,作出批复,"有力之家,祀神酬愿,欢庆之会,歌咏太平,在民间有必不容已之情,在国法无一概禁止之理。今但诚违例演戏,而未分析其缘由,则是凡属演戏者,皆为犯法,国家无此条科也"。[3]可见,在官方来说,禁戏在很大程度上只是表明一种态度,以示对地方教化的重视,意在强调民间演剧须无碍于地方政治。在民间来说,演剧又是与宗教信仰、生活惯习紧密相连,不可或缺的部分,"所谓不唱演神不我佑,流俗相沿,牢不可破"。[4]于是,在传统中国,演剧对官府和民间社会来说是一种禁者自禁,演者自演的活动。官方通过禁戏的行为将民间演剧排斥于正统教

[1] 转引自张发颖:《中国戏班史》,学苑出版社2003年版,第351页。
[2] 刘文炳:《徐沟县志》(民俗志),第二章,风俗。
[3] 转引自王晓传:《元明清三代禁毁小说戏曲史料》,上海古籍出版社1981年版,第34页。
[4] 刘大鹏著,乔志强标注:《退想斋日记》,山西人民出版社1990年版,第193页。

化和国家政治之外,只将其视为是愚者自娱的游戏;民间社会则在演剧中更加小心地撇清与政治、时局的关系,以表明自己对统治的无害,从而保有这项生活与信仰的传统。

民间演剧与国家政治之间所保持的这种疏离而默契的关系在20世纪初的戏剧改良运动中被打破。在启蒙和救亡的呼声下,20世纪初的城市文化阶层将演剧看作是"开启民智"的良方,于是,由文化界而起的戏曲改良运动迅速在全国各大中城市扩展开来。

光绪二十八年(1902)年底,《大公报》刊登了一篇题为《编戏曲以代演说说》的文章,作者列举了种种理由论证西方以学堂、报馆、演说开化民智的方法在中国却都行不通,唯一有效的只能是戏曲:

> 编戏曲以代演说,则人亦乐闻,且可以现身说法,感人最易。事虽近戏,未尝无大功于将来支那之文明也!盖听戏一事,上而内廷,下而国人,无不以听戏为消遣之助。……今不欲开化同胞则已,如欲开化,舍编戏曲而外,几无他术。[1]

光绪三十年(1904)八月,陈独秀在《安徽俗话报》上发表了《论戏曲》一文,对戏曲的影响和改良提出了系统的看法。首先,陈独秀从戏曲与民众的互动出发,突出了它对塑造下层社会精神世界的重要作用。"我看列位到戏园去看戏,比到学堂里读书心里喜欢多了,脚下也走得快多了,所以没有一个人看戏不大大地被戏感动的。譬如看了'长坂坡'、'恶虎村',便生些英雄气概;看了'烧骨计'、'红梅阁'便要动哀怨的心肠;看了'文昭关'、'武十回'便起了报仇的念头;看了'卖胭脂'、'荡湖船'便要动那淫欲的邪念。"[2]通过这些例子,陈独秀进而提出"戏馆子是众人的大学堂,戏子是众人大教师"的观念,将演戏直接推到了启蒙运动的前台。

对戏曲的这种大众教化功能,城市中很多热忱社会教育的知识分子虽不像陈独秀那样的颠覆古今,但也都提出了类似观点。柳亚子曾

[1]《大公报》,1902年11月11日。
[2] 三爱:《论戏曲》,《安徽俗话报》第十一期;第1—2页。

论及戏曲对乡民的影响:"父老杂坐,乡里剧谈,某也贤,某也不肖,一一如数家珍。秋风五丈,悲蜀相之陨星;十二金牌,痛岳王之流血。其感化何一不受之于优伶社会哉?"[1]箸夫更是提出,"中国文字繁难,学界不兴,下流社会,能识字阅报者,千不获一,故欲风气之广开,教育之普及,非改良戏曲不可"。[2]至于如何改良,城市中的知识阶层或提出了具体的改良主张,或身体力行参与其中,对借戏曲以开启民智给予了极大热情与期望。

在《论戏曲》中,陈独秀提出了改良戏曲的五点主张。第一,"多多的新排有益风化的戏",不仅要把中国的古代人物如荆轲、岳飞、文天祥等排成新戏,而且即使旧戏也可以激发人的忠义之心,"要做得忠孝义烈,唱得激昂慷慨"。第二,"采用西法",在戏里加些演说,以增长人的见识。他建议"试演那光学电学各种戏法",使人能从看戏中学到格致的学问。第三,不唱神仙鬼怪的戏。他认为鬼神这种飘渺的东西,往往"煽惑愚民,为害不浅"。第四,不可唱淫戏。陈独秀提出男女情戏确实伤风败俗,尤其对观戏的妇女影响恶劣。第五,要除去富贵功名的俗套。在他看来,中国缺少人才,国家衰弱,大多与传统观念里对个人富贵功名的追求分不开。对于改变民众观念,开通风气,增强国势,陈独秀认为舍戏曲无他法:

> 现在国势危急,内地风气,还是不开。各地维新的志士设出多少开通风气的法子。像那开办学堂虽好,可惜教人甚少,见效太缓。做小说,开报馆,容易开人智慧,但是认不得字的人,还是得不著益处。我看惟有戏曲改良,多唱些暗对时事、开通风气的新戏,无论高下三等人,看看都可以感动。便是聋子也看得见,瞎子也听得见,这不是开通风气第一方便的法门吗?[3]

[1] 亚庐(柳亚子):《〈二十世纪大舞台〉发刊词》,阿英:《晚清文学丛钞·小说戏曲研究卷》,中华书局1960年版,第176页。
[2] 箸夫:《论开智普及之法首以改良剧本为先》,阿英:《晚清文学丛钞·小说戏曲研究卷》,中华书局1960年版,第61页。
[3] 三爱:《论戏曲》,《安徽俗话报》第十一期,第4—6页。

对于如何将改良的戏曲推行至民间,戏剧家徐慕云呼吁组织"中国戏剧公演团","轮流赴各乡镇,于庙会逢集时,免费公演,以戏剧启发农村民众之知识,输入爱国之思想,较之张贴标语,奏效尤速"。[1]

就在陈独秀等人为戏曲改良大声疾呼,广作宣传的同时,一些有志于社会改良的文化精英已开始身体力行,亲身实践。广东的程子仪在光绪三十年与朋友合资创办了一所类似戏曲学校的组织,并创作了一些革命剧本,计划"招青年子弟数十人,每日于教戏之外,兼读□□诸书,并灌以普通知识,激以爱国热诚,务使人格不以优伶自贱。复于暇日练以兵器体操,将来学成赴各村演剧,初到时操衣革履,高唱爱国之歌,和以军乐,列队前行,绕村一周,然后登台。先用科诨□□是日所演戏本宗旨、事实,演说大势,使观者了然于胸。而曲中所发挥之理论,可藉此展转流传,以激起国民之精神"。[2] 王钟声是日本留学生,清末回国后,在上海以禁烟委员身份进行活动。他办了一所"通鉴学校",以包念书、包出洋为号召。在学校里,王钟声挑选了一些有演戏条件的学生上戏剧课。王钟声提出:"中国要富强,必须革命;革命要靠宣传;宣传的办法:一是办报,二是改良戏剧。"程子仪与王钟声以戏曲启蒙民众的计划是否付诸实践不得而知,但戏曲改良运动确在中国沿海大中城市蓬勃兴起,在华北地区以天津、北京等都会城市响应最盛。

光绪三十二年(1906)天津学务总董林墨卿等人向学宪上禀陈,请求组织乐会办理戏曲改良。这个请求得到了袁世凯的支持,移风乐会成立。移风乐会主要编演革命新剧,并在天津各大戏园,茶园上演。光绪三十三年(1907),移风乐会编演的《民强基》在天津鼓楼北的桂香戏园演出,以号召戒烟为主题。演戏过程中,随段加入演说,开场前《大公报》社长英敛之先登台演说戏曲与社会的关系,及祸福自招的道

[1] 梅兰芳:《戏剧界参见辛亥革命的几件事:王钟声在天津的被害过程》,《梅兰芳文集》,中国戏剧出版社1962年版,第193页。
[2] 箸夫:《论开智普及之法首以改良剧本为先》,阿英:《晚清文学丛钞·小说戏曲研究卷》,中华书局1960年版,第61页。

理。[1]为了扩大宣传效果,移风乐会的会长刘子良还向天津城议事会递说帖,要求议事会禀请巡警道下令,凡是移风乐会所编的戏,各个戏园不许不演。而为了减少观众的抗拒,新编戏曲一律用旧式唱法。[2]在1911年的前3个月里,移风乐会共编了7部改良新剧,分别是:《十全会》1本,目的在劝人行善;《家庭教育》2本,目的在提倡母教;《治魔魂》2本,目的在提倡人权;《新教子》2本,目的在提倡自由结婚。[3]光绪三十二年(1906)到1912年广泛发行于华北地区,面向市井大众的天津《醒俗画报》也对这一时期移风乐会编演新剧的活动多有记述。[4]

天津河东奥租界内宴乐茶园有两个艺人韩亨斌和皮恩荣,他们在演唱双簧时特别添加了一段改良词曲,大意是说,现值预备立宪时代,我等国民亦具热心,共理地方自治。高丽、越南的国民无自治能力,终至灭亡。我等虽在技艺之界,不能追随大人先生之役后,亦宜于词中稍加改良,唤醒同胞,以尽国民之义务。在场坐客听了这一席演唱,据说"无不鼓掌叫绝,声若雷鸣"。[5]另有河东的同乐新舞台在宣统二年(1910)公演了《国会新潮》的新戏,这部戏是根据宣统元年(1909)湖南善化一位姓徐的革命者断指送国会代表的真人真事改编。演出者除了新舞台原有的职业演员外,还包括了报馆的经理、主笔、书局的经理、宪政研究会的书记和宣讲所的演说员。[6]可以说,这出新剧不仅在内容上体现了启蒙的宗旨,就是在形式和演员上也都有着鲜明的时代特色。

光绪三十一年(1905),美国对华工禁约一事在国内引起了普遍的重视和义愤,北京的三庆园就由照相馆老板王子贞出面,约请票友以八

[1] 《大公报》,1907年5月20日。
[2] 《大公报》,1911年2月21日。
[3] 《大公报》,1911年4月22日。
[4] 侯杰、王昆江:《醒俗画报精选》,天津人民出版社2005年版,第227—228页。
[5] 《大公报》,1910年5月23日。
[6] 《大公报》,1910年2月26日。

角鼓戏[1]演唱华工受虐新曲。据报道,这些新曲"声调凄凉,形容悲惨",听众中"具有种族之思想者,对此触动感情,不觉双泪俱下矣"。[2]在北京,很多民间戏班不仅主动上演革命新剧,而且以戏款捐公的方式表达他们对革命的支持。北京的义和顺班就曾多次演出梁济编写的《女子爱国》新戏,其中光绪三十二年(1906)六月的一次演出更是明确指出所收戏款一律缴为国民捐,"大小角色,各尽义务"。[3]

与20世纪初戏剧改良运动相伴而生的是文化阶层对传统演剧活动的批判,这些批判基本秉承了传统社会统治阶层对社会风化的强调。在他们看来,民间演剧只是满足愚民淫思妄想的无知举动,于风俗教化并无裨益。天津《醒俗画报》曾载,双巷村娘娘庙过会,该村学童在进香之日从附近各村招来秧歌、高跷、狮子各会,引得人山人海,房顶上都站满了人,结果不幸发生一户人家烟囱掉下砸死小孩的事情。画报评论曰:"庙会出场,最易肇祸,我津自庚子之后,民智渐开,出会之举,几于灭迹。不谓今又见之,且出自极文明之学童,不亦奇哉,不更怪哉。"[4]针对天津街头民间卖艺引来妇女围观的现象,画报在与西方社会对比后认为,"游民弹唱,妇女聚听,其原因皆由于无教育。查外洋亦重歌唱,或藉之扬国威,或以之励自强,皆足长人气魄。独我中国以此鄙俚无用之歌词,互相仿效,忸不知羞,何国民程度之相去一至于此,思之真令人汗下"。[5]

以戏曲改良来开启民智,可以说是20世纪初城市知识阶层和社会精英联系下层民众的一次尝试,他们希望借此能对民众施以更大的政治影响。在这样的背景之下,从来受到轻视鄙夷的民间戏曲第一次与政治产生了紧密联系,开启民智、动员社会成为民间戏曲在娱乐和宗教仪式之外的又一社会功能。而一直被视为"下九流"的艺人在戏曲改

[1] 八角鼓是一种打击乐器,流行于满族民众中,适合于演唱伴奏,并有八角鼓戏。
[2] 《大公报》,1906年8月24日。
[3] 《大公报》,1906年6月10日。
[4] 侯杰、王昆江:《醒俗画报精选》,天津人民出版社2005年版,第21页。
[5] 同上书,第174页。

良者的口中一跃而成为"众人大教师",地位变化之大可谓自地下到了天上。这场倡导和发起自城市的戏曲改良运动在乡村社会的影响如何,山西乡村的民间戏曲是否也因此发生了质的变化,则需要从当时山西社会的实际情境中去寻找答案。

第二节 时代变革下的乡村演剧

世纪初的戏曲改良使戏曲与当时代的"启蒙"、"救亡"两大主题紧密相连。一时之间演剧成为文人志士争相谈论的事业,戏曲俨然以一种革命的姿态出现在大都市的政治舞台上。然而,在地处内陆的山西,大都市中的戏曲改良并没有收到社会改革者的预期效果,乡村民众对那些改良的新戏并不买账,传统形式的戏曲表演依然在乡村社会大行其道。山西社会对戏曲改良运动的漠然态度与当时山西的社会文化环境有着直接关系。

20 世纪初,山西社会虽然经历了清末新政、辛亥革命以及阎锡山村政建设等一系列政治变革,但由于地处内陆以及所受战祸影响较小,山西的社会变革或是时局之下的顺势而为,或是从发展地方经济出发的有限改良,基本上都没有对传统文化和社会秩序带来太大的冲击和影响。

比较辛亥革命时期,山西和广东民众的革命热情,几乎犹如水火之别。"粤人好大而喜新……有能以新学说、新主义相号召者,倡者一而合者千,数日之间,全省为之响应。"[1]这样的景象在山西社会并未出现。刘文炳曾谈及山西民众安于现状的保守思想带来的社会影响:

> 晏安习惯之影响,以有资财者不劳而安饱为人所羡。故稍稍有资,即顿止一切精神建设而求晏安,而社会之模仿即以斯人为之

[1]《中华全国风俗志》下篇,卷七,第 1 页,转引自乔志强主编:《近代华北农村社会变迁》,人民出版社 1998 年版,第 576 页。

准,社会事业亦以斯人为主宰。凡晏安者其经济性为消极,故一切皆流于啬,社会进化之前途即相联而息。若其社会组织为有收入之资者,则宁浪掷于无益或迷信之娱乐。[1]

刘文炳不禁感叹,"国人进步,惟我落后,能力与对象亦常为反比"。[2]

20世纪初年,青年学子掀起了中国有史以来的第一次留学热潮,造成了当时"世界史上最大规模的学生出洋运动"。[3]"沿海苏浙粤东诸省游学之盛,至于父遣其子、兄勉其弟,航东负笈,络绎不绝。"[4]在山西,出国留学远未盛行到如此程度,甚至地方的乡绅阶层也对出洋留学怀有不屑偏见,刘大鹏在日记中就表达了这样的看法:"噫,舍吾学而学倭学,宜乎谓倭学之高也。"[5]当他看到留学生改穿洋服,剪掉发辫时,更是不以为然,"有识者见之,莫不谓若辈之失其本来面目,毫无廉耻焉尔"。[6]每日看报读书关注时局的刘大鹏尚且如此,乡民百姓对时局的认知更可想而知。

1912年中华民国成立,阎锡山就任山西督军,开始了对山西长达38年的统治。出于发展地方经济,扩大军事力量的考虑,阎锡山非常重视山西地方社会的稳定,提出"保境安民"的口号,要求晋军不出省,客军不得过境。"保境安民"的政策使山西社会在很长一段时间内保持了较为安定的环境,但同时也在一定程度上隔绝了各种新思想在山西的传播,在这种较为封闭的社会环境中,乡村社会固有的秩序和文化基本仍保持着延续的内化式的发展。

戏曲改良运动中,运动的倡导者和实践者大多是并不掌握政权的城市文化阶层,他们以改良的新剧宣传新思想的行动往往需要得到政府的支持,否则无论是对追求商业利益的城市戏园还是对寻求精神欢

[1] 刘文炳:《徐沟县志》(民俗志),第二章,风俗。
[2] 同上。
[3] [美]费正清等编:《剑桥中国晚清史》,下册,中国社会科学出版社1985年版,第393页。
[4] 王忍之等:《辛亥革命前十年间时论选集》第一卷,上册,第881页,转引自乔志强主编:《近代华北农村社会变迁》,人民出版社1998年版,第576页。
[5] 刘大鹏著,乔志强标注:《退想斋日记》,山西人民出版社1990年版,第149页。
[6] 同上书,第169页。

愉的乡村民众,这种带有强烈政治动员色彩的新剧都难以引起足够的关注。所以戏曲改良者也大多将以戏曲启发民智的理想冀望于政府的支持。光绪三十三年(1907)《盛京时报》刊登一篇文章,建议由奉天将军下札子,选出几个博古通今的读书人编写"教忠教孝、变化风俗、感动人情"的新书教给由州县选出的经过集训的职业说书人,再由他们回乡传播出去,并通过政府禁止旧说本,使得新书逐渐被民众接受。对于城市戏园,他们主张学务公所挑出有学问的人,叫做曲部编辑员,编写新戏交给戏园老板,并教他们演唱,凡演出新曲有优良表现的,就赏一个"高等名优"的徽章,另一方面再由地方官下令禁止演唱败坏风化的旧戏,这样就可能很快实现以戏曲教化民众的效果。[1]天津的移风乐会之所以在演出新剧方面表现突出,与当时直隶总督袁世凯的支持分不开。而当袁世凯在光绪三十三年(1907)调离直隶总督之后,移风乐会的运作就受到了很大的影响,并曾因经费困难而暂时停办,在相当长时间内沉寂下来,到1911年2月,时任会长的刘子良向天津城议事会递说帖,要求议事会禀请巡警道下令,凡是移风乐会所编的戏,各个戏园不许不演。[2]可见,在这种自上而下的戏曲教化中,政府的支持是新剧得以推广的关键。

民国时期的山西社会虽然也处在除旧布新的变革之中,但阎锡山政府更关注的是发展地方经济和村政建设,虽然也提出了民智教育,但主要是以发展基础教育和组织宣讲的方式来开展,对戏曲改良并不感兴趣。老艺人王聪文曾顺应戏曲改良的潮流编了一出《金丹恨》,演出后并没有引起太大反响,于是,他向阎锡山政府上了份"改革戏曲计划书",提议组织山西旧艺人,戒金丹瘾;审查剧目,主张伤风败俗、宣传迷信的旧戏应该禁演。可是,当时的阎锡山政府对此并不理睬,让他十分失望。[3]可以说,民国初年的山西政府并没有改变对乡村演剧的看

[1]《论开通下等社会的好法子》,《盛京时报》,1907年5月3日,1907年5月4日。
[2]《大公报》,1911年2月21日。
[3]《一等模范戏剧工作者王聪文》,山西省文学艺术工作者联合会编:《山西文艺史料》第1辑,山西人民出版社1959年版,第224页。

法。在阎锡山看来,只要不演唱淫戏,乡村演剧应该属于民众的"正当娱乐",是可以开展的:

> 人生精神须要调节,对于职务万不能终日勤劳,工作完了,找些有益的游戏,解解愁闷,轻松轻松都是应当的,但我们旧日的社会,缺少正当的组织,每到闲暇无事的时候,不是吸烟、赌博,便是演淫戏、唱淫歌、伤风败俗,把许多青年引入斜途。甚至窃贼淫乱种种坏事,无所不为,严重的扰乱了社会的安宁,以后亟待将这些坏事革除才对,纠正的办法,应当按本地的风俗,提倡正当游戏;如大家一起,讲些古圣先贤的故事,练习拳术,奏奏音乐,唱唱忠孝节义的古戏,凡是能强健身体,增进知识,和谐性情,明礼知义的教化,通都是有益的事,希望大家以后都能照着实行才对。[1]

同一时期,山西政府发行的《修正家庭须知》更是明确提出:"淫词小曲是坏性情的媒介,家中应当严禁。"[2] 正是在这种认识的基础上,1920 年太谷县政府颁布了"禁唱秧歌"令,但这一禁令基本同以往政府所发布的关于民间演剧的命令一样流于形式,乡村演剧仍然处于禁者自禁,演者自演的状态,甚至因为政府对民间思想文化领域控制的放松,而表现出繁荣发展的态势。这一时期,山西的民间戏曲仍然处于政治力量掌控的边缘,保持着自生自发的状态。

> 县人凡非为利益攸关者概所摒除。故精神方面之所有,类如音乐,即不为世所重。有之,则因天才相近而又为温饱之子有暇可习,或则竟为世鄙之乐夫,为剧中之所佐,为婚丧事之所雇,因业贱而僝艺术。社会流行者有为唐、宋、元人之曲谱遗于社会,有为随时随地所生之俚调。糅杂古今,沉浮自然。戏子与执乐者,率以文盲。十口相传,一误再误。亦有特出天才精于此者,则又因巧而超于古人之原有,精金百炼,确为进化而亦不自知。自生自

[1] 吴文蔚:《阎锡山传》,台湾 1983 年版,第 152—153 页。
[2] 《山西村政汇编》,1928 年线装本。

灭,自进自退,有如空山木叶,零落破碎,而深秋佳果或在其中,人不知之。[1]

当然,乡村戏曲的这种边缘地位并不是说唱戏对于乡村是一件无关紧要的事情,通过前文,已能够深刻地感受到戏曲对于乡村社会的重要性,以及民众对于戏曲,尤其是生发于民间的乡土小戏的维护和热衷。这里所指的边缘是指经过一个较长时间文化积淀后所形成的官方和乡村社会对于戏曲固有地位的认知。长期以来,统治阶级对民间演剧的戒备与疏离态度导致了民间戏曲在国家政治活动中的失语状态——这其中也有民间社会有意为之的因素。在这种状态下,民间戏曲得以保持较纯粹的乡土性,这在秧歌小戏中表现得非常明显。可以说,戏曲对于民间社会和乡村民众的意义远非城市戏曲改良者所认为的那样简单,也不是可以通过创作新剧,广作宣传就能轻易改变的。从文化生态学的角度讲,民间艺术的存在、发展与其自然环境、价值观念、宗教信仰、社会制度、道德伦理、地域环境以及经济技术形式之间的关系是密切的。这些因素既是民间艺术生存发展的基础环境,同时也是民间艺术体现的重要内容,它影响制约了民间艺术的创造,反过来民间艺术的发展又对这些综合因素有所影响。[2]

20世纪初的中国社会尽管从整体上来说已经发生了根本性的变化,但对于闭塞、保守和并未受到革命思潮直接冲击的山西乡村来说,乡民的生活状态,特别是心理状态也没有发生太大的改变。这表现在很多传统惯习在时代变革之下依然被保留下来。例如,溺弃女婴、缠足之风依旧盛行,不惜花费大操大办礼仪活动之风在婚丧等事中有增无减;在衣食住行习俗发生较大变化的同时,人们节奏缓慢的行为方式变化不大;民国之下,乡民对公历的抵制和对旧历的坚持,有关宗族、信仰方面的风俗变化微小。[3]1915年,在改行公历4年后,庆祝公历元旦依

[1] 刘文炳:《徐沟县志》(民俗志),第二章,风俗。
[2] 唐家卢:《民间艺术的文化生态论》,清华大学出版社2006年版,第43页。
[3] 乔志强:《近代华北农村社会变迁》,人民出版社1998年版,第571页。

然只是一种政府行为,并没有在乡村社会推行。"(1915年1月1日)在官之人,皆以今日为民国四年之元旦,挂红结彩,休假致贺。而民间不知也,即有知之者亦不以意,甚至有诅咒之者,谓为不顺舆情耳。"[1]"(1915年2月14日旧历新年)民国四年以甲寅十一月十六日为岁首,而民皆不遵,仍行旧历,以今日为元旦,家家户户莫不庆贺新年,各处官长皆无如之何,听民之仍旧度年也。上月十八日(窑神诞期)为阳历二月一号,今日为二月十四号,闾阎黎庶祇知今日为乙卯年之元旦,安知为阳历之二月十四号乎?"[2]

社会风俗是信仰、感情和传统等多种力量有机结合的产物,它具有较大的稳定性和传承性,它对人们的约束力也具有较大的坚韧性和持久性。如近代名人黄遵宪曾说,风俗既成,"虽其极陋甚弊者"亦因"习以为常,上智所不能察,大力所不能挽,严刑峻法所不能变","乃至举国人辗转沉锢于其中,而莫能少越"。[3]此话虽有夸张,但它也很形象地说明了积习难改的道理。这大概能对20世纪初的戏曲改良运动呼声振聋发聩,而实效相对有限的问题作出部分的解释。虽然社会变革的影响已扩展至乡民生活的衣食住行,但对社会文化深层的民众心理的触动还是有限的,因此,演剧对于山西乡村社会的意义也并没有发生太大改变。

这一时期的乡村演剧仍主要是与祭祀敬神紧密相连的仪式活动。中国传统社会是一个多神信仰的社会,在万物有灵,神尊人卑的观念下,各种各样的神鬼祭祀活动也就成为社会生活的常态,乡村敬神必要演戏,戏曲在乡村社会也就异常繁荣起来。"(关帝)义秉乾坤,威震乎华夏,德同日月,泽润乎生民,声灵赫濯,固足令人悚惕然而悉生其敬者也,然敬必藉戏以表其心……"[4]"至期必聘平郡苏腔以昭诚敬,以和

[1] 刘大鹏著,乔志强标注:《退想斋日记》,山西人民出版社1990年版,第201—202页。
[2] 同上书,第204页。
[3] 黄遵宪:《日本国志·礼俗志》,转引自乔志强:《近代华北农村社会变迁》,人民出版社1998年版,第573页。
[4] 乾隆《关帝庙前戏楼碑记》,存于山西万荣县皇甫乡袁家庄,转引自车文明:《20世纪戏曲文物的发现与曲学研究》,文化艺术出版社2001年版,第227页。

神人,意至虔也。"[1]中国的民间信仰带有很强的功利性,敬神主要是为了祈福禳灾,而演剧则是人神交流的重要孔道,"所谓不唱演,神不我佑,流俗相沿已久,牢不可破"。[2]只要乡村的经济条件允许,这类敬神表演总会被乡民严格遵行。"秋成报赛,原属古礼,至于今皆行之。或演剧,或抬搁,或装男扮女,歌且舞。"[3]"秋成报赛,农家之常,今日枣园头村演戏酬神,此里父老子弟皆去观赏。"[4]"今日吾里演剧,系造草纸者酬谢蔡侯。"[5]"里中演剧祈神风调雨顺,剧在龙王庙前演,每岁两次,四月一次,八月一次,由来久矣,里人谓古戏也。"[6]赤桥村每年农历七月十八日,必演剧奉祀龙王,乡民认为"奉祀龙王之神必诚必敬,否则激怒龙王,招致雹灾"。[7]

民国年间,山西乡村社会沿袭已久的以戏敬神的传统依然被乡民保持着,以太原县城周围村乡为例,从农历正月初一到十月中旬各种敬神戏就有二十多台。

 正月初十左右,开市戏,添仓戏。
 正月十五,元宵佳节,灯节戏。
 二月初二,太阳爷生日戏。
 二月初三,文昌帝君生日戏。
 三月二十八,东岳大帝生日戏。
 四月初八,奶奶庙会戏。
 四月二十三,祭瘟戏。
 五月初五,端阳节戏。
 五月十三,关老爷磨刀日戏。

[1] 乾隆《昭兹来许碑》,碑存于山西浦县,转引自车文明:《20世纪戏曲文物的发现与曲学研究》,第224页。
[2] 刘大鹏著,乔志强标注:《退想斋日记》,山西人民出版社1990年版,第193页。
[3] 同上书,第15页。
[4] 同上书,第24页。
[5] 同上书,第32页。
[6] 同上书,第44页。
[7] 同上书,第171页。

五月二十七,城隍爷生日戏。

五月——六月,活日子,祈雨戏。

六月二十,河神爷生日戏。

六月二十八,龙王爷生日戏。

七月初二,水母娘娘生日戏。

七月初七,牛郎织女七巧相会戏。

七月二十二,财神爷生日戏。

八月十五,中秋佳节戏。

八月二十几——九月初几,活日子,祈求五谷丰登,庄家免遭霜打也演戏。

八月——九月,活日子,葵花戏。

十月初十,粮行总结,拉官戏。

十月中旬,过镖戏。[1]

如果再加上各个地方不同风俗的民间节庆戏,那就更是不胜枚举了。这种基于信仰的演剧活动在乡村社会甚至内化为一种生活方式,即便是官方也难以骤然改变。1928年,太原县国民党党部为破除迷信,捣毁了城隍庙的神像,仅留下了一座空庙。第二年,因为变故国民党党部撤出了太原县,于是当地人仍在农历五月二十七日城隍神庆之期在庙前演戏酬神。到了1930年,这座城隍庙已经被政府改作了游艺所,想来原来寺庙景观必然已荡然无存,但县民仍在农历五月二十七日这一天于庙前赛会演戏。[2]

在社会物质生活已发生剧烈变革的民国社会,民众对演剧敬神习俗的坚持不是单以迷信所能解释的。传统乡村社会,庙会演剧之类的公共性事物在社会生活中占有着非常重要的地位,成为一种集体象征。"在这些公共事务中,宗教的基本功能就是提供了一个可以超越经济利益、阶级地位和社会背景的集体象征,以便为形成民众对社区的凝聚

[1] 王永年讲述,刘巨才、段树人编:《晋剧百年史话》,山西人民出版社1985年版,第314页。
[2] 刘大鹏著,乔志强标注:《退想斋日记》,山西人民出版社1990年版,第394—412页。

力创造条件。"[1]这种集体象征是与中国乡村自治的传统紧密相连的,乡民通过对演戏活动的参与,打破平日各自不同的生活界限,完全投入到社区活动中,无形中增强了社区民众的集体意识,而这种集体意识在社会变革的时代往往更被乡村社会所重视。另外,阎锡山政府推行的村政建设,也在无形中强化了中国传统的乡村自治,只要村长、闾长是村中自己推选出的代表,那么他们也必然乐于维护这种乡村传统。

乡村演剧虽然最初是为了礼悦神明而发,但随着戏曲的发展成熟,其娱乐对象已经发生了由神向人的转变。对于缺少休闲娱乐活动的乡村社会来说,演剧也是乡民热衷于各类庙会活动的重要原因。民国年间,张北县城隍庙会,"会期戏剧杂技,分别赛演,在百里以内之乡村男女,乘车骑马,络绎于途,会场街市,万头攒动,几无隙地,为数不下七八万人"。[2]翼城财神大会,"沿街搭布台,唱皮人小戏,而大戏亦有之,至少不下十余台"。[3]而为了看戏,农人停耕,工人歇业,学生罢课也是屡见不鲜,"煤黑子皆不下窑,以村中演小戏也"[4],为看戏而不做工在乡村社会被视为人之常情,"今日演剧,农工皆歇肩看戏,不愿作工,此亦人之常情,无足怪也"。[5]美国传教士明恩溥曾以惊异的口气谈到北方地区的演剧活动对乡民生活的意义:

> 从一个社会学的观点来看,中国乡村戏剧最有意思的方面是它给人们造成的一个总体感受。这种感觉略微有点儿像即将来临时的圣诞节给西方小孩造成的那种感觉,在美国则是"七月四日"来临的感觉。在中国观看戏剧的节日里,任何其他世俗的兴趣都得让道。
>
> 一旦某一个乡村要举办戏剧演出的事情被确定下来,附近整个的一片乡土都将为之兴奋得颤抖。由本村出嫁的年轻妇女总是

[1] [美]杨庆堃:《中国社会中的宗教》,上海人民出版社2007年版,第86页。
[2] (民国)《张北县志》卷五,《礼俗志》。
[3] (民国)《翼城县志》,引自《中国地方志民俗资料汇编》(华北卷),658页。
[4] 刘大鹏著,乔志强标注:《退想斋日记》,山西人民出版社1990年版,第212页。
[5] 同上书,第341页。

为此早早地就安排回娘家,显然,这种机会对母女双方来说都是特别地重要。附近乡村的所有学堂也都期待着在这个演出期间放假。倘若教书先生是个死心眼而拒绝放假的话(这种情况通常不会发生,因为他自己同样想去看戏),那么情况也没有分别,因为他将发现自己被所有的学生抛弃在学堂里。[1]

敬神戏之外,山西乡村兴起的包括秧歌在内的各种民间小戏,其所具有的娱乐功能就更为显著。"今日扮社火以逗乐,意在抬抬争研耳。""吾里趁此天阴,邀北窑村之社火歌舞春光,亦里人之一快乐事也。乡村之人,本无其它知识,亦于时事纷乱,茫茫然莫知其所以,亦惟乐其所乐而已。"[2]为了满足乡民对娱乐的追求,各种为满足"声色之趣"的所谓淫词俚曲应运而生,屡禁不止。"民九七月,又奉省令禁止淫盗迷信各剧。……功令一疏,则又返故态。""凡涉迷信及淫行者一律禁止扮演,民国以来,屡年分别禁止,今则尚有私演之者。"[3]

由于乡民对戏曲热衷,使得乡村演剧在很多时候也成为一种招揽人气的手段,投其所好必然成为主办者的首要考虑。除了各种祭祀敬神活动,乡村集会多要靠演剧助兴,否则难免冷清。黄宗智在华北乡村做调查时曾问及一位"常上集市,实际上一有机会就去"的乡民上集干什么的问题,他回答:"主要是为看热闹。"上集比在农场工作好玩,这比买卖东西重要,因为他实际上并没有很多东西出售,也没有很多要买。[4]所以有人说:"如果没有玩意儿,还有谁来赶会呢?"[5]这里"玩意儿"多指的就是演剧之类的表演性活动。更具对比性的描述出现在刘大鹏的日记中,1927 年 5 月 14 日,晋祠赛会,因为没有演剧,所以人数寥寥。而第二天,毗邻晋祠的古城营村演剧赛会,却是"往观者多"。[6]

[1] [美]明恩溥:《中国乡村生活》,时事出版社 1998 年版,第 61—62 页。
[2] 刘大鹏著,乔志强标注:《退想斋日记》,山西人民出版社 1990 年版,第 136、191 页。
[3] 刘文炳:《徐沟县志》(民俗志),第二章,风俗。
[4] 黄宗智:《华北的小农经济与社会变迁》,中华书局 1986 年版,第 231 页。
[5] 庄泽宣等:《集的研究》,转引自乔志强:《近代华北农村社会变迁》,人民出版社 1998 年版,第 327 页。
[6] 刘大鹏著,乔志强标注:《退想斋日记》,山西人民出版社 1990 年版,第 354 页。

1930年3月,晋祠南门外赛会,往年从赛会之日凌晨就有卖货的商贩从刘大鹏家门前经过,络绎不绝,但这一年凌晨却没有听到一个卖货之人经过,直至天亮他也没有看到一个商贩经过,对此刘大鹏解释为,主要是因为晋祠赛会不演剧,所以赶会的人不多。[1]为了招揽人气,乡镇的集会多会组织演剧活动,尤其在时局动荡的经济衰退期,演剧更是成为吸引乡民的重要手段,这也在无形中推动了乡村戏曲的繁荣。

从以上种种可以看出,民国时期的山西乡村,演剧基本还属于官方干预不多的乡村自发行为,演剧与乡村社会的关系并没有发生太大改变。在组织演剧的活动中,乡民对于戏班、剧目和演出场次方面都处于主导的地位。而这种主导地位也在无形中抑制了改良新戏在乡村的流传。毕竟,声色之美和嬉戏之趣的娱乐性是戏曲赢得乡民喜爱的第一要素。在剧目的选择上,乡民更倾向于选择他们熟悉的传统剧,在熟悉的剧情中去感受人情世故,欣赏表演者的声容技艺,甚至挑毛病也成为乡民看戏的乐趣之一。"那时观众看戏是非常认真,非常挑剔的。台下合文的戏迷很多,他们很识戏,你哪一点儿少了一句唱,落了一句词,减了一个动作,去了一段戏他全知道。甚至连上下楼梯的步数他全数着,家常规矩是上楼十二级,下楼十三级,多一级少一级全瞒不过他们,你不按规矩来,他们就给你叫倒好,没完没了的'怼'你!演完后当场兑现,社上就要罚你的戏。"[2]对乡民来说,剧本文学方面的种种不足都是可以忽略的,而声容技艺却一定要表现精湛,这也是吸引他们涌向乡村戏台的主要原因,但恰恰这些方面是那些以内容为先,强调教化功能的改良新戏无法满足的。这也成为改良新戏在乡村社会受到冷落的重要原因。

当然,社会变革的冲击下,山西乡村演剧也不可能不受丝毫影响地保持其原有形态,在时代洪流的裹挟中,民间演剧或多或少地与政治发生着联系。1913年10月28日,太原教场街演女剧以纪念太原革命成

[1] 刘大鹏著,乔志强标注:《退想斋日记》,山西人民出版社1990年版,第407页。
[2] 王永年讲述,刘巨才、段树人编:《晋剧百年史话》,山西人民出版社1985年版,第313页

功。[1]1914年2月12日,政府在晋祠关帝庙组织演剧,"庆祝共和"。[2]1915年12月23日,为庆祝中华民国成立,山西教育总会和商务总会分别在戏园和庙台组织演剧,[3]五四运动爆发后,乡村戏台偶尔也会成为青年学生宣传革命,动员民众的舞台。1919年6月,由省城学生组织的"模范示教讲演团"在晋祠戏台上演说,讲解时事,评点政治,这在山西乡村可以说是一件从来没有的稀罕事,刘大鹏对这次活动表现出了极大的关注。[4]由学生上演的新剧在乡村社会受到欢迎,原因并不是因为乡民对新剧所传达的意义有多少兴趣,而是作为读书人的学生和世俗眼中"下九流的戏子"在乡村戏台上合二为一,这在乡民看来是真正既稀罕又不可思议的事情。

1927年6月9日,太原县国民党举行本省正式参加国民革命庆祝大会,晚上表演新剧,当地民众"观者纷如"。[5]1928年元旦,国民党又在晋祠上演文明新戏,吸引了很多民众前去观看,而实际上,他们中的大多数对公历新年并不以为然。[6]青年学生也通过演剧招揽民众,借机演讲向民众灌输革命思想。虽然演讲所传达的革命思想不见得被民众接受,但大多数时候,乡民对于戏台上的政治宣传并不反感,因为很多时候这种宣传之后往往有免费戏可看。但是,如果这种政治表演影响到乡村演剧活动的正常进行,那么乡民就会毫不客气地表达不满。1927年的端午节,晋祠按照传统惯例唱戏庆贺端午,而国民党这时登台演说阻拦唱戏,"看戏者在台下唾骂不能听观"。[7]

在城市中通过演剧筹集义款也是戏曲改良运动的一个方面,但这一条放在乡村社会却是很难得到响应。对乡村来说,看戏本来是一种自愿参与的免费娱乐,很多时候,他们对新戏旧戏并不在意,图的就是

[1] 刘大鹏著,乔志强标注:《退想斋日记》,山西人民出版社1990年版,第187页。
[2] 同上书,第191页。
[3] 同上书,第222页。
[4] 同上书,第278页。
[5] 同上书,第357页。
[6] 同上书,第363页。
[7] 同上书,第356页。

热闹消遣。但如果看戏需要花钱,那必然会引起乡民的不满,而如果这种筹款行为加入了官方的强制色彩,就很容易激起民怨。1921年7月16日,有学生在太原县的文庙演剧,这次演剧想来有官方参与,"勒逼卖票",每张票三分大洋。且不论所演内容是否受具有政治内涵,单就卖票这一行为,就足以"令人可慨"了。[1]1928年元宵节,太原晋祠区国民党部在晋祠戏台表演新戏,也是卖票戏,"散给看戏之券一千余张,每券大洋二角,入场观剧者必有券乃能入,共演两日"[2],很多时候,这些卖票戏是以摊派的方式将戏票分到各村,这种情况下,尽管乡民有戏可看,却已经失去了轻松的娱乐心情。

除却政府和学生组织的新剧,民间戏班主动排演革命新剧的情况并不多见,一是山西地方具有革命思想且能够编排新剧的文化人数量有限,二是这样的新剧难以得到乡民的接受。1922年黎城唱落子腔的复义班演出了由其班主少东家李福哉编写的新剧《亡国恨》,1926年和1937年乐意班也演出了由其班主刘胖编写的文明戏《崩金丹》、《打临漳》,由于没有先例可循,演出全部套用了传统戏套式,甚至唱词也不押韵,场次凌乱琐碎。[3]虽然这样的剧目的上演可能让乡民有耳目一新的感觉,但新剧在声色技艺方面的不足最终使它们只能如昙花一现,难以流传。

总体来说,民国年间的山西乡村,社会变革对演剧活动的影响较为有限。一方面,山西地方政府并没有对戏曲改良给予足够的重视,在他们看来演剧仍然只是一种需要被约束、被控制的民间活动,其教化作用远不如兴办教育和演讲宣传来得更明显。另一方面,保守闭塞的社会文化环境也使得演剧对于乡村社会的意义并没有发生大的改变,在乡民眼中,演剧依然只是与赶集过会的日常生活联系紧密的"游戏","乐其所乐"才是戏曲的真正意义所在。于是,大都市甚嚣尘上的戏曲改良运动在山西乡村却如泥牛入海,并未激起太多涟漪。在演戏与看戏的互动中,乡村社会依然牢牢掌握着这项活动的主动权。

[1] 刘大鹏著,乔志强标注:《退想斋日记》,山西人民出版社1990年版,第290页。
[2] 同上书,第365页。
[3] 尹耕夫:《上党落子钩沉》,长治市戏剧研究室:《戏苑》,第10期。

第三节 秧歌小戏中的政治表达

从20世纪初山西的社会文化环境考察,戏曲改良者借戏曲以开启民智,开通风气,培养爱国精神的革命理想在山西注定要落空,地方政府并没有对借演剧启发民智的建议表现出太大兴趣,演剧仍旧在乡村社会处于自生自发的状态中。但这也并不是说乡村演剧是完全脱离于政治之外的活动,事实上,民间戏曲中不时流露着乡村民众对时代变革和地方政治的看法,而民间戏曲的兴衰变化也折射出政治对地方社会的影响力,这在秧歌小戏中是有所体现的。

一 时代变革下秧歌小戏的繁荣

民国时期,虽然阎锡山政府对乡村演剧活动并没有给予太多关注,甚至从社会风化的角度提出了种种限制,但这一时期山西乡村基本保持了清末以来较为安定的政治环境,乡民享有着较大的自由,这在客观上推动了秧歌小戏的繁荣。从目前资料可见,山西各地的秧歌小戏多是发展兴盛于这一时期,职业、半职业的秧歌班社大量涌现,造就了许多知名艺人,创作了丰富的反映当时乡村生活的剧目。

> 民国初年到1937年是太原秧歌的鼎盛时期,秧歌队遍布太原南北郊区,北至柴村、呼延、营村,南至清徐屠沟、骆驼渠,东至郝村,西至武家窑、麦地庄、风峪沟的周家庄、程家峪,还有李家山、寺底、桃杏、白家庄等等数不胜数。据不完全统计,那时定型秧歌队够50多个,半职业的亦有20多个,涌现出各行当的好多名老艺人。[1]

太原秧歌之外,武乡秧歌也是在这一时期发展成熟的,现在保留下

[1] 武荣魁:《太原县秧歌队晋剧票儿班简介》,《小店文史资料》(一)(内部资料),1989年,第121页。

来的很多传统剧目都是创作于民国年间。当时一些地方富户看乡民组织秧歌班社唱秧歌有利可图,纷纷招揽艺人成立秧歌班,从光绪末年到抗战爆发前,仅武乡县中部山区先后出现了古台的鸣凤班、牛家岭的庆荣班、下北漳的三元班、窑上沟的元落义、西窑的咀鸣胜、陌峪的元落义等六家大戏班。[1]

同时期,毗邻武乡的襄垣县也成立了许多颇有影响的大秧歌班社。1924年襄垣县政府公款局出资与王维新合作成立了"改良新剧社",也叫改良班、官秧班,当地很多有名的秧歌艺人都曾受聘入班。改良班不仅继承了18村秧歌班上演的剧目,而且新排了《沙陀国》、《二进宫》、《访苏州》等大戏。还自编了《压精台》、《溺爱镜》、《打老爷》、《循环抢暴》、《一元钱》、《吸金丹》等现代时装剧,影响遍及上党19县。到1927年公款局感到无利可图,将改良班转让给了班里的李旺孩,改良班变成了由民间自办的富乐意。富乐意不仅接受了当时改良班的全部人员,还进一步扩大,甚至吸收了当地爱唱秧歌的女演员,从此开了女人唱秧歌的先河。当时民间流传:"三乐班、四乐义,比不上襄垣富乐意。"三乐班、四乐义都是当时很有名气的职业大戏班,可见富乐意在当地影响之大。这个民间秧歌班除了在晋东南各县演出外,还到晋中、晋南一些县、乡演出,很受欢迎。1936年,因戏箱被国民党军劫去,被迫解散。与富乐意几乎同时兴起的还有当地的悦意班,东家是官道村的地主,演员大部分是富乐意名艺人的徒弟,上演的剧目和富乐意基本相同,在当地也很有名气。1937年悦意班从沁水演出归来后,听说富乐意的戏箱被劫,即刻将戏箱藏起来,戏班也随之解散。从民国成立到抗战爆发是襄垣秧歌发展的兴盛时期,由艺人组织或由地主出资组织的职业戏班在当地就有四五十个之多,其影响甚至超过了传统大戏。[2]

民国年间太谷地区秧歌活跃,几乎村村都有秧歌班,是乡村社会的主要娱乐活动,以致1920年太谷县政府专门颁布了禁唱秧歌的命令,

[1] 《武乡县文化志》,武乡县文化局未刊稿,1982年,第7页。
[2] 王德昌编:《襄垣秧歌》,天马图书有限公司2003年版,第4—6页。

由此也可见秧歌在地方社会的影响。不过禁令对乡村社会似乎没有发挥多大效力,1926年前后由榆次人成立的秧歌班社"双梨园"仅装戏箱的车子就有四辆,演员达80多人,在当地盛极一时。[1]

这一时期山西各地秧歌小戏的兴盛得益于较为安定的社会环境,反之也可以说,秧歌小戏在乡村的活跃繁荣从一定程度上反映了当时山西乡村社会较为安定的政治环境。曾有研究者指出:"民六以降,祸变纷乘,循环戕噬,天下无辜因而荡析离居,转于沟壑者不知凡几。而山西一隅,村村有制,邻邻相安,苻萑绝迹,民无游惰。此在军阀猖獗、人民积弱之当日,有此治绩,亦非一朝一夕之力所可几及也。"[2] 1924年,山东曹州的一个农村调查团赴山西各地考察村制情况,事后一位考察者在他的报告中描述了他亲眼目睹的情况,"在山西的村制施行以后,也真办得好,盖闾村区,这样的严密组织,莫说土匪藏不住,就是无赖子也不能容,若是稍有可疑的人,便由警察带去了……而且,区有区警,村有保卫团,即使外来的土匪,亦决不怕,是可以防御的"。[3]

作为无所依恃的民间组织,秧歌班社虽因乡民的喜爱得以存在,但如果缺少安定社会环境的保障,它们也是很难维持的。另一方面,大多数秧歌艺人依然保有着他们农民的身份,他们并不把唱秧歌看做是谋生的唯一手段,这也使得他们对于社会环境的变化尤为敏感,避祸往往会成为首要的选择。襄垣县盛极一时的富乐意消亡于一次兵匪的抢劫中,悦意班更是在仅仅听到传闻之后就自动解散了。

田野调查中,很多老艺人对秧歌兴衰的记忆往往也与政治环境紧密相连,"听上一辈人讲,民国刚成立的时候,村里闹秧歌的人就多了起来,可真是红火了一阵。那时候,全村人人都能唱上两句,后来,日本人打来了,秧歌社也就散了,唱秧歌就少了"。[4] "民国的时候,我们村

[1] 郭齐文编:《山西民间小戏之花——太谷秧歌》(内部资料),太谷地方志编纂委员会1986年,第90页。

[2] 杨天竞:《乡村自治》,曼陀罗馆1931年版,第242页。

[3] 《翟城村志》,"翟城村对外各事宜及其影响"。民国14年铅印本,转引自乔志强:《近代华北农村社会变迁》,人民出版社1998年版,第875页。

[4] 讲述人:王基珍,男,75岁,晋中市人。采访地点:榆次市。时间:2005年11月。

的秧歌社很大,村里会唱的都参加秧歌社,还到外村唱,有时还到县城唱,后来,日本人来了,慢慢就唱的少了。"[1]对于村民来说,很多历史记忆已经没有确切年代可考,但政治时局对他们生活的影响却是深刻的,秧歌在乡村的活动也是如此,日军攻入山西成为秧歌由盛而衰的转折点。由此也可以推断,在秧歌盛行的清末民国年间,山西乡村社会的政治状况相对较好,进而推动了乡村文化生活的繁荣。

二 秧歌小戏中的政治教化

尽管20世纪初的戏曲改良运动在山西社会的影响甚微,但也并不是说在民间戏曲中没有反映时代变迁、教化民众的内容。事实上,兴起于这一时期的秧歌小戏所创作的大部分剧目都源于当时的乡村生活,在秧歌小戏生活化的表演中,时代变革下的乡村社会也被淋漓尽致地展现出来。此类内容在上一章中已有详论,此处不再赘述。这里需要特别强调的是,虽然不被官方重视,甚至受文人鄙视,但创自民间的秧歌小戏并不乏宣传时代政治的内容,也不吝于称赞社会上出现的新思想、新事物。

在中国传统社会,"不谈国是"被看做是百姓安守本分的表现,普通民众与政治的关系是疏远而避讳的,乡村的各类演剧活动也都极力避免影射政治,内容上多以历史剧和家庭剧为主。民国年间,相对开明的政治风气下,越来越多的民众开始关注和谈论自己身边的时局变化。尤其是阎锡山对山西村政建设的重视,使得乡民与乡村政治的联系更加紧密。为了保证村政建设的顺利实行,1917年山西督政府印发了《人民须知》和《家庭须知》,几乎做到了山西民众人手一册。随着村政建设和政治宣传的深入,秧歌小戏中开始出现顺应村政建设要求的内容。

在阎锡山的村政建设中,涉及乡民生活的方面包括禁烟、戒赌、剪发、天足等,其中禁烟、剪发和天足甚至是以强制的方式推行,可见力度

[1] 讲述人:米安儿(化名),男,71岁,文水县桑村人。时间:2004年4月。

之大。秧歌小戏反映这方面的内容很多,尤其在禁烟和禁赌方面更是突出。祁太秧歌中创自这一时期、以烟赌为题材的秧歌剧目有《写十字》、《劝戒烟》、《女戒丹》、《劝夫戒赌》、《女抹牌》、《抽大烟》等等。在剧情安排上多是抽大烟的人或赌徒因抽烟或赌博败光了家产,夫妻打闹无法过日子,最后在妻子或亲戚的劝诫下,回心转意决心戒烟或戒赌。乡村社会,因吸毒和赌博所造成的家庭悲剧比比皆是,大多数民众对烟和赌的危害是有深刻认识的。所以,在政府的各种村政禁令中,戒烟和禁赌比之剪发和天足更易得到乡民的认同。于是,这类既迎合政治宣传需要又源于生活经验的秧歌剧目也就应运而生了。不同于政令宣传的是,这类秧歌剧目的内容并不是一种简单说教,而是生活场景式的劝诫感化。在人物安排上,秧歌小戏中大烟鬼或赌徒多是能取乐观众的丑角形象,在插科打诨式的嬉笑怒骂中完成剧情,使乡民在快乐的精神体验中接受到政治教化,这也正是戏曲所强调的寓教于乐。因为作为民间艺术,博取观众的喜爱是它的生存之道,秧歌小戏中的教化是依附于娱乐的,让观众获得精神的愉悦仍是秧歌小戏的首要考量。

另一方面,尽管这些秧歌小戏有对生活写实的方面,但也不能据此认为当时山西乡村社会的风气已全然改变,乡民对烟赌的认识都达到深刻的程度。事实上,从当时社会实际情况来看,这些剧目在很大程度上只是秧歌艺人为迎合官方政治教化需要的创作。

民国初年,抽大烟和赌博风气在唱戏的艺人中尤为严重。榆次地区曾名盛一时的"双梨园"艺人们大多抽大烟。[1]太谷上庄村的秧歌班班主就是村里卖料面毒品的人。[2]太谷地区很多秧歌名艺人也都吸食鸦片,名艺人"九曲生"曾因吸毒潦倒,在太原卖唱度日;"二要命"因吸毒亏损,26岁就呕血而死;"活要命"因吸毒品,38岁冻饿而死;"小要命"因吸毒而穷愁潦倒;"蛤蟆丑"因吸毒曾乞食街头。[3]很多时候,

[1] 郭齐文编:《山西民间小戏之花——太谷秧歌》(内部资料),太谷地方志编纂委员会1986年,第90页。
[2] 同上书,第93页。
[3] 同上书,第115—117页。

秧歌艺人们在台上唱着《劝戒烟》，下了台仍旧照吸不误。这类劝人而不能劝己的秧歌在创作和演出的过程中很大程度上只是为了顺应政府的政令要求。至于赌博，在当时的很多乡村甚至是可以公开抽捐的活动。1930年，榆次东阳镇赶会，请秧歌班社的钱是从当时村里十几家"宝棚"[1]抽取的。[2]

烟赌之外，秧歌小戏中还有着对天足的宣传。天足在山西社会最初并不被乡民所接受，阎锡山政府甚至是以重罚的强制手段来推行的，民间多有怨言，"剪发、天足二政，扰民尤甚，晋民之怨于今大起"。[3] 然而在秧歌小戏中，却并没有反映乡村民众抵制天足、剪发的内容，唱词中更多的是突出女子放足的种种好处，穿上"改良鞋"、"文明鞋"，"走两步道儿挺速利"（《游凤山》）。从中也可看出秧歌小戏对当时政治环境的迎合。民国年间借传统"写十字调"改编的秧歌小戏《写十字》是一部最具政治教化色彩的剧目：

> 我写一字是民国，男人们剪辫子女放足，男人们剃成光秃子，女人们放成大板足。
>
> 我写二字二杆枪，民国间不叫把赌耍，会场上不让把宝棚搭，各村断了赌场窝。
>
> 我写三字写的精，各县立起站街兵，昼夜里换班四厢巡，巡查匪啰赖百姓。
>
> 我写四字大改良，各村各县立学堂，学生念书把学上，毕业出来去留洋。
>
> 我写五字五色旗，演说的先生在台上，劝人们不要熏金丹，改了金丹身体强。
>
> 我写六字真万恶，卖金丹的人儿真该杀，有钱的就把金丹给，没钱的就把衣裳剥。

[1] 村里公开的赌博摊子。
[2] 郭齐文编：《山西民间小戏之花——太谷秧歌》（内部资料），太谷地方志编纂委员会1986年，第113页。
[3] 刘大鹏著，乔志强标注：《退想斋日记》，山西人民出版社1990年版，第277页。

我写七字众位听，熏金丹的人儿真可恨，先卖那土地后卖院，打发姨婆卖孩童。

我写八字规矩立，县政府立戒烟局，把这些烟民送进的，一天两顿糊稀粥。

我写九字告示出，叫百姓种花栽树木，棉桑核桃和果子，又有穿来又有吃。

我写十字全写完，各村成立保卫团，每日起来勤操练，各村各镇保平安。(《写十字》)

从内容上看，这出秧歌小调似乎已不是纯粹的民间创作，也许它本身就是借用民间形式的官方创作。但不论其出处如何，借秧歌实现政治教化的目的显而易见。

三 民间社会的政治表达

除了直接的政治教化外，秧歌小戏中更多是从民众视角出发，对时局、政治的观点表达。尽管当时山西乡村社会中不识字的农民占了大多数，但民众并未因不掌握文字而失去表达观点的孔道，很多时候，他们正是通过秧歌小戏这类民间说唱的形式来发表看法、交流见解和倾诉不满。

乡民透过秧歌小戏表达着他们对于时代变革中出现的新事物的体会和看法。从20世纪初开始，演讲就已经是城市中宣传革命思想的重要手段，阎锡山也曾将演讲作为乡村民众教育的主要形式，然而乡民对此却并未表现出太大兴趣。《送樱桃》中，红锡宝在县城看到有人演讲，只知道他说的是"三民主义"、孙中山先生，至于什么内容却听不明白。一转眼，他又看见不远处的戏园子，赶紧花钱买票往里跑，这一回可是听得一清二楚，对戏台上的名家名唱如数家珍。山西村政建设中设立了戒烟局、模范监狱、游民局等等的官方机构，对这些机构乡民也有他们的认识。《女戒丹》里，张二姐因为吸金丹被丈夫送到了戒烟局住了一个星期，禁烟局的苛刻生活让她难以忍受，偷偷跑回了家，"熬上的稀粥没啦米，拣粥拣不满尽铲锅底"，"到夜晚没铺盖肉温炕皮"。

"戒烟局总不像家里放肆"。在乡民的看法里,戒烟局就是一个类似监狱的机构,穷人在里面不仅吃不上烟,在生活上也备受虐待。抽大烟败光家产的赵玉林面对妻子的劝诫毫无悔意,但当二婶婶提出第二天要把他送到城里戒烟局退烟瘾时,他一听就害怕起来,赶紧诅咒发誓再也不把洋烟熏(《劝戒烟》)。对作为社会慈善机构的游民局、教养局,乡民也有自己的认识,"北街上盖上教养局,教养局,真威风,里边圈的净游民,这些游民实在多,每日起来垫马路,这些游民净挨打,每天起来抬灰渣"(《换碗》),"游民局推大磨你才歇心"(《劝戒烟》)。在乡民看来,游民局、教养局实际就是把游民组织起来强迫做工的官家作坊。

新的社会风气和观念逐渐得到了乡民的认可与接受。流传于晋中地区的秧歌小戏《恶家庭》《打冻漓》,都是根据当地真人真事创作,上演后也很受乡民喜爱。《恶家庭》的创作源于祁县谷恋村高硕碧的女儿因思想进步而被婆家休回的事情。在传统观念中,女儿被婆家休回是很没面子的事情,一般羞于对外人谈论。但当时高家却不这样认为,高硕碧将女儿被休的原因归结为王家观念保守,为人恶毒,不能容纳接受过新式教育的媳妇。于是,他请人编写秧歌大肆宣传,迫使王家不得不花钱赎买剧本以减少影响。《打冻漓》中女主人公的原型杨叶子接受了新思想的教育后,坚决反对由兄长包办的婚姻,追求自由恋爱,在她的以死相胁下,最终迫使家人退了亲。这些剧目中的女主人公接受过社会教育后,不是要求婚姻自主,反对父母包办,就是思想开化,要求男女自由交往。这些生活故事被搬上乡村戏台本身就说明了当时乡村社会风气的开化,女性接受教育,男女之间相对自由的交往已不被看做是有悖风化的事情,乡民对这些具有新思想、"离经叛道"的女子寄予了极大同情。这些具有时代新观念的秧歌小戏在乡村社会的广受欢迎,乡民对剧中女主人公的同情和理解,都从另一个方面反映出乡村社会观念的变化。而这种观念的改变在很大程度上得益于当时较为开明的政治氛围和阎锡山村政建设中的全民教育。

秧歌小戏深刻反映了当时社会问题。民国年间山西社会娼妓盛行,各个县城几乎都有妓院、花堂,对于这一危害风气的现象,秧歌中有

很多描述。太谷城的马连道、宝花堂是当地有名的妓院,也是县城最热闹的地方,"马连道、宝花堂,住的妓女大姑娘,这些姑娘真漂亮,后生们每天去逛打"(《换碗》)。省城太原的四道巷也是当时妓院云集的地方,"姑娘们有规程,头等二等和三等——日倒后生们","四道巷里没好人,不要和他们多谈论"(《游省城》)。1932 年前后,晋钞贬值,饭馆生意萧条,雇佣女招待招揽顾客成为风气,进城当招待也成了很多村里年轻女性挣钱的途径。在太原卖唱的太谷艺人"架子生"和"九曲生"根据他们在四道巷的所见所闻,以羊市街饭店"美盛斋"为背景,编了个《吃招待》的秧歌,唱词中有:"自从有了女招待,饭铺里做了好买卖,自从有了女招待,把各饭铺生意顶的不能开。自从有了女招待,把外后生们引诱坏,吃七毛给一块,三毛给了女招待。"《探监》里村治协助员因贪污腐化被关进了监狱,乡民借他的口道出了当时"贪污腐化非一人,当官儿的更猖狂"的社会腐败问题,表达了他们对贪官的不满情绪。

　　1920 年代以来,由于军阀混战的加剧,阎锡山在加强军备建设的同时放松了对乡村社会的控制,乡村社会风气日趋开化,尤其是在商业较为发达的晋中地区,这一时期的祁太秧歌在表演内容和形式上出现迎合社会风气的淫俗化趋向,编演了很多没有太多剧情,以表现男女关系为主的"荤段子",被人们戏称为"钻帐幔"、"脱裤子"秧歌,这类秧歌在当时的流行也从一个侧面反映了社会风气的恶化。

　　民国时期,作为民间创作的秧歌小戏并没有引起地方政府太多的关注,甚至从社会风化的角度仍旧沿袭了传统社会对秧歌小戏的弛禁政策。但随着时代变革下社会风气的日渐开化和阎锡山政府村政建设的深入,秧歌小戏还是以民间的方式对乡村政治和时代变革作出了回应,在这些或主动或被动,或有意或无意的回应中,体现着乡村社会对政治时局,对社会风气的观感和态度。

<center>*　*　*</center>

　　20 世纪初,兴起于城市中的戏曲改良运动将戏曲和政治紧密地联

系在了一起。城市的戏曲改良者不仅在社会舆论上大作宣传,提出"戏馆子是众人的大学堂,戏子是众人大教师"的观点,将戏曲与戏子在下层启蒙运动中的地位推上了最高峰,而且身体力行,借鉴欧洲国家的演剧经验,对中国传统戏曲从内容到形式上做了全面改良,希望以戏曲实现开启民智的革命理想。然而,被寄予厚望的戏曲改良运动对中国乡村社会的影响却十分有限。对于改良的新戏,乡村民众或只是被动参与,或只是以猎奇心理看待。戏曲改良运动的实际效果与预期理想的相去甚远,究其原因,是改良者对戏曲与乡村社会的关系了解不足,以及他们所采取的自上而下的改良方式。对于中国乡村社会来说,演戏和看戏并不仅仅是简单的演与观,展演和接受的过程,而是始终处于一种演者与观者的互动中,在这种互动中,乡民的生活体验、情感体会、道德观念得以表达和交流。可以说,演剧已成为乡村社会生活的重要内容,而不仅仅是一种欣赏的艺术。20世纪前半期,戏曲改良的倡导者多是接受过西方教育或有出洋经历的资产阶级革命者,他们对戏曲和改良的认识大多来自于西方经验,而并非出于对中国社会实际情况进行调查的基础之上。且不论乡民对改良新剧内容的理解程度如何,单就这种简单的教化式的时代新戏和类似话剧的时装剧就已使其失去了与观众互动的空间,也就必然难以得到乡村社会的认可。另一方面,这场由城市文化阶层倡导的改良运动兴起之初,改良者就是以一种鄙视或俯视的视角观察乡村社会,在身份上始终与普通民众划清界限,仅把他们视作需要被教化和改良的对象,并不重视与乡村民众的交流和对话。这样一场戏曲改良运动注定难以被乡民所接受。

民国年间的山西社会虽然经历了清末新政、辛亥革命、村政建设等一系列政治变革,但由于地处内陆,环境闭塞,山西社会在大多数时候是在时代洪流的裹挟下前进的。这使得乡村演剧所依赖的社会文化环境并没有受到太大冲击,演剧对于乡村社会的意义也并没有发生太大改变。从政府层面讲,山西政府并没有对以戏曲教化民众的方式表现出兴趣,在阎锡山看来,演剧仍然只是一种需要被约束、被控制的民间活动,其教化作用远不如兴办教育和演讲宣传明显。阎锡山政府对乡

村演剧的态度与中国传统社会政府的弛禁政策是一致的,这使得演剧与乡村社会的关系没有发生大的改变,在乡民眼中,演剧依然只是与赶集过会的日常生活联系紧密的"游戏","乐其所乐"才是戏曲的真正意义所在。

另一方面,尽管民间演剧与政治的关系并不亲密,但也并不是说,演剧是完全脱离于乡民政治生活之外的活动。作为社会生活的一部分,乡村演剧从存在形态到演出内容都有着对社会政治的含蓄表达,这种表达完全不同于戏曲改良运动中革命新戏中浓郁的政治教化,而是乡村民众和戏曲表演者基于生活体验对社会政治和时局变化的真切感受。

第四章 根据地的戏剧运动

从 20 世纪初开始,改良戏曲以"开启民智",使戏曲服务于政治的努力就已在中国社会出现,新文化运动时期,城市文化阶层更是高举平民主义、大众文化的旗帜,把唤醒民众看作中国文化界的主要任务。尽管文化界作出了种种努力,但由于政府对以戏曲为代表的民间文化的漠视,以及城市文化阶层对乡村社会的了解有限,戏曲改良和新文化运动只是在城市产生了一定的影响,乡村社会对此并没有作出太大回应。尤其对于地处内陆,环境相对闭塞的山西社会来说,以秧歌为代表的民间戏曲仍与革命、改良这样的时代主题保持着较远的距离。

真正改变秧歌小戏与山西乡村社会关系,拉近秧歌与革命、政治之间距离的是抗日战争爆发后,共产党在山西各革命根据地开展的戏剧运动。抗战爆发后,随着共产党在山西境内各抗日根据地的建立,根据地政府对乡村社会的控制日渐深入。在特殊的战争环境下,戏曲作为战争动员的手段受到了根据地政府的极大重视,以共产党抗日救亡主张为主导,以动员民众参加抗战为主要目的的抗战文艺成为这一时期乡村文艺的主要形式。由陕甘宁边区开始的秧歌运动更是将秧歌这种乡土艺术直接并入到革命话语中,随着各根据地对秧歌的改造,一种新型的互动关系在革命、秧歌小戏与乡村社会之间建立起来。

第一节 从民间班社到革命剧团

抗日战争时期,中国共产党在山西先后建立了晋东南抗日根据地、

晋西北抗日根据地以及太行、太岳等多个革命根据地。在边区政府的领导下,从1939年开始,山西各根据地都开展了声势浩大的戏剧运动,运动首先以成立革命剧团,改造民间戏班开始。

抗战爆发前,山西乡村普遍存在的民间戏班主要是自娱自乐的自乐班形式。根据地建立后,这些传统的民间戏班显然不适合革命的宣传和动员工作,于是,成立新的戏曲表演组织,改造民间班社就成为根据地戏剧运动的首要任务。

剧社、剧团作为戏曲表演团体,其名称出现在中国大概是在新文化运动时期,当时上海、北京、天津等大都市的文艺界和青年学生借鉴西方文艺形式,成立了各种名目的剧社、剧团,隐含着对新文化的向往和推崇。山西农村剧社、剧团的出现与根据地的戏剧运动有着直接关系。当时,政府从政治宣传的需要考量,认为民间戏曲传统的组织和表演形式存在着诸多弊端:

> 职业班子,在组织内部,存在着习以为常的封建制度——经济上有差别很大的登记制、有剥削性的师徒制、有互不关照甚而互相幸灾乐祸的分工制。旧艺人个人方面,由于旧社会不给他们以平等地位,造成他们对自己人格的不重视,苟且求得一点小便宜就算,根本不想争取在社会上做人。娱乐性的戏剧组织,在个人方面虽无这个缺陷,而在组织上也都或多或少受他们那个传统的影响。说到戏剧本身,那更糟一点——在内容上,无论大戏小戏,为帝王服务的政治性都很强,哪一本没有封建毒素都"管换"。[1]

虽然这样的评价有将问题夸大的嫌疑,但也确实指出了当时乡村戏班存在的不足。于是,山西各根据地的戏剧运动首先从成立革命剧团开始。

剧团成立之初以根据地政府领导的部队剧团为主,由于缺少经验,在组织形式和内容方面都很不成熟。"敌后各根据地,开始为了战时

[1] 赵树理:《对改革农村戏剧几点建议》,《赵树理文集》第4卷,工人出版社1980年版,第1393页。

的鼓动宣传,发动组织民众,便零星地组织了数量不多,规模很不完备的剧团或工作队——实际上也是以演剧宣传民众为主要工作的团体。目的是为了唤起民众的觉醒,号召他们参加敌后游击战争。剧团的组织和工作是无计划的,演出的技巧也不讲究,所演出的节目也是抄袭大后方,模仿大后方的剧作,总不超出《放下你的鞭子》、《打鬼子去》……这一套。"[1]针对这些情况,根据地政府采取了种种措施来加强剧团建设。八路军总政治部曾开办三次短期的艺术训练班,培养有文艺爱好或经验的青年知识分子,以解决新成立剧团的干部问题,甚至还从部队的宣传队干部中抽调有文化娱乐工作经验的干部补充到剧团中去。

到 1939 年,山西各根据地内基本都已建立革命剧团,晋东南地区在 2 月召开全国戏剧界抗敌协会晋东南分会成立大会时,到会的大戏剧团就有 67 个。[2]这一时期的太行革命根据地也以八路军火星剧团、先锋剧团、太行山剧团和鲁艺实验剧团、抗大文工团为榜样,加强了对新成立剧团的政治领导和业务指导,组建了大剧团内的儿童剧组。到 1940 年,太行革命根据地内除了以上 5 个剧团外,著名的还有生力剧团、新人剧团、武乡儿童剧团、政先剧团、屯留前进剧团、前哨剧团、开路先锋剧团等等 20 多个。仅从这些剧团的名称就可看出根据地内戏剧演出与政治宣传的紧密联系。

随着部队剧团的广泛建立和戏剧运动的深入开展,山西各地也开始成立地方剧团,这些主要由农民组成的地方剧团,有很大一部分是在原有戏曲班社的基础上改造而来的,其中,演唱秧歌的民间自乐班和职业班社就是被改造的主要对象。这些由政府组织的地方剧团多是县级剧团,在剧团的成立和组织方面都体现出根据地政府强有力的领导和控制。

左权县通过冬学,对农村原有的演出团体进行整顿,成立剧团。

[1] 李伯钊:《敌后文艺运动概况》,原载 1941 年 8 月 20 日延安《中国文化》第 3 卷第 2、3 期合刊,《太行革命根据地史料丛书——文化事业》,山西人民出版社 1989 年版,第 510 页。
[2] 同上书,第 511—514 页。

"先由过去有基础的村作起,每区至少一个,旧式秧歌,都要改造。五区芹泉村农村剧团,已重新组织,有团长、指导员、演员组长、保管股长、后台主任各一人。演员有儿童十人,妇女六人,青年十几人,共四十多人。"[1]襄垣和武乡的农村剧团也是在传统秧歌班社的基础上组织起来的。1938年襄垣和武乡先后建立了抗日政府,开始着手改造旧班社,成立革命剧团。襄垣县农民剧团是襄垣县四区抗日政府在襄垣县各村召集原有富乐意班、悦意班秧歌艺人30多人组建而成的,最初称为襄垣四区抗日农村剧团。1940年,与襄垣县抗日救亡宣传工作队合并,改为襄垣县群众剧团。在此前后,武乡县革命政府也收罗了本县流散的秧歌艺人,并派了抗日干部和农村知识分子为骨干,组建了武乡光明剧团。1944年,襄垣群众剧团改称襄垣县农村剧团,1946年,大部分人员上调改建为晋冀鲁豫军区后勤政治部人民剧团,后改称太行人民剧团,这两个剧团都是以秧歌的形式编演革命新剧进行政治宣传。[2]在地方政府对这两个农村剧团不断的改建过程中,剧团的政治色彩越来越浓厚,已不再是过去的民间秧歌班社。

与襄垣农民剧团一样,沁源的绿茵剧团也是在改造民间秧歌班社的基础上发展起来的。抗战爆发前,沁源县城关就有一个民间自乐班,民众在农闲季节和逢年过节时,便自动地聚集在南街姓李的一家店铺内吹、拉、弹、唱,常常吸引很多当地人去观看,场面十分红火。1939年在城关党支部的倡导下,建立了城关镇业余剧团,取名"绿茵"。成立之初虽然名为剧团,但实际仍是一种民间组织,只是在农闲和年节开展一些演唱活动,偶尔也在农村开展冬学时演唱,内容和形式基本没有太大改变,剧团有时也在演出时挣些馍馍和黄蒸。[3]1942年12月,毛泽东《在延安文艺座谈会上的讲话》发表后,各根据地政府对民间剧团的

[1] 《深入冬学运动与开展农村剧运》,《新华日报》(太行版),1944年1月9日,第2版。
[2] 中国戏曲志编辑委员会编:《中国戏曲志·山西卷》,文化艺术出版社1990年版,第465页;张万一:《活跃在太行山麓的两个县剧团》,王一民、齐荣晋、笙鸣主编:《山西革命根据地文艺运动回忆录》,北岳文艺出版社1988年版,第251—253页。
[3] 黄蒸,用软谷面做成的豆包。

改造更加深入,沁源绿茵剧团也在这一时期被重新改造,政府对剧团的领导地位得到加强。在建制上绿茵剧团仿效部队剧团,有团长和政治指导员,剧团的成员除了吸收两名女孩子之外,大多是原来的业余剧团的成员。由于这些人都是城里逃出来的难民,所以人们把绿茵剧团又叫做难民剧团。尽管剧团成员与过去的自乐班相比没有太大改变,但在组织和领导方面已完全不同于民间班社:

> 绿茵剧团正式成立后,根据县委指示,认真抓了组织建设,政治思想教育和文化程度的提高。这三项工作都是在长期演出活动中进行的。剧团刚成立时只有三十多人和三个党员,为了扩大组织和发展党的工作,县委派县青救会干事郭凯担任剧团的政治指导员。在行政上建立了两个分队和一个总务股(李铁锋和我分别为一、二分队长),并建立了党的支部。到1949年已发展成为七十多名成员和二十多名党员的阵营了。[1]

1945年之后,剧团在组织方面更加完善,不仅有团长、政治指导员,而且增加了副指导员、乐队负责人、总务股长、舞美装置股长等等,成立了由书记、组织委员、宣传委员组成的党支部。

1941成立的黎城黎明剧团是黎南县抗日民主政府在原上党落子职业戏班三乐班的基础上整编组建的。1942年6月襄漳县抗日政府成立了以演唱襄武秧歌为主的襄漳县农村剧团,剧团是在改造麟山北麓罗庄村戏班的基础上,吸收了部分高小学生后组建起来的。[2]

在改造旧戏班的同时,各地抗日政府也积极成立新的民间剧团,这些剧团的主要成员多是曾经活跃在乡村的民间艺人。太行胜利剧团是1939年根据山西省牺盟会的指示,由共产党员召集当地上党落子艺人组建起来的;榆社县新生剧团是1942年4月,由榆社县抗日民主政府

[1] 张计安:《活跃在太岳区的一支文艺轻骑——忆沁源绿茵剧团》,王一民、齐荣晋、笙鸣主编:《山西革命根据地文艺运动回忆录》,北岳文艺出版社1988年版,第276页。

[2] 中国戏曲志编辑委员会编:《中国戏曲志·山西卷》,文化艺术出版社1990年版,第474—473页。

召集流散艺人和农村爱好唱戏的农民成立起来的。类似背景的剧团还有襄陵县民主剧团、平顺县农民剧团、屯留县绛河剧团、潞城县大众剧团等等。[1]

这些民间剧团不仅在形式上由原来的乡村自乐组织变为充满政治色彩的宣传团体,而且,在内部的管理和运作中,也处处体现出与过去商业化、娱乐化戏班全然不同的特点。在中国传统社会,无论是职业戏班还是业余的自乐班,在经费来源上主要依靠演出收入和乡村筹款,艺人们按股分红,戏班的生存完全依赖于艺人的技艺和他们在乡村社会的受欢迎程度。班社与乡村社会的这种依存关系随着革命剧团的成立被打破了。这些新成立的民间剧团或多或少地受到了地方政府财力和物力方面的支持,在演员收入方面,也以供给制取代了原有的分红制,剧团内部变松散的农民自由组织为军事化的管理,这在无形中拉近了戏曲表演团体与政府的关系,削弱了它们对乡村社会的依赖。

襄垣抗日农村剧团不仅废除了班主制,实行民主管理,而且取消了包份制,代之以评分计酬,改一天三开戏为下午、晚上两场戏。"早上出操、练功、打背包,上午学习、排戏。凡演出前均要以讲话、快板等形式向群众做抗日爱国的宣传教育。全团人与人平等相待,都互相称同志。下乡演出不讲价钱,从不收劳动报酬,改为募捐。吃大锅饭,不住戏房分散在群众家中,与群众同吃同睡边宣传,和群众打成一片。"[2]襄漳县农村剧团成立之初,县政府每人每年供给两双布鞋,二斗小米。襄陵县民主剧团成立的时候,政府曾拨给小麦十五石,租赁上西梁、西郭村戏箱。洪洞县民声剧团,全团六十多人,全部实行供给制,并配有枪支弹药。以唱秧歌为主的河曲县青年剧团,演职人员每人每天供给一斤二两小米,一年发一套粗布单衣。[3]从政府对地方剧团的支持来

[1] 中国戏曲志编辑委员会编:《中国戏曲志·山西卷》,文化艺术出版社1990年版,第470—479页。
[2] 王德昌主编:《襄垣秧歌》,天马图书有限公司2003年版,第8页。
[3] 中国戏曲志编辑委员会编:《中国戏曲志·山西卷》,文化艺术出版社1990年版,第474—484页。

看,虽然数量不多,却已表明剧团与政府之间的隶属关系,使它们由民间的班社变成了政府的宣传队。

在发动建立民间剧团的过程中,根据地政府不仅改变了传统民间戏班的组织形式,而且也非常重视对民间剧团的领导和监督。襄垣剧团成立后,当时的地委书记刘开基,不仅派地委宣传部的同志具体帮助剧团搞创作,而且经常到剧团来检查指导工作,有时还与剧团编导组一起研究剧本的内容和结构。1940年12月,在中华全国戏剧界抗敌协会晋察冀边区分会拟定的《新年戏剧大纲》中,对1941年元旦很重要的一项工作安排就是组织和动员所有村剧团在新年里演出,并且要进行公演比赛。比赛的内容包括:政治测验、演出、平时工作、平时生活和学习。这显然不同于传统社会以台下观众的反映来评判戏班好坏的标准,更像是对政府部门的考核。剧协还要求边区或县召集村剧团团长或干部开会,讨论健全全村剧团的工作,中心任务就是创造模范村剧团,而模范村剧团的标准和条件则进一步明确了乡村剧团接受政府领导、宣传革命主张、发动民众的政治特色:

甲、标准和条件:

一、组织工作。

(甲)有固定组织和健全机构,干部领导方式好。

(乙)能根据县区文救组织进行工作。

(丙)能有工作自动性、创造性、计划性。

(丁)能有工作经常性。

(戊)能有创作经常性,每个创作都能密切配合政治任务,反映现实。

(己)在不妨害本村其他工作如支差、冬学,一切集体活动之原则下,能够争取和抓紧时间进行经常工作和活动。

二、学习。

(甲)提高文化标准,热烈参加冬学。

(乙)注重政治及艺术学习(讨论会和研究会)经常进行。

三、生活:有固定会议汇报生活,经常进行。[1]

1947年,太行三专署发布了关于农村剧团的指示,专门提出政府要加强对剧团的领导,强调了七个方面的问题。第一,要重视剧团内部的思想教育,"领导要关心他们的生活,负责解决其实际困难,要帮助提高他们工作,注意平时的培养,树立他们为人民的文化事业服务的精神,克服其剧团工作没前途的思想";第二,要求剧团参与政府工作,"欲使其与政府工作结合的更好,必要的会议,剧团干部应参加并及时供给他们材料";第三,要上线沟通,善于利用剧团指导中心工作;第四,干部要为新剧团撑腰,"无论如何我们要掌握剧运的方向,逐渐缩小旧剧的地盘";第五,县剧团应和村剧团保持密切联系,扶植村剧团的发展,开展农村剧运工作;第六,要在备荒节约的前提下改变演出形式,克服困难,结合抗旱备荒、生产节约进行宣传;第七,要在剧团中开展立功运动。"文化战线上的立功运动,不论在创作上、质与量上、技术提高上、群众关系上、政治文化的学习上、内部的家务建立上,要发挥每个人的积极性创造性,适时的评选模范,明确经验,迎接今年边区文教大会的到来。"[2]在加强对剧团领导工作的同时,专区政府还提出对剧团实际问题的解决办法:

1. 县剧团脱离生产干部每县以不超过三名为限,待遇与区级干部同,由县地方教育补助粮调剂。

2. 剧团集训期间,应根据剧团实际家当,必要时可从地方粮里适当补助。

3. 脱离生产的县剧团同志,在村一律免服勤务。应与区、村干部享同样照顾。这一问题我们应打通区村干部思想,剧团同志每年为大会演剧、集训、劳军等时间不比村中群众服勤少。[3]

正是在政府的强力组织和领导下,曾经活跃一时的戏曲班社被蓬

[1] 《新年戏剧工作大纲》,《晋察冀日报》1940年12月24日。
[2] 《太行三专署关于农村剧团的指示》,《人民日报》1947年7月28日。
[3] 同上。

勃兴起的民间剧团取代,这种改变并不仅仅是名称与形式的变化,而且也包括生发自民间的戏曲组织与政府、与乡村社会关系的变化。抗战之前,民间班社,尤其是演唱秧歌的班社曾被官方认为是有碍地方风化的源头受到种种限制和打压,而乡村社会对小戏的热爱和支持又使得这些民间班社禁而难止,这些民间组织始终保持着远离庙堂的自娱特色。抗战爆发后,共产党领导的抗日政府对民间班社的改造和新式剧团的组建,不仅使这种民间自乐组织改变了长期受政府打压的命运,而且一跃成为政府支持领导下的官方组织,并转而承担起对民众进行政治动员的任务。

在政府剧团的带动和影响下,山西广大乡村也纷纷仿效建立剧团,原有的秧歌班社几不可见。临县任家沟村有闹秧歌的传统,村里也有自己的秧歌班社,1944年夏天,部队的湫水剧社在临县创办研究班,召集各村的小学教员,研究开展剧运。任家沟的小学教员李德成参加研究班后,回去和村长商量,组织积极分子讨论,成立了戏剧委员会,下设戏剧、音乐和事务3股。4天之内,就有3个干部、10个学生和17个百姓报名参加,选出了正副主任和各股股长,并开始排戏,任家沟剧团就这样成立起来了。新剧团所用的家伙都是原来秧歌班社积累下来的东西,成员也主要是村里爱唱秧歌,并未演过新戏的农民。小学教员兼剧委会副主任李国才总结说:"我们是旧基础,新领导。平时我们就肯在一块拉谈;谈社会的转变;谈报上大后方和阎锡山统治下的黑暗情形;谈变工减租、根据地法令。随便拉扯,不拘形式。所以老百姓脑筋有变化啦!现在都爱闹新的。"[1]兴县杨家坡剧团是1944年春节,由劳动英雄温象栓和村干部带头组织起来的。[2]这些新成立的农村剧团不仅名称上有别于传统的秧歌班社,而且在村干部和劳动英雄的领导下,具有了明显的政治色彩。

在组织领导上,大多数的群众剧团并不是先组织好剧团再开

[1] 鲁石:《一个民间剧社的成长——记临县任家沟剧团》,《抗战日报》1945年1月23日。
[2] 亚马:《论发育成长中的大众戏剧运动》,《抗战日报》1946年5月6日。

始活动,而是在冬学中,在实际工作中,一面进行戏剧活动,一面组织成剧团。

在参加剧团的成分上,大多数是新翻身的农民,并有干部和劳动英雄参加。在组织上,他们也并不是旧戏班中的制度,而是在自觉自愿,民主的基础上组织起来,因而领导者作风民主,剧团团员都发挥一技之长,有问题及时开会研讨解决,互相团结一致。由于领导上对闹剧的思想明确:推动工作,所以剧团的团员不但不妨碍生产,而在演剧中受到了教育,在文化娱乐中提高了情绪,加强了生产。[1]

对于新成立的村级剧团,一方面在根据地政府的支持和帮助下,确实出现了类似任家沟剧团、杨家坡剧团这样的模范村剧团,并且也得到了及时的宣传,成为乡村剧团的典型。但另一方面,由于战争环境下人力、物力的限制,根据地政府对戏剧运动的领导和投入主要集中在县级剧团,难以涵盖根据地的所有乡村,这也就造成了尽管各地乡村剧团纷纷成立,但真正具有自觉革命意识,并能够演唱新戏的剧团寥寥无几。尤其是偏远乡村,虽然也按照政府要求建立起了剧团,但在剧团的组织和表演方面与传统的民间戏班并没有太大区别,这些剧团大多仍以演唱旧剧为主,甚至还拿出数十万元购买旧剧的行头,"平素唱的仍是旧形式的拉、打、唱,有的虽稍有改变,但基本上并未改进"。[2]1944年武乡县东堡解放剧团成立后,受到政府表扬,于是,周围很多村子也纷纷成立剧团,但大多却是"新瓶装旧酒",甚至影响到了当地的模范剧团——东堡剧团的工作:

这时候附近村子的剧团,一面由于上级的号召,一面在东堡剧团的影响下,也接二连三的组织起来。但有部分村庄对新旧剧的认识尚不明确,而群众翻身的快乐又需要发挥、表达出来,便唱起旧剧来。一时请把式、闹旧剧几乎成风;什么《清漳河》、《沙陀

[1] 胡正:《谈边区群众剧运》,《抗战日报》1946年5月13日。
[2] 蒋平:《两年来的太南剧运动作及目前存在着的几个问题》,《人民日报》1947年7月28日。

国》《坡前会》等含有封建迷信毒素的戏,又被重新搬上舞台。十月间县上开劳英大会,某村剧团在会上演《清风山》,竟博得赞美与奖励,有的村庄也因此学了几出旧剧到外区去卖。这样,解放剧团的情绪一落千丈,对演剧发生怀疑,如有的说:"散了吧,新剧吃不开!""辛辛苦苦的咱落个啥?趁早,老老实实去搞咱的生产吧!"有的提议:"咱也去请旧把式来!"于是剧团走向低潮。[1]

虽然这类报道的目的是为了总结剧团工作的经验教训,但也从另一方面反映出当时乡村剧团的真实情况。政治力量强势介入下的文化改造和乡村社会对传统生活方式的坚持,导致了民众在新旧事物之间无所适从的矛盾和困惑。但不论怎样,在根据地戏剧运动的洪流中,山西乡村普遍建立起了这种具有浓厚政治色彩的剧社、剧团。到1945年4月,太行区成立职业剧团11个,农村剧团600多个。[2]1946年,据太岳区22个县的统计:临时性的秧歌队有2200多个,农村剧团有700多个,农村剧团的演员有12400多人。[3]

在建立剧团,改造旧戏班的同时,根据地政府也利用了一些新的宣传和组织形式来加强对乡村剧团的领导。有些县在基层农村设置了新的职务——文化娱乐员,负责接收和传达政府关于农村文化宣传方面的指令。组织剧团座谈会也是戏剧运动中出现的新事物。1945年6月,晋沁召开戏剧座谈会,"到会剧团负责人二十多个,检查总结过去的工作,定出了今后努力方向,同时建立了剧协筹委会"。[4]此外,根据地还经常组织剧团之间的比赛、汇演,以提高剧团的业务水平,吸引群

[1] 华含:《介绍武乡东堡村解放剧团》,《人民日报》1947年7月13日。
[2] 《太行区剧团概况》,原载1945年4月《文教大会纪念特刊》,转引自刘增杰、王文金等编:《抗日战争时期延安及各抗日民众根据地文学运动资料》(中),山西人民出版社1983年版,第394—395页。
[3] 朱穆之:《群众翻身,自唱自乐——在边区文化工作者座谈会上关于农村剧团的发言》,原载1946年6月《北方杂志》创刊号,转引自《山西文艺史料》第3辑,山西人民出版社1961年版,第200页。
[4] 《晋沁剧团座谈会决定把"论联合政府"编成歌子快板宣传》,《新华日报》(太岳版)1945年6月25日。

众,扩大抗日宣传的力度。通过设置文化娱乐员、组织座谈会、建立戏剧协会等方式,根据地政府不仅完成了对传统戏剧班社内部的改造,而且实现了对过去分散的民间演出团体的统一领导。

第二节 民间艺人的政治改造

由于戏曲表演属于较为专业的技艺,尽管乡村社会成立了很多带有浓厚政治意味,并由政府直接领导的剧社和剧团,但乡村剧团的主要成员仍是从前村里唱秧歌或小戏的艺人。这些艺人大多都是普通农民出身,唱戏图的就是在红火热闹之余顺便挣几个零花钱,此外再无更高的追求。如何提高艺人的政治觉悟,使他们能够真正承担起"革命的文艺工作者"的重任,是根据地政府在乡村戏剧运动中着力解决的又一问题。根据地政府对艺人的改造主要集中在纠正生活陋习,建立平等关系方面。

因唱戏较务农获利更为容易,乡村社会的职业艺人手中多有盈余,再加上他们常年处于流动之中,就难免滋生种种陋习。传统社会中职业戏班的艺人经常有抽大烟、赌博、嫖娼的恶习,这也成为乡村社会瞧不起艺人的一个重要原因。戏剧运动中,在直接由传统戏班改造过来的剧团里,很多艺人出身的剧团成员仍然有着吸毒、赌博等不良嗜好,精神状态颓废懒散。改变农村艺人的生活陋习,进而提高他们的社会地位,是根据地政府对民间艺人改造的主要方面。

襄垣农村剧团的前身是襄垣县的秧歌班社"富乐意",1938年虽然改成了剧团,实际上旧戏班子中抽烟、嫖、赌的恶习完全没有改变。襄垣农村剧团成立后,剧团由县政府直接领导,着手整顿、改造艺人。剧团首先提出了戒大烟的问题,先组织大家讨论吸大烟的害处,然后定出戒烟办法,由个人定出计划,互相监督,选出领导检查。戒烟基本是在剧团成员被动接受,剧团领导循序渐进的强制推行中展开的。开始时,大家偷偷吸,一个月后,剧团规定不许偷吸,却又有人喝起"土"水来,

第三个月,剧团又规定只许喝罂粟壳,不许喝"土水"。这一年秋后开大会决定,团员身上不准装罂粟壳面,谁装就罚谁。剧团的陈旦孩因为吸大烟,老婆和他关系不好,在戒烟过程中,剧团领导把他挣的钱直接捎到家里,他老婆很高兴,还给他缝了一套新夹衣,从此两口子感情好了,陈旦孩也再不吸大烟了。[1]通过这种深入细致的工作,襄垣农村剧团的大多数成员戒掉了大烟。左云县的长城剧社也是在原来旧戏班的基础上改造过来的,成立之初,剧社内部完全是传统戏班的组织形式,吸大烟在男女演员中盛行。在区党委宣传部的领导下,首先废除了剧社旧戏班的班主制,禁止演员吸大烟,帮助他们排演新剧,使剧团内艺人的面貌发生了很大改变。[2]

纠正生活陋习的同时,政府也积极帮助建立剧团内部的平等关系。剧团通过账务公开,民主讨论的办法废除了传统职业班社内的等级制,在艺人之间建立起一种相对平等的同志关系。在传统的职业戏班,班主与艺人之间是雇佣与被雇佣的关系,这就使艺人处于相对弱势的地位;而艺人之间也有着三六九等的区分,尤其是师傅和徒弟之间,存在着"收下徒弟买下马,由我骂来由我打"的风气。剧团成立后,以民主的组织形式改变了艺人之间的不平等关系,使他们从心理上逐渐接受了身份的转换。

屯留县的绛河剧团成立最初保留了传统的掌班制,后来在青救会干部的组织和领导下,剧团成员掀起了民主改革运动,提出清查账目、经济公开、不准随意打骂等要求,抗日政府也对此给予了积极支持。在重选团长的基础上,剧团通过民主讨论,集体定份子的办法,把戏价的十分之八作为红利进行了重新分配,使团员们形成了集体意识,并以更高的热情投入到这项集体活动中。[3]晋西北的一个由职业戏班改造过

[1]《襄垣农村剧团的改造》,原载《文教大会纪念特刊》,转引自《山西文艺史料》第1辑,山西人民出版社1959年版,第232页。
[2] 孙平:《忆五五剧社与雁门剧社》,王一民、齐荣晋、笙鸣主编:《山西革命根据地文艺运动回忆录》,北岳文艺出版社1988年版,第172页。
[3] 夏青:《旧艺人的新生活》,《人民日报》1947年7月28日。

来的剧团,过去演员的份子由班主定,后来团员在参加戏剧研究班后,提出班主不公道,份子要大家评的要求。过去班主们骑马写戏,不顾演员走路辛苦,为了抢大戏价,台口写得远,演员也不敢有意见。戏剧运动时期,这种情况发生了改变,一次因为演员们不同意,一台已经写好的戏就没有唱。就是平时,演员们也敢积极提意见,不像以前"饿上甚,吃了甚"。剧团还废除了过去班社"留台"的制度,[1]而代之以检讨会、批评会等形式。[2]夏青在1946年发表的一篇关于绛河剧团的文章中曾生动地描述了检讨和批评这种新形式对演员的教育:

至于批评会,在整个整训期内,只开过一次。事情是这样:有两个人在演出时打架,给观众的印象很不好,大家对此非常生气,认为"咱们现在什么都好,就给他们这一手弄坏了。过去领导上对咱们太客气了,这次不行,一定要开个批评会批评他们。"于是演出后就要求开会,在会上团员们给那两个打架的人提了很多意见,一个悔悟了,一个坚决不认错。激怒大家向领导上要求执行禁闭处分。牛向良(青救会干部)便代表领导上发言:希望大家继续解劝他,让他自己认错。可是,他非但不认错,并且说大家借牛同志压迫他。这一下团员们更火起来了,要求捆起,非禁闭不可。牛同志至此便答应大家的要求,但不主张捆,因为他只是一时的错,并未犯法,并且叫他带了被子去。团员们认为不捆还可以,被子不能带,不然还叫什么禁闭?变成享福去了。牛同志又进一步向大家解释:"根据地与外面不同,特别咱们剧团都是自己人,禁闭的意思,也是让他不受打扰,一个人安静地去想一想,目的就是教育不是处罚……。"说到这里,那位团员原是站着的,这时坐下哭了。忽然又站起来,自己拿根绳子,边哭边说:"牛同志和大家这样苦心的教育咱,咱亲生娘老子也没对咱这样过……可是咱不知好歹还耍赖皮,处罚得对,大家把咱捆起来吧……。"一面说着一面自

[1] 职业戏班班主审判、捆吊、打骂等方式处罚艺人的制度。
[2] 易风:《旧戏班艺人的进步》,《抗战日报》1945年6月27日。

己就拿绳子往身上缠。这种意外的举动使会场一下寂静起来。有的人触景生情,想起自己的身世,也都掉泪哭起来了。而问题也就这样解决了。这是他们自到根据地来后,开的第一个批评会。这个会启发了他们的觉悟,尽情地流露了他们最真纯良善的感情,使团员之间更亲切而和谐。[1]

对于职业戏班中存在的传统师徒关系和演出中师傅说了算的现象,通过政府的宣传教育,在新成立的剧团中也有所改变。过去,每年腊月二十八,职业戏班会班后,戏班里的师傅们负责上戏,剧中的唱词都由师傅口授,"只显好把式,赚钱又多"。剧团成立后在编排革命新剧时,都是剧团成员共同研究,如何去掉迷信的内容,怎样增加革命的内容,这就改变了剧团中师傅说了算的传统。[2]对于师徒之间的不平等问题,剧团领导通过经常组织开会讨论,在剧团内部形成尊老爱幼的新风气。1943年5月,根据政府要求,襄垣农村剧团的老艺人撕碎了徒弟的卖身契,剧团里传统的师徒关系得到了彻底解除。传统师徒关系解除后,新的问题又产生了,由于思想没有转变,剧团里老把式不管孩子们学习,孩子们也不尊重老把式。于是剧团组织开会讨论,使老把式认识到旧师徒关系不合理的地方,使孩子们认识到老把式的本领高,应当尊重,好好学习。通过开会教育,老少之间的关系有所好转。1944年8月,剧团成立青年部,负责青年儿童的教育,老艺人和青年之间又出现了新的隔阂。青年儿童认为咱是青年部的人,他们是大人,管不着咱。老艺人们感到自己的老一套与年轻人不同,看他们新人能领导成个啥样?对于这样的代沟,剧团以召开检讨会的形式加以引导,使双方在自我检讨中认识到,老艺人应从工作出发培养后代,演戏没有孩子们配打也忙不过来;青年人要和老人学习提高技术,光新的也得不到老百姓的欢迎,尊老爱幼的风气在剧团中逐渐形成。[3]

[1] 夏青:《旧艺人的新生活》,《人民日报》1947年7月28日。
[2] 易风:《旧戏班艺人的进步》,《抗战日报》1945年6月27日。
[3] 《襄垣农村剧团的改造》,原载《文教大会纪念特刊》,转引自《山西文艺史料》第1辑,山西人民出版社1959年版,第218页。

虽然这类宣传报道难免溢美之词,我们也很难考证当时剧团内部这种新关系确立的程度,但从中不难感受,政府在改变艺人人身依附关系上的决心和努力,也正是由于政府的参与和领导,一种新的平等合作的关系在剧团成员之间逐渐确立起来。

根据地政府对旧艺人改造的另一个方面是组织艺人学习,提高他们的政治觉悟。仍以绛河剧团为例,该剧团成立之后,共产党员牛向良就作为政府代表进驻了剧团,在剧团内组织了短期整训。

整训期间,为了照顾他们的生活习惯,不使他们受到拘束,没有机械地规定政治、业务学习的课程和严格的生活制度,而是采取比较灵活的方式。通过讨论、讲解剧情、撰写新剧本,使团员们了解抗日战争,了解共产党、八路军的主张、政策,了解根据地人民翻身的斗争,来提高他们一般的政治认识。同时通过读剧词、抄剧词提高文化。并由他们自己选出他们中最热心积极的人做学习组长,领导大家的学习。学习中只要有一点进步,就立即表扬,帮助他更向前进。实践证明,这种做法很有成效,剧团成员的学习情绪都很高,每个人都自己买了小本本、铅笔,利用一切空闲时间努力学习。有的写得比较好的,遇到每个中心工作,看到宣传人员在街上写标语,便自动地找锅烟调成墨汁,在大街小巷的墙上涂写起来。[1]

在提高文化程度的同时,剧团还规定了专门的政治学习时间,讲解政策法令,上政治课。通过这样的学习,团员们的政治觉悟提高了,他们主动要求改革剧团的组织形式,开展批评和自我批评,很多团员戒掉了大烟。除了整训外,有的地方剧团以整编的形式提高团员觉悟。左云长城剧社为了提高团员觉悟,和已具有革命传统的雁门剧社进行了整编,新文艺工作者和旧艺人在舞台上交叉演出新排剧目,生活上混合编组,共同生活。这种纪律严明的军事化生活对旧艺人触动很大,他们开始自觉改造自己的旧意识、旧习惯,主动上党课、学习文化,力求与新文艺工作者打成一片。剧团的女演员雷艳云在当地很有名气,演出后

[1] 夏青:《旧艺人的新生活》,《人民日报》1947年7月28日。

村里有人叫她到家里吃饭睡觉,免得跟着大家吃苦,但她不为所动,坚持过集体生活。原旧戏班艺人刘顺年还根据自身经历在《抗战日报》上发表文章《共产党救活了我》,反映自己的思想转变过程。[1]

除了在剧团内部组织学习外,根据地政府还经常把旧艺人召集起来,以研究班、讨论会的形式对他们进行专门的政治教育。这种由政府组织的对艺人的政治改造在以往社会是没有过的,这使得民间艺人在与政府的亲密接触中,感受到了新旧政权的不同,在思想上发生了很大转变。

1944年12月到1945年1月,晋绥三分区政府组织了戏剧研究班,对旧艺人进行教育改造。政府首先对戏班班主进行动员,在"非去不行"的动员下,班主认为是公家要人,为了明哲保身,便强制性地要求艺人参加。于是,很多艺人是带着情绪和顾虑被迫参加到了研究班中,有的人害怕叫他们出操跑步,有的人怕不让唱戏,有的怕让当兵或是让种地等等。而他们在面对政府领导和部队湫水剧社的团员时,也表现出过去应对官老爷的毕恭毕敬的态度,安定艺人情绪成了研究班成立后的首要任务。在组织学习中,研究班努力转变艺人们的思想观念,使他们对根据地政府有新认识,进而实现自身认识的提高。研究班刚开始在组织念剧词时,艺人们按照给师傅作揖学戏的传统,总要给领导研究班的同志先敬礼然后学,领导研究班的同志就给他们解释:"咱们不要这样,咱们都是一样的人,以后大家来研究。"在了解了政府宣传的"新社会人都是一样"的意思后,艺人们开始尝试以一种新的平等的方式展开交流学习,"有艺不传人"的思想部分地得到了纠正,艺人们开始认识到"如今的旧脑筋吃不开,要换脑筋呢!"

通过这种被尊重的、平等的集中改造,很多旧艺人转变了过去"活一天算一天"的想法,并对根据地政府有了新的认识。"一月当中,使旧艺人认识了新政权真正是民主的,老百姓说话能顶话,所以他们在排

[1] 孙平:《忆五五剧社与雁门剧社》,王一民、齐荣晋、笙鸣主编:《山西革命根据地文艺运动回忆录》,北岳文艺出版社1988年版,第172页。

戏中能很多的表示意见。过去这些人对于政府都抱着怕的态度,在这次研究中注意让他们尽量由思想上来转变,首先使他们认识他们自己是被旧社会看不起的人,应该和根据地群众一齐翻身。"[1]

在改造旧艺人的过程中,除了学习式的教育外,根据地政府还从提高他们的政治地位入手,用平等、尊重和关心的态度对他们进行思想感化,这给艺人们带来了很大触动。1943年秋,一个在敌占区唱戏的旧戏班子来到了刚解放的屯留县。在根据地,他们受到了热烈欢迎,屯留抗日县政府请他们吃饭,县长、县委亲自敬酒慰劳,并在物资供应极端困难的条件下,给他们发了棉衣,补充了被子,又拨了一部分粮食,让他们继续演戏,挣下的戏价也完全由他们自己支配。根据地政府对他们的关心和尊重,让艺人们非常感动,他们主动留在根据地演戏,并且提出把戏班子改成剧团,不演旧剧,唱改良戏。1945年,剧团的一个团员结婚,屯留县长、县委一个主婚、一个证婚,为新人主持了隆重的婚礼,使团员们"都为这种光荣的、欢喜的盛典而深深地感动"。[2]1942年12月襄垣农村剧团到涉县参加演出,演出结束后大会政治处派人请剧团的全体演职人员与首长一同会餐,根据地领导鼓励他们努力学习,多排新剧。临别时,彭德怀副总司令亲手赠送了写着"抗日农村剧团的模范"的红缎匾,这次殊荣成为很多剧团成员一生中的难忘回忆。[3]1943年3月,当时的太岳军区司令员陈赓曾冒着严寒观看了绿茵剧团的演出,并且接见了演出人员,给予他们很高的评价:"你们的戏演的很好,真实的反映了日寇的残暴和沁源人民英勇斗争的场面,对大家教育深,鼓舞大。希望你们能编出更多更好的戏来。"[4]

根据地政府不仅对艺人排演的新剧给予了很高的政治评价,而且还通过树立模范的方式鼓励他们提高认识,带动其他艺人转变。1944

[1] 铁克:《三分区的旧艺人戏剧研究班》,《抗战日报》1945年2月9日。
[2] 夏青:《旧艺人的新生活》,《人民日报》1947年7月28日。
[3] 张银喜口述,张继斌代笔:《抗战时期的襄垣抗日农村剧团》,王德昌编:《襄垣秧歌》,天马图书有限公司2003年版,第365页。
[4] 张计安:《活跃在太岳区的一支文艺轻骑——忆沁源绿茵剧团》,王一民、齐荣晋、笙鸣主编:《山西革命根据地文艺运动回忆录》,北岳文艺出版社1988年版,第278—279页。

年11月,襄垣农村剧团开展了选举模范演员的活动,条件是自己按时完成任务,帮助别人学习,能劳动,遵守制度。选举时先由小组讨论每个人的优缺点,然后在大会上讨论,实行普选,选出后自己定出努力目标。剧团里的来富、金替被选为模范后,来富一有时间就主动教年轻人动作。金替作为生活队长,在分配住房时候,好的让给别人住,自己住坏的。[1] 太行区被评为一等模范戏剧工作者的王聪文就是艺人出身,他不仅主动编演新剧,而且还积极改造旧艺人,太行区名艺人段二苗就是在他坚持不懈的帮助改造下转变过来的。王聪文成立演剧队的时候给段二苗写信邀请他参加,但他并没有回音。1941年,王聪文又借文代大会的机会找段二苗谈了三天的话,他说:"咱们唱戏的,在旧社会里名气大,这是空的。人家就没有把咱当人看,不管你有病没病,一去就唱,不唱不行,一连唱上好几本,谁也顶不住,就得抽金丹,接接力,抽了金丹又赚不上钱,身体也坏了,落个人钱两丢。那些老爷、流氓还要叫你唱,唱来不卖命,他们就掷石头,你不是唱'雁门关'时吐过血吗?"同行入情入理的劝导使段二苗深受感动,他主动参加了剧团,学唱新戏,成了剧团的副团长。[2] 段二苗的改变又带动了当地其他艺人的改变,绛河剧团成立前,一些艺人就是因为听说"名把式"段二苗的事,才不愿回敌占区,希望从新戏这方面寻找出路。[3]

通过改造,艺人们改变了观念,不仅在演剧中表现出宣传革命的自觉,而且在社会生活中表现出主人翁的意识,主动维护根据地政权。临县任家沟剧团团员在一次座谈会上谈到了他们对新戏和旧戏的看法,剧团音乐股长秦海量说:"新的能解下情由,老百姓看的明白,比如演'夫妻逃难',能看出国民党统治下的凄惶。"他认为,"旧剧一般都是看了红火热闹了,没教育意义;新的是宣传工作,越演越有劲","就是唱

[1] 《襄垣农村剧团的改造》,原载《文教大会纪念特刊》,转引自《山西文艺史料》第1辑,山西人民出版社1959年版,第221页。
[2] 《一等模范戏剧工作者王聪文》,原载《文教大会纪念特刊》,转引自《山西文艺史料》第1辑,山西人民出版社1959年版,第226页。
[3] 夏青:《旧艺人的新生活》,《人民日报》1947年7月28日。

旧戏,也要挑不迷信的"。剧团其他成员也纷纷表示,新戏有教育意义,"真是能起作用啦!"愿意演新的是因为换过了脑筋,"旧戏很多,我们不愿演它"。[1]太行三分区的艺人在经过戏剧研究班的学习后,改变了过去的演剧形式,在演戏前主动宣传抗战:

> 过去三天一台,唱六本六连戏就完了。今年他们在开戏前,先给群众讲解剧情,如演千古恨,就联系的讲蒋介石不让八路军抗战;演反徐州,联系的讲改组统帅部;有空还谈破除迷信,在一个戏班的郝兴旺(积极分子)首先这样做,慢慢其他戏班都这样做开了。后来当他们从干部口中听到红军打下柏林,打死希特勒的消息后,他们大部分人就自动地给老百姓宣传解释,常常开始三五个人谈,一会儿就围成一圈子。他们愿意宣传,就是晓不得讲些什么,没办法说,他们最希望干部们把各时期要宣传的东西,告给他们,好给群众解释。[2]

正如太行人民剧团团员所说的:"我们已不是过去那种混饭吃的,为娱乐而娱乐的'戏子',而是已经成为新社会里为人民服务的宣传战士。"

1944年冬天,一个从敌占区到根据地的毒贩子在街上碰到了绛河剧团的一位团员,这个团员曾经是毒贩子的老主顾。在与毒贩子的攀谈中,团员假意说没有戒烟,并称自己手里困难,根据地也缺货等等。于是,毒贩子就道出实情,请他帮忙销售,并以售价若干为酬,约定第二天见面。分别后,这位团员立刻向剧团和公安局做了报告,第二天,带领武装同志将毒贩子和毒品一起查获。这件事传遍了屯留全县,根据地政府还给他开会发了奖,号召全县党政军民向他学习。团员们说:"过去在旧社会都不拿咱们唱戏的当人,要抓、要打、要扣押随人的便,权力是抓在别人手里。今天在根据地咱老百姓当了家,谁犯咱老百姓的法,咱们就有权抓谁。"[3]

[1] 鲁石:《一个民间剧社的成长——记临县任家沟剧团》,《抗战日报》1945年1月23日。
[2] 易风:《旧戏班艺人的进步》,《抗战日报》1945年6月27日。
[3] 夏青:《旧艺人的新生活》,《人民日报》1947年7月28日。

改造旧艺人是根据地戏剧运动的重要内容,在改造旧艺人的问题上,根据地政府提出了团结与教育并重的原则,这一原则始终贯彻在改造过程中:

> 我们团结旧艺人,不能主观地一下子要求他们行为端正,思想正确,而且自动创造新技术,我们必须耐心地教育他们,首先从政治上提高他们的觉悟,用实际事例说明在新社会中,他也是主人翁。而后根据他的进步程度,逐渐端正其行为。对他技术的改造,必须首先发挥其特长,而后提出新问题,根据他接受程度,求得逐渐改进。
>
> 以自己尺度来衡量旧艺人,要求旧艺人的进步过高,甚至过苛,这就容易失望而发生鄙弃旧艺人、排除旧艺人的思想,这是不对的。为了团结,一味迁就,不进行教育,不去提高,这也是不对的。王聪文同志说得好,光团结不教育,是团结不住的,光教育不团结,也是教育不了的。这是经验之谈。[1]

正是通过这种自上而下、逐步深入、既团结又教育的革命改造,大多数艺人的生活观念和思想观念都发生了根本转变,他们开始有了"革命的文艺工作者"的自觉,在演戏过程中主动承担起了革命宣传的任务。

第三节 秧歌剧本的改造与创作

成立剧团,改造艺人的同时,根据地政府还开展了针对民间戏曲剧本的改造,其中秧歌剧本就是改造的主要对象。改造主要采取保留旧剧形式,鼓励革命新剧创作的方式。通过改造,根据地政府将革命政策和根据地的中心任务以浅显易懂的秧歌小戏的形式传达到了乡村社

[1] 巩廓如:《戏剧组讨论概况》,原载《文教大会纪念特刊》,转引自《山西文艺史料》第1辑,山西人民出版社1959年版,第211页。

会,收到了政令难以达到的政治宣传效果。

对秧歌的改造和利用开始于延安陕甘宁边区,陕甘宁边区的秧歌运动使秧歌开始由民间艺术形式逐渐发展成具有主流意识形态的官方艺术。1941年3月晋察冀边区的机关报《晋察冀日报》曾开展过一次关于秧歌舞发展方向问题的讨论,边区的文艺工作者开始尝试把政治宣传和民间文艺形式结合起来。1942年7月,延安文艺座谈会召开之后,由延安鲁艺宣传队组织的秧歌表演第一次出现在了村里的打麦场上。这次演出不仅受到了乡民的欢迎,而且也得到了边区领导的肯定。9月,从延安鲁艺到华北联合大学任教的丁里撰文说:"一般的秧歌,多在冬春的农闲季节,而作为劳动之余的戏乐;但在边区的扭秧歌,除了娱乐之外,已成为参与政治斗争、社会活动的利器,在群众文艺运动中尤其起着极大的作用的。"[1]1943年春节,延安各单位各部门都蜂拥出动,有27支秧歌队活跃在延安各处。

除了歌舞形式的秧歌表演外,戏剧形式的秧歌剧也开始出现在乡村戏台和广场上。其中最受乡民欢迎的是由鲁艺宣传队创作的《兄妹开荒》。这出秧歌剧的原型是《王小二开荒》,原本这出小戏在各地秧歌中都有,多半是一男一女互相对扭,带有男女调情的味道。创作者采用了秧歌的形式,去掉了它的调情成分,将男女之间的关系改成了兄妹,表现陕北农民响应政府号召,积极参加生产劳动的场面。由于鲁艺宣传队演出的秧歌剧内容主要是宣传拥军优属、拥政爱民、歌唱边区的新人新事,赞扬生产模范,批评二流子懒汉,形式也和过去农民闹社火时表演的秧歌有所不同,所以乡民称他们表演的秧歌为"新秧歌"、"斗争秧歌"。

1943年3月25日,《解放日报》发表社论《从春节宣传看文艺的新方向》,充分肯定了以新秧歌为代表的革命文艺的发展方向,从此,以改造秧歌小戏剧目为主要内容的秧歌运动开始在各根据地开展起来。这一时期,山西各根据地对秧歌的改造主要表现在利用旧形式,改造旧

[1] 丁里:《秧歌舞简论》,《解放日报》(延安)1942年9月23—24日。

剧目,创作新剧目方面。

1941年李伯钊在谈到山西敌后文艺概况时,曾对当时流行各地的山西梆子、秧歌旧剧作出评价:

> 大部分的剧作是宣传封建、迷信、愚昧、淫荡的思想,很便于替敌人作反宣传,检查一下旧剧的内容,就可以知道大多数剧作的内容都是差不多一样的性质,如像才子佳人后花园私定终身,然后经过照例的波折,才子点状元,佳人落难,忽而巧合团圆,或者是屈死鬼尸还魂,重新发迹,还有的便是城隍爷显灵,挞(搭)救穷书生,暴发户作孽受神的谴责。世上恶霸游十殿,死后受苦刑等等。总之,凡事有定数,无所谓反抗和斗争,一切均是天意,所有这一类有毒素的旧剧作,同敌人新民会的宣传纲领没有什么大的区别,这样便严肃地在敌后的戏剧工作面前提出了利用旧形式,改造旧剧作的问题,为了使他更适合于抗战需要提出了旧剧新编问题,这便算是利用旧形式的入手。但很困难,因为旧剧作的剧中人物、情节、故事,均是老百姓从小孩、妇女,到青年、成年、老头所熟悉的,很难改编。[1]

正如李伯钊所谈到的,民间戏曲有着千篇一律的"俗套",并没有什么革命的、进步的内容,但因为它符合乡民的认知水平和情感需要,其中很多又是民间创作,所以改造旧剧在根据地来说是一项知易行难的工作。对于如何改造旧剧本,根据地政府提出,"旧剧本保留有民族文化中不少有生命的东西,只要去掉其反动封建的部分,灌输以新的思想和精神,就可以'推陈出新',使旧的作品取得新的生命",[2]而改造的最终目的就是"要逐渐地把旧剧从农村文化阵地上挤出去"。[3]这样的要求体现了根据地政府改造旧剧的决心,但对于如何"除旧布新",利用"旧瓶"装"新酒",最初并没有具体、有效的措施。对秧歌小

[1] 李伯钊:《敌后文艺运动概况》,原载1941年8月20日延安《中国文化》第三卷,第2、3期合刊,转引自《太行革命根据地史料丛书——文化事业》,山西人民出版社1989年版,第525—526页。
[2] 《华北文艺界协会成立大会记事》,《人民日报》1948年9月24日。
[3] 蒋平:《两年来太南剧运工作及目前存在着的几个问题》,《人民日报》1947年7月28日。

戏而言，娱乐乡民，满足观众的声色欲望是它的最显著特征，从乡民欣赏角度出发而创作的婚姻家庭戏、男女情爱戏构成了秧歌小戏的主体，剔除这些内容就会使小戏失去生命力和乡土魅力。所以，虽名为改造，但根据地的大部分旧秧歌剧都因为无处下手，又很难通过严苛的政治审查，基本处于被禁演的状态。曾当过专署旧戏观察员的王聪文专门从事审查剧本的工作，他当时收集到旧戏100多种，分为准演、暂演、禁演三类，"迷信、皇帝、有毒素的戏统通都禁演了"。经过这样的审查，可演的旧剧已所剩无几，以至于王聪文本人也不得不承认："旧的禁了没有新的就不行了呵！"[1]

经过这样的改造，山西各地剧团公开上演的为数不多的旧剧基本都是无关风月，突出斗争的历史剧。以唱秧歌为主的襄垣群众剧团在1940年代所唱的改编旧剧只有《忠烈图》、《岳母刺字》、《亡宋鉴》、《小五台》、《小姑贤》、《坡前会》、《土地堂》等极少的几部。[2]武乡的两个秧歌剧团——光明剧团和战斗剧团，按照上级规定，只演《鄞宫图》、《韩玉娘》、《万象楼》、《齐云关》、《青峰山》、《青河镇》、《凤仙庄》、《河灯会》这几部通过审查的古装剧，大量演出的是配合抗日中心工作的现代戏。[3]

即使这些看似传统的古装戏，也都是经过了政府的革命改造，或抗战时期的新创作。在这些古装戏中，阶级斗争是要表现的重点。"'劫狱杀家'，解珍、解宝杀了贪官和恶霸，杀得痛快；'反徐州'，鲁达打死镇关西，打得痛快。"[4]在根据地的文艺干部看来，大戏是乡村社会千年古代传下来的，看惯了看得顺眼了，"看得人心跳"。"可是那些宣传封建道德、宣传迷信，于咱老百姓有害无益，应当不再唱"，"像'林冲'、'劫狱杀家'、'雪夜月奔'，有的是官逼民反，有的是逼上梁山，有的是

[1]《一等模范戏剧工作者王聪文》，原载《文教大会纪念特刊》，《山西文艺史料》第1辑，山西人民出版社1959年版，第225—226页。

[2] 王德昌编：《襄垣秧歌》，天马图书有限公司2003年版，第9页。

[3]《武乡县文化志》，武乡县文化局1982年未刊稿，第9页。

[4] 志华：《看戏十九天》，原载《工农兵》第1卷第4期，1945年2月，《山西文艺史料》第1辑，山西人民出版社1959年版，第244页。

打抱不平,这对我们才有好处"。[1]

大力改造传统旧剧的同时,根据地政府还组织文艺工作者创作革命题材的新剧,鼓励乡村民众自己创作反映乡村生活的革命剧。于是,在很短的时间内,大量宣传抗战、鼓励生产的新剧被创作出来,成为各地职业半职业秧歌剧团演出的主要内容。

事实上,山西各根据地对秧歌小戏的创作和改造在延安秧歌运动开展之前就已经有所尝试。1939年,太行抗日根据地的襄垣抗日农村剧团演出了由李森秀根据旧秧歌《四劝》编写的,以动员妇女参加生产劳动为内容的《劝荣花》,受到了根据地领导和乡民的欢迎。之后,又有《换脑筋》、《打蟠龙》、《打春桃》等新秧歌剧陆续被创作出来。

毛泽东《在延安文艺座谈会上的讲话》的发表和延安秧歌运动的广泛开展极大地推动了山西各根据地新秧歌剧的创作。1943年5月,战斗剧社带着延安秧歌运动的新鲜经验和新创作的秧歌剧目返回晋西北,直接推动了晋绥地区群众性秧歌运动的深入开展。根据地的很多文艺工作者根据《在延安文艺座谈会上的讲话》的精神纷纷下乡下厂体验生活,创作新秧歌剧。晋西北民间戏剧研究会专门召开扩大理事会,讨论运用与改造本地民间戏剧形式的问题,大会提出要充实新内容,使戏剧成为宣传教育群众的有力武器,真正为工农兵服务,并决定对晋剧、眉户、秧歌、道情等进行重点整理和改造,创作新剧本。穆欣在《晋绥解放区鸟瞰》中描述了当时的情形:

> 毛主席在延安文艺座谈会的讲话传达到此间,晋绥文联会即暂行取消,并入抗联,全体文艺工作者都深入区村参加实际工作,全心全意地到群众中去改造自己,并发掘与培养民间的文艺。
>
> 这次下乡的收获是丰富的。三十三年(1944)边区举行一次"七七七"文艺奖金征文,收到应征的剧作、散文、诗、歌曲、图画等共一百三十二件,都是歌颂边区军民抗战生活的作品。它反映了

[1] 志华:《看戏十九天》,原载《工农兵》第1卷第4期,1945年2月,《山西文艺史料》第1辑,山西人民出版社1959年版,第246页。

群众组织起来的新景,宣传了革命的政策,不论在内容上或形式上,都成了广大群众所喜闻乐见的东西。[1]

1944年7月晋绥边区举办的"七七七"文艺奖金征文是根据地文化建设中的一件大事。当时评判作品的标准主要有三点:"第一、是政治内容,即是否正确反映当前晋绥边区的三大任务和实际生活;第二、是否能够普及;第三、技术的好坏。"[2]从获奖作品来看,戏剧占了大多数,"在评判过程中,发现剧本一类,可当选者较多,为使不有遗漏,以资鼓励起见,该会遂决定将剧本奖金名额扩大一倍"。在所当选的剧本中以秧歌最为突出,由华纯等人集体创作的秧歌剧《大家好》获得了甲等奖,王炎的《三个女婿拜新年》,王子羊、项军的《提意见》和王炎、刘锡林作的《劳动英雄回家》获得了丙等奖。[3]文艺评奖后,文艺工作者以更大的热情投入到秧歌剧本的创作中。

1945年春,晋冀鲁豫边区政府为了推动农村戏剧运动的开展,专门收集太行各地的秧歌剧本组织评选,并选出优秀作品印付发行。"从数量上说,共收到大小册子二百一十七册,包括二百七十五题;从内容上看来,与实际结合是一个共同的优点,其中又分为反映战争的二十三题,生产四十七题,拥军、优抗、参军六十三题,文武学习、民主、减租、度荒、打蝗、提倡卫生、反对迷信的有七十六题,介绍时事、传达任务是三十九题,而歌颂自己所爱戴之英雄人物竟多至二十五题。"[4]有些编排较好的革命剧目在战争时期成为各地剧团竞相演出的保留剧目,如由赵树理小说改编的《小二黑结婚》、反映民兵知错就改的秧歌剧《闹对了》、反映农村减租减息运动的秧歌剧《挖穷根》,以及拥军的《好军属》和宣传婚姻自主的《婚姻要自由》等等。这些剧目不仅在创作上

[1] 穆欣:《晋绥解放区鸟瞰》,转引自屈毓秀等编:《山西抗战文学史》,北岳文艺出版社1988年版,第446页。
[2] 《毛主席文艺方针下边区文艺的新收获》,《抗战日报》1944年9月18日。
[3] 同上。
[4] 赵树理、靳典谟:《秧歌剧本评选小结》,原载《课本与剧作》,1945年7月出版,转引自《山西文艺史料》第3辑,山西人民出版社1961年版,第241页。

都达到了边区政府要求的,戏剧内容要以"反特务、拥军、生产等为主,要能真正反映和启发人民情感意志",[1]而且情节设置上具有很强的故事性和喜剧色彩。所以此类秧歌剧在发挥政治宣传作用的同时,也得到了乡民的认可,成为各秧歌剧团排演的主要新剧。

除政府推广的剧目外,各地乡村剧团还从当地的实际生活出发创作了很多乡村小剧,主题多围绕生产和抗战两个方面。1944年1月,左权县政府组织人力经过一年的研究创作,编成了《住娘家》、《告新状》和《军民一家》等新花戏,并决定在旧年前,让全县各村的文化娱乐委员来集合研究一遍,准备元宵节全县拥军运动时都唱它。[2]1945年,士敏县嘉峰互助大队趁本村赶会的机会,排演了一出防旱备荒的秧歌小戏《两兄弟》,以两兄弟对待灾荒的不同态度来教育群众,收到了很好的效果。[3]此外,根据地流传的代表性秧歌剧还有戏剧联合大队排演的秧歌剧《钟万财起家》、《动员起来》,阳邑民众创作的《糠菜夫妻》、《吃水不忘挖井人》等。

在革命新剧的创作中,根据地政府一方面强调戏剧要与中心任务相结合,要为政治服务;一方面要求文艺下乡,文艺工作者要从乡村生活中寻找素材。所以,这一时期各地秧歌小戏的创作虽然以政治宣传为主导,但却并没有完全脱离乡村生活,很多新秧歌剧是文艺干部与乡村民众集体创作的结果。这些剧目不仅创作素材来源于乡村生活的真人真事,而且在创作中也注意发动群众,听取群众意见,使新剧更容易被乡民接受。

襄垣农村剧团创作的《李来成家庭》是一部在太行、太岳根据地出现较早,影响较大的秧歌剧,这是一部以真人真事编写的四幕剧。剧本描写的是一个八口之家转变思想,由生产后进到模范家庭的故事。故事的原型李来成原是当地一个有封建思想的旧家长,缺乏民主作风。李来成家里的成员也互不团结,生产搞不好,整天闹矛盾,吵着要分家。

[1] 《深入冬学运动与开展农村剧运》,《新华日报》(太行版)1944年1月9日。
[2] 《左权二高编的花戏老百姓很欢迎》,《新华日报》(太行版)1944年1月15日。
[3] 《嘉峰互助大队编歌宣扬抗旱》,《新华日报》(太岳版)1945年6月25日。

后来,在县长的耐心帮助下,全家人各自检讨了缺点错误,制定了生产计划,团结和睦,积极生产,成了边区的新型模范家庭。最初,这个故事由部队一二九师先锋剧团改编成了剧本。襄垣农村剧团按照剧本在当地演出时,却并没有得到乡民的认可,乡民认为这个剧演的不真实。于是,剧团团长、编辑主任、指导员就亲自到李来成家进行调查,范围从本村扩展到邻村,前后十多天,重新创作剧本。完成后,剧本再次拿到村里听取乡民意见,整个剧团也搬到村里住了几天,每个演员都向自己要表演的对象本人学习,体会他们的感情和动作,然后才形成了最终的剧本。正因为这样深入乡村的学习调查,剧团的演出获得了成功,这个剧本也被各地剧团引进,竞相上演。[1]

1945 年的一天,林县道蓬庵剧团的指导员在参加完戏剧培训班学习回去的路上看到一家婆媳争吵,原来是为了媳妇要去上冬学,婆婆老脑筋,说媳妇在外头卖风流,挑上儿子打媳妇……指导员回去后就和剧团的同志根据这个事编了个新剧《开脑筋》,很受当地欢迎,剧团团员也因此感受到了剧本创作与乡村社会结合的重要性,他们说,这以后我们才知道了,材料要从老百姓中取,还要解开脑筋,这样的剧本就吃香。以后他们又陆续编出了《支援前线》、《反对内战》、《斗争李子才》等剧本,尤其在《斗争李子才》这个剧本的创作中,剧团更是注重动员群众的力量:

> 李子才是道蓬庵的一家老财,这个村子四五十家佃户都受着他的剥削。这次编这个剧本,一开始不仅地主家属和狗腿亲近人反对,就是翻身户,还以为过去挨李子才打,讨吃要饭,现在演出来是丢人哩。经过剧团动员干部,又在冬学中教育了群众,大家才觉悟起来,说:那时候是他叫咱受的罪,这是他的罪孽不怨咱。还有人说:"可把我受苦的那事给我编上。"于是大家就在冬学里集体编起来。当排剧的时候,群众都来参加意见,这个说:"他还打了我三个耳光没演上。"妇女说:"狗腿红铁锹领的衙门汉,捣了我的

[1] 泽然:《农村剧团的旗帜——记太行人民剧团的成长》,《人民日报》1947 年 3 月 4 日。

米瓦缸,卷了我的铺盖也没有演出来……"就这样听取大家的意见剧本修改好了。[1]

集体创作是这一时期新秧歌剧创作的一大特点,这在乡村剧团和乡村自办的秧歌队中表现更为突出。武乡广寒村住着八路军,在开展拥军运动的时候,部队开走了,村里留下几个病号,妇女们尽心竭力地照顾,当中有个叫王一美的妇女一夜起来几次伺候病人,还有村里的王改英、徐三花都是模范。后来广寒村就根据这个事情编了个妇女拥军的秧歌。这个秧歌当时是在冬学内发动大家讨论编写的,模范妇女本人也参与修正,编成剧本再读给群众听,群众说:"这样听不出好坏来,演一演看。"演出后群众又提修改意见,再次登台才被通过,成为成熟的剧本。武西西峧沟创作的送郎参军的秧歌剧,也是由故事原型本人提出意见,修改补充后完成的。[2]黑峪口秧歌队因为过新年闹秧歌没有合适的剧本,就在冬学上发动集体创作,决定要写《上冬学》,大家说,什么人最不愿意上冬学呢?想到神婆,就写神婆。关于如何写神婆,乡民提了很多意见。有的竟学神婆唱起来:"烧上三柱明香,点上一盏灯,请来了张先生上了我的身。"于是身上打冷战,表示神仙上了他的身。又唱:"张先生说的对了你们听,说的不对可不要怪神神……"这样的表演引得众人哄然大笑,在嬉笑参与中,源于生活的材料被组织起来,写成了一个活的神婆、一个活的男二大流,和一个"好比太阳落西山,熬成胶来也不黏"的不愿上冬学的顽固老汉。接着,大家又集体创作了《看英雄》《好庄稼》等剧本,解决了新年闹秧歌的剧本问题。[3]

尽管这一时期各地的新秧歌剧本都注重了从乡村生活中寻找素材,强调发动群众的集体创作,但这种民间创作已完全不同于传统时期秧歌小戏的民间创作。1945年1月3日,晋绥三分区召开民间艺人座

[1] 璧夫:《道蓬庵农村剧团的经验——关于农村剧团方面问题的研究》,原载1947年《文艺杂志》第3卷第1期,转引自《山西文艺史料》第3辑,山西人民出版社1961年版,第268—269页。
[2] 赵树理、靳典谟:《秧歌剧本评选小结》,原载《课本与剧作》,1945年7月出版,转引自《山西文艺史料》第3辑,山西人民出版社1961年版,第250页。
[3] 辛西:《集体的突击——记黑峪口秧歌队》,《抗战日报》1945年1月25日。

谈会,到会的民间艺人在政府的组织下讨论了新秧歌的方针,很多人提出"秧歌有三不编,一不编迷信;二不编淫乱;三不编骂人打架"。[1]在传统社会,秧歌主要是艺人们依据生活体验的即兴创作,在内容上并没有什么特殊要求,只要能博听众一笑,能满足他们的嬉戏之趣就是好段子。而在根据地,秧歌的创作是纳入到政府革命宣传范围内的政治行为,很多时候是为政治动员的需要而创作的,秧歌的娱乐性则被置于次要地位。以兴县杨家坡剧团为例,"在编演戏上,兴县杨家坡群众剧团是由村干部、劳动英雄、剧团的同志们根据村中的实际情况,确定了要宣传什么,于是大家凑材料,大家出主意,由几个人搭起架子来,结构成一个轮廓,众人往里填肉(凑情节、人物性格、台词、动作),或者是先确定了大概故事,就分配演员,由演员根据剧情自己创造台词动作。一面编、一面排、一面修改,小学教员就记成了剧本"。[2]

1944年12月7日《抗战日报》发表了卢梦对获得"七七七"文艺奖金甲等奖的秧歌剧《大家好》的评论,提出优秀的艺术作品就是要利用民间艺术形式对群众作有效的政治宣传:

> 我们先设想一下:假如有一个迫切需要,要我们写一个表现军队爱民与人民拥军的、短小的、群众剧团也能演的戏,于是我们就会想起这么一连串的问题:军队帮老百姓生产,老百姓慰劳军队,军队进行赔偿运动,军民联欢……,问题这么多,怎样写呢? 过去我们写剧本,主要是依靠脑筋办事,"想"上一会,便"想"出来了,但是,这样写出来的剧群众不欢迎——这条路不通,需要找一条新的路子,毛主席把这条路子指出来了。他告诉我们要为工农兵,并且讲了如何为法。"大家好"的作者跟着毛主席的路子做了,因此他们得到了成功。
> ……

[1] 穆欣:《新文化的滋长》,节录《晋绥解放区鸟瞰》第14节,1946年4月出版,转引自《山西文艺史料》第2辑,山西人民出版社1959年版,第24页。

[2] 胡正:《谈边区群众剧运》,原载《人民时代》第10期,1946年11月15日出版,转引自《山西文艺史料》第2辑,山西人民出版社1959年版,第88页。

"大家好"的作者们从群众中吸收了丰富的拥政爱民与拥军运动的材料,很好的研究了它,组织、集中了一下,使其更为典型化,然后写成剧,演给群众看,把拥政与拥军政策贯彻了下去,这种写作的方法是十分正确的。[1]

　　改造旧剧本,创作新剧本是根据地秧歌运动的重要内容,这对山西的秧歌小戏来说,无异于一次彻底的革命。在改造中,传统的秧歌剧目大多很难通过严格的政治审查,于是,不仅那些宣扬才子佳人、忠孝节义的传统戏被禁演,即使反映乡村生活、男女情爱的民间小段子在演出中也多受到限制。这一时期,乡村剧团演出的传统秧歌戏数量极为有限。秧歌运动中新秧歌的创作,虽然有着浓厚的政治色彩,但还是关注到了与乡村生活的结合,强调民主参与的集体创作,至于这种新秧歌能在多大程度上反映乡村社会,又在多大程度上被乡民所接受,则是需要进一步在现场与观众的互动中得到验证。

第四节　革命话语下的秧歌小戏

　　山西各地秧歌小戏的改造是在根据地动员广大民众参加抗战和生产的革命话语主导下展开的。在这样的政治环境中,艺术服从于政治的原则被深入贯彻到秧歌小戏的改造中,这使得源于民间、反映乡村生活的小戏成为配合政府中心工作的宣传工具。这一时期的秧歌小戏虽也有民间创作的成分,但在创作中更关注于根据地政府的政令方针,在主题选择上多以革命、生产、拥军和婚姻自由为主,很多反映男女情爱、婚姻家庭、因果报应的传统剧目日渐退出乡村戏台。当然,这也并不是说根据地秧歌运动中的秧歌小戏已完全脱离乡村社会,成为政治运动的附属物,这一时期新创作的秧歌剧中还是有很多对乡村生活的生动展现,只是这种展现带有了明显的政治选择性,甚或可以说是乡村社会

[1]　卢梦:《关于"大家好"的评论》,《抗战日报》1944年12月7日。

革命生活的展现。

根据地时期新创作的革命题材秧歌剧,既有反映战争的战争戏,也有体现乡村阶级斗争的斗争戏,素材多来源于当时当地的真人真事。

忻县蒲阁寨民兵演剧队编的《围困蒲阁寨》是当时颇有影响的革命戏,这是一出根据当地斗争故事改编的七幕戏,表现了一场军民团结围困敌人据点的战斗。小戏从1942年日本侵略者在蒲阁寨推行特务政策开始,第一幕是当地汉奸巴虎科勾结敌人,暗害村里干部,抢劫村里财物。后来,民兵将巴捉住,彻底粉碎了敌人的特务政策;第二幕是高家庄群众反"维持"斗争,敌人在"维持"政策失败后,对村民施以残酷的军事屠杀,激起了群众更大的斗争热情;第三幕是高家庄群众为反"维持"胜利召开全村大会,军民合作抢种了碉堡周围的庄稼;第四幕是敌人的特务政策、"维持"企图失败后,对蒲阁寨的群众横暴地施行压迫,蒲阁寨和周围村庄的群众感到这样的日子再也没法过下去了;第五幕是蒲阁寨村子热烈的搬家斗争;第六幕表现四十天军民围困敌人炮台的一个场面,为了把敌人很快挤走,民兵们大雪天爬山埋地雷;第七幕是热烈的劳军大会。

《围困蒲阁寨》是当时创作的一部场次较多、内容复杂、人物丰富的长剧,由于故事是乡民的亲身经历,演员又是村里的民兵,再加上以忻县地方语言演出,所以演出在当地获得了很大成功。民兵演剧队还以忻州小调编成了"围困歌",在当地广为传唱:

> 十二月十三那一天,
> 命令下来打据点,
> 前晌发下子弹来嗬唉呀,
> 夜晚进攻蒲阁寨。
>
> 忻崞支队喊的凶,
> 一排掩护二排冲,
> 随后跟的民兵们嗬唉呀,
> 要和鬼子拼一拼。

殷长久带的民兵们,
抱上地雷往前冲,
事务所门口埋一颗嗬唉呀,
炸死四个日本人。

四区区长是刘真,
说服群众顶能行,
动员百姓千余名嗬唉呀,
搬运粮食乱纷纷。[1]

类似这样斗争题材的秧歌剧在各地乡村剧团都有编排。《打蟠龙》表现的是反扫荡斗争中,村中青壮年和民兵顽强开展麻雀战、窑洞战,积极打击敌人、消灭敌人,保卫群众财产,保护群众转移的故事。《三更放哨》演的是根据地民众如何"支应"敌人与掩护抗日的故事。

和乡村剧团相比,部队剧团和县剧团在新剧创作方面具有更大优势,他们编演的战争秧歌剧内容更加丰富,表演更加成熟。太行军区警卫团一连集体创作的《我们的胜利军》,通过农民王成汉一家的悲惨遭遇,揭露日本人刚投降,阎锡山军队就下山奸淫烧杀、欺压人民的罪行,歌颂八路军为民除害,解放劳苦大众。[2]沁源绿茵剧团在抗日战争期间编演了很多反映战争的秧歌剧,如《出城》、《山沟生活》、《抢粮》。这三个剧本被称作是反映沁源围困斗争的三部曲,全面再现了沁源军民战胜各种困难,顽强斗争,不断袭扰敌人的事迹。此外,剧团还创作了表现战斗英雄的《杀敌英雄李学孟》、《民兵英雄李德昌》等新秧歌剧。[3]

阶级斗争戏是战争戏之外,新秧歌剧表现最多的内容,也在一定程度上反映了当时乡村社会阶级斗争的情况。沁源绿茵剧团在成立之初

[1] 风林:《蒲阁寨民兵演剧队》,《抗战日报》1944年12月13日。
[2] 屈毓秀等编:《山西抗战文学史》,北岳文艺出版社1988年版,第458页。
[3] 张计安:《活跃在太岳区的一支文艺轻骑——忆沁源绿茵剧团》,王一民、齐荣晋、笙鸣主编:《山西革命根据地文艺运动回忆录》,北岳文艺出版社1988年版,第280页。

就编演了很多这一题材的新秧歌剧,代表剧目如《回头看》、《狗小翻身》、《挖穷根》等,特别是《挖穷根》这部剧,是当时根据地很有影响的作品。剧本以根据地边区的农村为背景,描写农民和地主围绕减租减息和反霸展开的斗争。

地主杨艮光为了逃避即将开始的减租清算斗争,设计夺回了佃农卫满富的租地,并以抵债为名牵走了他的牛和猪。卫满富的儿子卫艮光气愤不过,向农会告发了他们。迫于斗争形势,杨艮旺改变策略,设下酒宴收买软化卫艮旺和村里的贫苦佃户,卫艮旺识破了他的诡计,没有上当。不久,县里派农会主席程进贤领导减租斗争,由于他缺少经验,没有充分发动群众,致使清算斗争暂告失败。地主分子采取以攻为守的手段,组织假农会,企图整垮程进贤,来一场假清算真包庇,但在群众的揭发下,地主的阴谋再次破产,广大贫苦农民在农会干部的启发下,认清了世代贫困的根源,积极投入到同地主分子的清算斗争中。

剧中的矛盾斗争反映了当时各根据地减租减息和反霸斗争遇到的普遍问题,在人物的刻画上也比较贴近乡村生活,尤其是农民卫满富,代表了当时根据地很多普通农民的对减租减息运动的态度,"减租公家要实行,表面上咱们要执行法令,暗地还是对半分——我总不能坏了良心"。当儿子向他谈论地主的剥削时,他认为:"咱借伢的钱,租伢的地,是为了咱过日子救急,又不是人家寻得箍咱呐,当初是咱自出情愿,可不敢没良心。"[1]此类阶级斗争题材的秧歌剧还有绿茵剧团的《狗小翻身》、道蓬庵剧团的《斗争李子才》、壶关人民剧团的《周坤有翻身》,襄垣抗日农村剧团的《李有才板话》等等。与此同时,被改造成秧歌剧的现代歌剧《白毛女》也在山西各地流传。

作为根据地的中心工作之一的生产运动也是新秧歌剧表现较多的内容。这一时期,各地剧团基本都创作了反映乡村民众投身生产的剧目。绿茵剧团的代表作有《抢粮》、《春耕》、《老两口闹庄稼》、《劳动英

[1] 山西省文化局戏剧工作研究室:《山西革命根据地剧本选》(内部发行),山西人民出版社1981年版,第219—307页。

雄曹显亮》,襄垣抗日农村剧团有《劝荣花》、兴县杨家坡剧团有《男耕女织》等等。至于传自延安的《兄妹开荒》、《钟万财起家》、《十二把镰刀》更是各地剧团争相上演的固定剧目。

山西最早反映根据地生产运动的秧歌剧大概是襄垣抗日农村剧团创作的《劝荣花》,这个剧本取材于襄垣农村,1939年由李森秀等人创作。剧情大意:农民史曼忠厚老实、勤劳朴实,其妻李荣花好吃懒做,提出要和史曼离婚,经妇联主席对荣花讲解抗日政府的婚姻政策和妇女参加劳动光荣的内容,史曼和荣花重归于好,荣花表示积极参加劳动,支援抗日。[1]

《张秋林》是以晋绥区特等纺织英雄张秋林为原型编写的剧本,这一剧本在塑造劳动英雄的同时,将抗战和生产两个革命主题融合起来进行宣传。全剧分为三部分,第一部分表现旧社会农村的阶级斗争,地主车老三逼债收租,秋林家度日艰难;第二部分反映根据地生产运动,秋林在丈夫参军抗日后,勤劳纺织,生活有所改善,并在村里组成"妇女纺织合作社",带头开展纺织运动。第三部分是对敌斗争。日寇扫荡,秋林幼子被敌人杀害,丈夫所在的八路军某部打退敌人,取得反扫荡的胜利。这个剧目一直是部队剧团——湫水剧社的保留剧目。1944年湫水剧社还编演了《标准布》,主要内容是临南县干部刘万山,在当地开展纺织运动中,虚心向妻子学习纺织,并动员一家三口,为完成纺织标准布的任务共同努力。该剧也是根据当地的真人真事改编而来。[2]

《十二把镰刀》是从延安移植来的秧歌剧,剧情大意为:老解放区军民开展大生产运动,秋收季节急用镰刀。八路军某部约铁匠王二连夜打十二把镰刀。王二动员妻子边学边打,夫妻俩愉快地劳动,一夜间完成打镰刀的任务。

《好军属》是抗战时期山西各根据地流传较广的新秧歌剧,表现的是村里的青壮年参军后,家里的老人、妇女积极参加劳动的故事。在这

[1] 王德昌编:《襄垣秧歌》,天马图书有限公司2003年版,第285页。
[2] 王易风:《山右戏曲杂记》,北岳文艺出版社1991年版,第418页。

个剧目中,没有了传统秧歌剧惯常表现的夫妻矛盾、婆媳矛盾,而是表现了一种互敬互爱、共同劳动的家庭新风气。剧中,丈夫和妻子各自定下了三个条件,要争做战斗英雄和劳动模范:

> 淑英挑水来的快,
> 想起他参军的那一天。
> 背地里没人说上几句话,
> 各人都提出三个条件:
> 俺要他坚决打仗最勇敢;
> 俺要他工作学习不偷懒;
> 俺要他不打败老蒋不回还;
> 他点点头,记心间,
> 背上包袱上了那翻身团。
> 捎回信来写的好,
> 要俺也保证三个条件:
> 俺的条件俺准办,
> 墙上划道就要算。
> 深耕细作多生产,
> 锄三遍来浇三遍,
> 多织布来多纺线,
> 有吃有住有衣穿。
> 自家营生自家干,
> 不用村里帮助咱。
> 他要当一个战斗英雄,
> 俺也要当一个劳动英雄。[1]

抗战时期,为了配合根据地生产运动的深入开展,最大限度地动员社会力量参加生产劳动,山西各地剧团还编演了很多改造懒汉、二流子

[1] 山西省文化局戏剧工作研究室:《山西革命根据地剧本选》(内部发行),山西人民出版社1981年版,第309—310页。

内容的新秧歌剧。这类题材的剧目最早有从延安传过来的《动员起来》和《钟万财起家》,后来山西各地剧团也开始编演类似情节的剧目,如《懒汉转变》、《二流子转变》、《上冬学》等等。这些剧目的创作素材大多来源于真实乡村生活,往往是乡村社会集体创作的结果。交城木联坡群众有一次在讨论冬季生产时,提出村民张富高的妻子不纺棉花也不上冬学,几次教育也不转变,群众就说:"编她个戏吧。"于是,剧团的同志和村干部就根据她的情况编,上冬学的群众也参加意见,就编就排,完成了《上冬学》的剧本。[1]太谷地区的民间剧团将传统的《女戒丹》改编成了《断料子》,反映的是戒掉大烟的李大成、王凤英分别回家决定好好生产的故事。[2]为了突出改造的积极效果,在这些剧目的结尾总是二流子经过改造,思想转变,成为乡村劳动的积极分子,并且发家致富带动了村中其他二流子的转变。《钟万财起家》里的钟万财就是这样的典型:

> 我决心生产才呀一年,
> 赤手空拳把呀家安。
> 有吃有穿且不讲,
> 还当了自卫军三排长。
> 自卫军工作好好干,
> 盘查放哨捉呀汉奸;
> 谁想占边区一星土,
> 我要拼着性命和呀他干。
> 我还要说服二流子,
> 把我的转变和他谈;
> 要他们个个都转变,
> 咱边区生产更发展。

[1] 胡正:《谈边区群众剧运》,原载《人民时代》第10期,1946年11月15日出版,转引自《山西文艺史料》第2辑,山西人民出版社1959年版,第88页。
[2] 《太谷秧歌剧本集》(传统部分之二),第306—321页。

> 我如今成了好公民，
> 缴纳公粮我要占先；
> 欢迎会送上三斗粮，
> 送给那八路军支援抗战，
> 送给那八路军支援抗战。[1]

军民关系和拥军支前也是根据地时期山西各地新秧歌剧表现较多的主题。其中，最具影响力的当属获得"七七七"文艺奖金甲等奖的《大家好》，这在上文已有论及。除此之外，由武乡光明剧团创作的《改造旧作风》也是此类的代表作品。1944年春耕时期，武乡光明剧团的张万一根据当时乡村干部沾染的旧作风，以及这种旧作风对根据地抗战和生产造成的影响，编成了秧歌剧。在这个剧中，村长陈茂林过去是一个各项工作走在前头、受到群众拥护的好干部，但后来由于私心膨胀逐渐腐化起来。他不仅好吃懒做，不参加劳动，对群众态度生硬，工作上不讲民主，生活上腐化，乱搞男女关系，并且犯了贪污救济粮、分配贷款不公平等错误。村长的腐化堕落严重挫伤了群众的生产积极性，干群之间产生了隔阂。民主运动中，经过上级同志的热心帮助，陈茂林终于醒悟过来，检讨改正了自己的错误，重新取得了群众的信任。

另一部反映军民关系，较有影响的剧目是孙谦创作的《闹对了》，这是一部以根据地民兵生活为题材的秧歌剧。通过一个民兵中队从不好好参加劳动、对群众野蛮粗暴到劳武结合，爱护群众的转变过程，反映了根据地民兵在生产和抗战中的重要作用，提出民兵建设中劳武结合、兵民团结的问题。剧目虽然反映的是一个大问题，但在表现上却是入情入理，充满了乡土味和人情味。向区里告状的村民张外姓在自我检讨时唱道：

> 我老汉挨过你们两次打，
> 想起来那时也怨咱。

[1] 张庚编：《秧歌剧选》，人民文学出版社1977年版，第109—110页。

> 自古道一只手拍不响,
> 这事我也要负责。
> 那一次我去守汉奸,
> 我不该半夜里睡觉偷懒。
> 我的那责任心实在不够,
> 这责任主要是由我负担。
> 这一次敌人没走我就出来,
> 论理说这也是我不应该。
> 假若是敌人把我打死,
> 民兵们受闲气更不光彩。
> 我这人就是有些眼睛小,
> 什的事情我都记个牢。
> 区上提意见我是头一个,
> 这事情做的实在糟。

民兵队长任海宽也承认了错误:

> 老人家说的我动了心,
> 过去我做了些灰事情。
> 村里成立起民兵队,
> 当民兵我只为抖虎威。
> 有一次我在那大树上放哨,
> 我一吼把敌人吓的跑了。
> 到后来我夺了一支步枪,
> 背上它在村里游游荡荡。
> 我爱抖排场把好衣穿,
> 岂不知这样做惹人讨厌。
> 最不该和我大吵吵闹闹,
> 我自己不生产还挑二拣三。
> 有一次我的大他把我骂,

我生气就把他又踢又打。
　　到如今这道理我都解下，
　　以后要勤劳动把生产参加。
　　这些坏毛病我都决心改，
　　老人家以后要多多教育咱。[1]

　　类似内容的剧目还有左权剧团集体创作的《周喜生作风转变》、晋冀鲁豫军区文工团创作的《两种作风》，这些剧目深刻揭示了当时根据地出现的内部矛盾和干部作风问题，很好地配合了根据地整风运动的开展。

　　根据地时期创作的以拥军支前为题材的秧歌剧主要表现动员参军、帮助抗属和救助伤员等内容，武乡光明剧团根据当地真人真事编演的《义务看护队》就是其中的代表剧。1943年，部队攻打洪杜炮台，在武乡滞留了很多伤员，因为看护人员有限，一时间救护工作开展困难。这时，武乡县泉河村妇救会秘书胡春花勇敢地担当起了看护任务，她动员本村妇女参加看护工作，克服了当地传统的男女观念，不仅给伤员端水送饭，还给他们接屎接尿。剧团根据这个事例编了《义务看护队》的秧歌，此剧一经演出轰动武乡，对拥军工作起了极大的推动作用。[2]此后，各地剧团纷纷仿效，编出了很多反映拥军支前的剧目，《招待所》、《拥军拥政》等都是其中较有影响的剧目。

　　男女情爱与婚姻家庭是传统秧歌小戏表现最多的内容，根据地时期，反映婚姻家庭内容的秧歌剧就数量来说并不多，在内容上也以宣传婚姻自由为主。赵树理小说《小二黑结婚》就曾被各地剧团改编成秧歌剧演出，《王贵和李香香》也是太行区各县剧团经常上演的、为数不多的秧歌爱情剧。在这些剧目中，男女之间的情感交流和矛盾冲突并不是演出的重点，小戏侧重表现的是年轻人冲破传统势力，追求婚姻自由的斗争，斗争才是剧情发展的主线。而男女之间在表达爱慕时，也一

[1] 孙谦：《闹对了》，山西省文化局戏剧工作研究室：《山西革命根据地剧本选》（内部发行），山西人民出版社1981年版，第211—212页。

[2] 张万一：《活跃在太行山麓的两个县剧团》，王一民、齐荣晋、笙鸣主编：《山西革命根据地文艺运动回忆录》，北岳文艺出版社1988年版，第257页。

改过去对容貌长相的看重,强调彼此生产劳动方面的突出表现。1948年马烽曾创作过一个快板秧歌剧《婚姻要自由》,讲的是老两口为了钱财定下了女儿和儿子的婚事,最后在儿女的据理力争中,老两口转变观念,同意了年轻人的主张。在这部戏中,儿子选中的对象凤莲是纺花织布的能手,"吃在后,作在前",是个全村都夸的好女子。当儿子得知父母背着他定下亲事时,坚决不同意,并用了身边事例说服父母,最后以去政府打官司相威胁,迫使父母改变主意。《李来成家庭》、《进步家庭》、《夫妻识字》等剧目也都反映了这种新型的家庭关系。

除了上述这些代表性剧目外,各地剧团还根据演出需要,结合不同时期的中心工作编写了不少流行于本地区的小戏。总体来说,根据地时期山西各地新创作的秧歌剧主题较为固定,数量也相对有限。根据已有资料,对地方较有影响的秧歌剧团这一时期上演的新秧歌剧归纳如下:

1939—1949 年各剧团主要上演的新秧歌剧

剧　团	剧　目
沁源绿茵剧团	《出城》、《狗小翻身》、《山沟生活》、《闹不成》、《抢粮》、《拜新年》、《春耕》、《送闺女》、《回头看》、《双满意》、《转变》、《偷南瓜》、《选举》、《老两口闹庄稼》、《参军》、《仇人不能当亲人》、《光荣军属》、《石雷》、《杀敌英雄李学孟》、《抬担架》、《劳动英雄曹显亮》、《拥军拥政》、《胡长有》、《一封信》、《胡让牛》、《观灯》、《民兵英雄李德昌》、《难过年》、《挖穷根》、《新主人》、《大反攻》等
武乡光明剧团	《改变旧作风》、《义务看护队》、《绑住结婚》、《备战》、《骂汉奸》、《天灾人祸》、《小二黑结婚》、《王贵与李香香》、《血泪仇》、《花街泪》、《不必要》、《谁救了我们》、《打马牧》、《劝荣花》、《保卫好时光》、《赤叶河》、《公馆院》、《圈套》等
襄垣抗日农村剧团	《捉汉奸》、《小站岗》、《放哨》、《劝荣花》、《送夫参军》、《送军粮》、《做军鞋》、《摘好生产》、《不抗日活不成》、《换脑筋》、《化妆杀敌》、《剃头杀敌》、《邺宫图》、《韩玉娘》、《忠烈图》、《岳母刺字》、《亡宋鉴》、《小五台》、《小姑贤》、《坡前会》、《土地堂》、《小二黑结婚》、《李有才板话》、《李来成家庭》、《天灾人祸》、《血泪仇》、《斗黑山》、《三更放哨》、《清河》、《打蟠龙》、《说唱冀南票》、《生产计划》、《访金梅》、《太行会》、《模范抗属》等

续表

剧团	剧目
襄漳县农村剧团	《天灾人祸》、《万象楼》、《放哨》、《送子参军》、《续范亭骂阎》、《双状元》、《反恶霸》、《长毛道罪状》、《打春桃》、《王好善翻身》、《钢铁战士》、《闯王进北京》、《将相和》、《芙蓉宫》等
沁县曙光剧团	《劝荣花》、《乌鸦告状》、《未婚夫妇》、《土地堂》、《凤仙庄》、《兰家岗》、《闹渭州》、《朱仙镇》、《正气图》、《红娘子》、《韩玉娘》等

资料来源：张计安：《活跃在太行区的一支文艺轻骑——忆沁源绿茵剧团》，王一民等编：《山西革命根据地文艺运动回忆录》，第291—292页；《武乡县文化志》，武乡县文化局1982年未刊稿，第9页；王德昌：《襄垣秧歌》，第9—15页；《中国戏曲志》（山西卷），第474—475、479—480页。

根据地时期，山西各根据地政府按照戏剧为政治服务的方针，深入开展了以改造传统旧剧，创作革命新剧为内容的秧歌运动。这些新秧歌剧在内容上主要体现为抗战和生产两个方面，传统秧歌小戏中的婚姻家庭、男女情爱的部分或被禁演，或通过改造成为体现中心工作的背景内容。虽然这些被改造的秧歌剧在创作和编演过程中也有着乡村社会的广泛参与，但在革命话语下，它所反映的乡村内容已发生了根本变化，劳动模范、英雄人物取代了原来的游商小贩、农夫农妇成为秧歌剧的主角；革命斗争、劳动生产成为秧歌小戏表现的主要内容。可以说，这一时期创作的大部分秧歌剧目对乡村生活的表现虽然深刻却并不全面，虽然丰富却有失精彩，甚或可以说是一种政治理想化下对乡村社会革命生活的体现。

* * *

抗日战争的爆发，敌后抗日根据地的建立，使政治的强大力量开始渗透到基层社会，影响到普通民众的日常生活，对乡村戏剧的改造就是其中之一。以秧歌为代表的民间小戏，作为草根文化，其产生、发展、兴盛都与乡村社会有着直接而紧密的联系。抗战爆发之前，秧歌小戏几乎没有受到外来因素的干预，具有着浓郁的乡土气息和广泛的群众基

础。战争环境下,在利用和改造旧形式,使文艺为政治服务的要求下,秧歌成为被改造的对象。在1942年延安文艺座谈会和此后掀起的秧歌运动的推动下,山西各地的秧歌小戏开始接受全面的政治改造。

新式的革命剧团取代了旧式的秧歌班社,使其由传统的自乐性或商业性组织变成共产党领导下的革命的宣传队伍,彻底改变了传统戏曲组织和乡村社会的关系;民间艺人从生活惯习到思想意识接受了全面改造,他们对自我的认识和政治认识都得到了提升,发生了由民间艺人向革命的文艺工作者的身份转变;大量传统秧歌剧目被审查和禁演,宣传抗日、生产、冬学、劳动英雄的现代新秧歌成为各剧团排演的主要内容。

通过改造,根据地的新秧歌剧已完全不同于传统的秧歌小戏,成为一种旧形式下的新的革命宣传工具,而对于旧形式,在根据地的戏剧运动中也并非全然接受,而是有所选择和侧重的:

> 还要注意的是:运用旧形式,不止限于一两种,也不止形式本身。旧形式普遍地发生在中国全国各地。运用旧形式不能不注意地方形式的研究和采取,特别是在抗战的文艺工作中尤其重要。又运用旧形式的目的是在于反映新的现实,所以不能只限于形式本身的运用,基础仍是内容。形式必需适合于内容的构造,是怎样的内容,我们就怎样来运用形式。[1]

革命话语下,运用旧形式和创造新内容相结合的新秧歌剧在山西各根据地广泛流传,被认为是"在表现了新的群众的时代的路上,从群众中来,又在表现了新的群众的时代的路上回到群众中去的"[2]民间艺术改造的典型。这种经过政治改造的秧歌小戏对于乡村社会来说,并不仅仅是形式和内容的变化,而是有了更深刻的质的改变。

[1] 艾思奇:《旧形式运用的基本原则》,原载1939年4月16日《文艺战线》第1卷第3号,转引自北京大学、北京师范大学、北京师范学院中文系中国近代文学教研室主编:《文学运动史料选》第4册,上海教育出版社1979年版,第399页。
[2] 冯牧:《敌后文艺运动的新收获》,《抗战日报》1944年11月28日。

第五章 革命、小戏与乡村社会

根据地时期,为了动员民众,宣传抗战,根据地政府通过戏曲改造运动,将以秧歌为代表的民间戏曲纳入到官方话语之内,使其成为政治教化的工具。与传统社会官方对民间戏曲"禁者自禁,演者自演"的弛禁政策不同,根据地时期,政府对民间戏曲的改造是坚决而彻底的,并且随着政权力量对乡村社会控制的加强而不断深入。乡村戏台上开始出现大量以抗战和生产为主题的革命新剧,传统旧剧遭到审查、改编和禁演。根据地戏剧运动的开展,不仅改变了以秧歌为代表的民间戏曲的形式和内容,而且改变了它们与乡村社会的原有关系。

第一节 战争环境下的乡村演剧

抗战爆发前,演剧作为乡村社会的惯俗,主要是一种与乡村经济、民众信仰相联系的民间活动。乡村演剧的主要目的是实现人神交流,并使乡民获得精神愉悦,并不具有太多的政治意义。传统社会中,演剧是乡村社会在特殊日子或为了特殊原因,由观者和演者共同协商完成的活动,至于演出的形式、内容、时间长短则完全由组织者或观看者,即乡民自己来决定。因此,演剧活动的主导权掌握在乡村社会手中,戏班或艺人的名气和收入完全取决于观众的评价与反响。根据地戏剧运动的开展,彻底改变了演剧与乡村社会的这种互动关系,演剧的主导权由乡村转移到了政府手中。乡村演剧开始作为政治活动,而非经济或文化活动,出现在乡村戏台上。

从演剧的组织者看,根据地的乡村演剧多是由地方政府或政府的基层代表——劳动模范、先进分子——来组织,演剧成为配合中心工作的政治活动,而不再是单纯满足娱乐需要的乡村游戏。朱穆之在1946年的边区文化工作者座谈会上提出,农村剧团必须服从村政的领导,"就剧团的工作来说,它必须尊重村政的领导,这样才能使剧团与当前工作密切结合"。讲话中,朱穆之列举了太岳区固隆剧团的例子。"他们在白天,大家分散到各部所属的群众团体里去工作,晚上才留出时间演戏。演什么戏,一定与村干部商量,获得村干部的同意后才出演。许多戏原是从本村取材,村干部对情况熟悉,了解正确,因此事先与村干部商量,常常使戏演得更真实,更正确,少出偏差。另方面,因为尊重村干部,村干部也把农村剧团认为是自己工作中最好的一个助手,时时帮助照顾,使农村剧团获得不少方便,固隆剧团演的戏受欢迎与这一点就有很大关系。"[1] 戏剧运动开展过程中,根据地政府提出,各级政府干部或剧团干部应明确戏剧工作是新教育工作的核心,干部要为新剧团撑腰,尤其是为新剧撑腰。[2]

除根据地政府对民间演剧的直接组织和领导外,乡村领袖也自觉在乡村演剧活动中发挥主导作用。以劳动模范温象栓为例,他本是兴县杨家坡的农民,1943年被评为晋绥边区的农业劳动模范后不久,担任了兴县杨家坡的党支部书记。作为共产党在乡村社会的代言人,温象栓不仅领导本村的抗战与生产工作,而且也负责组织村中的演剧活动:

> 今年初(1944),他在全行政村的生产动员大会上说,最后总结工作时要请剧团演戏,这引起了全村人们很大的兴趣。他抓紧时机就鼓动大家说:请剧团由他负责,但"看戏的时候,就是总结和检查春耕、纺织和合作……的时候,每家都要吃新打下的麦

[1] 朱穆之:《"群众翻身,自唱自乐"——在边区文化工作者座谈会上关于农村剧团的发言》,原载1946年6月《北方杂志》创刊号,转引自《山西文艺史料》第3辑,山西人民出版社1959年版,第213页。
[2] 《太行三专署关于农村剧团的指示》,《人民日报》1947年7月28日。

子,穿自己织成的布,做到做不到?"全场一致的声音是:"做得到!"

戏剧的节目是温象栓自己选定的,这些戏他都看过,他接受了白改玉村在每次演出后的经验,就计划组织看戏和看戏后的讨论会,他不但把目前本村工作任务告诉戏剧工作者,并组织与鼓励村民们好好看戏,发动积极分子,能记笔记的记下来。组织的方法是:依各种农村群众组织的性质,分别民兵、农会会员、纺织组、儿童团、合作社人员,列队入场看戏,演出中有组织的固定观众有一千三百余人(临时过路的及外行政村客人不算在内),在演出时,温象栓就在戏场上活动着,并把剧社不担任演员的同志们也具体分配坐在戏场上,使其一方面帮助解释剧情,一方面搜集反映。演员们都以接受劳动英雄指示的工作为光荣。[1]

在组织乡村演剧活动的同时,温象栓还在村里成立村剧团,配合本村的政治工作。当时,村剧团编演了斗争恶霸、组织生产、参战、办喜事等一系列革命新剧。除温象栓外,其他地区的乡村领袖或劳动英雄也都积极地领导乡村演剧活动,如劳动英雄刘德如跑了70里地和剧团接洽给群众演戏;劳动英雄刘有鸿自编小调动员群众参加变工组,在总结生产工作时又亲自登台表演自己编的戏;纺织英雄张秋林在参军运动中亲自扮演送郎上前线的主角等等。[2]

对于劳动英雄和乡村领袖对演剧活动的领导,根据地政府表明了积极的支持态度。"戏剧工作和劳动英雄能够更紧密地结合起来,是使戏剧工作与群众工作结合的具体方法,同时是根据地开展戏剧运动的方向问题。我们必须使劳动英雄们充分利用戏剧和戏剧团体,提高周围群众的觉悟程度,打下顺利进行工作的条件,同时我们也必须更亲密的与劳动英雄们合作,始能使我们的工作,深入农村深入群众进而改造自己,提高戏剧工作,这是值得群众工作者和戏剧工作者万分重视

〔1〕 亚马:《关于戏剧运动的三题》,《抗战日报》1944年10月8日。
〔2〕 同上。

的。"[1]

由于根据地政府确立了对乡村演剧的绝对领导地位,演剧成为一项配合根据地中心工作开展的政治宣传活动,而不再是单纯的商业性或娱乐性活动,这也使得演剧在乡村社会原有的时空分布发生了新的变化。

传统社会,演剧是与年节庆典、赶集过会紧密相连的文化惯俗,并且受到乡村经济状况的影响。根据地建立之前,演剧在山西乡村社会有着较为固定的时空分布。从时间上看,乡村社会一年中的演剧活动主要集中在几个到十几个的节日庙会和仪式庆典中,正常年份里是不会发生太大变动的。除跑台口的职业戏班外,乡村唱秧歌的自乐社多是在正月和农历七月的农闲时节组织活动,其他时间解散。就地点而言,乡村演剧以及演剧规模的大小取决于乡村的经济条件和是否为本地区的文化中心地。一般来说,位于地区经济或文化中心地的乡村演剧活动较为频繁,而偏僻小村的演剧活动就相对较少或较为简陋。刘大鹏在《退想斋日记》中曾详细记载了作为地区文化中心的晋祠组织演出大剧的频繁状态,也记录了山里小村数量有限的小戏表演。乡村演剧活动的这种时空分布是与它作为世俗化、商业化民间活动的性质相一致的。根据地建立后,随着演剧主体由基层社会向根据地政府的改变,乡村演剧的时空分布也相发生了相应的变化。

按照艺术服务于政治的原则,根据地乡村社会在传统节日、庙会中的演剧活动大大减少了,除了新年、春节、元宵等大的节日外,乡村演剧时间和地点的选择多是根据当地政治中心工作和宣传工作的需要来确定,并没有固定日期和地点。按照政府要求,革命剧团不应该只在元宵节、阳历年出演几次,而是要结合本村工作的短期总结及较重要的纪念日进行演出,"既推动了本村工作又调和了农村空气,使农民情绪活跃、精神焕发"。[2]乡村剧团在一般性的演出活动之外,还将很多精力

[1] 亚马:《关于戏剧运动的三题》,《抗战日报》1944年10月8日。
[2] 《太行三专署关于农村剧团的指示》,《人民日报》1947年7月28日。

投入到根据地政府不定期开展的各项文艺竞赛和表彰大会中,对乡村社会来说,这类演出在时间和地点的选择上更为被动。

1942年,固隆剧团参加了晋城县召开的劳动英雄大会,一晚上演的都是新戏。而且他们还根据不同时期的中心工作在村中编演新剧,参军时就编演《参军去》,春耕时就编演《互助好》,反对顽固军队进攻时就编演《血染口子里》,八路军调动频繁时就编演《拥军》,民兵整训时就演《民兵爆炸》,天旱时,就演抗灾的戏。[1]洪洞的前哨剧团是由当地的三个村庄联合组成的,他们参加了"九一八"纪念日某军分区检阅民兵时组织的农村剧团竞赛;参加了第八军区成立大会;在敌寇扫荡洪洞的第四天组织演出,揭穿敌人,鼓舞斗志。[2]1945年太岳区召开群英大会,共有9个剧团参加,演了19场戏,这些剧团既有部队的专业宣传队,也有师生们组成的业余剧团,还有农民成立的农村剧团。[3]沁源的太岳一中业余剧团是由师生们组成的剧团,他们不仅在劳动休息日、生产总结会、与民校的联欢会演出,还在附近地方欢送新战士大会,区里召开的"追悼会"、"群英会"和"群众大会"上演出。[4]

根据地时期,乡村剧团的演出活动在时间安排上显得较为随机和被动,往往是政府布置什么任务,乡村社会就赶紧组织编演什么内容的戏。很多农村剧团就是在配合政府开展各项工作时,边排剧边成立起来的。固隆农村剧团就是在村里为配合"七七"和"八一"参军运动组织排戏的基础上成立起来的。[5]

[1] 朱穆之:《"群众翻身,自唱自乐"——在边区文化工作者座谈会上关于农村剧团的发言》,原载1946年6月《北方杂志》创刊号,转引自《山西文艺史料》第3辑,山西人民出版社1959年版,第203—205页。

[2] 《洪洞的农村剧团》,原载《太岳文化》复刊第1卷第2、3期,转引自《山西文艺史料》第1辑,山西人民出版社1959年版,第241页。

[3] 志华:《看戏十九天》,原载《工农兵》第1卷第4期,1945年2月出版,转引自《山西文艺史料》第1辑,山西人民出版社1959年版,第247—248页。

[4] 《太岳一中业余剧团》,原载《工农兵》第1卷第4期,1945年2月出版,转引自《山西文艺史料》第1辑,山西人民出版社1959年版,第247—248页。

[5] 夏青:《"不扛枪的队伍"——太岳阳城固隆村农村剧团介绍》,原载1946年6月《北方杂志》创刊号,转引自《山西文艺史料》第3辑,山西人民出版社1959年版,第274页。

在演出地点的选择上,大部分的农村剧团集中于本地演出,专业性的县剧团和部队剧团则具有较大的流动性。他们以最大范围地开展革命宣传为主要任务,并不依据地方的经济发展程度或是否中心地来选择演出地点,基本上是走到哪里演到哪里。交城小娄峰木联坡剧团在成立后经常组织巡回公演,走遍了3个区的20多个村庄。大反攻以后,他们为了配合新解放区的群众运动,还到边山演出。交城的屯村剧团则到离敌人三四里的敌占区演出。[1]平顺农民剧团是一个县剧团,他们主动到群众生活较苦的地方去演剧,尽量把戏价降低到甚至一个钱也不要,演员们自己背上行李去义务演出。1938年成立的吕梁剧社是根据地创立较早的部队剧团,他们以戏剧为武器,足迹遍及当时晋西南未沦陷的城市和农村,1939年夏天的一次巡回演出,从隰县出发,途径蒲县、临汾、永和等地,演出的主要对象是阎锡山的旧军。[2]战争时期,活跃在山西各根据地的七月剧社也是一个部队剧团,他们坚持部队打到哪里演出就到哪里,经常深入前线进行演出。太行山剧团是1938年由晋冀豫区党委领导成立的,剧团成立不久就开始了流动演出。1938年10月初,剧团奉命从东古村出发,经襄垣、武乡、辽县、和顺,东下太行,到冀西的邢台、内邱、临城、赞皇、元氏,然后又西上太行,经昔阳、和顺、辽县、榆社到达沁县。历时两个多月,行程2500里,一路走一路宣传演出。当时赞皇距离敌人据点只有五里,演出时,村里的民兵还要协助剧团站岗放哨。[3]

根据地政府对乡村演剧活动政治性的强调,使得戏曲表演者与乡村社会的关系发生了新的变化,也改变了演剧与乡村社会的关系。在传统社会,除了乡村集体组织的自乐班外,唱戏对于职业艺人来说是谋生或补贴家用的手段,挣钱是主要目的,而乡村社会也只在经济条件允

[1] 胡正:《谈边区群众剧运》,原载《人民时代》第10期,1946年11月15日出版,转引自《山西文艺史料》第2辑,山西人民出版社1959年版,第90页。
[2] 林衫:《在山西从事戏剧活动的回忆》,王一民、齐荣晋、笙鸣主编:《山西革命根据地文艺运动回忆录》,北岳文艺出版社1988年版,第39页。
[3] 燕云:《战斗在敌后抗日根据地的太行山剧团》,王一民、齐荣晋、笙鸣主编:《山西革命根据地文艺运动回忆录》,北岳文艺出版社1988年版,第212页。

许的情况下才会延请职业戏班或组织村中自乐班进行演出。根据地建立之前,地区经济状况的好坏是制约乡村演剧活动的重要因素,有利可图也是职业艺人组团演出的唯一动因。然而,随着根据地戏剧运动的开展,演剧活动在乡村社会的这种存在状态被打破了,演剧与乡村社会的关系发生了新的变化。

1944年春,武乡县刚解放,东堡村的青年干部就酝酿着搞剧团,但村民们并不支持,老人们说:"鬼子刚走,不好好养种,要唱戏啦!"在老人们看来,种地才是正业,唱戏是不符合当时乡村经济状况的奢侈行为。到了秋后,区上正式号召各村成立农村剧团,村里的积极青年便下决心要把剧团办起来。村干部首先带头,动员家里人参加,这样七拼八凑便组织了十七八个人,其中除了村干部,还有4个小学生、4个青年妇女,还有几个岁数较大的旧艺人参加拉胡琴。人有了,但服装、幕布、乐器、灯油、炉炭、纸张等都没有着落,大家通过开会讨论决定一切问题自己解决:"咱还不知道演成演不成哩,可不敢跟村上找麻烦!"剧团成立后,在本地的演出多是义务性的,剧团团员认为他们是革命的宣传员,并不是旧社会唱戏的艺人。当剧团排演的新剧不被群众接受时,干部们也是从这个角度来启发团员,"咱们大家组织剧团,起早摸黑辛辛苦苦的干为的啥?咱不是光为红火,可也不是为了夺奖旗、出风头,更不是为了卖戏发财呀!咱们这回没搞好,就该虚心检讨自己的缺点,只有把自己工作提高,才能得到群众欢迎。一碰钉子就灰心,搞啥也搞不好"。在经费上,剧团全部自给,甚至在分斗争果实时,群众提出分几件衣服给他们做服装,他们也不要。男演员照常支差,女演员做军鞋也都做得好。[1] 从剧团的组建可以看出,演剧在乡村社会已成为一项由乡村领袖和积极分子主导的政治行为。

对于乡村剧团,尤其是业余剧团,照顾生产和组织演剧是剧团的两项重要工作。由于战争时期根据地的天灾人祸,山西很多地方处于经济困顿之中,地方政府并没有足够经济能力承担剧团的费用,而这一时

[1] 华含:《介绍武乡东堡村解放剧团》,《人民日报》1947年7月13日。

期的乡村演剧又多以义务性的政治宣传为主,经费问题就成为剧团面临的主要问题。作为不以盈利为目的的革命组织,乡村剧团多是从自给自足入手,补充经费的不足。林县道蓬庵剧团经济上曾发生困难,负债1万多元,参加各类培训班和竞赛都是团员自己贴钱解决。到排剧学习时,需要的木柴、煤油也都是大家自备。后来,剧团在乡村社会形成影响后,才有乡民给他们送柴、送油、捐钱。为了克服困难,剧团曾组织大家集体打柴,又集股和村民一起开合作社,办粉房,才解决了剧团的经费问题。剧团出外演出,村民就替他们支差,回来也不用补。对于演出取得的收入,剧团除开销外,又并入到合作社,与村民合理分红,或者从演剧的收入中买几盒纸烟慰劳与他们互助的乡亲们,大家都很高兴。就这样,剧团与乡村社会形成了一种你中有我,我中有你的平等互助关系。[1]阳城的固隆村农村剧团也是这样,由于剧团是业余性质,所需费用不多,成立之初多由团员自己垫付。后来剧团组织生产,他们在村里开了1个澡堂,4个月赚了1500元,而且民兵、剧团团员、抗属洗澡都不花钱,给不起的人也可以不给,这样既解决了一部分的经费来源,又做了村里的卫生工作,收到了很好的宣传效果。[2]

1943年,襄垣农村剧团在部队和地方政府开展大生产运动的背景下,也开展了建立革命家务的活动。由于剧团属职业性剧团,流动性大,就专门安排一个团员负责搞生产,他们用政府帮助的粮食,再加上演员、鼓书宣传队和当地乡民入股,办起了烟店、油坊、抄纸、运输、做挂面等副业。"在生产盈余内,解决了八千多元的菜金,五千多元化妆费,五千元杂费等。同时也解决了演员们的困难,小孩在敌扫荡时负伤,给他出了三百元医药费,黑狗子没有棉衣,给他做了一套新棉衣。每个演员都沾了光。去年过新年时,大家都拿着挂面、黑酱、油盐等一

[1] 璧夫:《道蓬庵农村剧团的经验——关于农村剧团方面的研究》,原载1947年《文艺杂志》第3卷第1期,转引自《山西文艺史料》第3辑,山西人民出版社1961年版,第270—271页。

[2] 夏青:《"不扛枪的队伍"——太岳阳城固隆村农村剧团介绍》,原载1946年6月《北方杂志》创刊号,转引自《山西文艺史料》第3辑,山西人民出版社1961年版,第277页。

大堆,高高兴兴的回了家。"[1]

对于剧团与乡村社会的关系,1947年在《中共晋察冀中央局关于文艺工作的三个决定》有着明确规定:"乡艺活动必须以群众的需要和自愿为原则,从村剧团不脱离生产的业余性质出发,适应农村战时环境,服从战争与生产,不误勤务,不违农时,村剧团经费由自己生产解决,不在村财政中开支。"[2]正是由于剧团在一定程度上脱离对乡村经济的依赖,使得演出活动中,观演者之间的关系发生了变化。作为观众的乡民对演剧活动的话语权进一步丧失,作为表演者的剧团获得了更大的自主性。换句话说,乡民的喜好已不是剧团编演剧目的主要依据,政治宣传的需要决定了剧目的创作方向。什么时候演剧,演什么内容是由剧团或乡村领袖来决定的事情。襄垣农村剧团成立之初,就曾以下帖子的形式,到各村演出,这完全颠覆了传统演剧活动的惯俗。按照惯俗,应该由村社下帖子请戏曲班社演出,演出内容由村社决定,而到了根据地则变成了演出者给村社下帖子要求安排演出,演出剧目由革命剧团来决定。这种关系变化的背后是政治力量介入下,乡村演剧活动性质的改变。

第二节 戏剧教化下的根据地民众

娱乐与教化是文学作品的两大主要功能。戏曲,尤其是以秧歌为代表的民间小戏,从其发展过程考察,娱乐一直是主要功能,秧歌表演历来是元宵社火、喜庆节日里乡村社会必不可少的节目,乡民通过欣赏和参与节目得到精神的愉悦和满足。赵树理曾说过:"在农村中,容人

[1]《襄垣农村剧团的改造》,原载《文教大会纪念特刊》,转引自《山西文艺史料》第1辑,山西人民出版社1959年版,第222页。
[2]《中共晋察冀中央局关于文艺工作的三个决定》,原载《晋察冀日报增刊》第7期,1947年5月10日,转引自刘增杰等编:《抗日战争时期延安及各抗日民主根据地文学运动资料》(中),山西人民出版社1983年版,第166页。

最多的集体娱乐,还要算这两种玩意儿(戏剧和秧歌)。"[1]

当然,这并不是说传统社会的秧歌演出只有娱乐的作用,而没有附加其他东西,教化功能实际上是秧歌从歌舞发展到戏曲后一直都具有的社会功能。戏曲的教化功能对于文盲占大多数的乡村社会来说尤其重要,乡民知识的传承、伦理价值观的形成和对历史的认知很大一部分是来自戏曲。这也是为什么自20世纪初开始,社会启蒙者对戏曲情有独钟的原因。但戏曲对乡村社会的教化并不是照本宣科的简单说教,而是寓于娱乐之中的,是乡民在感知快乐过程中的一种自愿的、潜移默化地接受。从这个角度讲,根据地建立之前,娱乐、教化与以秧歌为代表的民间戏曲的关系是:娱乐为本,教化是末,教化蕴涵在娱乐之中。

根据地建立后,在艺术服从于政治的方针下,戏曲中娱乐与教化的关系发生了质的改变。抗日战争的爆发,打破了山西乡村原有的生活秩序,作为敌后的主要战场,教育和发动群众成为当时山西各抗日根据地的首要任务,随着政府对乡村社会控制的加强和戏剧运动的深入开展,演剧也卓有成效地被改造成共产党重要的政治宣传工具。根据地政府反复强调,"我们不能盲目的,单纯为了娱乐,我们也不要沾上艺术至上的气味,我们也不能单以技术来决定戏的好坏",而是要求戏曲"与当前任务相结合","与农村工作配合",坚持正确的政治原则。[2]政府对戏曲表演好坏的评价也与宣传动员的效果紧密结合在一起,"凡是在一定政治斗争要求下所产生的作品,能够起一定的作用与影响,非但是艺术,还要承认是好的艺术。因为它在当时或者鼓舞了人民与部队的战斗情绪,或者描写了一个胜利坚定军民的信心,或者暴露敌伪及顽固派的罪恶激动了大家的斗争热情,加强了大家的责任感等

[1] 赵树理:《艺术与农村》,原载《人民日报》1947年8月15日,转引自《山西文艺史料》第3辑,山西人民出版社1961年版,第34页。
[2] 巩廊如:《戏剧组讨论概要》,原载《文教大会纪念特刊》,转引自《山西文艺史料》第1辑,山西人民出版社1959年版,第206—207页。

等"。[1]随着对乡村戏曲改造的深入,已成为根据地文艺工作者的部分乡村艺人,逐渐接受传统旧戏是"红火热闹了,没教育意义;新的是宣传工作,越演越有劲"的观点,并主动在演出内容上有所选择。[2]于是在政府领导和政治的强力介入下,演剧活动中娱乐功能的主导地位被教化功能所取代,这一时期,教化是本,娱乐则成了末。

事实上,根据地政府大力开展农村戏剧运动,对以秧歌为代表的民间戏曲从演出形式到内容的改造,目的就是为了最大限度地赋予并发挥民间戏曲的政治教化功能,使其更好地服务于根据地的中心工作。剧团、剧社取代传统的戏曲班社和自乐班,有利于政府对这些演出团体的控制和领导;对原有民间艺人的培训和教育,使乡村戏曲表演者对演剧教化民众的认识发生了从被动到主动的转变;而对演出剧目的改造和创作则为这种教化规定了明确的政治取向。通过上述种种努力,被改造的民间戏曲开始发挥政府所预期的、强大的教化功能,并收到了政令、报纸、演说等等宣传形式难以企及的社会效果。

抗战和生产是根据地政府借演剧向民众传达的主要内容,革命剧团对这方面的宣传也确实做到了不遗余力,通过宣传,根据地民众开始以前所未有的热情投入到革命事业中,而民众对政治的这种关心和参与是以往任何时代都不曾出现过的,演剧在其中的宣传作用可谓大矣。

晋绥七月剧社二队是以唱秧歌宣传革命为主的剧团,他们的保留剧目有《交城山》、《王德锁减租》、《白毛女》、《血泪仇》、《合作社》、《重见天日》、《闹对了》、《办喜事》、《保卫和平》、《美人计》等,这些剧目在乡村社会的演出效果都很突出,被誉为百看不厌的好戏。一次,剧团在岚县界河口演出《交城山》以后,群众说:"都是真的事情,和咱们围困据点一样。"秧歌剧《王德锁减租》上演后,有力地推动了当地减租工作的开展,地方干部说:看一次"减租"比他们开几天会都顶事。当时,河曲一区离国民党驻地陕西府谷县只隔一道黄河,国民党兵常渡过黄河

[1] 陈荒煤:《关于文艺工作者若干问题的商榷》,原载1946年6月《北方杂志》创刊号,转引自《山西文艺史料》第3辑,山西人民出版社1961年版,第5页。
[2] 鲁石:《一个农村剧团的成长——忆临县任家沟剧团》,《抗战日报》1945年1月25日。

骚扰,地主针对减租造谣说:"你们减吧,八路军快滚蛋了,××军要过河了。"当地百姓心存顾虑,减租开展得并不顺利。于是,县委和剧社领导让二队去演"减租",收到了意想不到的动员效果:

> 萍泉乡的佃户为看戏,起半夜耕地,听到哨音把牲口拴到地里石碑上就走。一队队组织好的佃户、妇女、儿童提前入场,地主、二流子也被请来,干部组织群众,解释剧情,民兵维持秩序,随着剧情台下鸦雀无声,有时哄然大笑,剧中"穷人翻身要靠自己"的口号响起,台下齐声响应,台上台下融为一体。看了戏,群众异口同声地说:"要前几年就来演,咱们早减彻底了。"被比成王德锁的张景井说:"平时我一说减租,地主就说:'国民党要来'。闹得咱糊里糊涂,不敢减,今年饿的爬不起来。"有人反激他:"你这王德锁还能转变吗?"他立即说:"嗳——没怕得啦,还不转变吗?"被比做赵拴儿的郭二小说:"咱还不是三百押地钱弄成这样?穷根子还是地主给扎的。"地主说:"今年要彻底减。人家刘日新(剧中开明地主)就对着哩。"翻身户陈明狮说:"这才是咱共产党的世道戏哩,穷人翻身就要这样干。"一路上纷纷讨论如何团结一致防止地主出坏主意,并学到了丁丑(剧中农会积极分子)的除奸经验。许多人把好几年明减暗不减的冤枉说了出来,沙梁村的减租工作便顺利展开了。[1]

由于革命戏剧是以教育民众为主要目的的宣传工作,而不是基于乡村娱乐需要的游戏活动,再加上政府的领导,看戏在乡村社会成为了一项并非由个人意愿决定,带有政治任务性的乡村公共事务,而这也是为了保证戏剧教化效果的最大发挥。从1944年到1946年不到两年的时间,据不完全统计,七月剧社二队的"减租"就演了100多场,观众有20多万人。整顿民兵作风的秧歌戏《闹对了》从1945年到1946年不

[1] 文蔚、柳淮南:《忆晋绥七月剧社二队》,王一民、齐荣晋、笙鸣主编:《山西革命根据地文艺运动回忆录》,北岳文艺出版社1988年版,第115页。

到一年的时间演了57场,观众有11万多人。[1]

革命戏剧所发挥的教育作用不仅仅是对根据地的普通军民,甚至也包括地主、敌伪家属、汉奸和日本战俘。沁县绿茵剧团一次在沁县圪搭上演出时,住在一家名叫安宫的地主家院子里。当时安宫正被群众揪斗,要他交出浮财,但他一口咬定没有,并吓得跳了茅坑。剧团的同志一面给他治病,一面协助土改工作队做他的工作,晚上安排他去看《挖穷根》的新剧。团员孟三盛在这一剧中扮演的是个地主,演完戏后,孟三盛当晚就给安宫做工作,对他触动很大,第二天就向群众做了彻底交代,结果从他房后挖出了五十多锭银元宝和许多金、银首饰。土改工作队的同志讲:"这里解放不久,地主非常顽固,群众不好发动,看了你们的演出,对大家教育很大,增强了敢于斗争的勇气,群众比较好发动了。"[2]一位日本战俘在看了七月剧社的演出后,专门找剧社索要《白毛女》和《重见天日》的剧本,说要把剧本带回日本去教育日本人民。[3]

由晋察冀边区政治部组织的部队剧团抗敌剧社在定襄演出时,唱了一出关于伪军和伪军家属怎样痛苦的戏。一位老人当时就掉了眼泪,因为他的儿子就在河边车站的伪警备队里。节目演完后,一位老太太拉着演员的手说:"听你们这么一讲,我们开通多了。"经常会有一些敌伪人员的家属在演出后特意留下来,向演员们询问八路军对待敌伪人员的政策,表示要捎信给自己的儿子、丈夫,要他们不要再给敌人做事,或者要他们"身在曹营心在汉",看清形势为自己留条后路。一次,一位怀抱婴儿的母亲向剧团政委表示:"我那灰鬼不争气,对不起咱八路同志。你们戏里说得明白:鬼子眼下是兔子的尾巴——长不了啦,我男人不是那糊涂人,我就去照(找)他说明白。他要是再不回头,我娘

[1] 文蔚、柳淮南:《忆晋绥七月剧社二队》,王一民、齐荣晋、笙鸣主编:《山西革命根据地文艺运动回忆录》,北岳文艺出版社1988年版,第115页。

[2] 张计安:《活跃在太岳区的一支文艺轻骑——忆沁源绿茵剧团》,王一民、齐荣晋、笙鸣主编:《山西革命根据地文艺运动回忆录》,北岳文艺出版社1988年版,第283页。

[3] 文蔚、柳淮南:《忆晋绥七月剧社二队》,王一民、齐荣晋、笙鸣主编:《山西革命根据地文艺运动回忆录》,北岳文艺出版社1988年版,第116页。

俩不能陪着他到东洋大海里喂王八。"[1]驻赵曲镇警备队的一个小头目韩贯五家住塔儿山下的吉柴村,一次回家探亲时,恰逢襄陵县民主剧团在他们村演出。韩贯五在看了新秧歌剧《后悔》之后震动很大,感到作为一个中国人确实不应该当汉奸为敌人做事,他悄悄找到剧团领导说:"以后有什么情况,我们一定要互相照管,尽力而为之。"后来,在敌人扫荡时,他确实投送了不少可靠的情报,敌人几次抓捕剧团团员的行动也都是在他的通风报信下无功而返的。[2]

在宣传动员中,表现民众受压迫的阶级戏往往更能激起乡村社会的强烈反应。《白毛女》是各根据地经常上演的革命剧,演出中,不仅演员入戏,就是观众也往往在观看中情难自抑。七月剧社的《白毛女》在兴县杨家坡和其他各地演出时,不少观众掉了眼泪,看到黄世仁把喜儿踢倒,不止一次地引起观众愤恨,要上台痛打黄世仁,甚至送慰问品时也指名不给黄世仁、穆仁智和黄母等。群众说:"黄母死的太便宜了,把黄世仁枪毙叫他得了个好死,该千刀万剐才解恨!"剧团在崞县和忻州新区为军民演出时,大部分观众都掉了泪,有个战士看到黄世仁强迫杨白劳以喜儿顶租时,跃身而起,端着枪要上台刺死黄世仁,还是身旁的指导员制止,他才没有犯这样的错误。演出结束后,部队组织座谈会,大家纷纷表示要为全中国无数的杨白劳和喜儿报仇。[3]襄陵县民主剧团排演的新秧歌剧《征粮恨》,反映的是阎锡山编村征粮派款,拉夫抓兵,残害人民的行径。1946年剧团在平陆县演出时,台下的战士竟在激动中开枪向台上射击,所幸没有打伤演员,只打坏了一盏汽灯,后来领导反复解释说是演戏,并非真正的敌人,戏场秩序才安定下来。[4]道蓬庵剧团编的《斗争李子才》给当地群众很大的教育,剧团经

[1] 刘佳、胡可等著:《抗敌剧社实录》,军事译文出版社1987年版,第423—475页。
[2] 狄西海:《襄陵县民主剧团史略》,王一民、齐荣晋、笙鸣主编:《山西革命根据地文艺运动回忆录》,北岳文艺出版社1988年版,第314页。
[3] 文蔚、柳淮南:《忆晋绥七月剧社二队》,王一民、齐荣晋、笙鸣主编:《山西革命根据地文艺运动回忆录》,北岳文艺出版社1988年版,第116页。
[4] 狄西海:《襄陵县民主剧团史略》,王一民、齐荣晋、笙鸣主编:《山西革命根据地文艺运动回忆录》,北岳文艺出版社1988年版,第315页。

常被周围村乡邀去演出。有一次在一个村里演完后,村里的群众都嚷动开了,大家说:"李子才是林县有名的大恶霸,人家都把他斗倒了,为什么我们村里不敢斗呢?"于是这个村就这样顺利地打开了局面。[1]

与其他宣传教育方式的潜移默化效果不同,通过演剧教育群众的效果往往是立竿见影的,演者与观者之间也存在着随时的互动。虽然在很多时候,民众对剧目内容的体会只是从传统的善恶有报或情感共鸣出发,并未见得上升到意识形态的高度,但即使这样,通过演剧动员民众的效果也是相当突出的,这对于当时根据地的建设来说无疑具有很大的推动作用。

1943年太行地区遭受旱灾,度荒中,太行曾掀起"西线援助东线"、"北线援助南线"的互救互助运动,襄垣农村革命剧团专门编演了秧歌剧《天灾人祸》,到处演出。"当观众看到那里的同胞在蒋伪蹂躏下妻离子散的苦境时,许多人都被感动了,许多人不自禁的把带来的干粮扔上台去,据后来调查,凡剧团演过的村庄,每一户两斗,每村七八石的捐助粮食,都自动拿出来了。"[2]武乡东堡村解放剧团在演《大翻身》时,当场就有一个老农民激愤地说:"狗日的原来这样欺辱人呀!不趁这时出气啥时出气?"[3]阳城固隆村农村剧团把村里斗争的真实故事编成秧歌戏演出来,对于这样的戏,村民说:"演比说好,演戏就是揭露事实。"一次,几个被地主王德元压迫的农民向剧团说出了他们被压迫的事实,请剧团帮助编排,再出一个人演王德元,由这些农民亲自演出《斗争王德元》的广场秧歌剧。由于是自己的亲身体验,演出很生动,演到一半,群众就喊起来:"不要演了,斗!"于是把真王德元拖出斗开了。斗了三天,剧团也演了三个晚上。[4]临县任家沟剧团有一次在城

[1] 朱穆之:《"群众翻身,自唱自乐"——在边区文化工作者座谈会上关于农村剧团的发言》,原载1946年6月《北方杂志》创刊号,转引自《山西文艺史料》第3辑,山西人民出版社1961年版,第206页。
[2] 泽然:《农村剧团的旗帜——记太行人民剧团的成长》,《人民日报》1947年3月4日。
[3] 华含:《介绍武乡东堡解放剧团》,《人民日报》1947年7月13日。
[4] 夏青:《"不扛枪的队伍"——太岳阳城固隆村农村剧团介绍》,《山西文艺史料》第3辑,山西人民出版社1961年版,第279页。

里演《夫妻逃难》,演到河南大灾,逃难的夫妻中途被国民党军队把东西抢走,夫妻分开时,群众气愤地说:"这还是世事?这狗日们的真是灰!"演到边区帮助难民时,台下就叫:"这好!好啦!"演《新教子》,演到群众帮助抗属时,台下说:"各人家的儿,也不能这地价孝敬!""当兵真是好事情!"[1]

拥军生产、支援前线也是革命新剧教育民众的主要方面,这类剧目往往选自乡村素材,教育效果也很明显。武乡东堡村解放剧团刚成立时,根据本村妇女殷勤照顾过路伤员的事情编写了秧歌剧《招待所》,演出时正值村里发动拥军运动,很多人看了戏就在"人家女人还能当拥军模范,咱就不能?"的想法和说法下,拿出了自己的东西。当了多年看庙和尚的刘心玉说:"咱从前烧香,把命都给烧了,现在八路军又救了咱的命,拥军可比烧香好得太多了。"他把自己的一只羊送给了军队。四五十岁的刘春莲捏了饺子,送到招待所给伤员,史仙则把从远地捎来的葡萄也送给伤员。她们说:"没见人家演戏,八路军就是咱救命恩人嘛。"[2]

转变观念、提倡社会新风是戏剧运动中为深入动员民众而加入的另一项主要内容,这类戏剧内容包括宣传冬学、生产自救、婚姻自主和建立模范家庭等方面。黑峪口秧歌队为宣传冬学,以村中不愿参加冬学的神婆、二流子、顽固老汉为素材,集体排演了秧歌戏《上冬学》。小戏演出时,"一些观众不自然起来了,低下了头,象在想什么。不少人在议论,'那神婆就是××家婆姨!那个歪戴帽儿的二大流和刘××一模样样,哼!就是刘××'"。这时有不少的刘××红着脸从圈里退出场外去。[3]道蓬庵剧团曾排演《二流子转变》的新剧,演出后感动了本地的二流子李壮,后来他转变得很好,团员们高兴地说:"演新戏就是办事啊!"附近各村知道他们会演《二流子转变》都来邀请他们演出。后来,剧团又根据一家因为媳妇上冬学发生婆媳争吵的事情创作了

[1] 鲁石:《一个民间剧社的成长——记临县任家沟剧团》,《抗战日报》1945年1月23日。
[2] 华含:《介绍武乡东堡解放剧团》,《人民日报》1947年7月13日。
[3] 辛西:《集体的突击——记黑峪口秧歌队》,《抗战日报》1945年1月25日。

《开脑筋》的新剧,宣传冬学。在村里演出后,有个吴老婆找到剧团说:"你们要啥就给你们啥,你们可不要再演我的戏了,我以后可要叫俺媳妇去冬学念书哩!"[1]武西西峧沟群众有把上冬学看成是一种负担的,义务教员李成堂就编了一个上冬学的秧歌剧,演出后,群众对冬学的认识转变了,上学的人增多了。[2]

对于乡民的迷信思想,革命剧团也通过编剧来进行教育。固隆村剧团曾在斗争地主运动中编了一个顽固地主如何利用封建迷信思想欺骗群众的戏。演出中,就有乡民在戏台下喊口号:"打倒迷信!""不讲良心的是地主!""大家去搬老爷像!"第二天,群众自动敲锣集合,把全村的泥神像统统打烂了。几个巫神、阴阳也都亲自把他们搞迷信的法器拿出来,妇女、老人们也把她们花花绿绿的小神神、小香炉之类的东西丢到了山沟里。"全村群众声言,以后再也不搞这些玩意儿了。"[3]

建立和睦团结的新型家庭关系是新剧对于乡村生活重点宣传的内容。邢西崇水峪剧团把本村一个继母虐待继子的事实编成剧,出演之后得到了很好的反响,那个妇女经过教育转变了,转变好了之后,又编出新剧表演她的转变,更加鼓励了这妇女进步,也教育了别人,得到了群众的欢迎。根据地鼓励制定家庭生产计划,当时很多乡民并没有生产计划这个概念,也不知如何制定,剧团演出了《李来成家庭》后,大家普遍学会了定安家计划,而且家庭不和的看过戏之后也都变得和睦了,建立模范家庭运动广泛开展起来。[4]武乡东堡村李生望的娘看见媳妇就恼,婆媳关系很坏,在村剧团演秧歌剧《劝母亲》的时候,她女儿娥纣扮一个受气的媳妇,她看后很受感动,娥纣回去后又再三劝她,于是她

[1] 璧夫:《道蓬庵农村剧团的经验——关于农村剧团方面问题的研究》,《山西文艺史料》第3辑,山西人民出版社1961年版,第267—268页。
[2] 赵树理、靳典谟:《秧歌剧本评选小结》,《山西文艺史料》第3辑,山西人民出版社1961年版,第247页。
[3] 夏青:《"不扛枪的队伍"——太岳阳城固隆村农村剧团介绍》,《山西文艺史料》第3辑,山西人民出版社1961年版,第279页。
[4] 赵树理、靳典谟:《秧歌剧本评选小结》,《山西文艺史料》第3辑,山西人民出版社1961年版,第247页。

对媳妇的态度发生了很大转变,婆媳关系变得和睦了。[1]固隆村有两家闹纠纷,好几年不能解决,剧团就根据两家纠纷的事实编演《上冬学》《转变》两部秧歌。这两个剧,并不是单纯地批评他们,而是希望他们和睦,并且在结尾假定已经和睦了,受到表扬。两家人看了戏立刻接受了这种善意的批评,几年不能解决的纠纷解决了。[2]

乡村演剧所起到的教化作用并不仅仅是对戏台之下的观众,在戏台上,很多演员在演剧过程中也都受到了教育,固隆村农村剧团的女演员李翠仙就是这样一个在教育别人的同时教育了自己的例子。

(剧团)有一个女演员叫李翠仙,她男人是个好劳动,又是个勇敢的民兵;可她嫌人不漂亮,想和他离婚,而她自己,却从不下地,怕晒黑了。

进了剧团以后,家里自然惴惴不安,群众也议论纷纷。可是剧团叫她演的第一个戏,恰好是《劝荣花》里的妇救会主席,让她在戏里去劝说穿红着绿,不劳动的荣花和她男人好好过。她一边学戏,一边想:"咱自家都不行,怎能去劝人?荣花能改过,咱为啥不能改过?"终于找她男人说话,两口子和睦了。并且在演了《劝荣花》以后,她就约几个妇女组织生产小组,除了纺花织布以外,还整天在地里劳动。特别在去年秋天,他男人到前方输战去了,于是整个秋收期间,天一亮,她就和她公公一起下地秋收;收完,又接着犁地、耙地、种冬麦。而这时,又正是剧团赶排《血泪仇》的时候,所以地里活干完回家后,把牛喂了,饭吃了,碗盆洗净了,家中都拾夺得利利爽爽的,再翻个两里地的小山山,到北固隆去排戏;一直到半夜才回家。第二天清早,又照样到地里去做生活。她个人又利用剧团给每人贷的三斤花,抽空纺织,倒成三个布,和本家叔叔合买了一头驴。去年十二月,被选为模范演员,出席全太岳区的戏

[1] 华含:《介绍武乡东堡解放剧团》,《人民日报》1947 年 7 月 13 日。
[2] 夏青:《"不扛枪的队伍"——太岳阳城固隆村农村剧团介绍》,《山西文艺史料》第 3 辑,山西人民出版社 1961 年版,第 278 页。

剧模范工作者座谈会,在会上还得了奖。[1]

战争时期,根据地政府关于抗战动员的形式多种多样,报刊、诗歌、小说、版画不一而是,而通过戏剧运动所达到的对民众的宣传和教育效果是不可忽视的,甚至可以说是非常巨大的。郭沫若曾讲道:"戏剧运动的发展不亚于诗歌,由于戏剧是宣传教育的利器,因而抗战以来在各战区和大后方都有不少的演剧团体的组织和派遣,演出次数之多和吸引观众之广,为其他任何部门所不及,戏剧文学也因而受着很大的激刺。"[2]在战争特殊的历史环境中,改造后的民间演剧虽然是在旧的戏曲的基础上发展起来的,但实质上已经是和旧的戏曲完全不同的东西了,它力图表现"新的群众的时代"。而群众对于这些新的戏曲也有了他们自己的看法,"他们已不是把它当作单单的娱乐来接受,而是当作一种自己的生活和斗争的表现,一种自我教育的手段来接受了"。[3]

第三节 被改造与被保留的文化

作为民间文化,抗战之前的秧歌小戏主要是为满足乡民对于娱乐的追求,在剧目内容上以贴近民众生活的家庭戏为主,很少涉及国家政治层面的内容,即使有,也多是些关于清官为民做主,惩恶扬善的故事。这种缺乏教化意义,甚至带有淫俗色彩的娱乐性秧歌小戏,在传统中国社会并不为精英阶层所看重,甚至视作耻于谈论的"淫词俚曲"。各级政府从民风教化考虑,也曾发布过不同的禁戏文告,称其为"淫词艳

[1] 夏青:《"不扛枪的队伍"——太岳阳城固隆村农村剧团介绍》,《山西文艺史料》第3辑,山西人民出版社1961年版,第277页。
[2] 郭沫若:《中国战时的文学与艺术——二十七日在中美文化协会演讲词》,北京大学、北京师范大学、北京师范学院中文系中国近代文学教研室主编:《文学运动史料选》第4册,上海教育出版社1979年版,第222页。
[3] 周扬:《表现新的群众时代》,北京大学、北京师范大学、北京师范学院中文系中国近代文学教研室主编:《文学运动史料选》第5册,上海教育出版社1979年版,第53页。

曲,丑态万状"。[1]虽遭到正统文化的种种贬斥,但因乡民的喜爱和支持,秧歌小戏依然长期占据着乡村社会文化生活的重要地位。可以说,抗战爆发前,山西乡村秧歌小戏表演是一种为民众,并且只为民众所享有的草根文化。

从演剧的内容和形式来看,民间戏曲取悦乡民的娱乐性质更加突出。根据地建立之前山西各地的秧歌多以喜剧、闹剧为主,较少悲剧,即使是包含悲剧和正剧内容的大戏,戏所固有的嬉戏情趣也从未湮灭,"不插科不打诨不为之传奇",[2]"不免插科打诨,妆成乔态狂言,戏场无笑不成欢,用此竦人观看"。[3]事实上,引人发笑的技艺和内容在戏曲表演中一直占有重要地位。正如传统社会所形成的关于戏曲的认识,"曲"代表声色之美,"戏"代表嬉戏之趣,娱乐是演剧活动最重要的功能,而戏剧的内涵也可以解释为以近于"闹着玩"的方式扮演故事。以故事博取观者的嬉戏笑乐可以说是中国传统戏剧的追求。路应昆曾以戏台上一个趋吉避凶的例子对传统戏曲的娱乐成分有过精辟概括:

> 从最基本的文化职能来讲,戏曲首先是一种供看官娱乐开心的东西,因此它必然对声容技艺和嬉戏情趣给与高度的、可以说是第一位的重视。为了让观众高兴——包括避免观众不高兴,在有些戏里还有一些特意与"生活真实"相悖的做法。如演法场上处决犯人的戏时,犯人照例要穿素红色的罪衣罪裤,监斩官也要穿红官衣和红斗篷。这并不是因为生活中是如此,而是因为杀人为"大凶"之事,为了辟邪和图吉利,戏场上必须强调用红色。还有一个近似的例子是传奇《长生殿》中的《哭像》一折,剧情本是唐明皇李隆基祭奠死去的妃子杨玉环,但艺人演出这折戏时,总要来个"满堂红",即演员都穿红衣,而且桌围帐幔等也强调用红。剧作者洪昇对此

[1] 汪嗣圣:《禁夜戏示》,清雍正《朔州志》卷十二,艺文·文告。
[2] (成化本)《白兔记》副末开场,转引自路应昆:《戏曲艺术论》,北京广播学院出版社2002年版,第243页。
[3] 《武伦全备记》副末开场,转引自路应昆:《戏曲艺术论》,北京广播学院出版社2002年版,第243页。

是非常不满的,他在为剧本写的《例言》中特别说到:该折"如礼之凶奠,非吉奠也。今满场皆用红衣,则情事乖违……"但艺人们不理他这一套,后来演出这折戏一直是穿红。因为在艺人和观众看来,虽然剧情本身是"凶奠",但演戏看戏的活动本身是只能要"吉"不能要"凶"的。[1]

这种对"吉利"和娱乐的追求在乡村社会中与节时庆典联系紧密的秧歌小戏的表演中表现更为明显。对于源自生活的秧歌小戏,乡民有着更大的自主权,他们可以按照自己的喜好和心理预期安排情节和结局,所以,秧歌小戏多脱离不了大团圆的结局。另一方面,乡村演剧活动中,乡民看戏的目的并不完全在于观赏戏曲,乡村开放式的广场演剧的意义也不仅仅在于演剧本身,在乡村简陋的戏台下,热闹的人群对于这种公共性聚会的兴趣之大,很可能会超过他们对戏台上正在表演的戏曲的兴趣。从这个意义上说,演剧活动本身就是乡村社会的娱乐活动,是一项让乡民高兴放松的活动。

根据地戏剧运动对民间戏曲的改造,不仅仅是对组织形式、表演者或剧目内容的深刻改变,而且也渗入到演剧之于乡村社会的意义和表演情态方面。在戏曲娱乐功能让位于政治教化功能之后,很多时候,乡民对于戏曲内容吉祥的和大团圆结局的期望被另一种悲情或突出斗争的艺术表现所打破,演剧变成了乡民被动接受的悲情体会。

在被改造的秧歌小戏中,反映阶级斗争的剧目往往用表现穷苦人被欺压的悲惨境况来激发观看者的阶级情感和斗争决心,进而达到动员民众的目的。这样的剧目在演出中的效果是显著的,如上文提到的《白毛女》、《斗争李子才》等等,但这种渲染阶级压迫的悲情戏——虽然很多时候结局是恶人终受制裁——实际上是有悖于戏曲的传统娱乐精神的,看戏在某种程度上已不再是使精神愉悦的享受,甚至变成了一种让人痛苦的情感经历。

晋绥七月剧社二队为配合部队对解放过来的国民党官兵进行教

[1] 路应昆:《戏曲艺术论》,北京广播学院出版社2002年版,第247—248页。

育,曾在部队演出《白毛女》、《血泪仇》、《重见天日》等新剧。看完戏,一个叫陈德胜的战士一路哭诉着:"这不是叫我看戏,是叫我哭。演的戏和我一样,我有年老的父母和妹妹,兄弟十二人。河南遭了灾,我卖了娃娃做路费逃到陕西当长工,后来抽壮丁,本应老财去,保长偏要我顶替,妹妹哭哭啼啼不让走,不像戏里的桂花吗?"[1]沁源绿荫剧团一次在霍县演出《虎孩翻身》时,当演到虎孩屈打成招,家破人亡时,台下一片哭声,压倒了演员的声音;当演到老地主拷打虎孩时,台下一个民兵泪流满面的端起枪要打死"地主"。[2]道蓬庵剧团编的秧歌剧《斗争李子才》,大年初一晚上演出后,因为剧情太苦,才演了一半台上台下就哭成一团,台下的观众说:不要演下去了,看不下去了,大年初一就哭,不好。于是,就没有再演,到第二天才演了结局。[3]虽然这些戏剧对乡村社会政治教化方面的作用是突出的,但它也改变了演剧对于乡村社会的意义。

根据地时期,山西民间戏曲不仅在内容和题材上经历了革命性的创新和改造,而且为适应环境的需要,一些新的灵活的表演形式如话剧、街头剧、广场剧,甚至歌剧都被引入到乡村社会。1945年2月,太岳军区政治部召集秧歌联合大会排演了两个广场秧歌剧,这种表演形式打破了舞台的拘束,在广场上扭唱,比较符合群众的欣赏习惯。因此,表演结束后,老乡们都说:"这个好,四面八方都能看。"[4]岢岚的战地总动员委员会剧团是当地最负盛名的演出团体,他们在演出中以话剧为主,还有一些歌咏、说唱、快板、街头剧等,演出形式多样,也收到了很好的宣传效果。如一个揭示敌占区人民在日寇铁蹄下过着苦难生

[1] 文蔚、柳淮南:《忆晋绥七月剧社二队》,王一民、齐荣晋、笙鸣主编:《山西革命根据地文艺运动回忆录》,北岳文艺出版社1988年版,第116页。

[2] 张计安:《活跃在太岳区的一支文艺轻骑——忆沁源绿荫剧团》,王一民、齐荣晋、笙鸣主编:《山西革命根据地文艺运动回忆录》,北岳文艺出版社1988年版,第282页。

[3] 朱穆之:《"群众翻身,自唱自乐"——在边区文化工作者座谈会上关于农村剧团的发言》,原载1946年6月《北方杂志》创刊号,转引自《山西文艺史料》第3辑,山西人民出版社1961年版,第206页。

[4] 《秧歌联合大队出演广场秧歌剧大受老百姓欢迎》,《新华日报》(太岳版)1945年2月23日。

活的戏,就是以街头剧的形式排演的。演出选取了一个集日,由剧团演员在岢岚街头扮演一个吃油糕却付不起钱的难民,在争吵中向围观群众痛诉自己的"遭遇",引起了群众的极大同情,这时人群中的一位老乡主动掏出钱来替他还账,而卖糕人说什么也不肯收钱了。人群中扮成群众的两个演员趁机向群众宣传敌占区人民的苦难生活和解放区人民的自由幸福。这一幕活报剧刚收场,另一街头剧又开始了:一个担架上躺着一个满身血迹的"受伤者",痛苦地呻吟着。趁着围观群众增多之际,演员又趁机向群众宣传防空知识。[1]

戏曲表演作为民间文化,是乡村社会具有广泛参与性的集体活动。虽然根据地时期,戏曲的政治教化功能被无限扩大了,但乡村演剧也并未全然失去其作为民间文化的特性。事实上,在民间戏曲接受来自政府的全面政治改造的同时,乡村社会也在有限的范围内坚守着民间戏曲的某些特质。尽管这种坚守在政府的强势话语下显得微弱甚至难以察觉,却也仍代表了来自民间的声音和回应。

首先,乡村社会对于演剧的传统认知仍然存在。虽然经过政府领导的戏剧运动,民间戏班被各种职业或半职业的革命剧团取代,民间艺人的政治地位得到了很大提升,剧目内容发生了颠覆性的改变,但演剧,尤其民间戏曲与乡村社会的联系毕竟深远,存在于乡民观念内对于演剧的传统认知是很难通过戏剧改造而彻底改变的。于是,根据地时期的乡村演剧在运用新形式大力进行政治宣传的同时,也不得不面对乡民以传统眼光对其进行的评判,包括对职业艺人的偏见或歧视仍然存在;剧目好坏的判断标准变化不大;旧戏曲班社和传统剧目在乡村社会仍受欢迎;对新的戏曲表演形式的接受有限等等。

在中国传统社会,尽管戏曲是乡村社会生活中不可或缺的重要部分,但由于唱戏是娱乐人的行为,在乡民观念中职业艺人的社会地位还是很低下的,职业艺人被视为下九流阶层。民间流传着"戏子不是人,

[1] 马骉:《在晋绥抗日根据地1937—1949年的日日夜夜》,王一民、齐荣晋、笙鸣主编:《山西革命根据地文艺运动回忆录》,北岳文艺出版社1988年版,第148—149页。

死了不能进老坟","一不可学剃,二不可学戏","王八戏子吹鼓手"等等俗语,这都表明传统社会唱戏之人的社会地位极低。也正因如此,农村有着"好人不学戏"的说法。根据地戏剧运动的开展并没有完全消除民众轻视职业艺人的看法。很多乡民认为,艺人就是戏子,是被瞧不起的,甚至某些政府工作人员也把剧团当成"戏班子",把艺人看做是"吊儿郎当的家伙"。[1]对于剧团里有影响的演员,也有人以不以为然的语气评价:"他们很好,但他们到底还只能算旧艺人。"[2]有些乡民甚至不愿意让剧团住在自己家里,认为"唱戏的住下了,乱屙乱尿乱糟蹋",对他们怀有种种偏见。[3]对于村里的自办剧团,老人们担心年轻小伙子、媳妇闺女们在一起难免假戏真做,生出很多事端,把剧团看做是一些青年不务正业,耍漂亮的自乐班。[4]

在这些传统观念下,很多家长对子女参加剧团心存疑虑。武乡东堡村的一伙年轻干部准备成立剧团,就因为观念问题,遭到了大部分群众的反对,人们说:"王八戏子吹鼓手,唱戏也是咱干的?"妇救秘书动员村里一位妇女参加剧团,他丈夫听说了便跑去找农会主任,质问他是不是想叫他"闹人家"?婆婆也为这个事哭了一整夜。有的怕耽误"正事",有的怕别人说"疯",结果剧团一开始没有搞起来。[5]襄垣绿茵剧团的女演员史粉桃参加剧团时,她父亲坚决反对,她在前面跑,她父亲拿绳子在后面追,气喘吁吁地边跑边叫边骂:"死女子,你不要跑,你给我回来!"一直追到剧团,并将绳子挂到树杈上威胁说:"你们剧团要收下她,我就上吊死在这里。"经过领导的劝解和教育才勉强把女儿留下。剧团

[1] 李伯钊:《敌后文艺运动概况》,《太行革命根据地史料丛书——文化事业》,山西人民出版社1989年版,第516页。
[2] 朱穆之:《论创造新文艺》,原载1946年3月《文艺杂志》创刊号,转引自《山西文艺史料》第3辑,山西人民出版社1961年版,第29页。
[3] 《襄垣农村剧团的改造》,《山西文艺史料》第1辑,山西人民出版社1959年版,第219页。
[4] 夏青:《"不扛枪的队伍"——太岳阳城固隆村农村剧团介绍》,《山西文艺史料》第3辑,第277页。
[5] 华含:《介绍武乡东堡村解放剧团》,《人民日报》1947年7月13日。

第五章　革命、小戏与乡村社会　199

也出现过多起妻子拉着丈夫回家,母亲叫儿子退出的事情。[1]

中国传统社会,无论是大戏还是民间小戏,都是在商业化的氛围里走向成熟的,为满足观赏者娱乐的要求,戏台上的表演往往充满着表演者的技艺展示和诸多令人开怀的幽默风趣的插科打诨。戏曲的娱乐性主要体现在声色美感和嬉戏情趣两个方面。戏不离"曲",表明戏曲重视利用歌舞手段来表述剧情,所以必然赋予作品以突出的美声美容特征。在人物的装扮上,强调"宁穿破,不穿错"。戏曲表演中的这种对于声色技艺的追求在乡村社会表现得更加突出。傅谨在谈到国剧对于乡村社会的影响时,曾谈到"除了那些对剧目稔熟,而且多少识文断字的乡村里的精英观众以外,很少会有人能够真正几天几夜的看戏,多数观众往往只看热闹的部分,而对表演的大部分都显得非常随意","比起都市和拥有更高的文化与艺术教育背景的欣赏者,他们可能会更关注国剧所包含的那些技术层面的,而未必属于艺术层面的因素"。[2]乡村社会对戏曲技艺方面的诉求并没有因为根据地的戏剧运动而发生太大改变。

1945年一个部队剧团到庆阳给群众演出《逼上梁山》,演出后,观众都说演得好,团员们都很高兴,认为达到了发动群众的教育作用。后来问老百姓:"哪些地方演的好?"老百姓说:"你们这戏女角多,化妆漂亮。"又问他:"还有哪些地方好?"他说:"看着红火热闹,最后的打仗好,武把子好功夫。"及至问他剧中的事情,他却全然不知。[3]虽然这件事情是作为剧团的一次演出教训,却也反映了乡民欣赏戏曲的传统视角在根据地时期并没有发生太大变化。至于乡民对剧团好坏的评价往往也是依据剧团在声色技艺方面的表现。以唱蒲剧为主的太岳中学业余剧社在表演的声色技艺方面下足了功夫,剧社邀请了很多地方上的蒲剧艺人作师傅,演出得到了群众的认可,

[1] 张计安:《活跃在太岳区的一支文艺轻骑——忆沁源绿茵剧团》,王一民、齐荣晋、笙鸣主编:《山西革命根据地文艺运动回忆录》,北岳文艺出版社1988年版,第276页。
[2] 傅谨:《中国戏剧艺术论》,山西教育出版社2000年版,第293页。
[3] 肖勤:《关于戏剧工作的几点意见》,《抗战日报》1946年5月13日。

一时间，太中业余剧社以演技好、剧情好、戏装好、阵容整齐、人员精干，红极岳北地区。观众对他们的评价也是围绕他们在技艺方面的优点，当地人流传着："看了太中的娃娃团，胜似安娃、小秃班（战前蒲剧名班）"，"仲秋、柏龄作戏稳，福宝、建平功底深，生林、根槐戏路活，元贞、赵勃唱得狠"。[1]

如果剧团在"基本功"上难以满足民众的要求，也必然会遭到乡民毫不客气的批评。一次，剧团在杨家坡演出，演完一个新编的道情剧后，温象栓就带着两个农民到了后台，告诉团员说："道情调调，有些是不对的，来，让他们两个给你们教一教。"这样，乡民就帮助剧团改正了道情"倒板"与"哭板"的错误。在人物的化妆和动作上，乡民们也纷纷根据戏台上的人物形象提出了看法。有的人指出："吕良的脸子是对的，每天价躺在炕上，就是专门想法剥削人，不见太阳，眉眼是白生生的，不是黄的灰的。""劳动英雄的脸有点黄了，庄户人家整天刨闹，风吹日晒，虽然吃的不好，不是红的也是黑的。""揽工的穿黑市布衣服不对，就是翻了身，也是自己织下的囫囵不破的标准布。""变工队吃烟不用洋火，用的是火镰。""女人的走路不大像，财主才整天不动弹，走的'圪扭''圪扭'的，穷人家走路是'扑通''扑通'的。"[2]

话剧最初被引入乡村戏台时，并不被乡民所接受，因为这样的表演不符合他们的欣赏习惯。大众剧社在晋西北农村表演时，农民第一句问话就是："有唱的没唱的？"要是答复："有唱的！"他们便表示喜悦，对于唱什么内容却并不十分关注。[3]也正是由于不符合乡民的欣赏习惯，"有的剧团，演出戏剧，内容很好，但群众不喜欢。有的剧团为了迎合观众，在戏中插入与剧情无关的场面，甚至有的演员戏外做戏，乱出洋相。其原因是为了迎合观众，不然他们的戏就写不出

[1] 许生林、郭柏龄：《蒲剧史上闪光的一页——活跃在太岳根据地的太中业余剧社》，王一民、齐荣晋、笙鸣主编：《山西革命根据地文艺运动回忆录》，北岳文艺出版社1988年版，第302页。
[2] 亚马：《关于戏剧运动的三题》，《抗战日报》1944年10月8日。
[3] 林杉：《在山西从事戏曲活动的回忆》，王一民、齐荣晋、笙鸣主编：《山西革命根据地文艺运动回忆录》，北岳文艺出版社1988年版，第43页。

去"。[1]

正因为乡民对戏曲表演的传统认知和欣赏习惯没有改变,即使在根据地戏曲运动中,也仍有一些旧的民间戏曲传统被保留下来。很多农村虽然在政府号召下成立了剧团,但上演的却仍是传统旧剧,每到庙会赶集的日子,民众还是愿意从自己的腰包里掏出钱来请旧戏班子演戏,或者是串演社火和秧歌。民间艺人也有群众拥护,大家愿意拿出钱来养他们。新的戏剧演员同这些旧艺人来往接近,旧艺人常常会怀疑是在打他们的主意。因为吃的不是他们同行饭,找他们来开座谈,他们不习惯,虽然常常提出向他们学习,尊重他们,但总难使旧艺人相信。[2] 华纯等人在文章《晋绥剧运之前瞻》中反映了当时乡村社会推崇旧剧的现象:

> 然而,这两年间业余剧运的发展,在其另一方面,还存在着自流的无组织状态的缺点,有些地方又仅止是在单纯地为了娱乐、活跃与调剂生活情绪的要求下面成长着的……因此旧戏(包括京戏、山西梆子、晋中秧歌、晋西北道情、河北秧歌……等等)无选择或很少选择,无批判,或很少批判,无节制或很少节制的在演出上占了绝对优势,在三分区有六个旧戏班子,一年三百六十日,没有一日得闲,每日每个班子可赚到一万五千到两万元……于是宣传封建秩序的剧本如《忠保国》、《三娘教子》;鼓吹色情的剧本如《吃招待》、《双头驴》;讽刺并丑化穷苦人民的剧本如《拜杆》、《拾金》,曾经盛极一时;甚至还上演过最反动的,弯曲了历史,辱骂了农民革命、歌颂了叛徒的《三本铁公鸡》,即所谓《张喜祥救主》……诸如此类,它会造成什么样的恶果,是显而易见的。记得有过这样两个笑话:一九四三年"五卅",十一支队有几个山西的同志排演了《吃招待》,有一部分河北同志很不满意,认为这是"改"(嘲弄之

[1] 《太行区农村剧团戏剧竞赛及几个问题的商讨》,《新华日报》(太行版),1945年3月29日。
[2] 李伯钊:《敌后文艺运动概况》,《太行革命根据地史料丛书——文化事业》,山西人民出版社1989年版,第560页。

意)了河北人;一定要排演《打沙锅》回敬一下;罗家坡村剧团,第一次上演《订农户生产计划》时,让农会主任穿上旧戏服装、戴旧戏假须上场,弄成一个四不像。[1]

这些都是当时乡村社会演剧过程中出现过的真实情况。在表演中,为博观众一乐的插科打诨式的表演也还很普遍,这种情况甚至也出现在受到根据地政府赞誉的、由忻县蒲阁寨民兵演剧队编演的《围困蒲阁寨》一剧中:

> 演戏中发生了问题,民兵们认为演戏是红火热闹,演一下就完事了。有的人出"洋相",上了台故意作出怪样子,引逗台底下人笑,以为戏便演好了。演到日本人踏响地雷时,本来应该应声倒地,可是民兵却翘起一条腿,台底观众哄哄笑起来。庆春一装老太太,故意把屁股一歪一扭,观众忍不住笑,把一场严肃紧张的戏演坏了。[2]

尽管这类"错误"在后来得到了纠正,到外地演出时也再没有人出"洋相"了,但乡民最初在表演时的这种自发行为可以看出,这实际上正是传统戏曲表演中所重视的"嬉戏之趣"的表现。那些民兵表演中的噱头,虽然没有什么深刻的内涵,甚至显得无聊乃至庸俗,但却是传统演剧中一贯所有的、娱乐观众、活跃气氛的必不可少的部分。

战争时期,根据地政府对民间演剧的改造和利用是全面而彻底的,通过改造,戏曲与乡村社会的关系发生了深刻变化,但作为政府力量强力介入下的政治性改造,戏曲改造与乡村的戏曲传统和乡民的欣赏惯习之间存在着较大的距离。这也就造成了乡村社会一方面接受着被改造的革命新戏所传达的政治教化,一方面又表现出对民间演剧传统特质的热爱与怀念。这个看似存在悖论的现象也可看作是革命的特殊时期,政府与乡村社会对乡村公共文化空间争夺和制衡的结果。

[1] 华纯、韩果、石丁:《晋绥剧运之前瞻》,《抗战日报》1944年11月28日。
[2] 风林:《"围困蒲阁寨"的编排和演出》,《抗战日报》1945年2月11日。

第四节　文艺下乡与乡下秧歌

　　根据地政府通过开展运动的形式,将民间戏曲纳入到政治话语下,以充分发挥这种民间文化的教化作用,使其成为对乡村社会进行领导和宣传的舆论工具。对于力量薄弱、彼此联系松散的乡村社会来说,政权力量无疑是强大而不可抗拒的,这一点可以从各村几乎同时展开的自上而下的戏剧运动中得到印证,而大量以抗战和生产为主题的革命剧目的创作与演出更是表明政府对这种民间文化领导地位的确立。但是,外来力量——尽管非常强大——要介入到一种形态和功能都已发展成熟的本土文化中,必然会经历一个与这种文化,甚而与这种文化赖以存在的社会基础碰撞与融合的过程。这个过程远非以政权力量对民间戏曲形式和内容的改造那样直接显效,而是要经过长期复杂的磨合,甚至斗争。这场改造民间文化的运动在某种程度上体现出政权力量与乡村社会对地方公共文化空间的争夺与制衡。

　　根据地时期开展的以秧歌运动为代表的戏曲改造完全不同于此前的戏曲改良运动或新文化运动,它是与根据地政府对知识分子的改造同步展开的。改造中,政权力量和来自城市的知识分子共同完成了革命文艺与乡下秧歌的结合,实现了民间艺术政治化的转变,使乡村小戏具有了联系乡村社会与根据地政权的媒介作用。

　　1937年抗日战争全面爆发,曾集中于沿海都市的知识分子开始大量奔赴共产党领导的各抗日根据地,投入到革命的洪流中,寻求中国抗日救亡的出路。1939年12月1日,中共中央曾作出大量吸收知识分子的决定,20世纪三四十年代共有4万多知识分子从国统区来到延安。城市知识分子投身乡村革命,在以知识推动根据地建设的同时,也改变了他们与乡村社会的长期隔绝状态,形成了他们对乡村文化的新认识。"如果说,在抗日战争爆发以前,由于创作者和接受者大多是城市里的知识青年,他们与广大农村劳苦大众还有相当隔膜;那么,到了

抗日战争,便彻底改变了这一局面,中国知识分子第一次真正大规模地走进了农村,走近了农民,不只是在撤退逃难中,而且更在共产党领导下的战斗生活中。"[1]对于根据地的知识分子,边区政府提出了明确的改造目标,那就是"到群众中去,为工农兵服务"。

1941年,八路军总政治部宣传部长王东明在部队宣传、文艺工作干部会议的报告中提出:"文艺任务在过去红军时代是并不重要的,因为那时参加部队的文艺青年并不多的。今天不同了,今天有大批的文艺青年与知识分子涌进了我们的部队。"他要求文艺青年与知识分子积极参与到根据地剧团的改造中,提高剧团的艺术水平。"提高艺术水平不是脱离大众,叫大众看不懂;而是相反的,正是为了要使大众更加喜欢接受,要在大众中收获更大效果。这就需要从事戏剧工作的同志,更多的接近群众,深入群众,体验群众的现实生活。要客观地评估对象的接受程度。"[2]

在广大文艺青年和知识分子的积极参与下,根据地戏剧运动中文艺为大众服务的政治导向更加明确。1942年毛泽东发表《在延安文艺座谈会上的讲话》,他进一步强调:"我们知识分子出身的文艺工作者,要使自己的作品为群众所欢迎,就得把自己的思想感情来一个变化,来一番改造。没有这个变化,没有这个改造,什么事情都是做不好的,都是格格不入的。"他指出,"中国的革命的文学家艺术家,有出息的文学家艺术家,必须到群众中去,必须长期无条件地全心全意地到群众中去,到火热的斗争中去,到唯一的最广大最丰富的源泉中去,观察、体验、研究、分析一切人,一切阶级,一切群众,一切生动的生活形式和斗争形式,一切文学和艺术的原始材料,然后才有可能进入创作过程","我们的文学艺术都是为人民大众的,首先是为工农兵的,为工农兵而

[1] 李泽厚:《中国现代思想史论》,东方出版社1987年版,第236页。
[2] 王东明:《开展部队文艺工作》,原载1941年八路军野战政治部出版的《前线》杂志第14期,转引自《太行革命根据地史料丛书——文化事业》,山西人民出版社1989年版,第125—126页。

创作,为工农兵所利用"。[1]可以说,根据地的戏剧运动是以改造文艺青年和知识分子为基础开展起来的,通过改造,使他们不是站在启蒙者的立场去教化民众,而是以参与者的身份融入乡村社会。

1943年初,《华北文化》杂志连续发表文章,号召文艺工作者进行自我改造。萧征在《我们需要实践》中提出每个文化工作者要眼睛向下,了解实际,深入下层,参加到群众斗争中去,真正成为大众中间的一个,向工农兵大众学习,同时启蒙和教育大众。[2]张秀中则更尖锐地指出:"一个文艺工作者,尤其是出身于小资产阶级知识阶层的作者,对于现实生活还是隔着一层,平时只是粗枝大叶地观察生活,肤浅地与大众接触,而没有全面地认识生活,了解农民的感情思想以及他们的生活细节,因此,写出来'不象'、不生动也是必然的。"[3]《华北文艺》在1943年7月还组织了关于改造文艺和文艺工作者的讨论特辑。通过大张旗鼓的革命宣传和政治教育,以知识分子为主体的文艺下乡工作在根据地轰轰烈烈地开展起来。

1937年抗战前夕,由上海来到山西的文艺青年林杉在共产党的领导下,开始从事根据地的文化戏剧工作,在改造和利用民间文艺形式的过程中,他经历了由生疏甚至抵触到熟悉喜爱的自我转变过程。话剧出身的林杉最初对于戏曲一窍不通,尤其是对山西梆子那种"哪呀哈"的唱腔、武场的鼓板声、大锣声和两块震耳的"木头"声,感到别扭、刺耳。经过了一个较长的时期,才逐渐产生了感情。在戏剧运动中他负责组建和领导了当地有名的吕梁剧社、大众剧社、七月剧社和晋西戏曲研究会,利用传统形式编排了大量的革命剧,印发了新剧本。[4]

[1] 毛泽东:《在延安文艺座谈会上的讲话》,《毛泽东论文艺》,人民文学出版社1992年版,第49页。
[2] 萧征:《我们需要实践》,原载《华北文化》第9期,1943年3月15日出版,转引自《山西文艺史料》第1辑,山西人民出版社1959年版,第109页。
[3] 张秀中:《一年来本区文艺运动的回顾与前瞻》,原载《华北文化》第9期,1943年3月15日出版,转引自《山西文艺史料》第1辑,山西人民出版社1959年版,第119页。
[4] 林杉:《在山西从事戏剧活动的回忆》,王一民、齐荣晋、笙鸣主编:《山西革命根据地文艺运动回忆录》,北岳文艺出版社1988年版,第41—50页。

1941年成立的晋绥边区第二中学是由晋绥行署直接领导的专门培养干部的学校,学员大多数是高小毕业生和由其他地区来到根据地的知识青年,从学员到教师都属当时的知识分子。1943年,晋绥二中开始组建剧社,编排了大量的新剧和旧剧,尤其是在引进延安新编秧歌剧和新编历史剧方面,由于剧团成员文化程度较高,与乡村剧团相比具有更大优势。演出时,甚至校长和教师亲自登台担当主演,极大地鼓舞了团员士气,晋绥二中剧社在晋北地区很有名气,所到之处,每场演出都是人山人海,盛况空前。[1]

　　尽管根据地知识青年投身民间戏曲的创作与演出大多是出于革命工作的需要,而非兴趣爱好,但却在客观上实现了精英文化与大众文化的融合,使得远离文字的民间文艺在较短时间内发生了质的变化,由民间娱乐的游戏形式成为具有一定文学内涵的政治文艺。

　　随着根据地戏剧运动的深入开展,乡村社会在坚持民间戏曲某些传统特质的同时,也表现出对被改造的、充满政治色彩的新文艺的接受与迎合。乡村社会对待革命文艺的态度一方面是政治教化下民众觉悟提高的结果,另一方面也有着政权力量强势话语下的被迫妥协。从前者来看,前述提到的戏剧运动对民众的政治教化已有论证,就后者而言,乡民表现出的投机性妥协是与中国传统乡村长期形成的知足避害的社会心理相一致的。

　　为了表达对政府戏剧运动的响应,山西大多数乡村都主动建立起了新型的革命剧团,有些剧团甚至仿照部队剧团大胆编演起现代新剧来,但对于如何将政治宣传与戏曲表演相结合,新戏到底要表达什么样的革命主题,普通乡民并不了解,于是难免闹出很多笑话。时任中共中央北方局文委委员的李伯钊在一份总结根据地文艺运动的报告中,曾用太南一个农村剧团的事例来说明乡村剧团在普及与提高方面存在的问题:

[1] 白纯瑞:《晋绥二中的文艺活动》,王一民、齐荣晋、笙鸣主编:《山西革命根据地文艺运动回忆录》,北岳文艺出版社1988年版,第135—144页。

事情的本末是这样的:该农村剧团编一幕话剧叫《当兵去》。首先是一个农民闲着呆在家里,青救会员来拔兵,说了许多抗战的道理,农民不愿去,后来又来了一个村妇救会秘书,仍旧劝那农民去当兵,她相当会说话,而且是个抗属,于是感动了农民的一家人,连父母带妻子都感动了,父母情愿自己的儿子去当抗日军,妻子坚决劝郎上前线,无奈那农民很固执,死皮白眼就是不愿意去,总是推三推四。众人正在焦急着没法说服他,突然那农民的舅母登场了,一家把农民不去当兵的原委仔细告诉了她,大家以为不去当兵是不对的,谁知道那舅母很懂事,明道理,就苦口婆心的下功夫劝他的外甥——剧中的农民。也不知怎的,居然把农民说动了,他毅然决然的要当兵了,一家人自然高兴,青年会员和妇救会秘书很开心,观众自然也喜欢,大家欢送,不一会,台后一阵剧烈的枪声,台上惊惶无已,农民被邻舍抬回来了,据说是上火线打死了,大家便嚎啕大哭,幕便在哭声中下。于是台下观众便大为不乐,且有些懊恼。这不知是拉幕拉快了,还是编剧作的人就是那样编就的收场,还是导演手法上出了毛病。总之,这样一来,糟糕透了,一个区级干部跳上台去,硬说是宣传"悲观失望",把该剧大骂一顿之后,看情势还会捉个把人去坐禁闭。那剧团自然是恐慌万状,立刻赔不是!后来不知如何了结了这段公案。[1]

对于这个故事发生的前因后果现在已难以考据,推测一下,可能是乡村剧团在生搬硬套大剧团编剧模式的同时,又想体现乡村实际和增加噱头,结果就搞成了不伦不类的现代新戏。考察秧歌小戏的传统剧目,类似这样的剧情安排屡见不鲜,可以说是秧歌的一种传统表演模式,如《劝戒烟》中,妻子苦劝丈夫戒烟无果,突然一个亲戚上场三言两语就说服吸大烟者戒烟;《卖元宵》里,卖元宵的小贩借卖元宵调戏姑娘后逃走,姑娘的嫂子听成了卖芫荽的,结果卖芫荽的小贩无辜替人受

[1] 李伯钊:《敌后文艺运动概况》,原载1941年8月20日延安《中国文化》第3卷第2、3期合刊,转引自《太行革命根据地史料丛书——文化事业》,山西人民出版社1989年版,第518页。

过挨了打。秧歌小戏以制造噱头,逗人发笑为主要目的,至于主题是否突出,教化效果是否明显并不是编剧者的首要考虑。当这种传统创作思路遭遇了戏曲服务政治的官方主题就难免产生立场的"错误"了。至于秧歌运动中,乡村戏台上出现的"旧瓶装新酒"的笑话就更多了。

襄垣农村剧团是在当地政府组织下,完全由村民自建的秧歌剧团,当时派往剧团作领导工作的干部"无非是一些正月里爱闹红火,庙会上爱看戏,学校里曾演过歌舞的没有多少知识的所谓知识分子"。这些人对于革命剧团要演写些什么,如何演,"是摸不着头脑的"。于是,剧团在初期经历了一段"旧瓶装新酒"的过程。当时,剧团根据上级要求开始演赵树理的《万象楼》,"本来是反映当代生活的戏,反动道首何有德用大净扮演,开大白脸,穿蟒袍,戴菱翅纱帽;汉奸吴二用二净扮演,开二花脸,戴将巾、额子、穿箭衣、开氅;信士李积善用老生扮演,穿僧衣、戴员外巾,挂三髭……。摸起袍袖打麻将,捋开胡须抽纸烟,引得台上台下哄堂大笑,真是出尽了洋相"。[1] 剧团在演动员参军的戏《换脑筋》时,也曾出现以丑老旦古装扮演婆婆,小生古装扮演儿子,正旦古装扮演媳妇,小旦着旦衫扮演女儿的不伦不类场面。

乡村剧团在编演革命新戏时出现的主题不清、立场不明的问题,可以从乡民有限的政治觉悟和编演能力方面作出解释,但是更重要的原因是乡村社会对民间戏曲的欣赏惯习和政府对戏曲教化作用的政治期望之间的矛盾无法调和。

从欣赏惯习讲,中国民众对待演剧的观点多是"听生书,看熟戏",也就是说,与说书这种典型的以新奇故事吸引听众的艺术类型不同,中国戏剧的诸多剧目都趋向于利用人们熟知的故事作为题材。"观众在欣赏这些作品时,面对的是一些早已烂熟于心的事件,所以才能穿过作品的题材层面,不为作品中所讲述的故事所吸引,而直接接触到它所表现的情感内核。"[2] 在创自民间,反映现实生活较多的秧歌小戏中,因

[1] 张万一:《活跃在太行山麓的两个县剧团》,王一民、齐荣晋、笙鸣主编:《山西革命根据地文艺运动回忆录》,北岳文艺出版社1988年版,第253页。
[2] 傅谨:《中国戏剧艺术论》,山西教育出版社2000年版,第124页。

为这些故事多是乡民生活中的家长里短,乡民在接受中也不会遇到太大的困难,这些小戏反复上演,使得观众很快就彻底了解了它所叙述的事件,而最终将他们对剧作中的故事的兴趣转移到剧作中的其他方面。"也就是说,当观众面对的是一个他们所早已熟悉的故事时,他们必然会把主要的注意力集中到戏剧所表现的情感内容方面,以及演员的演唱和表演技巧方面。"[1]正是这种乡村社会对演剧的欣赏惯习,使得乡民对传统旧剧表现出情有独钟的热爱,而出现了对革命新剧的理解困难和被动接受。

涉县响堂铺一个村子在戏剧运动开展正盛时,以28万元请了一个旧戏教师。黎城请了个剧团演了3天戏,戏价10多万元,演出中观众还按照旌奖戏班子的传统,往台上送酒菜,抛花生红枣,3天戏下来,共花去了30多万元。[2]虽然这些做法受到了根据地政府的通报批评,但可以看出即使在轰轰烈烈的戏剧运动中,乡民仍然表现出对乡村传统演剧活动的热衷。而乡村剧团在演出新剧的过程中,也经常会面对乡民要求唱旧剧的呼声,很多人觉得"还是旧剧过瘾"。于是,有些剧团演员也认为"还是旧剧吃的开"。[3]对于根据地存在的这种政治宣传与民众欣赏惯习之间的矛盾,甚至某些地方出现的旧剧压倒新剧的情况,根据地政府也是有所了解的:

> 尤其令人惊讶与急须禁止的是那些为统治阶级服务,宣传封建迷信落后反动的旧剧,仍然有剧团演出,而且仍然有部分群众甚至我们的干部对它感兴趣,今天检讨起来,我想不外以下几个原因:
>
> 一、旧剧的传统影响在一般人心中较深,它的形式与内容都很熟悉,它的特点是红火热闹,容易刺激和兴奋人的情绪,锣鼓喧天能吸引人,因此部分观众为了看热闹,图高兴,看"把式",就仍然欢迎它。

[1] 傅谨:《中国戏剧艺术论》,山西教育出版社2000年版,第124页。
[2] 陈荒煤:《农村剧团的提高》,《人民日报》,1947年5月4日。
[3] 蒋平:《两年来的太南剧运工作及目前存在着的几个问题》,《人民日报》,1947年7月28日。

二、今天我们的新剧还没有发展到完全压倒旧剧的地步。特别是我们的很多剧团所创造的新剧,形式上既是平淡无奇,内容又枯燥无味。在新剧不能满足观众要求时,他们便自然的想拿旧剧来调剂一下。

三、新编的历史剧不多,观众到一定时候就想看"老把式"的拿手戏……[1]

为了解决这种矛盾,政府在鼓励新剧创作的同时,也有选择地保留了部分传统旧剧,甚至主动创作了很多古装历史剧。这些历史剧多以宣扬阶级斗争为主线,代表性作品如赵树理反映南宋抗金斗争的《韩玉娘》,体现民众反抗力量的《邺宫图》,宣扬扶助孤弱、惩治奸恶的《绿林庄》等。与现代戏、时装剧相比,乡民更乐于接受这样一种新旧融合的古装历史剧,于是,为了吸引观众,剧团经常是新剧旧剧穿插着演,或是白天演旧剧,晚上演新剧。

戏剧运动中,除了传统形式的戏曲表演外,由知识青年从城市带来的话剧和歌舞剧也一度成为根据地政府大力推行的现代表演形式。与政府期许相反的是,乡村社会对这些新形式的现代戏并不买账,话剧和歌舞剧一直处于不被乡民认可的尴尬境地。卢梦在回忆战争期间晋西北地区的文艺活动时曾提到:"话剧,当时还没有为广大农民所接受。他们说这不叫戏,既无锣鼓乐器,又不唱不舞,没看头也没听头。"[2]当时,部队剧团演出的多半是讲北京话的话剧,这对于军队比较适合,但对于农民观众来说,就很不适合,"虽然内容较好,但收效不大"。相对的,地方剧团演员虽然文化程度很低,但他们用本地方言演出的有歌有舞的抗日内容的小戏,就很受观众的欢迎。1945年,太岳区开群英会,9个剧团共演了19天的戏,包括大戏、秧歌、话剧、鼓书等等。从头到尾观看了演出的志华对不同演出形式的现场效果有着直接观感。他认

[1] 蒋平:《两年来的太南剧运工作及目前存在着的几个问题》,《人民日报》1947年7月28日。
[2] 卢梦:《抗日战争和解放战争期间晋西北地区文艺活动的回忆》,《山西文艺史料》第2辑,山西人民出版社1959年版,第3页。

为,秧歌演出有道白,有快板,有唱歌,家伙好打,句子好唱,演的是老百姓的事,唱的是老百姓的话,"乡村闹红火,'小戏'最得手"。话剧和真的事情一般,活模活样,就是有点困难。"一来咱老百姓看不懂,'和咱这人一样,不象戏。'要在村里演,又没哨子又没幕,你到开了戏,他还说:'那是闲人在台上拉话'。"[1]

乡村社会对包括话剧、歌舞剧在内的新的戏曲表演形式的抵制不只出现在山西各根据地,汇集众多南方知识青年的延安鲁迅艺术学院在最初搞宣传时,也曾受到乡民的冷遇。1942年7月,鲁艺的部分师生到茶坊镇兵工厂开展"七月宣传"活动,为工人和附近农民巡回演出。"这次演出的节目全是和我国抗战没有多大关系,和陕北的农村生活也毫无关联的西洋音乐和外国话剧。由于生活习惯、语言、动作以及生活内容和艺术形式都是当时当地群众所不熟悉、不了解的,所以一点儿也没有得到群众的欢迎。""去时热热闹闹,归时冷冷清清。"[2] 1943年元旦,鲁艺接受教训,组织了一套有花鼓、小车、旱船、花篮、大秧歌的节目到村里演出,得到了乡民的认可,他们说,你们鲁艺"戏剧系装疯卖傻,音乐系呼爹喊妈(指西洋唱法练声),美术系不知画啥,文学系写的一满解不下",只有这回才"一满解得下",都能看得懂了。[3]

面对乡民有限的认知能力和乡村社会的欣赏惯习,为了保证以戏曲宣传革命的政治效果,根据地政府也不得不在一定程度对乡村传统作出让步,提出要在政治宣传的过程中保持民间文艺的乡土性和广泛的群众参与性,这成为根据地时期革命文艺下乡与乡下秧歌结合的重要原则。对这个革命新文艺与民间文艺旧形式的结合问题,艾思奇曾在文章中做过论述:

[1] 志华:《看戏十九天》,原载《工农兵》第1卷第4期,1945年2月出版,转引自《山西文艺史料》第1辑,山西人民出版社1959年版,第245—246页。
[2] 于蓝:《难忘的课程——〈在延安文艺界座谈会上的讲话〉发表三十周年有感》,转引自朱鸿召:《延安日常生活中的历史》,广西师范大学出版社2007年版,第136页。
[3] 张庚:《回忆〈讲话〉前后"鲁艺"的戏剧活动》,转引自朱鸿召:《延安日常生活中的历史》,广西师范大学出版社2007年版,第137页。

（文艺）要能真正走进民众中间去,必须它自己也是民众的东西,也就是说它能和民众的生活习惯打成一片。旧形式,一般地说,正是民众的形式……旧形式是中国民众用来反映自己的生活的一种文艺形式,中国民众习于运用这些形式,而且在长时期运用中使它达到了相当的熟练程度,使它最适用于反映民众生活中的某些东西。旧形式并不仅仅是旧的,而且也有许多地方是很发展、很确当的。

为什么一般所谓的新文艺在民众中间表现出它的无力?原因(当然不是全部)也许很多,然而不能适合于表现民众的真实生活,是最重要的一个。不从民众中间去学习,不了解民众自己的,也即是旧的思考方法、生活方法、说话方法,怎样在文艺中把握民众的现实生活呢?[1]

在根据地新旧文化的不断冲突中,根据地政府的文化政策也不断调整,以达到政治宣传的最大效果。根据地政府提出,要"多演易演易懂的话剧和歌剧,尽量发展民间形式,并结合高跷、秧歌、打花鼓、社火、旱船等形式"。[2]政治宣传要注重以"中国老百姓所习闻常见"的形式表达出来,以贴近乡村生活的内容反映出来,并在创作和演出过程中广泛地发动群众参与,要最大程度上达到政治教化和娱乐民众的兼顾。

战争时期,社会生活的各个方面都被纳入到革命话语中,曾经远离精英文化的秧歌小戏成为宣传革命,教育群众的政治舆论工具,而不再简单地是一个村庄或一个群体的事情,秧歌小戏与乡村社会的关系因此发生了深刻变化。就根据地政府而言,以民间戏曲的方式教育和动员民众是其发动戏剧运动的初衷;从乡村社会来说,民众对这场由政府发动的戏曲革命既有主动迎合的一面,也有传统惯习和认知能力限制下的无所适从。虽然在这场对乡村文化主导权的博弈中,根据地政府

[1] 艾思奇:《旧形式运用的基本原则》,北京大学、北京师范大学、北京师范学院中文系中国近代文学教研室主编:《文学运动史料选》第4册,上海教育出版社1979年版,第393页。
[2] 《深入冬学运动与开展农村剧运》,《新华日报》(太行版)1944年1月9日。

处于绝对的强势地位,但为了最大限度地发挥戏曲的教化功能,政府在改造旧剧的同时,也尽可能地满足乡村社会对于演剧的娱乐要求,发扬其乡土性。正是在这种相互的妥协与制衡中,革命文艺与乡下秧歌以前所未有的方式结合在了一起,实现了对民间文化的革命性改造。

<center>* * *</center>

虽然自20世纪初,民间戏曲就已经引起了文化阶层的关注,改良戏曲以开民智的呼声甚嚣尘上,但真正使戏曲与政治发生联系,使戏曲的教化功能得到最大限度发挥的还是在抗日战争爆发后,共产党建立的根据地所开展的戏剧运动中。根据地政府通过对民间戏曲全面而深入的改造,使演剧不再只是乡村社会年节娱乐的手段,更成为具有强烈政治意味的宣传工具。通过改造,演剧的主导权由乡民转移到政府手中,观者与演者之间的关系发生了根本性改变,演剧所固有的娱乐功能被政治教化功能所取代,实现了革命文艺与民间文艺的结合。

事实上,战争时期,根据地政府对民间戏曲的改造和利用,政治与民间文艺的结合,也在某种程度上反映了政权力量向基层社会的渗透及对地方"话语权"的争夺。从整个中国历史的发展过程看,传统社会的统治者为维护封建统治,也从未放弃对包括民间文学、艺术在内的基层社会"话语权"的争夺。只是在传统社会,国家权力对乡村的控制只能通过非政府的社会力量间接完成。抗日战争的爆发,共产党敌后抗日根据地的建立,为政权力量深入到基层社会提供了可能。在战争动员和政权建设的需要下,根据地政府对乡村社会的控制达到了前所未有的程度。于是,包括演剧在内的乡村民众的日常生活和大众文化都因此与政治发生了前所未有的紧密联系。

另一方面,乡村演剧,尤其创自民间的秧歌小戏,作为生发于民间的草根文化,从形成之初就保持着与乡村社会的亲密互动。尽管这种互动在战争环境中,受到了政治强力介入的影响,但乡村社会也仍然在有限的范围内表达着他们关于戏曲的态度,传统旧剧在乡村社会的禁而不止,革命新剧中插科打诨片段的出现,观众对剧团声色技艺方面的

要求以及乡村社会对新的演出形式的抵制等等,都体现了基层社会对以戏曲为代表的文化传统的坚守。

根据地政府戏剧运动的开展是与当时对知识分子的改造同时进行的,在"文化为工农兵服务"的口号下,知识分子第一次与民间文化发生了如此亲密的、大规模的接触,并在客观上打破了精英文化与民间文化的疏离状态。在这些掌握文字的文化阶层的参与下,民间戏曲的政治性得到了迅速的提高。在改造过程中,为了实现宣传教化的最大效果,政府也在一定程度上强调革命文艺与民间文艺的结合,强调文艺下乡运动,这对于以秧歌小戏为代表的民间戏曲的发展和保持无疑具有积极作用。当然,我们在承认根据地戏剧运动所取得的伟大成就的同时,也要看到这场由政府主导的带有强制性的自上而下的文化改造运动对民间文化传统特质的改变。经过改造,乡村社会对民间演剧活动的领导权有所限制,民众正当的娱乐需求和情感宣泄受到了抑制,这一时期的民间戏曲已很难全面表现当时乡村社会的多元图景和普通乡民的情感体悟。

第六章 "戏改"之下的秧歌小戏

从 20 世纪初的戏曲改良到根据地的戏剧运动,山西的民间戏曲经历了一个由民间娱乐形式向政治宣传手段转变的过程。在这个过程中,曾经受到统治阶级和精英文化鄙视的秧歌小戏得到了比以往任何时代更多的关注,受重视的程度甚至超过了传统大戏。回顾根据地时期以秧歌为代表的民间戏曲的被改造过程,既能感受到政治力量的强力渗透,也能体会到民间戏曲与乡村社会的互动。

民间戏曲与政治、乡村社会关系的进一步改变始于 20 世纪后半期,更确切地说是以 1950 年代的"戏改"为标志。从此,戏曲被全面地纳入到国家的话语体系之内,成为国家意识形态的组成部分。戏曲的高度政治化在"文化大革命"时期被发展到了极致,直到 1980 年代,才又重新走上回归民间的道路。在这样一个起伏的过程中,秧歌小戏与乡村社会的互动关系也经历了从割裂到恢复的过程。

第一节 20 世纪 50 年代的"戏改"

1949 年 4 月 24 日太原解放,9 月山西省人民政府成立,随着全省政治、经济工作的展开,对于文化的领导和建设也进入了新的时期。按照毛泽东提出的"百花齐放、推陈出新"的文艺方针,从 20 世纪 50 年代初开始,各级地方政府纷纷开展了以"改戏、改人、改制"为主要内容的"戏改"工作。"戏改"之下,戏曲被完全纳入到了国家话语体系中,成为完全由政府掌握和领导的民间文化形式,秧歌小戏也再次成为被重

新改造的对象之一。

新中国的戏曲改革是与根据地时期的戏剧运动一脉相承的,仍然贯彻着改造民间文化为政治服务的原则。1948年11月23日《人民日报》发表社论《有计划有步骤地进行旧剧改革工作》,提出"改革旧剧的第一步工作,应该是审定旧剧目,分清好坏……对人民绝对有害或害多利少的,则应加以禁演或大大修改"。[1] 在这种简单以"利"、"害"为标准的笼统区分下,各地开展了新一轮以禁为主的戏剧改造工作。1951年5月,为了解决地方政府戏改过程中出现的问题和进一步加强戏曲改革工作,中央人民政府以政务院的名义发布了《关于戏曲改革工作的指示》,即著名的"五五指示","指示"在要求地方文化部门加强审查传统旧剧的同时,也对各地依靠行政命令粗暴禁戏的做法提出了批评,指出"对人民有重要毒害的戏曲必须禁演者,应由中央文化部统一处理,各地不得擅自禁演"。在"五五指示"中,中央政府强调"中国戏曲种类极为丰富,应普遍地加以采用、改造与发展,鼓励各地戏曲形式的自由竞赛,促成戏曲艺术的'百花齐放'。地方戏曲尤其是民间小戏,形式较简单活泼,容易反映现代生活,并且也容易为群众接受,应特别加以重视"。[2] 1952年10月至11月间,文化部主办了第一届全国戏曲观摩演出大会,进一步明确以"百花齐放、推陈出新"作为大会的宗旨。从此,"百花齐放、推陈出新"被确定为新中国戏曲改革的重要方针。

虽然"百花齐放、推陈出新"的戏改方针,是主张在改造旧剧的基础上发展新剧,但在地方文化部门的具体实施中多采用了一刀切的革命手段,在鼓励新剧创作的同时,对传统旧剧实行了以禁为主的做法。1956年第7期的《戏剧报》发表了题为《发掘整理遗产,丰富上演剧目》的文章,列举了各地粗暴对待传统剧目的情况,文章指出:"根据政府法令,禁演必须经文化部批准,因此近年来已肃清了不遵守法令明目张胆禁戏的现象。可是变相禁戏却还风行:某些负有领导责任的干部常

[1] 《有计划有步骤地进行旧剧改革工作》(社论),《人民日报》1948年11月23日。
[2] 《中央人民政府政务院关于戏曲改革工作的指示》,《人民日报》1951年5月7日。

常凭着个人好恶,对一些不符合自己口味的剧目提出了无法'奉行'的修改意见,有的根本予以否定,或者说这出戏得考虑考虑研究研究,从此就把它搁置起来;或者邀请演员开会,说服演员大批大批地'自动停演';或者在报章杂志上进行粗暴批评;从此,演员对那些戏就再也不敢上演,勉强演出也是'理不直气不壮',提心吊胆。所有这些,戏曲演员把它叫做'婉转的粗暴',叫做'一言以蔽之'。这就造成了近年来上演剧目的大量减少,剧场上座率的普遍下降,使得广大观众对戏曲工作深为不满。"[1]

针对地方戏改中出现的这些问题,1957年《人民日报》发表了题为《大胆放手,开放剧目》的社论,5月17日文化部又发出了《文化部关于开放"禁戏"的通知》,地方戏改中的一些错误做法得到了纠正,民间戏曲迎来了短暂的春天。紧接着,随着"反右"斗争的开展,中央"开放所有禁戏"的决定在短短几个月就遭到了事实上的废止,传统剧目再次遭到禁演,创作现代新戏被认为是补充戏曲舞台上剧目不足的主要方法。1958年3月5日,文化部发出《关于大力繁荣创作的通知》,要求迅速创作一大批反映现实,歌颂英雄的剧本。1958年6月13日到7月4日,中央召开"戏剧表现现代生活座谈会",提出了"以现代剧目为纲"的号召,要求全国戏剧工作者"苦战三年,争取在大多数的剧种和剧团的上演剧目中,现代剧目的比例分别达到20%—50%",[2]一时之间,各地掀起了编演现代戏的高潮。1962年底,中央提出要加强剧目工作,帮助戏剧工作者提高认识,将禁演传统剧目的权限下放到地方政府。1963年3月29日,中央转批了文化部党组"关于停演'鬼戏'的请示报告",对涉及鬼怪的剧目实行禁演。1965年11月10日,《文汇报》发表姚文元《评新编历史剧〈海瑞罢官〉》,掀开了"文化大革命"的序幕,此后,除"样板戏"之外的所有戏剧作品都被限制乃至禁止上演,直到1978年"文革"结束。

[1] 《发掘整理遗产,丰富上演剧目》,《戏剧报》1956年第7期社论。
[2] 《以现代剧目为纲——戏曲表现现代生活座谈会确定戏曲工作方针》,《戏剧报》1958年第15期。

回顾建国后17年中中央政府开展的"戏改"工作,虽然在鼓励现代新戏创作的同时,提出了对传统剧目的保存和改造,但地方文化部门在具体实施中对传统旧剧还是采取了以禁为主的做法。在这一过程中,山西各地的秧歌小戏也都被归入了改造对象之列。

与传统大戏不同,20世纪上半期,尤其是根据地时期,山西秧歌小戏的发展繁荣与政治力量的介入有着极大关系,在根据地政府的领导下,由陕甘宁边区发起的秧歌运动迅速扩展至山西各个根据地。这场政府主导下的对民间戏曲的改造和开发,改变了传统社会秧歌小戏远离精英文化和政治活动的状态,使它获得了几与大戏平起平坐的地位,这对于秧歌剧种的发展来说,无疑具有积极作用。到新中国成立前,山西各地秧歌成风,几乎村村都有秧歌剧团。然而,秧歌小戏的这种繁荣状况从1949年开始发生了变化。按照中央提出的"有计划有步骤地进行旧剧改革工作"的指示,山西地方政府开始了以禁为主的,对传统旧剧的改造工作,秧歌小戏也被包括在内。1949年4月太谷县民主政府发布通令,坚决禁止各村唱旧秧歌。

<center>坚决禁止各村唱旧秧歌[1]

(太谷县民主政府通令:教字二十二号)</center>

各区长、各村长:

入春以来,我县各村不经区、县政府批准,随意唱秧歌,在内容方面更是不加选择,过去曾被政府严令禁止演的《吃招待》、《送丑女》等非常淫乱的东西,现在又居然在各村唱打起来。在唱秧歌中,仅小白一村三天即花费冀币四百万元左右,形成严重的浪费现象。这样无组织、无纪律的行动,不但加重了群众的灾荒,又影响了春耕生产工作,真是不容忽视的错误。为此,特决定今年各村对过去的旧秧歌不管其内容如何,以前政府是否准演,应一律坚决禁止。但对群众有教育意义有新内容的新秧歌,仍可准其演出,但这些所谓新秧歌,也必须经县政府的审

[1] 中国戏曲志编辑委员会编:《中国戏曲志·山西卷》,文化艺术出版社1990年版,第771页。

查批准，才能演出。各区自接令后，定要坚决遵照执行，今后各村如仍有发现上述情形时，定要追究责任、严加处理。我各区、村干部必须负责掌握为要。

<div style="text-align:center">县长　李捷
中华民国三十八年四月七日</div>

在这个禁令中，地方政府对秧歌的态度是坚决明确的，虽然通令中强调禁演秧歌的主要原因是浪费严重，不利于春耕，但更重要的原因却是旧秧歌对根据地的中心工作无益。因此，虽然秧歌的很多传统剧目是乡民所喜爱的、长期流传下来的，但在这时"不管其内容如何，以前政府是否准演，应一律坚决禁止"。

1950年4月，山西省人民政府文教厅和中华全国戏剧协会山西分会联合发出了《审定历史剧草案》。《草案》针对传统剧目中的历史剧进行了官方审定，将旧剧分成四个部分：一是提倡上演的、具有新观点的历史剧；二是准演与暂时准演的原有历史剧；三是修改后准演的旧剧；四是禁演的旧剧。经过审定属于新观点的历史剧只有24部，且大多是根据地时期创作的，准演与暂时准演的原有历史剧目73部，剩下的是"修改后能演"和禁演的旧剧，大约62部之多。不久，山西省文教厅又明确提出了对旧有剧目的审定意见，开列了141个予以禁演的剧目。[1]在山西省政府提出禁演大批传统剧目的意见后，1950年一年中，全省各地剧团主要演出的现代戏9个，改编传统剧和历史剧7个，这些戏是《白毛女》、《小二黑结婚》、《新四劝》、《王贵与李香香》、《刘胡兰》、《王秀鸾》、《赤叶河》、《红花处处开》、《新贫女泪》、《新九件衣》、《梵王宫》，清史连五本：《忠烈坟》、《后悔剑》、《文字狱》、《游江南》、《贪赃案》。[2]

[1] 中国戏曲志编辑委员会编：《中国戏曲志·山西卷》，文化艺术出版社1990年版，第22—23、771—773页。
[2] 中国戏曲志编辑委员会编：《中国戏曲志·山西卷》，文化艺术出版社1990年版，第23页。

地方政府禁演戏曲传统剧目的态度是坚决而彻底的,在执行中也表现出有的放矢的针对性,禁演的效果相当显著。于是,很多乡民认为,"新政府不让唱戏了,随便唱秧歌要受处分"。[1]这一时期,晋中地区保留下来的传统秧歌剧数量已很少,在太谷大概只有十多个,包括《偷南瓜》、《卖高底》、《卖元宵》、《看秧歌》、《绣花灯》、《算账》、《清风亭》、《卖绒花》、《打冻漓》、《送樱桃》、《小赶会》等。[2]对于新排演的现代戏,虽然如《白毛女》、《小二黑结婚》、《新四劝》、《王贵与李香香》都被改编成了秧歌,但这些主要以剧本形式流传的大戏,对乡村剧团来说存在着很大的演出难度,民间艺人不识字,看不懂剧本就是一个主要问题,再加上情节复杂,人物众多,也是乡村剧团力所难支的。

当然,禁戏在乡村社会也并非完全严格地执行,传统剧目在乡村戏台上也没有完全消失,但是在数量和类型上大大减少了。太谷县桃园堡的老艺人张全明回忆说:"当时政府不让唱旧的,新的俺们不识字,没人教也不会,就挑些干净的旧戏唱,也多是晚上唱,也没人太管。"[3]文水桑村米安儿说:"刚解放唱的就是那几个旧的,赶会啦、看灯啦之类的,别的不敢唱,新的也不会。"[4]对于大多数并不识字的乡村艺人来说,需要背诵剧本的新戏学起来十分费劲,而且演出中乡民并不买账,于是,就只能在旧剧中挑些内容"干净"的反复表演。建国之初,乡村社会面对旧剧禁演、新剧难演的情况,除了偷偷上演一些较"干净"的旧剧之外,感觉到了无戏可演的窘境。

1951年6月,在"五五指示"颁布后的全国文工团工作会议上,文化部副部长周扬批评山西禁演剧目太多,强调禁戏应由中央统一考虑。[5]山西地方政府开始对前一阶段的"戏改"工作作出调整,属于中央政府特别强调的秧歌小戏首先成了调整的对象。1951年11月,榆次专署

[1] 讲述人:王化(化名),男,78岁,文水桑村人。时间:2004年4月12日。
[2] 郭齐文编:《山西民间小戏之花——太谷秧歌》(内部资料),第38页。
[3] 讲述人:张全明(化名),男,80岁,太谷桃园堡秧歌艺人。时间:2005年5月12日。
[4] 讲述人:米安儿(化名),男,71岁,文水桑村人。时间:2004年4月12日。
[5] 中国戏曲志编辑委员会编:《中国戏曲志·山西卷》,文化艺术出版社1990年版,第48页。

文教局局长在县文化馆会议上,指定太谷、祁县、交城、文水四县组织成立"祁太秧歌研改社",由祁县文化馆馆长薛贵荄负责,从各县选派秧歌名、老艺人参加,把传统秧歌剧目分类排队并进行修改。当时研改社按照边演出、边研究、边改革的办法,对传统剧目进行了改造。"在剧目上,进行认真清理、区别对待:对优秀传统戏大多保留演出;对菁芜并存的戏,作加工改编后上演;对有害无益的淫荡、迷信等坏戏,坚决摒弃不演;对现代戏优先上演。""在演出上,极力剔除丑恶、庸俗、低级下流等不健康的因素,注重刻画人物性格。"经过三个月的研究实践,按照研改社"抄、研、改、排、演"的五字经,和"三胎三骨"剧改法,即原胎原骨、原胎换骨、脱胎换骨,老艺人们对祁太秧歌的传统剧目作了全面修改,并示范性地演出了《送嫁妆》、《俩情愿》、《挑女婿》等现代戏。1952年1月研改社解散,艺人们各回本县传授剧目。[1]

在改造秧歌小戏的过程中,评价小戏好坏的主体由普通乡民完全转变为政府,好剧本的标准是能够"发扬人民新的爱国主义精神,鼓舞人民在革命斗争与劳动生产中的英雄主义"。[2]在这样的标准下,革命新剧和现代戏受到推崇,传统旧剧大多被归为只是"无益无害"的准演剧目。20世纪50年代,山西省举办了三次全省范围的戏曲观摩演出大会和两次民间艺术观摩演出大会,观看和评价这些演出剧目的观众主要是省级和地方主管戏曲工作的领导和城市知识分子,从当时演出的剧目和评价标准都不难看出政治话语在秧歌改造中的主导作用。

1953年3月中旬,山西省人民政府文化事业管理局在太原举办全省第一次民间艺术观摩演出大会,在7天的会议中,以秧歌、道情、耍孩儿、二人台、小花戏等10多种民间艺术形式表演了90多个节目。观看这次民间艺术表演的既有省里文化部门的领导,还有时任国家文化部

[1] 中国戏曲志编辑委员会编:《中国戏曲志·山西卷》,文化艺术出版社1990年版,第531页;郭齐文编:《山西民间小戏之花——太谷秧歌》(内部资料),太谷地方志编纂委员会1986年,第90页。

[2] 《中央人民政府政务院关于戏曲改革工作的指示》,《人民日报》1951年5月7日。

艺术事业管理局副局长的马彦祥,他们在大会上从政府角度对这些民间艺术表达了意见。山西省文化事业管理局局长何静在讲话中提出好的民间文艺的标准:

> 第一,是要有民族的风格,不是洋东西,是中国味的东西。
> 第二,是地方味的东西,不管晋南、晋北,都要表演自己最熟悉的东西,表现各自地方的风味。
> 第三,是健康的、愉快的,不是肉麻的、离奇古怪的。
> 第四,是音乐、舞蹈、唱腔都配合的很好的东西。[1]

这些评价标准表明政府对民间戏曲旧形式的认可,但在剧目内容的选择方面,表演者就必须体现出现代的、革命的政治态度:"艺术必须为政治服务,必须为经济建设服务,才能真正做到'百花齐放,推陈出新'。"[2]在政府看来,生发于封建社会的民间艺术中有着很多必须剔除的毒素,"由于民间艺术是生发在封建社会里,它就不可避免地要遭到各种毒素的侵蚀,因而就程度不同地掺杂了一些封建性和非现实主义的成分,再加之一些文人、士大夫和小市民们有意无意地渲染和不合理地夸张,就使得光彩健壮的民间艺术,蒙上了一层落后、低级、庸俗的灰尘。这当然有待于我们做慎重的改革,以便别去其含毒的因素,复活原来的健康面貌,使它更符合于人民性和现实主义精神,反映和指导现代人民的生活、斗争"。[3]

1955年山西省举办第二次民间艺术观摩演出大会,参加会议的政府领导和文化阶层对民间文艺中传统部分的改造提出了更具体的意见。有人认为应该改掉小戏中表现男女关系的内容和旧的表演形式,"雁北代表团演出的踢鼓秧歌'落帽',在男女之间存在着极不正常的

[1] 何静:《开幕词》,《为发扬宝贵的民间艺术而努力:山西省第一次民间艺术观摩演出大会会集》,1953年未刊稿,第32页。
[2] 《中共山西省委宣传部史纪言副部长讲话摘要》,《为发扬宝贵的民间艺术而努力:山西省第一次民间艺术观摩演出大会会集》,1953年未刊稿,第35页。
[3] 《发掘与发扬民间艺术的丰富宝藏》,《山西日报》短论,《为发扬宝贵的民间艺术而努力:山西省第一次民间艺术观摩演出大会会集》,1953年未刊稿,第4页。

关系，女人的小脚，男子的蠢笨和一些庸俗乏味的因素占着一定的地位"。有人提出左权小花戏《卖扁食》从内容上讲是不健康的，对劳动人民的思想是有害的。[1] 在关于演出服装的问题上，与会者尽管承认粉墨登场是艺术表演的需要，但还是有人提出"化妆多半属于旧的形式"，"整理民间舞蹈时要去掉那些与舞蹈毫不相关的服饰和化妆"。[2]

1953年，由根据地时期襄垣农村剧团改编而来的大众剧团参加了山西省第一届戏曲观摩演出大会，演出了由张万一改编的襄垣秧歌传统戏《双姑贤》，并获得了演出奖。副省长邓初民向剧团颁发了"改革并发展民族戏曲艺术，更好的为建设社会主义服务"的奖旗。同年，在长治专区戏曲观摩演出中，李鸣琪改编的传统戏《八件衣》因剧情杀人太多受到了批评。此后，剧团经过整风，在演出中增加了现代戏的比重。[3] 不光大众剧团如此，当时很多秧歌剧团都纷纷改演现代戏。1949年成立的武乡县大众剧团就是以演现代戏为主的秧歌剧团。建国后重新组建的绿茵剧团也主要演出现代秧歌戏。1950年春，太原晋源县举办首次农村文艺会演，张花村晋华秧歌剧团自编自演了现代戏《万柏林探子》获会演一等奖，并得到了绣有"百花齐放，推陈出新"的锦旗。[4]

为了响应政府提出的"戏改"方针，从20世纪50年代初开始，山西各地有创作能力的民间剧团都进行了编演现代戏的尝试。张花村秧歌剧团在获奖后又接连创作了《双转变》、《土地还家》、《骑扫帚上天》等新秧歌剧，太原小店区张村编了《要公粮》，北格村编了《十可恨》、《大生产》，东里解编了《住监狱》等新秧歌剧，还有的剧团移植了歌剧《白毛

[1] 江萍：《让民间艺术的花朵，大大地开放起来》，《山西省第二次民间艺术观摩演出大会会刊》，1955年未刊稿，第12页。

[2] 狄耕：《对于整理和改变民间舞蹈的意见》，《山西省第二次民间艺术观摩演出大会会刊》，1955年未刊稿，第17页。

[3] 王德昌编：《襄垣秧歌》，天马图书有限公司2003年版，第15页。

[4] 武荣魁：《太原县秧歌队、晋剧票儿班简介》，太原市小店区委员会文史资料委员会编：《小店文史资料》（一）（内部资料），1989年，第123页。

女》《刘胡兰》《渔夫恨》《刘巧儿》《小二黑结婚》等等现代剧。[1]曾参加过祁太秧歌研改社的祁县李家堡老艺人刘焕玉主动献出了收藏多年的祁太秧歌剧本80多个,以供秧歌改革。不仅如此,刘焕玉回到村里后,一面编写反映革命主题的新秧歌剧本,一面在自己家里办起了祁太秧歌培训班,教村里的年轻人唱这些新秧歌。刘焕玉编写的新剧本不仅包括《杀江州》《苦烈报》《三报仇》《碾磨记》等历史剧,还有《大跃进》《积肥》《两亲家》等现代戏。[2]从1949年到1957年祁县民间秧歌艺人和县文化馆工作人员共创作了10多部反映时代主题的新秧歌,包括《瞎汉闹古董》《买公债》《民主建设》《一件衫子露马足》《喜报》《拜节》《舍饭》《采棉花》《仗义救奸》《写对子》等。[3]为了进一步扩大新秧歌的影响,省文化部门还利用报刊等媒介,将文艺工作者根据不同时期的中心工作创作的新秧歌剧向乡村社会宣传,以丰富地方剧团的演出剧目。

从新中国成立到"文革"前的17年,国家始终坚持对传统戏曲的改造工作,从最初的以禁为主到后来的禁改结合,戏曲改造经历了一个波折起伏的过程,在这个过程中,国家话语始终占据主导地位,并且随着政权的巩固,对包括民间戏曲在内的乡村文化的改造和控制也更显强势。

第二节 "改制"与"改人"

在20世纪50年代的"戏改"工作中,"改戏"、"改人"、"改制"被统称为"三改",其中"改戏"是指政府领导下对戏曲表演内容的改革,而"改制"、"改人"主要是针对演出团体和表演者。在很多时候,"改

[1] 武荣魁:《太原县秧歌队、晋剧票儿班简介》,太原市小店区委员会文史资料委员会编:《小店文史资料》(一)(内部资料),1989年,第123页。
[2] 中国人民政协祁县委员会文史资料研究委员会编:《祁县文史资料》第二辑,内部资料,1986年12月,第53页。
[3] 同上书,第27—28页。

制"和"改人"工作是同时开展的。事实上,50年代之后国家对戏曲内容的改革和其在"戏改"过程中主导地位的确立,也与当时"改制"、"改人"工作的深入开展密不可分。政府通过在体制内对戏曲表演团体的制度性约束,和给予戏曲表演者较高政治身份的方式,将戏曲演出的主体纳入到国家话语体系内,使其自觉地从乡村社会的代表转变为国家政令的宣传员。

1951年政务院颁布的"五五指示"中特别强调了戏曲改革工作中对待民间艺人的问题,"指示"明确提出,"改革既然牵涉到数十万戏曲艺人的生活,必须认识艺人是劳动人民的一部分,他们中间虽有不少人沾染了旧社会的习气,但就他们的实际社会地位来说,他们是在旧社会被侮辱被歧视的精神劳动者,必须爱护、尊重他们,团结与教育他们,他们是能够而且愿意进步的,不能对他们采取轻视和排斥的态度"。[1] 5月7日《人民日报》的社论《重视戏曲改革工作》也特别强调"戏曲改革的中心环节是依靠广大艺人合作,共同审定修改与编写剧本"。按照中央"五五指示"的要求,各地政府在组织审查和改革旧剧的同时,也纷纷开展了戏曲的"改制"和"改人"工作。

实际上,在"五五指示"下发之前,山西省政府就已经开始了对民间艺人的政治改造,最初这种改造是以加强对民间艺人的领导和培训为主。1949年11月到12月间,山西各地文教部门委派原解放区部分新文艺工作者到各民间职业剧团任团长或指导员,领导剧团排演新戏。从1950年6月起,根据山西省人民政府《关于团结改造艺人的指示》精神,各地先后开办戏曲艺人训练班,到1951年上半年,全省参加训练的有1194人。[2] 文化部下发《整顿和加强全国剧团工作的指示》不久,1953年1月14日,山西省文化事业管理局就发出了《关于整顿和加强剧团工作的补充指示》,进一步明确政府对于剧团的领导地位:

二、各地剧团所冠之"公营"、"私营"、"私营公助"等名称,含

[1] 《重视戏曲改革工作》,《人民日报》1951年5月7日。
[2] 中国戏曲志编辑委员会编:《中国戏曲志·山西卷》,文化艺术出版社1990年版,第47页。

义多不一致,今后应按其性质重新审查确定,不得随意改变。凡由政府直接领导,经济上完全由政府监督,人事上受政府管理,有正常的上演制度者,方得称为国营剧团。经过民主改革的私营剧团,在演出节目和表演艺术上均具有较高的政治水平和艺术水平,在剧团自愿的原则下,经政府核准者,可改为私营公助剧团。其他职业剧团为私营剧团,私营剧团一律须按照私营剧团登记条例进行登记。在指示发布前之原有职业剧团未整理登记完备前,暂不发展新的职业剧团。

三、过去由各地政府派到私营剧团的干部,须重新审查,凡不具备必要的业务能力,在剧团不起作用者,应调回另行分配工作;具有一定的业务能力,可成为剧团成员者,经剧团同意,可按正式成员参加剧团。今后由政府派去协助私营公助剧团之干部,其供给待遇,一律由当地政府负责,不得在剧团内开支。

四、一切私营和私营公助剧团,除受所向登记之各该级政府领导外,在其流动演出时,应受所在地县以上政府文化部门的政治领导及业务指导,每年要有一定的整调及学习时间。[1]

1953年,山西省政府从全省登记的80多个职业剧团中,发展了两个国营剧团,7个私营公助剧团,并从1954年后半年起,对在1953年1月14日前成立的民间职业剧团逐步予以登记,以便加强管理。[2]在这样的政治背景下,很多民间秧歌剧团和秧歌艺人接受了政府改造,变成了国营单位和新社会的"公家人"。

抗日战争时期成立的襄垣群众剧团在新中国成立后改名为大众剧团,是当地较有影响的秧歌剧团。1956年,大众剧团转为地方国营,定名为"国营人民剧团",1958年,襄垣与沁县合并,剧团由"襄垣县国营人民剧团"改为"襄沁县国营人民剧团",规模进一步扩大,全团在编人

[1]《省人民政府文化事业管理局发出整顿与加强剧团工作的指示》,《山西日报》1953年1月24日。
[2] 中国戏曲志编辑委员会编:《中国戏曲志·山西卷》,文化艺术出版社1990年版,第24页。

员达49名。作为由政府直接领导的国营剧团,剧团以编演新剧为主,几乎全年都有演出任务。1958年,剧团全年演出场次310场,矿区40场,农村210场,城市59场,部队1场,其他6场,观众达27万人次。[1]

襄垣之外,各地政府也纷纷组建了直接受地方政府领导的市县级秧歌剧团,这些剧团大多属私营公助性质。1955年榆次市秧歌剧团成立,剧团采用公开招考的方式,网罗各地秧歌名艺人,声势很大,当时剧团的著名演员有盖平遥、盖汾阳、德宝生、有儿旦、疙瘩丑、盖东观、甲戌丑、俊卿旦、照明灯、仲林生等,他们都是晋中一带享有盛誉的名艺人。在2005年的田野访谈中,著名秧歌演员"盖汾阳"王基珍老人还极有兴致地向笔者回忆起当年参加剧团的经历:

> 我那时才20多岁,当时正和师傅四处跑台口,到榆次演出时,偶然的机会听人说榆次秧歌剧团招人,我就和师傅商量,因为我一直和师傅搭档,如果去了县剧团就成了"公家人",不自由了,就不能再和师傅跑台口挣钱了,所以得征求师傅的意见。师傅说:"这是个机会,去试试吧!"我就去了,结果一下就被选中了,于是就进了榆次秧歌剧团。成了"公家人",户口和组织关系就跟着都转到了县里,这让村里人很羡慕。

成立于这一时期的其他较有影响的县级剧团还包括繁峙秧歌剧团、交城县秧歌剧团、朔县大秧歌剧团、武乡秧歌剧团等等,至于秧歌之外的其他民间小剧种剧团,这一时期也纷纷组建或并入国营、私营公助体制之内。从1953年开始,政府对所有的职业剧团普遍开展了民主改革,陆续取消"班主把头制",建立"共和班"制,实行民主管理制度。在经济上剧团多以集体所有制进行平均分配,取消了传统民间剧团的份子钱,并从组织上接受政府的领导。做过交城县秧歌剧团副团长的米安儿老人在访谈中曾谈到剧团刚成立时,县政府向剧团委派干部的情景:

> 当时派到剧团的是个年青干部,人家是受过教育的文化人,又

[1] 王德昌编:《襄垣秧歌》,天马图书有限公司2003年版,第17页。

是共产党员,在剧团里是和团长平起平坐的。这个文化干部不太懂业务,主要负责剧团的思想教育工作,有时也对剧团的组织和人事问题发表意见。别看这个干部年纪小,老团长(著名艺人"文明丑")很尊重他,说:"人家是政府的人,咱要多听人家的。"老团长还从生活上尽力关照他,文化干部刚来时,被褥行李都是老团长亲自给他铺的,住的是我们剧团最好的房子。

1958年,在"全面大跃进"的口号下,山西的文化事业建设也开始了全面跃进,政府对剧团和艺人的组织和领导更加严格规范。1958年8月28日至9月7日,山西省戏曲工作现场会议在临汾召开,与会的132个戏曲剧团代表通过了《山西省戏曲剧团社会主义协作公约》,对剧团在人员流动和演出活动方面作出了八点要求:第一,"加强对流动戏曲艺人的教育管理,坚决反对'挖角'行为,以高价或赚干分雇用演员等资本主义的损人利己的作法";第二,"保持戏曲队伍的纯洁和巩固:各剧团保证不录用其他剧团开除的右派分子、反革命分子、坏分子人员和政治面貌不清、来历不明的人员",即使经过改造,剧团要录用这些人员,其工资水平也不得超过原单位工资水平;第三,加强剧目交流,对剧团认为有交流价值的剧本,各剧团之间应进行交换,对外来交换剧目"应承担收集反映意见,帮助改进剧本或加以推广的义务";第四,剧团之间"广泛开展艺术交流活动,互派留学生","决不保守或加以拒绝"。公约在对剧团人员任用方面提出要求的同时,也对原本竞争性的商业演出活动作了协定。"严格执行巡回演出规则、制度,互相谦让,不争台口,如因特殊情况两团相遇时,一定服从当地文化部门调整","兄弟剧团遇有特殊灾害以致影响演出时,各剧团在人力、物力、财力上迅速给予大力支持,坚决反对本位主义的自私自利行为"。[1]这样的协议在当时是否真正贯彻已不可知,但从协议中可以清楚地看

[1]《山西省戏曲剧团社会主义协作公约》(山西省戏曲工作现场会议全体代表1958年9月7日全体通过),中国戏曲志编辑委员会编:《中国戏曲志·山西卷》,文化艺术出版社1990年版,第778—779页。

出政府改造剧团和艺人的方向。艺人从原来靠技艺吃饭的自由职业者变成了固属于某一剧团的人员,剧团之间由曾经的竞争对手变成了服从政府领导的协作者,演剧活动被进一步纳入到国家话语体系内。对20世纪50年代"戏改"中的"改制"与"改人",傅谨曾在文章中作过总结:

> 回到1950年前后,我们看到"改制"和"改人"事实上意味着一种完全异质的剧团制度在非常短的时间里完整地被植入戏班。要理清这些被移入戏班的制度背后的理念并不是件易事,从各地实行"戏改"的结果看,被植入戏班的新制度至少导致了其原有格局在三个方面的重要改变。首先是取消了班主制度,实行财产公有制;其次是改变分配模式,所有人收入高低均根据"民主评议"重新决定;第三是所有戏班的行政隶属关系,同时明确所有艺人与戏班之间的隶属关系,使戏班的流动受到政府的控制,同时也有效的抑制了演员的自由流动。[1]

新中国成立后"戏改"工作中"改制"与"改人"的开展,使地方政府部门由戏曲演出活动的监督者变成了完全的领导者。这种角色的转变使地方政府对剧团人事、经济方面的管理和控制更加直接。随着剧团性质的改变,戏曲表演者的身份也发生着相应的变化,这种变化不仅仅在于戏曲演员社会地位的提高,而且是与切实的经济利益相联系的。国营剧团中演员户口与组织关系的转入,意味着这些农民从此成为拥有"铁饭碗"的"公家人",这在当时社会是大多数农民想都不敢想的好事。即使是在私营公助剧团,集体所有制下,政府委派的国家干部的加入、经常性的培训学习也使艺人们有了类似"公家人"的自觉。社会身份、经济状况的改变使这些农民出身的演员开始主动从政府的立场出发思考和认识演剧活动。

王基珍老人回忆说:"当时虽然村里还有几亩地,但那已经是家里

[1] 傅谨:《覆巢之下焉有完卵》,《二十世纪中国戏剧导论》,中国社会科学出版社2004年版,第389页。

老人名下的了,我参加了剧团,户口和关系就都转到了城里,成了城里人,每个月领工资,虽然比不上和师傅跑台口时挣的多,但身份不一样了,村里人都羡慕的不行,就有人说:'看看人家秧歌唱好了都能跳龙门。'"米安儿在访谈中也提到:"我们是集体所有制,虽然很多演员的户口是村里的,但都不算是农民了,剧团也只在农忙时放几天假,让大家照顾照顾地里的活,大多数时候都在城里,演出也很多,一年不歇,也是每个月领工资,不过没有了以前戏班年底的分红。"

在将戏曲表演团体和演员纳入到国家体制内的同时,各级政府还注重提高演员的政治地位,给予那些技艺出众或政治表现优秀的演员极高的荣誉和尊重。1951年1月17日《山西日报》对民间女艺人杨稚敏的事迹作了报道,"女艺人杨稚敏对于大鼓、相声、数来宝、清唱的表演都有很好的技能,并且作风纯正,善于团结艺人,组织能力强,因此当选了省妇联代表"。[1]1952年12月,山西省政府组织参加全国戏曲观摩演出大会的演员座谈,并将座谈内容在《山西日报》做了整版报道。座谈中,演员们几乎都谈到了对新社会艺人政治地位提高的感受,晋剧名艺人丁果仙说:

> 我们到了北京的第二天,毛主席就邀我们赴宴会,我代表大家去了,和国际友人、中央首长们都见了面。毛主席讲话,祝大家健康,朱总司令、周总理都亲自到各桌上和我们碰杯。国庆节那天,我和老艺人乔国瑞又被邀请到观礼台上,我们艺人在新社会里的政治地位就是提高了。

女演员冀美莲谈道:

> 在旧社会我也去过北京,那时是去受罪,这次去北京我们成了上等客。中央人民政府和毛主席对我们的招待太好了,我实在一下说不完。记得有一天下午,天气变得冷了,大会的招待同志告诉我们说,明天要下大雪。这时我们都发愁明天冷了怎么办?谁知

[1] 杨秋实:《"推陈出新"为人民演唱》,《山西日报》1951年1月17日。

毛主席想的比我们更周到，他让给我们每人发了一件新大衣，一条新被子。我们山西的戏曲工作者很少出远门，到北京吃不惯外面的饭，这一点，中央的首长们也想到了，特别请的山西的厨师，给我们做的山西饭。我们病了给打针，有些老艺人身体不好，大会特别给送牛奶、鸡蛋。每当遇到热情的招待，我心里总是又兴奋又痛苦，兴奋的是觉得我们艺人真正当了主人，痛苦的是我们过去太苦了。有一次我真是高兴的掉下泪来，擦了眼泪以后，我就这样想：今后要不把工作搞好，怎能对得起我们的毛主席。[1]

虽然参加全国戏曲会演的艺人都是各地著名演员，但这些演员的感受也在一定程度上代表了当时很多民间艺人的感受，并且这种感受通过报纸等媒体的宣传在戏曲表演者和群众中得到了强化。1953年、1955年山西省政府文化部门连续组织了两次民间艺术观摩演出大会，参加大会的都是演唱民间戏曲的艺人，通过参加大会，他们都亲身感受到了政府对民间艺人的重视。大同市演曲艺的老艺人邢汉臣说："我们这些演曲艺的人，从前不过是给人家娱乐娱乐，当人家个耍物，从来得不到'抬举'。一九五一年，大同市二区政府把我们组织成民间曲艺宣传组，受到政府领导，使我们这一班人才有了点认识，知道要配合中心任务作宣传。"[2]浮山木偶艺人王绍禹感叹道："没想到人民政府各位首长，对我们招待的这么好，说这是祖宗留下的好东西，叫我们继续发展它，提高它。在会上我们看了全省各处的民间艺术，觉得眼界也开了！这都是毛主席的好领导呀，我觉得以前我想把木偶烧掉，是想错了，我回去一定要好好学习，使木偶艺术更加发展，为生产建设服务。"[3]长治艺人靳其法说："我们的'红火'在旧社会里是没人支持的，这次我们的'红火'来省里参加了全省民间艺术的观摩演出，政府对'闹红火'这么

[1]《演员座谈会》，《山西日报》，1952年12月11日。
[2] 邢汉臣：《我要响应毛主席的号召》，《为发扬宝贵的民间艺术而努力：山西省第一次民间艺术观摩演出大会会集》，1953年未刊稿，第87页。
[3] 王绍禹：《使木偶艺术好好发展》，《为发扬宝贵的民间艺术而努力：山西省第一次民间艺术观摩演出大会会集》，1953年未刊稿，第88页。

关心,说明只有在共产党、毛主席领导的时代,政府才看得起我们。"[1]在大会上,时任山西省文化事业管理局局长的何静也对民间艺人提出了更高的政治要求,"希望民间艺人抱正确的态度来做艺术工作。我们的艺术要为国家的政治经济服务,要表演给英雄模范和劳动人民看,要歌唱歌颂英雄和模范人物,要讽刺那些反动人物,要教育落后的人"。[2]

这时期,感受到政治地位提高的民间艺人中自然也包括演唱秧歌的秧歌艺人。交城秧歌剧团团长温耀高,艺名"文明丑",在表演中紧密配合政治运动和中心工作,自编自演秧歌新剧,拒演低级庸俗的传统剧,他编演的反映革命斗争内容的《裱画》,曾受到山西省和中央文化部门的表彰奖励,交城县政府曾奖励他一块写有"勤勤恳恳为人民服务"的匾额。从1950年代开始,温耀高连续被选为交城县第三、四、五、六届人民代表大会代表。艺名"圪抿壶"的秧歌艺人薛贺明因在乡村自编自演了许多反映现实题材的新节目,受到县文化馆的通报表扬,并被选为交城县第一届各界人民代表会代表。[3]太原小店区的秧歌艺人王守中1953年被区里评为劳动模范,经省、市推荐还参加了全国的农业劳动模范大会。[4]太谷县的秧歌名人王效端,甚至成为了地方文化交流中必不可少的重要人物。据王效端老人回忆,他从20世纪50年代初开始就作为太谷秧歌的代表,经常给中央和地方领导,以及来采风的高校知识分子演唱秧歌:

> 解放后,全国各地文艺单位和音乐家们,纷纷下乡采集民歌曲调,中央民族乐团、北京铁道文工团、长春电影制片厂、上海电影制片厂、晋中文工团都来听过我的秧歌。1959年的时候,我在山西歌舞团教唱过秧歌,1963年还在山西大学艺术系教过秧歌课。[5]

[1]《名、老艺人座谈会纪要》,《山西省第二次民间艺术观摩演出大会会刊》,1955年未刊稿,第53页。
[2] 何静:《为发扬宝贵的民间艺术而努力》,《为发扬宝贵的民间艺术而努力:山西省第一次民间艺术观摩演出大会会集》,1953年未刊稿,第44页。
[3] 交城县志编写委员会:《交城县志》,山西古籍出版社1994年版,第662页。
[4] 牛岚峰:《太原秧歌活动情况概述》,太原市小店区委员会文史资料委员会编:《小店文史资料》(一)(内部资料),1989年,第150页。
[5] 讲述人:王效端,男,75岁,太谷县团场村人。时间:2005年4月17日。

在太谷县编的关于太谷秧歌的集子中,王效端参加的,由政府安排的交流活动大多记录在册,甚至"文革"期间也没有间断:

1955年冬,北京铁道文工团一行数人,到太谷团场村访秧歌名艺人王效端,记录秧歌曲谱。

1956年冬,中央民族乐团一行数人,到太谷民间采风,拜访王效端。

1958年11月,沈阳音乐学院师生,到太谷采风,记录整理了王效端等名艺人的秧歌曲调。

1958年,山西省歌舞团准备赴京汇报演出节目,特邀王效端到歌舞团教唱太谷秧歌。

1959年,长春电影制片厂一行数人,专程到太谷拜访秧歌艺人,记录秧歌曲谱。

1960年,王效端被评为全区"十二家手"之一,并获得演员特等奖。

1963年10月19日,榆次地委调太谷秧歌艺人王效端到榆次,为瞿希贤(全国人大代表,中央乐团著名作曲家)演唱了很多秧歌曲调,瞿均记谱。

1964年夏,山西大学艺术系,邀聘太谷县秧歌名艺人王效端任民歌教师,在任职期间,艺术系师生共同学习记录整理与研究了秧歌曲调一百多首,历时两个学期,并保留了王效端唱腔的音像与曲谱资料。

1974年9月,上海电影制片厂向异,在省文化局张沛的陪同下,到太谷录制太谷秧歌曲调一百五十多首,由王效端演唱。

1975年5月太谷秧歌剧团王效端、太谷晋剧团陈健民参加全国群众文化工作会议,会议期间,制定在近年内系统地记录整理秧歌音乐的计划,得到地区及省文化局的大力支持。[1]

[1] 郭齐文编:《山西民间小戏之花——太谷秧歌》(内部资料),太谷地方志编纂委员会1986年,第16—21页。

在这些频繁的文化交流活动中,像王效端这样的知名演员已不只是唱秧歌的艺人,而成为地方文化的象征和旗帜。这些演员在参加政府组织的文化交流与竞赛会演活动中,开始自觉地向政府靠拢,将提高政治觉悟作为自我素质提高的重要方面。在演出中,他们自觉停演、主动改造传统旧秧歌,积极排演表现时代主题的现代新剧,成为推动"改戏"工作的重要力量。

相较根据地时期的戏剧运动,20世纪50年代"戏改"之下对民间戏曲的改造,无论是从涉及范围,还是从深入程度,都远远超过了前者。在较短时间内实现对民间戏曲如此彻底的改造,除政府法令在高度体制化的社会系统中能够被迅速贯彻这一原因外,"改制"与"改人"在"改戏"工作中的有效开展也是很重要的推动因素。"并不能说经过'改制'和'改人'之后,所有剧团与艺人马上都成了官方意志的忠实执行者和行政机器的组成部分,但体制化的力量在于,它加大了人们按照自我意志行事的风险成本,提高了按照官方意志行事的收益,通过这种利益诱导,使人们更趋向于主动迎合官方意志。"[1]政府正是通过剧团国家化和艺人政治化的"改制"与"改人",减少了政府改造民间戏曲过程中的阻碍,从而实现了对民间戏曲更强有力的控制和领导。

第三节 秧歌小戏的"推陈出新"

随着20世纪50年代开始的"戏改"工作的开展,以秧歌小戏为代表的民间戏曲经历了新一轮的改造。根据中央政府提出的"艺术必须为政治服务,必须为经济建设服务"的戏曲改造原则,秧歌小戏的政治性受到更多关注。虽然小戏改造中,政府提出了对传统剧目的发掘和继承,但在对"推陈出新"的"戏改"方针的具体实践中,地方政府对"出新"表现出更多的兴趣,现代新剧的创作大大多于传统旧剧的改造,

[1] 傅谨:《二十世纪中国戏剧导论》,中国社会科学出版社2004年版,第277页。

"推陈"被简单理解为对传统剧目的禁演和限演。经过这样一刀切式的改造,已经极大削弱了的秧歌小戏中的乡土特质被进一步削弱了。

一 改造传统旧剧

在地方政府以禁为主的戏改政策下,秧歌小戏中很多关于男女关系、婚姻家庭、因果报应之类的剧目遭到了禁演。曾经流传剧目最多的祁太秧歌在1951年11月由政府组织的祁太秧歌研改社里被分类排队,禁演了大部分传统剧目,只保留了政府看来有教育意义的,或无益无害的少数剧目。然而,即使这些经过审查的剧目,演出前也都要经过边研究、边演出、边改革的"消毒"过程。对比"戏改"前后保留下来的传统剧目内容,可以清晰地看到秧歌小戏民间性的消退和政治性话语的渗透。

《打冻漓》是祁太秧歌具有代表性的传统剧目,它因为宣扬女性追求婚姻自由的进步思想,从根据地时期就被认为是秧歌传统剧目中带有教育意义的优秀剧目。在新时期对祁太秧歌的改造中,这一剧目被保留下来,但内容上却有了很大程度的修改。

《打冻漓》里,被退婚的男主人公戴受是丑角扮相,演出中,为了突出男女主角在形象上的反差,戴受的形象一直被较夸张地塑造着:"我小子生来不大精干,冬天拾柴夏天巡田。害怕狼狐把我吃了,耳朵里边别了四两咸盐。手里提的把勾镰,遇了个狼狐伢就和我'秃恋'。咬住我的脑转了个圈圈,我就耍开勾镰。把它的肠儿五肚勾断,虽然没拉把我吃了,的脑上的头发呜地——白了一半。"在现代改编版中,戴受的形象发生了很大变化:"我小子生来勤谨待干,一年四季两手不闲。忙上一年,两手空拳缺吃少穿,捏不起咸盐。因此上把我的头发白了一半!"虽然现在已很难确定该剧被修改的具体时间,但推测应该是在20世纪50年代省里组织民间文艺会演之后。在民间会演中,有领导提出,应该去掉丑角身上的痴、傻、笨、呆、坏等成分,要对把劳动人民表现为傻子、愣小子、呆头呆脑等等生理残疾现象的,表演男女关系淫荡的、

二流子习气的、不友好的,或吊膀子等等低级庸俗的部分进行改革。[1]

改编版《打冻漓》在塑造女主人公方面,也删掉了传统秧歌剧里经常表现的青年女子梳妆打扮的内容,只以"浑身上下打扮齐备,缝帮帮,捺底底,打坐在炕上做些活计"一句带过。剧情上,改编版还删除了杨叶子买冻漓时,戴受趁机调戏的情节,以及戴受因不满媒人前来退婚,去媒人家调戏媒人妻子之类的情节。经过这样的改编,《打冻漓》成为一部"干净的"、主要表现青年女性要求婚姻自由的故事,而没有了传统剧里对男主人公戴受痴傻、丑陋形象的调侃和男女之间打情骂俏的情色内容。[2]

《偷南瓜》是山西各地秧歌小戏的保留剧目,因为该剧是只有丑角和旦角的"二小戏",所以很多时候是"末戏"演完后,应观众要求添唱的小戏。演出中,演员往往会根据不同的情境临场发挥,为了取乐观众,一些剧团在剧情中增加了看瓜人趁机调戏偷瓜妇女的情节。人物设置方面,不同版本的《偷南瓜》也并不相同,晋中一带,《偷南瓜》中的丑角是个七十多岁的老汉,到了武乡,看瓜人变成了年轻的后生。建国后的"戏改"中,祁太秧歌《偷南瓜》的剧本也经过了改编。将年轻媳妇儿因嘴馋偷瓜的行为改为无钱买瓜而想先赊后付钱的一场误会。传统剧中妇女偷瓜的过程,侧重表现偷的动作,"东瞅西看无有人在,用手扳下南瓜来,手拿罗裙遮盖"。改编剧中,偷变成了正大光明的摘,"无钱买瓜该怎办?对,先赊它一个!丈夫回来再给钱。王大伯!王大伯!不在?先摘一个再说"。在对待偷瓜的妇女方面,新旧版的种瓜人也表现出了不同的态度。传统剧中,王老汉被偷瓜的妇女哄得晕了头,妇女趁机逃跑,老汉只好自认倒霉。改编剧中,王老汉主动送给没钱买瓜的妇女一个南瓜,并且唱出"满地南瓜藤攀攀,天下穷人心连心。南瓜虽小情意重,吃瓜不忘种瓜人"这种带有强烈政治隐喻的唱词。

除了对这些官方认可的经典剧目的改编,"戏改"中,大量传统剧

[1] 寒声:《把民间艺术的表演提高一步》,《山西省第二次民间艺术观摩演出大会会刊》,1955年未刊稿,第25页。
[2] 《打冻漓》传统本和改编本均参见韩富科主编:《太谷秧歌剧本集》(传统部分之三)。

目因内容"有害"或性质难以判断,被政府禁演。这一时期,民间社会流传最多的是各类较少涉及男女情爱内容的赶会戏和劳作戏,诸如《看秧歌》、《小赶会》、《绣花灯》、《拣兰炭》、《姐妹挑菜》等等就是新时期被保留下来的传统剧目。当然,这些剧目在上演之前也都经过了认真"清理"和改编。

传统秧歌剧《看秧歌》是表现姐妹两个精心梳妆打扮,相伴看秧歌的"二小戏",经过改编,这出着重借姐妹二人之口夸耀地方秧歌名人、名段的数来宝式的小戏,变成了姐妹二人通过看秧歌受到教育的故事。在人物塑造中,大概是为了表现农村普通劳动妇女的形象,避免宣扬奢侈享乐的嫌疑,改编本将传统《看秧歌》里对姐妹二人穿戴打扮不厌其烦的细致刻画省略为"你画眉呀——我打鬓,又擦胭脂又抹粉,耳坠坠像盏灯忽闪忽闪耀眼明,咱姐妹打扮起来好像仙女落凡尘"这样两句简单的唱词。剧情安排上,传统《看秧歌》里借姐妹二人之口对地方名艺人和秧歌名段的夸耀在改编本中被完全删去,代之以姐妹两个通过看《偷南瓜》这出秧歌剧受到教育的情节。"看秧歌不能光看红火热闹,要看那戏文好不好,常言道人穷志气高,偷鸡摸狗人耻笑。那媳妇偷吃南瓜实实在在少家教,咱家里虽也穷学她那样万不能。"不仅如此,新版《看秧歌》还加入了体现劳动人民深厚阶级感情的内容。看秧歌的过程中,妹妹想到隔壁的王大娘无人照管,主动放弃看秧歌,向姐姐提出要回去帮王大娘挑菜、担水。改编本中,以姐妹二人唱出"盼天下受苦人手拉手儿抱成一团,总有一天咱穷人家家户户有吃有穿"的唱词结束演出。经过类似"去其糟粕,取其精华"改造过程的剧目还有《绣花灯》、《小赶会》等等。

男女情爱、婚姻家庭是传统秧歌剧目的主要内容,这类剧目虽然大部分遭到禁演,但也仍有一些经过修改后被保留下来,《送樱桃》和《算账》就是在经过"清理"、"消毒"后,得到政府认可的两部秧歌家庭戏。

《送樱桃》是一部男主人公给情人送樱桃,互诉衷情的情爱戏,传统剧目里有不少表现男女亲热的情节。在改编本中,虽然保留了大部分剧情,但主题却发生了极大改变,成了歌颂婚姻自由的教育戏。经过

改编,传统剧中女主人公"六月香"变成了刘月香,她爱上了长工冯锡宝,原因是他"为人心眼好"。刘月香唱道:"自古常言说得好,人对缘法狗对毛,英俊的男儿有多少,心里总觉得锡宝好,锡宝哥忠厚老实百里难挑。"改编本中去掉了男主人公在女主人公家中过夜的情节,增加了二人海誓山盟的爱情宣言。最后二人异口同声唱道:"咱二人至死心不变,志同道合一条心,白头到老意重情深。"传统秧歌剧《算账》的改编也是一样,原剧是丈夫经商回家,看到家中境况清寒,怀疑妻子将他寄回家里的银钱挥霍了。妻子通过给丈夫算账,细数生活的艰辛,使丈夫了解到她辛苦持家的不易。最后,丈夫说尽好话并不惜下跪求得妻子的原谅,夫妻和好的故事。传统剧里着力表现了算账之下夫妻矛盾的激化和丈夫为求妻子原谅,向妻子再三赔情讨好的过程。表演过程中,演员还不忘借张三之口调侃观众:"叫声众位休笑话,娶妻娶上张三的妻,纺花织布又仔细,娶上如今的年轻的,她说怎地就怎地,三句话不对了要和你拆离。"这些情节在改编本中都被简化了,于是,《算账》变成了一部宣扬家庭和睦的新秧歌剧,剧中张三轻施一礼就轻易化解妻子的怒气,夫妻和好。

新旧对比起来,改编本在情节设置上更加完整,主题更加突出,表现了与当时中心工作的结合。但另一方面,由于改编本对传统剧中体现乡村生活细节和民众情感交流内容的删略,也使它在演出中显得严肃而呆板,缺乏了嬉戏之趣和乡土情味,而这种嬉戏之趣和乡土情味恰恰又是小戏的魅力所在。

除对旧剧目内容的改编外,利用旧形式填充新内容也是秧歌改造的主要手段。这种"旧瓶装新酒"的改造因不需要考虑原有情节的取舍,对秧歌表演者来说相对容易。《新割莜麦》就是利用了传统《割莜麦》调改编而成的新秧歌剧。这部剧虽然也是以家庭生活为背景,出场人物包括父、母、子、媳,但却并不是反映家庭内容的秧歌剧,整部戏具有浓厚的政治意味。小戏一开场,父亲首先上场,"我老汉名叫王换新,旧社会里受贫穷,自从来了共产党,土地改革翻了身,分下房屋分下地,居家老小有吃穿,这些幸福谁给得,多亏救星毛主席"。父亲领着

儿子、媳妇去地里割莜麦,儿子和媳妇唱道:"太阳出来满天红,中国出了个毛泽东,领导人民大翻身,人人都把土地种,发家致富要劳动。"紧接着是一大段宣传抗美援朝,动员生产支前的唱词:

> 吃水不忘打井的人,
> 共产党毛主席是咱们的救星。
> 解放了咱全中国人人欢乐,
> 可恨美帝国主义又来侵略,
> 侵朝鲜来霸台湾,
> 美帝国主义太猖狂。
> ……
> 咱们后方要进行,
> 做好优扶和代耕,
> 实行条例好好办,
> 不让军属受困难,
> 咱们给他拾柴积肥把水担。
> 军属的生活得到改善,
> 志愿军在前方心中安然,
> 打败他帝国主义才回家园,
> 兵民同志你们听:
> 学文化学政治,
> 加紧练习学军事,
> 不怕流血和流汗,
> 不怕参军和参战,
> 随时响应祖国召唤。
> 工人农民加油干,
> 五三的经济建设早实现。
> 苏联是咱们的好朋友,
> 帮助咱们往前走,
> 技术人才样样有,

> 火车头和飞机，
> 现在又造出拖拉机，
> 全国人民拥护非常欢喜。
> 政府的号召咱听上，
> 组织起来力量大，
> 由穷变富好方向，
> 团结起来加油干，
> 生产计划能实现，
> 今年的庄稼长得好看。

《新割莜麦》虽然借用了传统秧歌调，但已完全没有了传统秧歌《割莜麦》的内容，从剧情看，既没有矛盾冲突，也不见情感交流，更像是多首革命歌曲的集合。这样的小戏在乡村戏台上演时必然难与观众形成互动，乡民大概只能从中回味传统秧歌《割莜麦》的曲调。

在改造传统秧歌剧的同时，各地剧团根据历史故事、传说故事编写了很多秧歌历史剧，以迎合观众喜欢历史剧的欣赏要求。1953年武乡县大众剧团韩松林根据小说改编了秧歌剧《李三娘》，表现女性不畏强暴，坚持斗争的精神。同年，武乡县的王书明根据小说《白玉楼》改编了中型秧歌剧《白氏传奇》，反映的是性情刚强的年轻女子白秀英勇敢冲破封建家庭束缚，追求幸福，努力实践自身价值的故事。1954年，这部秧歌剧在晋东南地区会演中获得大奖。此后，王书明还根据清朝小说《忠烈传》改编了秧歌《冤猴案》，讲的是清朝吴阁老赤胆忠心，铁面无私为民除害的故事。[1]尽管这类剧被归为历史剧，但从表现主题和创作过程来看，已是具有鲜明时代特色的新秧歌剧了。

二 编演现代新剧

"出新"是新时期"戏改"工作的方针之一，其受重视程度甚至超过了对传统旧剧改造的"推陈"。这时期，各级政府文化部门和城市知识

[1] 王书明编：《武乡秧歌传统戏介绍》，武乡人民文化馆未刊稿，1990年10月，第12—25页

阶层创作了大量反映时代主题的新秧歌,并通过报刊、会演等方式推动流传,以填补各地秧歌小戏因传统剧目禁演而形成的空白。新秧歌剧的创作大致可分为两类,一是前述如《新割莜麦》利用旧形式,填充新内容的"旧瓶装新酒";二是编排内容、曲调由剧团灵活搭配的剧本创作。前一种形式的创作在乡村剧团运用较多,后一种形式多被政府部门和城市知识分子采用。

1953年冬,太谷县文化馆组织全县秧歌艺人集训,讨论秧歌如何为三大革命服务,会议期间,艺人们利用旧秧歌调集体编演了新秧歌《入社好》。1955年冬,太谷县开展大唱革命歌曲活动,创作了利用传统秧歌调填词的新秧歌《歌唱农村俱乐部》(《游社社》调)、《水利大建设》(《游省城》调)、《歌唱农村社会主义远景》(《偷南瓜》调)、《扫街》(《割田》调)等。1960年5月15日,在晋中地区业余文艺会演中,民间秧歌艺人王效端利用旧秧歌调自编自演了新秧歌《中国人民心一条》和《注音扫盲就是好》。1963年4月榆次秧歌剧团编演了现代秧歌剧《李双双》、《李二嫂改嫁》。10月任得泽用太谷秧歌《送樱桃》、《登楼》等创作了小歌剧《金银花》。[1]

这一时期城市知识阶层也积极参与到了小戏的创作中,甚至可以说是现代新秧歌创作的中坚力量,他们创作的新秧歌剧在主题选择、情节设置和内容编排上都表现得较民间创作更为成熟和完善,在一定程度上代表了当时秧歌小戏的创作方向。根据地时期就担任剧团编导,并创作有《义务看护队》、《改变旧作风》等著名秧歌剧的编剧张万一,在新中国成立后,又陆续创作了很多具有时代特色的革命新剧。最有代表性的包括《结婚》、《漳河湾》、《满院生辉》、《尹灵之》等。[2]此外,王世荣的《风波》(小歌剧)、王易风的《落网》(小戏曲)、关守耀的《光荣义务》(小歌剧)、杨炳郁的《彩礼》等等也都是这一时期较有影响的、被很多县剧团谱曲演出的新秧歌剧。和民间创作的生搬硬套相比,这

[1] 郭齐文编:《山西民间小戏之花——太谷秧歌》(内部资料),太谷地方志编纂委员会1986年,第15—20页。
[2] 张万一:《张万一剧作选》,北岳文艺出版社1991年版。以下所介绍张万一剧作均参考此书。

些由知识阶层创作的革命新剧都注重了故事编排与政治宣传的结合，具有较高的艺术性和观赏性，在演出中得到了民众的认可，现择其二三作一简要介绍。

张万一与寒声合著的现代剧《漳河湾》是以1955年春末夏初的太行区漳河湾为背景，讲的是参加抗美援朝回来的复原军人刘旭东，带领全村人和反动派斗争，建设合作社的故事。这部剧人物众多，矛盾斗争复杂。作者将建设合作社、斗争反动分子和发扬党员带头作用等几大主题融合在一部剧中，树立了一个不畏困难、立场坚定、敢于担当的共产党员形象。

刘旭东教育村干部曹重九时唱道：

> 斗争中对群众你态度和气，
> 和群众心相映性命相依。
> 办社后这成绩来之不易，
> 论态度你确实不如往昔，
> 你能够带群众战天斗地，
> 漳河湾才插下这杆红旗。
> 红旗下更应当努力进取，
> 红旗下更应当谨慎谦虚。

当他面对思想已经落后的九嫂时，语重心长地教育道：

> 十多年天变地变人变了，
> 你不愿为群众多把心操。
> 你操持副业果然有一套，
> 若是能推广开价值更高。
> 你低头走路眼光小，
> 为人民走路心已自冰消。

对村里的青年团员，并且是自己爱人的重华，刘旭东也是毫不客气：

> 革命正在摸索路上走,
> 咱党员团员应带头。
> 碰上点困难便退后,
> 就好像战场上遇到敌人把兵收!
> 话难听全当作良药苦口,
> 原谅我不把情面留。

和《漳河湾》相比,张万一1956年创作的另一剧作《满院生辉》是一部人物简单的小剧,只有婆婆、媳妇和邻居三个角色。但这个小剧也并非传统秧歌《小姑贤》之类的婆媳矛盾戏,而是关于思想先进的儿媳妇,为了农业社的团结生产,化解婆婆和邻居矛盾的故事。这个剧目因为情节简单,1957年在《小剧本》杂志发表后,不少县剧团纷纷排演,流传很广。同时期王世荣创作的《风波》(小歌剧)也是关于合作社的故事,讲的是1955年春耕时节,红花农业生产合作社由于富农分子的挑拨破坏,导致了社员之间产生矛盾,影响了春耕,后来通过政治副社长春鹰的细心工作,揪出了敌人,化解了矛盾,合作社又重新团结起来。王易风创作的小戏《落网》则是关于村里年轻团员和反动会道作斗争的故事。关守耀的《光荣义务》表现的是村里年轻人说服父母,主动应征入伍,保家卫国的故事。剧中要参军的金生唱道:

> 咱要当新社会的好青年,
> 绝不能把个人利益放在前。
> 社会主义建设有各个方面,
> 农业生产这也是重要一环。
> 在家中我们要好好动弹,
> 多打粮食积极把工业支援。
> 国家现在征集补充兵员,
> 咱带头应征理当然。
> 咱当兵为保卫国家安全,
> 保卫咱祖国领土不受侵犯,

> 保卫咱社会主义建设早日成就,
> 保卫咱幸福日子过的更甜。

虽然在人物塑造上,口号式的唱词在新剧中随处可见,但由知识阶层创作的小剧本还是突出了戏曲表演很重要的情节内容和矛盾冲突。从观众的角度讲,知识阶层创作的小戏虽然政治意味浓厚,却具有比民间创作更强的欣赏性。这时期知识阶层创作的现代新剧不仅发表在各类文学刊物上,而且地方政府也通过报纸宣传、组织剧团编演等形式向乡村社会推广,将它们补充和丰富到乡村戏台上。1951年初,抗美援朝成为全国文化战线宣传的主题,《山西农民》报刊登了小剧本《援朝就是保家》,在丰富乡村剧团演出内容的同时,也希望借演剧动员民众积极参军。[1]1951年1月底,《山西日报》连续刊登了两个专为民间剧团春节演出创作的剧本,一个是由兴县专区文宣队创作的,反映地方支持抗美援朝的《喜报》;一个是鼓励生产的秧歌剧《夫妻新春定计划》。[2]大约同时间,《山西农民》报也刊登了宣传农村合作化的秧歌剧《刘聚宝的小农场》。[3]1952年2月23日《山西日报》刊登了由乡文队创作组万一创作的反映城市"五反"斗争的小剧《拉回来》,号召各地剧团排演。[4]1953年1月30日春节前夕,《山西日报》在春节宣传材料特辑里刊登了广场秧歌舞剧《山村远景》,要求地方剧团在春节期间排演。[5]为了扩大新剧的适用范围,报纸上刊登的秧歌剧本,大多只有内容,没有曲调,很多剧本特意标明可由地方剧团自由配调,或者注明是街头剧、秧歌、快板通用的本子。

尽管从20世纪50年代开始,政府提出了对民间艺术的发扬和继承,组织了多次戏曲观摩和民间艺术观摩会演,表现出对包括秧歌在内

[1] 《援朝就是保家》,《山西农民》1951年1月5日。
[2] 《喜报》,《山西日报》1951年1月28日;《夫妻新春定计划》,《山西日报》,1951年1月28日。
[3] 《刘聚宝的小农场》,《山西农民》1951年1月31日。
[4] 万一:《拉回来》,《山西日报》1952年2月23日。
[5] 生荣:《山村远景》,《山西日报》1953年1月30日。

的民间艺术的重视。但在过分强调戏曲政治教化功能,忽视民众娱乐需求的官方改造下,小戏在创作过程中与乡村社会的互动已渐趋微弱。这样的改造不仅没有带来秧歌小戏预期的繁荣,而且还出现了不少生搬硬套和张冠李戴的现象。

据说某村为结合政治宣传,把"哑老背妻"的民间艺术形式改成一个青年男子背着一个青年女子要到区政府登记。某村在"斗龙灯,耍狮子"的时候,从龙嘴里和狮子嘴里吐出了抗美援朝的标语。[1] 五寨的"八大角"秧歌为了配合政治宣传,在原来的人物中增添了一个小丑说快板,把"毛主席发表了总路线,我二不愣出在五寨县"等完全不着边际的唱词硬塞入秧歌中。[2] 有些地方的干部要求业余艺术节目的一切活动必须结合生产,结合中心任务,甚至搞出关云长在舞台上讲出解放台湾的笑话。还有的地方把政策条文干巴巴地塞进秧歌小调里,塞进快板相声里。"比如说贯彻婚姻法政策来了,就是:'老乡们,仔细听,让我把婚姻政策明一明。婚姻法,第一条……'这样的生搬硬套,十分缺乏感染力。"[3] 1952年1月26日,《山西日报》的"山西文艺"专栏就当时民间剧团在编演新剧中出现的问题提出批评:

> 有的剧团演出抗美援朝的时事剧,把朝鲜人民军扮成戴盔穿甲的古代兵勇,手持刀剑和美国鬼子作战,有的剧团让我们部队的干部涂上三花脸,戴着野鸡翎,还唱着"统帅十万人马,兵发南京去者"。有的剧团还把人民英雄刘胡兰打扮成花旦,群众反映说:"这是搞什么明(名)堂呀,乱七八糟不像话。"对!这真是不像话!不仅把人民军队、人民英雄的形象弄得不三不四,而且使观众摸不着头脑,不知演的是哪一朝代的故事。演今天的人物,就要表演出

[1] 邓初民:《几年来山西省民间艺术工作概况及今后应注意之点》,《山西省第二次民间艺术观摩演出大会会刊》,1955年未刊稿,第3页。
[2] 江萍:《让民间艺术的花朵,大大地开放起来》,《山西省第二次民间艺术观摩演出大会会刊》,1955年未刊稿,第12页。
[3] 寒声:《重视群众文艺活动》,《山西省第二次民间艺术观摩演出大会会刊》,1955年未刊稿,第30页。

站起来的中国人民的气魄,穿今天的服装,说唱现实的话。

还有一些剧团演历史剧时,把古时候的民军,化妆成今日的人民解放军,手里还拿着盒子枪;有的在演梁山伯故事时添上土地改革;演"西厢记"时添上婚姻法;演"打渔杀家"时来一场逃奔解放区。这些都是把牛腿安在马胯上,胡凑在一起。我们要明白演历史剧的目的,是要群众认识我们祖国的历史,认识我们的祖先从来就有着勇敢勤劳、热爱自由、反抗压迫的美德,历史上不可能出现的事情,死搬硬塞进去是不对的。[1]

"戏改"之下,山西的秧歌小戏经历了新一轮的改造过程,传统秧歌剧目或遭到禁演、或经过"清洗"和"消毒",失去了原有的味道;新编的现代秧歌或因为生搬硬套、或因为剧情复杂,并未受到乡村社会和民间剧团的青睐。总体来说,从20世纪50年代以来,乡村戏台上的秧歌演出在很多时候都处于剧目贫乏的困窘中。虽然"戏改"中,地方政府也提出了改造应注意民间艺术所具有的民间性,但这一时期的秧歌小戏已基本感受不到乡村社会的勃勃生机和乡村生活的丰富多彩。新秧歌的创作在更多时候成为政治宣传的需要,这使得秧歌这种民间艺术离其赖以存在发展的乡村土壤渐行渐远。

第四节　政治话语下的乡村演剧

新中国成立后各地"戏改"工作的开展,将戏曲演出与政治宣传的需要紧密结合起来,这种结合的力度和广度是前所未有的。通过"戏改",政府加强了对民间演剧活动的领导,演剧所具有的娱乐功能被进一步削弱,"健康的"、"有教育意义的"、"反映时代主题的"、"鼓舞生产热情的"等词句构成了民间戏曲的评价标准,演剧与乡村社会的关系更加疏离。与根据地时期戏剧运动开展时遇到的问题一样,新时期

[1] 丘国栋:《群众业余剧团演戏应注意的事》,《山西日报》1952年1月26日。

被改造的民间戏曲在面对国家意志传达与乡村生活需要之间的矛盾时,被迫处于左右为难的尴尬境地。导致民间戏曲在新时期无所适从的主要原因是高度体制化的社会结构带来的国家意志与民间诉求的失衡。换句话说,远离民间的民间文化一方面要面对民间社会的"排异"反应,一方面要应对政府部门的严苛审查和改造。徘徊在国家与乡村不同的诉求之间,民间戏曲的发展举步维艰。

1951年,武乡县的春节文娱工作的开展与当时的抗美援朝的宣传运动结合了起来。1951年1月20日,武乡县文化部门召集各村剧团团长、秧歌队长、高校校长、初校联合校长以及农村文娱活动爱好者开会,组织大家学习当前时事,提出农村剧团春节演剧应以编演新剧为主,不能铺张浪费。[1]文水县在春节前以开座谈会的形式,组织民间艺人学习时事,指导春节文娱活动。"政府为了适应群众的需要与要求贯彻抗美援朝运动起见,上月四日召开短期(十天)艺人座谈会(包括旧剧秧歌、灯影、编导教师,及能编写快板鼓词小调的艺人)。这次参加座谈的人数共四五十名。座谈了目前时事及文艺方向,和文艺总方针,克服过去为热闹而热闹的错误观点。"在座谈会上,除了审查旧秧歌外,还介绍了新剧,包括《得胜参军》、《化悲愤为力量》、《大喜事》、《夫妻俩评功》等十数种;同时在座谈会中集体创作了《十二月生产计划》的歌舞剧、《大挑菜》等,这些新剧被油印成册,分发给每人一套。艺人们说:"赶春节一定尽可能的多排演几出新剧演出。"[2]

1952年春节前夕,《山西日报》在"山西文艺"专栏编排了整版关于春节文娱活动的文章,内容既有春节编演唱材料、演戏、扭秧歌和宣传书画应注意的问题,也有山西省文教厅副厅长王中青"结合反贪污、反浪费、反官僚主义运动,开展群众性春节文化娱乐活动"的动员。专栏开篇,编者就明确提出了春节文娱活动的主要方向:"春节来了,各地为配合当前增产节约和反贪污、反浪费、反官僚主义运动,一定要开

[1] 《深入抗美援朝宣传运动 武乡召开农村文娱干部会议》,《山西日报》1951年2月4日。
[2] 《开展春节文娱活动 文水召开艺人座谈会》,《山西日报》1951年2月4日。

展文化娱乐活动,以便广为宣传,教育人民群众。"[1]1952年年底,华北行政委员会文教局发出了《春节群众文化娱乐活动的指示》,提出:"1953年国家大规模的经济建设开始了,为此在春节文化娱乐活动中,应广泛地发动专业的和业余的文艺组织与广大工农劳动群众,利用一切可以利用的文艺形式,大力进行宣传,以鼓舞群众热情,迎接伟大的经济建设。"对宣传内容,《指示》中也有要求,"首先要宣传三年来国家建设的成就及大规模经济建设的伟大意义;宣传国家和人民利益的一致,特别要宣传基本建设是国家强盛与人民幸福前途的根本保证。第二,大力配合即将展开的贯彻婚姻法运动,宣传美满婚姻与民主和睦家庭对发展生产与幸福生活的重要意义,坚决反对封建思想、反对压迫妇女、反对某些干部对婚姻自由的错误行为。第三,宣传朝鲜战场的胜利、中苏友好对保卫世界和平的伟大意义及其与建设祖国的关系。此外,要宣传文化学习,识字运动,提倡科学,讲求卫生,及其与国家经济建设的关系"。为了使春节文化宣传收到预期的效果,《指示》也对民间演出的形式提出建议,"要组织专业剧团、电影队、幻灯队等深入工厂、农村,带动各种业余文艺团体与广大群众的文化娱乐活动","在春节中,市、县、区可组织民间艺术会演比赛,以发扬地方性的民间艺术"。[2]正是根据政府细致入微的指示精神,原本是乡村社会春节游戏娱乐活动的民间演剧变成了各级文教宣传部门领导下的,"有领导、有计划、有组织"的政治工作。

随着地方政府对乡村演剧活动控制的加强,民间戏曲不仅在演出内容和组织形式上与以往有了很大不同,而且演剧活动本身也成为乡村生活之外的,由政府负责领导开展的地方文化工作。

宣传时代主题成为新时期乡村演剧活动的首要任务,戏曲的娱乐功能进一步弱化。根据地时期戏剧运动的开展虽然强调戏曲对民众的教化功能,但娱乐乡民仍是乡村演剧的重要目的。因此,尽管为配合不

[1]《山西文艺》,《山西日报》1952年1月26日。
[2]《华北行政委员会文教局发出春节群众文化娱乐活动的指示》,《山西日报》1952年12月25日。

同时期根据地的中心工作,各地乡村剧团编演了大量的现代新戏,但在演出中,组织者和表演者都强调娱乐与教化的结合,注重与乡村社会的互动,寓教于乐仍是这一时期乡村演剧的主导思想,只是教化是主,娱乐是末。乡村演剧娱乐功能的进一步弱化在新时期的"戏改"工作中体现出来。"戏改"中,演剧原有的娱乐特质已很少被政府提及,或处于完全被忽略的状态,配合政府中心工作的政治宣传作用成为乡村演剧的最重要意义,甚至是唯一的价值所在。于是,不同时期不同主题的现代新戏在乡村戏台轮番上演,为了凸显政治先进性和时代性,空洞的政治宣传口号被生搬硬套,完全不着边际地塞进戏曲唱词中,至于这些剧目艺术的美感如何,娱乐的效果怎样却并不在创作者与演出者的考虑之列。

1952年11月10日,榆次地委宣传部向所属各县发出关于今冬明春开展群众性创作运动的计划,其中特别强调,"各县的民间剧团(包括民营公助者在内)除保证完成省府文教厅所给之改编旧剧本的任务外,争取在今冬明春至少演出一个至二个新内容的歌剧,剧本由各县委宣传部分别审定。"不仅剧团有编排新剧的任务,就是村里秧歌队、民间艺人也需在春节期间排演歌唱本地先进人物或事迹的新秧歌。[1]这样的政治任务,对于文化程度普遍较低的民间艺人来说无疑是严峻的考验和沉重的负担,这使他们根本无暇也无力照顾普通民众的娱乐需求。文水县桑村的王姓老艺人回忆说:"那时候一到过年,上头就要新剧,都是有指标的,是政治任务,春节的时候必须要唱这些,不能光唱旧的。我们这些老人们都大字不识一筐,实在是干不来,就在秧歌旧调调里随便加上些政策口号来交差。"祁县温曲村杨仁(化名)说:"五六十年代,政府虽说是挺重视咱们民间文艺,可也不能随便唱,要联系时代发展,创作新戏,可这样的新剧演出来老百姓又不买账,说这些戏没情由,不知唱的是些甚。"

[1]《中共榆次地委宣传部订出今冬明春开展群众性创作运动的计划》,《山西日报》1952年12月25日。

为了推动"戏改"工作的开展,从20世纪50年代开始,山西各地组织了不同规模、场次繁多的戏曲会演、竞赛和评比活动。在这些活动中,对戏曲进行观看和评价的主体都不是普通民众,而是政府文化部门的领导和知识分子;评价戏曲好坏的标准不再是乡民的口碑和上座率,而是戏曲是否能够反映时代,戏曲是否具有现代性。从1953年到1957年,由山西省政府组织的戏曲类的文艺会演就有10次之多,其中民间文艺类会演2次,民间音乐舞蹈类会演3次,并且还举办了不定期的戏曲讲座和讲习班。[1] 1955年在山西省第二次民间艺术观摩演出大会上,时任山西省文化局局长的江萍对大会演出剧目作了总结:"这次会演是对我省民间艺术的一次大检阅。我们要从这里看一看我们的'家当'(当然还仅仅是一小部分),从二年来发掘和整理民间艺术的工作中,吸取经验教训,使之更好的为国家社会主义建设事业服务。"在讲话中,江萍进一步明确了改造民间艺术的官方标准,民间艺术要"剔去其封建性的糟粕,吸取其民主性的精华",然后在旧的基础上发展新的。按照这样的标准,江萍认为左权小花戏《卖扁食》的内容就是不健康的,《哑老背妻》对女子小脚的表现也是需要改正的。"我们的任务是建设社会主义的新文化,是要用社会主义思想教育和提高广大人民的政治觉悟。如果我们的民间艺术不来发展和提高,永远停留在旧的、原来的水平上,那怎能担负起教育广大人民群众的任务来呢。"[2]

20世纪五六十年代,除省一级的观摩演出外,各级地方政府和文化部门也都组织不同规模的文艺会演和创作竞赛之类的活动。1950年春太原晋源县举行了首次农村文艺会演,太原秧歌就是会演的主要剧种,此后,该县每年都要举办一到两次这样的观摩会演。1956年,在中央"发掘整理遗产,丰富上演剧目"的要求下,太原市文化局和文联举行了全市性秧歌鉴定演出,发掘整理了一批久不上演的优秀传统剧

[1] 中国戏曲志编辑委员会编:《中国戏曲志·山西卷》,文化艺术出版社1990年版,第48—55页。

[2] 江萍:《让民间艺术的花朵大大地开放起来》,《山西省第二次民间艺术观摩演出大会会刊》,1955年未刊稿,第11—13页。

目,如《捣米》、《小赶会》、《小观花》、《割田》、《盼五更》等,并参加了省里的第三届民间音乐舞蹈会演。[1]1957年2月8日,太谷县举办了秧歌会演,参加会演的有韩村、小常、两山底等村共14个节目。最后,选出了贯家堡的《推车》为出席省民间观摩会演的代表节目。[2]1960年2月6日,太谷县召开了群众文艺先进代表大会,会议不仅表彰了民间文艺方面的先进分子,而且进行了会演,要求民间文艺要"更好的为政治服务,为今年工农业生产和各项工作大跃进服务"。[3]在此之前,太谷县的胡村公社也组织了公社的文娱体育大检阅大评比,演出了"结合社会主义教育和当前生产"的《孟高大变化》、《接女婿》等自编节目和反映当地新人新事的现代新剧,"歌唱总路线、大跃进、人民公社的伟大胜利,使广大社员受到了教育,鼓起了大大干劲,大大促进了全公社以水利建设积肥为中心的全面备耕工作"。[4]

为应付政府频繁组织的各种会演、竞赛、讲习会活动,迎合政治宣传要求的现代新戏被各地剧团争相排演,传统剧目因其政治性不强,充满"落后的、庸俗的、毫无意义的取乐乡民的娱乐内容"而受到大多数剧团的冷落,至于乡村社会对新剧和旧戏的演出观感,则完全不在剧团对剧本编排和选择的考虑之内。

新时期的演剧活动是国家计划体制内由政府领导组织的政治任务,不再是纯粹的商业性或娱乐性活动。按照新时期的"戏改"工作的要求,不仅演出剧目、剧团演员要受到各级政府的管理和领导,而且剧团如何组织演出、演出的时间地点都成为由政府直接领导或负责安排的事务。传统社会,演剧通常是演者与观者之间双向互动的活动,戏班靠技艺卖"台口"赢得收入,民众为了获得精神的愉悦,自愿摊款延请戏班,挑选剧目,观看演出,政府并不参与到民间的演剧活动中。根据

[1] 牛岚峰:《太原秧歌活动情况概述》,太原市小店区委员会文史资料委员会编:《小店文史资料》(一)(内部资料),1989年,第137页。
[2] 《我县举办了秧歌会演》,《太谷日报》1957年2月14日。
[3] 《我县群众文艺先进代表大会昨日开幕》,《太谷小报》1960年2月7日。
[4] 《胡村公社举行文娱体育大检阅》,《太谷小报》1960年2月7日。

地时期,政府虽然竭力将乡村演剧纳入到官方话语之下,但根据地相对分散的社会形态,以及抗战和生产任务的紧迫,使政府对乡村演剧的干预相对有限,演剧仍是乡村社会主导下的民间活动。新中国成立后的"戏改"之下,组织演剧成为由地方政府文化部门负责的主要工作,而不再是演出团体与乡村社会之间的事情。

在山西省政府下发的《山西省人民政府关于端正戏曲政策的指示》中,对乡村剧团的演剧作出了明确限制,"业余剧团的活动应限于本乡间,或可与邻村乡作交换式的友谊演出,以资观摩;但不应做营业演出(在邻村邻乡演出时,当地可以给剧团吃饭并给化妆费运输费,例如:按演员多少、路途远近,给予十万至二、三十万元或略多略少的必要费用——不算营业演出)。过去曾作营业演出的业余剧团,应说服其回到生产战线上去。由于过去掌握不严,业余剧团已经向职业剧团发展者,除个别演员具备专业演员条件可介绍其参加职业剧团外,其他成员仍以回到生产战线为宜。"[1]按照政府的这一指示,根据地时期成立的很多乡村剧团纷纷解散,或改作文艺宣传队,只在春节,以及政府组织的会演中参加活动。据说,某某县在布置春节文艺活动之时,讲明"在旧历正月初十以前,可以进行文艺活动,过了初十以后,就有中心工作要做"。忻县某区干部不许群众唱山西梆子,连以山西梆子曲调演出的新剧,也不让活动。[2]

即使是政府领导下的国营剧团和经过登记的私营公助剧团,通过演出营利也并不是这一时期剧团的主要工作,而是"要作到把完成经济任务和完成政治任务、艺术任务结合起来,争取多演戏、演好戏,不得向资本主义商业化方向发展"。对剧团的演出方向,政府也作出了明确指示,"要求国营艺术团体起到带头作用,积极提高社会主义思想觉悟和艺术水平,在政治上、艺术上深入工厂、矿山、农村、山区和部队驻地为工农兵演出,在大跃进中掀起竞赛高潮,提出跃进条件和保证措

[1] 中国戏曲志编辑委员会编:《中国戏曲志·山西卷》,文化艺术出版社1990年版,第775页。
[2] 邓初民:《几年来山西省民间艺术工作概况及今后应注意之点》,《山西省第二次民间艺术观摩演出大会会刊》,1955年未刊稿,第3页。

施,以便带动全省剧团更多更好的为社会主义建设事业服务"。[1]

根据政府安排,国营剧团和民营公助剧团承担了大量政治性的演出任务。交城县秧歌剧团的米安儿回忆说:"我们那时候经常要接受政治任务出去演出,剧团去过县里的矿区、工厂演出,有一次邻县修水库,县里还调我们去现场演出,像这样的演出一般没什么收入,是政治任务,就是管吃管住,有时候政府给一些补助,不过比起跑'台口'就少多了。"[2]榆次秧歌剧团的王基珍也说:"那时候,政治任务几乎占了全年剧团演出任务的一半,因为我们是发工资的国家单位,倒是不影响收入,大家都觉得很光荣。"[3]

演出中,尽管国营剧团在演员和设备方面具有很大优势,但大量传统剧目的禁演和充满浓厚政治教化意味的现代新剧的排演,还是难以激发民众看戏的热情,正如群众总结的,这一时期剧团演出的传统剧目只有"盗不完的刀,断不了的桥"。[4]在这种情况下,政府对剧团经济上的帮助和演出中对观众的组织就成为演剧活动顺利开展的重要保证。"临猗"、"五一"、"旭光"、"曙光"是晋南专区以民间戏曲形式专门演现代戏的四个剧团,成立以来一直受到省、专区、县直至乡社党政领导的支持和重视。"各县党政领导,对现代剧团活动均给与方便","它们派比较强的干部到剧团工作,不时调剧团回县整顿,若有经济困难即设法解决"。浮山县的旭光剧团几次在经济上出现问题,县里均设法帮忙解决。[5]为了解决现代戏演出中上座率的问题,地方政府以包场的形式组织群众看戏成为这些剧团演出的常态,"即使在工作或生产最忙季节,也有群众看戏,而且往往是有组织的看戏"。浮山旭

[1] 《山西省文化局关于国营剧团应积极响应文化部关于全国艺术表演团体全面大跃进的号召》,中国戏曲志编辑委员会编:《中国戏曲志·山西卷》,文化艺术出版社1990年版,第777页。
[2] 讲述人:米安儿(化名),男,71岁,文水县桑村人。时间:2004年4月12日。
[3] 讲述人:王基珍,男,70岁,晋中市人。时间:2005年11月5日。
[4] 《整理传统剧 上演失传剧》,《太谷小报》1961年12月1日。由于剧目贫乏,很多剧团的传统剧目只剩下《盗刀》、《断桥》等几部。
[5] 韩刚:《晋南专区几个现代戏剧团是怎样生存下来的》,戏剧报编辑部、戏剧研究编委会编:《论戏曲反映伟大群众时代问题》第二辑,中国戏剧出版社1961年版,第33—34页。

光剧团在陕西韩城县演出时,原定合同5天,当时地方政府正在举办社会主义大辩论,怕影响剧团收入,提出少演两天,剧团一面答应,一面演出了配合社会主义教育的《红香泪》。县委发现以后,不但不让少演两天,而且停止了开会,组织了群众包场。最后还一再挽留多演几天。[1]从政府对民间演剧活动的参与和领导来看,这一时期演剧较根据地时期具有了更明显的政治色彩,安排剧团演剧和组织群众看戏已经成为地方政府文化部门的一项主要工作,乡村社会进一步丧失了对演剧活动的主导权。

"戏改"之下,演剧活动对政府和乡村社会的意义都发生了很大改变,演剧作为民间娱乐活动的特质日益削弱,对政治中心工作的宣传作用逐渐显著。在新时期演剧活动性质转变的过程中,由于民众对戏曲表演较低的传统认知和政府赋予民间文艺较高的政治地位的矛盾,使乡村社会的戏曲表演者经常处于一种尴尬的社会窘境中。主要表现在:重视文艺工作与粗暴干涉乡村演剧、轻视戏曲表演者同时存在于政府工作人员的工作态度中;戏曲表演者较高的政治地位与较低的社会地位同时存在于乡村社会中。

新中国成立后,在强调阶级斗争的政治环境下,地方领导人往往习惯于按照"宁左勿右"的原则执行中央指令,再加上对于民间戏曲的传统认知,使他们更倾向于采用以禁代改的方式对待民间戏曲。这造成了"近50年政府禁戏令产生的实际效果甚至要超过法令的颁布者的希望,在很长一个时期,中央政府都需要反复为地方政府执行政策过于卖力的现象'纠偏'"。[2]这种"过左"的情况在省政府以及省以下的地方政府中都有存在。1953年山西省第一次民间艺术观摩演出大会上,时任省文化事业管理局局长的何静就公开批评了地方干部对民间艺术的粗暴态度:

[1] 韩刚:《晋南专区几个现代戏剧团是怎样生存下来的》,戏剧报编辑部、戏剧研究编委会编:《论戏曲反映伟大群众时代问题》第二辑,中国戏剧出版社1961年版,第33—34页。
[2] 傅谨:《二十世纪中国戏剧导论》,中国社会科学出版社2004年版,第275页。

有的人根本不了解内容,只是望文生意,感情用事就禁了。"二鬼打架"是一种很好的舞蹈形式,如果认为化妆不好,稍改一下就可以了,可是有的干部却只看到一个"鬼"字,就断定是迷信,禁演。孝义县皮影戏在灵石出演小二黑结婚,一个干部说,"小二黑已经离婚了,你们还演小二黑结婚",就这样给禁演了。皮影戏很受欢迎,可是干部随便就禁演了。这是不对的。第四种人单纯强调配合政治任务,头一天通知配合政治任务,第二天就要上演,粗制滥造的结果就是空喊口号。他们还认为这就是旧形式新内容,不理解艺术必须通过具体的形象才能发挥作用。[1]

类似这样对民间演剧的粗暴干涉,在山西各地时有发生。如有个地方群众要求唱三天戏,县里偏偏批准一天或两天;或者是大年初二让群众调剂土壤。昔阳县白羊峪有一对好龙灯,方圆附近的村庄都知道,群众从抗日战争开始一直保存到解放战争胜利,后来却因干部组织群众文艺活动而烧掉了。[2] 1953年颁布的《山西省人民政府关于端正戏曲政策的指示》中,省文化部门对各地政府和干部出现的粗暴干涉乡村演剧和轻视艺人的现象予以通报批评。"长治专区平顺县四区停止胜利剧团到赤壁村演剧。有的甲县县政府禁止乙县剧团前往该县演戏,这种错误的行为限制了戏曲艺术流传,影响了剧团的生活,同时也限制了人民的文化生活活动。"《指示》中也指出了地方干部中还存在的轻视戏曲表演者的情况:

在干部中严重的存在着轻视戏曲艺人的封建残余思想,不认识艺人的演出是艺术劳动,没有把戏曲工作看成艺术工作的一部分,是教育群众的工具,只当成单纯的娱乐工具。平日不重视其政治领导和业务领导,遇事则草率处理。有的让剧团做长时间的演

[1] 何静:《为发扬宝贵的民教案艺术而努力》,《为发扬宝贵的民间艺术而努力:山西省第一次民间艺术观摩演出大会会集》,1953年未刊稿,第42页。
[2] 寒声:《重视群众文艺活动》,《山西省第二次民间艺术观摩演出大会会刊》,1955年未刊稿,第46页。

出,有的不顾剧团营业,打乱其台口,任意调动剧团又不给予必要的报酬。某些干部思想作风不纯,更对剧团及艺人采取歧视与粗暴的态度。更严重的是某些干部与农村民兵的特权思想,以维持剧场秩序为借口,每场戏要义务票数十张甚至数百张。[1]

当时曾发生洪洞县规定供给制干部半价看戏、汾城县物资交流会上干部组织群众在剧场起哄、长治县郝家庄干部蛮横对待剧团等事件。其中最为严重的是,襄垣县邻河剧团在水碾村演出时,被村干部安排到破窑住宿,结果窑洞倒塌,压死3人,伤2人。[2]

地方干部利用职权对乡村演剧的粗暴干涉,很容易激起乡村民众的不满,乡民在敢怒不敢言之下,往往选择消极抵制的方式。乡民们说:"干部过星期,小学生七天一休息,我们连个年终月尽也没有","干部下乡背着胡胡,老百姓天阴下雨也不能动动锣鼓"。北石瓮村曾发生春节期间群众要闹文艺活动,区的领导干部却叫群众去调剂土壤,群众扛着锄头坐在大街上歇工的事件。[3]

政府对民间戏曲的重视改造与地方干部对演剧活动的粗暴干涉,这两种看似矛盾的态度是政府以政治手段改造民间文化的结果。对于一项沿袭已久的文化传统,在其传承过程中,不同阶层的人形成了对它的不同认知,这种认知不可能随着政治运动的到来而完全改变,于是就出现了地方政府工作人员一面强调戏曲政治宣传的作用,一面粗暴干涉民间演剧活动,轻视戏曲表演者的做法。这种看似矛盾的情形,不仅出现在政府部门,乡村社会也同样存在。

由于对戏曲政治性的强化,"戏改"中乡村戏台演出了很多带有政治宣传性的现代剧目,这类演出被乡村民众看作是与读报、听广播一样的教育手段,表演中,演员与观众并没有太多互动。但这并非乡村演剧

[1] 《山西省人民政府关于端正戏曲政策的指示》,中国戏曲志编辑委员会编:《中国戏曲志·山西卷》,文化艺术出版社1990年版,第774页。
[2] 同上。
[3] 寒声:《重视群众文艺活动》,《山西省第二次民间艺术观摩演出大会会刊》,1955年未刊稿,第46页。

的全部状态,政治任务之外,乡村社会也仍有些买"台口"的演出。在这样的演出中,传统社会沿袭下来的戏班与乡村社会之间的关系模式仍旧存在。在这种关系的交错中,戏曲表演者就不得不经常面对新社会的"公家人"这种较高的政治地位和"下九流的戏子"这种较低的社会地位的尴尬。交城秧歌剧团的米安儿曾讲述剧团在 60 年代初跑台口的情景:

> 我们是民营公助剧团,除了完成上头安排的政治任务,我们还是靠卖台口挣钱,剧团里有专门外出跑台口的人,他联系好了,到日子我们就装车去演出。去了一个村子,照例是要拜会村里管事的人的,他们一般是村里当官的,村里有势力的,有名望的老人。有的时候要拿一些东西,有的时候不拿,就是表示个敬意,知会一声,意思是剧团在村里演出,请他老人家多多关照。这是不能省的,要不剧团的吃住都受苛待,连生火的柴都没有。再不就是在开场以后捣乱,比方说:搬个凳子坐在戏台上不下去,误了功夫就得罚戏;唱戏中间撺掇着后生们喝倒彩,让你唱不下去也要罚戏。
>
> 有一次,我们剧团在村里演戏,和村里管事的没处好,演出的时候可是担心来,就怕人家找麻烦。演了三天倒没什么事,最后演完剧团都装了车准备赶下一个台口呀,那个管事的带着人拿着棍子来了,我一看就知道坏事了。他说我们偷了村里的一个碗,要我们把东西全卸下来检查,剧团的人都很生气,可也没办法,在人家的地头上,又把车上的东西全卸了下来,结果真的有个村里的碗,是装车的时候他们偷偷塞进去的。于是,村里又要罚钱又要罚戏,把我们一个演员的头都打破了,好说歹说才平息下来。[1]

跑台口时,剧团演出的剧目就由村里来选定,榆次秧歌剧团的王基珍说:

> 那时我们剧团有戏折子,就是个写着剧团可演的所有剧目名

[1] 讲述人:米安儿(化名),男,71 岁,文水县桑村人。时间:2004 年 4 月 12 日。

称的长长的叠起来的单子,到了村里,由村里组织唱戏的人选戏,人家选什么我们就唱什么,一般都是传统剧,现代戏村里是不选的。当时能演的传统剧也不多,单子上也有政府划成第二类的剧目(即经过整理、消毒,认为无害也无益的传统剧),不过比以前来说是少多了,唱来唱去就是那么几出。有时候,村里人一边看戏一边也发牢骚,不过我们是县剧团,可不敢犯错误。要是村里春节闹红火,有时候也偷偷演一些禁戏。[1]

这一时期,经过"改人"后,戏曲表演者被分成了两类,一类成为县剧团的演员,从此具有了公家人的身份,一类重新成为农民,只在村里组织春节文娱活动时进行演出。对于前一种,尽管他们已经得到了政府的认可,甚至脱离了农民的身份——事实上,他们中的大部分在"文革"时期又重新回到了农村——但在乡民眼中,他们仍是村里出去的"唱戏的"艺人。王基珍回忆说:

> 我那时候在县剧团工作,平常不回村里,过年和农忙的时候才回去一下,不过也不能帮家里什么忙,村里人一看见我回去,就非得让唱两出,要不走不了。有一年,我回去过年,剧团在正月初六七就有演出任务,可村里说什么也不让走,非让在村里唱两天再走,如果不唱,人们就说,"看看,现在是城里人了,抖起来了","是咱村的人就得唱,要不以后别回来"。没办法,最后商量着唱了一天。[2]

20世纪50年代,在民间戏曲被高度政治化的同时,戏曲还是或多或少表现出与乡村社会的互动,民间剧团也仍有一些零星的跑台口的演剧活动,这是政治力量尚未彻底改造的民间传统和戏曲潜在的民间市场共同作用的结果,虽然这样的活动在铺天盖地的政治运动中显得微不足道,却也代表了民间文化所具有的抗拒外力渗透的潜力。傅谨

[1] 讲述人:王基珍,男,70岁,晋中市人。时间:2005年11月5日。
[2] 同上。

曾谈到:"市场和传统是两股巨大的力量,他们代表了与主流意识形态有异的民间话语。幸赖这两股力量的存在,使20世纪中国戏剧得以与主流意识形态将戏剧完全政治化的企图保持了某种距离,因此才有20世纪中国戏剧那些最主要的成就。"[1]

戏曲作为一种包含文学、音乐、舞蹈、美术、杂技等各种因素而以歌舞为主要表现手段的总体性的演出艺术,演出中形式和内容是截然不可分的整体,观众正是在对整体性的演出艺术的欣赏中感受到声色之美和嬉戏之趣的。20世纪50年代开始的"戏改"工作在强调戏曲演出内容政治教化功能的同时,造成了戏曲整体性的割裂,不仅使它失去了很多作为民间艺术所具有的特点,也给表演者造成了很大困惑。1959年,晏勇代表中国戏曲研究院对地方社会上演现代戏的情况作了一份调查,他在报告中列举了很多现代戏表演中出现的问题:

> 有一个剧团演《刘介梅》,为了表现他翻身后有吃有穿,竟当场吃了两碗干饭。
>
> 小嗓不准用,一律用本嗓,因为"现代人没有用小嗓说话的"。问他"古代人就用假嗓说话吗?"一个人解释说:"古代妇女们都关在屋里不许出来,所以说话声音格外细。"有的把打击乐取消了,过门也掐短了,或干脆取消过门,顶板硬唱。
>
> 有一个京剧团演《擦亮眼睛》,有一场打架,放着京剧那么丰富的武打动作不用,而去真打真摔,把膀子都摔坏了。
>
> 河南有个专区举行现代戏会演,某剧团剧本、演出都得了奖,但也受了批评。原因是他们"有老戏动作"。我们问他"所谓老戏动作指的是些什么?"他说"用两个指头一指就是老戏动作"。
>
> 自报家门被认为"这样介绍人物不够含蓄"。
>
> 有一个工厂创造了一种小型万能拖拉机,几个剧作者去写这个事迹,他们讨论过要不要这个"小铁牛"上台?要吧,是个累赘;

[1] 傅谨:《二十世纪中国戏剧导论》,中国社会科学出版社2004年版,第74页。

不要吧,"祖国的科学,一日千里,将来老是人在台上活动……。"
……

一个闽剧演员告诉我们,他演现代戏只有四个动作,即:抱胸、背手、插腰、和指——指物、指人。

上海一个淮剧演员说:"我演新戏,干脆把手插在两个口袋里,以免出来无处放,人家叫它两个防空洞。"

湖北汉剧团一位女演员说:"演《罗汉钱》我演小飞蛾,用本嗓,唱哑了。后来领导批准休息了半年,小嗓慢慢才出来。现在花碧兰(演雷大姑)用本嗓,也已哑的一字不出。怎么办呢?"[1]

这些内容今天读来,让人难免啼笑皆非,但这的确是当时现代戏表演中发生的真实事例。虽然这份报告是对全国现代戏演出普遍存在问题的总结,但根据当时的情况推断,这样的事情在山西乡村也是很难避免的。田野调查中很多秧歌老艺人都谈到了当年演现代戏的困惑。太谷秧歌艺人薛宝贵回忆说:"我那时不会演现代戏,穿上现代衣服站在台上,感觉就不是在演戏,经常是台下人笑,我也笑。"祁县艺人张守仁也谈到:"演新戏是为了完成上头的任务,大家排上一场充充数就过去了,在台上都不知道手脚怎么摆,如果村里人自己看还是演旧的。"在文水县街头采访时,一位老人说:"那时候村里人都不爱看现代戏,也不知道说的啥,经常是在台上放空话,没什么情由,也没什么把式,没劲,要看还是老戏好。"交城秧歌艺人米安儿说:"村里人不爱看现代的,特别是配合中心工作的戏,那时候,剧团没有会编戏的能人,只能把政府的政策条文、口号串起来,配上旧曲调,站在台上唱,群众说:'听你们唱口号还不如读读报'呢!听的人没劲,唱的也没劲。"民间艺术形式的过分政治化,甚至使民众对政府组织的文娱活动产生了抵触情绪,不愿意参与,他们说:"天天生产,看个舞蹈节目也是生产;天天开

[1] 晏勇:《戏曲表现现代生活的状况和问题》,戏剧报编辑部、戏剧研究编委会编:《论戏曲反映伟大群众时代问题》第二辑,中国戏剧出版社1959年版,第11—12页。

会,看个话剧又是开会!"[1]

<p style="text-align:center">* * *</p>

从 20 世纪 50 年代的"戏改"开始,山西秧歌小戏就在政权力量的强力改造下,被逐步政治化了。政府成为乡村秧歌表演的领导者和组织者,具有着绝对的主导权。乡村社会的演戏和看戏活动大多成为与娱乐无关的、配合中心工作的政治任务。然而,戏曲,尤其是生发于乡野的民间小戏,其传统与乡村社会的联系并不能被政治的利刃完全割断,传统观念的根深蒂固、市场化戏剧演出的存在,使戏曲表演一方面是光荣的政治任务,另一方面也面对着乡村社会的挑剔指责;戏曲表演者既感受着新社会"公家人"的自豪,也时时面对着地方民众加诸于他们的一贯轻视的态度。徘徊于现代与传统之间的民间戏曲在 20 世纪 50 年代的山西社会艰难地发展着。

[1] 《进一步开展群众文艺活动》,《山西省第二次民间艺术观摩演出大会会刊》,1955 年未刊稿,第 43 页。

第七章 "回归"民间的民间文化

从20世纪50年代的"戏改"开始,民间戏曲在政府的大力改造下,与政治的联系日益紧密,和乡村社会的距离渐行渐远。到20世纪60年代,"文化大革命"通过彻底的革命手段,将民间戏曲与乡村社会的联系完全割裂,这一时期,以戏曲为代表的民间文化几乎遭到了毁灭性的打击,大量民间剧团被解散、艺人被遣返、传统剧目被禁演。从此,乡村戏台上只剩下少得可怜的几部"革命样板戏",乡村社会这种文化的"真空"一直持续到"文革"结束。从1978年开始,随着大批著名或不著名的戏曲艺人被陆续"平反"和"恢复名誉",传统剧目逐步开禁,民间演出活动日渐开放,民间戏曲在乡村社会以极快的速度复兴起来。这一时期,以秧歌为代表的民间戏曲开始了"回归"民间的历程,重新展现出了民间艺术所具有的地方特色和乡土气息。

第一节 重返戏台之后

"文化大革命"期间,以秧歌为代表的民间戏曲基本处于消亡状态,各地秧歌剧团纷纷被取缔,一大批曾在乡村社会享有盛名的秧歌艺人或遭到迫害,或遣返回乡。一时之间,乡村社会中除了高音喇叭中的革命样板戏,再难听到熟悉的乡音俚曲,曾经的"革命的文艺工作者"再次成为被改造的对象。

从1960年代初开始,意识形态对民间戏曲的影响就日渐加深,不仅职业剧团的演员遭受到冲击,而且乡村剧团的活动也都受到了限制,

很多民间艺人选择了退出戏台,转而务农。1963年11月山西省召开第三次文艺工作者代表大会,动员全体文艺工作者"积极参加国内外的阶级斗争,积极参加生产斗争,把社会实践和艺术实践结合起来,深入生活,面向农村,武装思想,反映时代,为工农兵、为社会主义、为世界人民的革命斗争服务"。1964年秋,全省有半数以上的戏曲从业人员下乡,投身到农村社会主义教育运动中,戏曲传统剧目在地方戏台上几乎绝迹。1966年"文化大革命"开始,形势对文艺工作者更加严峻。在"彻底砸烂文艺黑线"、"彻底批判封、资、修"、"横扫一切牛鬼蛇神"的口号下,各地名演员及多数艺术骨干遭到批判、斗争,他们中的很多人或上山下乡插队落户,或进厂上矿当了工人,或退职退休返回乡里,剩下的为数不多的留用人员也都被改变身份,成为毛泽东思想宣传队成员,在"接受工农兵再教育"的洪流中,作"脱胎换骨"的改造。[1] 朔县秧歌剧团的女演员白俊英在停演古装戏后调入了县制鞋厂当了工人。1970年榆次秧歌剧团解散后,剧团的台柱子邱金兰被迫改行当了售货员,剧团的副团长王基珍也回到了村里。据王基珍老人回忆:

> 到了"文革"的时候,"工宣队"进驻剧团,那时候,很多地方剧团都改成了"文革"宣传队,要不就是解散了,我们剧团还坚持到1970年,"工宣队"的人都是不懂艺术的,但那时候人家说了算,他们说"秧歌不能演样板戏",还是下乡劳动改造吧,就把我们剧团解散了。剧团里的演员没转关系的就又回了村里,转了关系的有的回了村里,有的安排到厂里、供销社站柜台什么的,反正是各干各的了,我也回了村里。政治运动就是这样,当时剧团解散大家都不乐意,可也没办法。[2]

和王基珍老人相比,交城秧歌名艺人温耀高就没有那么幸运了。温耀高艺名"文明丑",20世纪20年代就活跃在晋中各地演唱秧歌。新中国成立后,温耀高主动响应政府号召,拒演低级庸俗剧目,倡导文

[1] 中国戏曲志编辑委员会编:《中国戏曲志·山西卷》,文化艺术出版社1990年版,第28—29页。
[2] 讲述人:王基珍,男,70岁,晋中市人。时间:2005年11月5日。

明戏,故得了"文明丑"的艺名。1955年,他组织民间秧歌艺人数十人,成立了交城县秧歌剧团,并担任团长。20世纪50年代,温耀高曾多次获得政府表彰奖励,并连续四届被选为县人大代表。正是这样一位有着极高政治声望的名老艺人,在"文革"期间也难逃被斗争的厄运。"文革"中温耀高被定为"牛鬼蛇神"、"黑帮分子"受到揪斗,身心遭受了严重摧残,于1967年秋去世。曾与温耀高搭档,时任交城县秧歌剧团副团长的米安儿老人回忆起老团长在"文革"期间的遭遇不胜唏嘘:

> 到了"文化大革命"的时候,团长就遭殃了。那个时候,每个单位都要定什么右派、地主、反革命什么的,都有指标。我们剧团都是些唱戏的农民,哪有什么这些东西呀,可是那也不行,每个单位都要有,要报上去。后来有人说团长以前经过商,家里还有地,还有毛驴,就定了个什么资本家还是地主的,也忘了,报上去了。当时大家都没想着有多严重,就是完成指标,以为报上去就没事了,团长自己也没想闹成啥样。谁知道,后来越闹越厉害,一有运动就把团长拉出来批,以前闹矛盾的也站出来批,老汉儿一辈子跟着共产党,没受过这治,1967年就去世了。唉,那可是个好老汉,秧歌又唱的好。后来我们剧团就解散了,大家各回各家也不唱秧歌了,我也回了家。[1]

从1967年开始,山西各地大批戏曲名、老艺人被揪斗,被实行"专政",被迫害致死。1967年中共中央发出《关于整顿自负盈亏文艺团体的几点意见》(即中共中央"文化革命"小组的"文艺六条")后,"全省有六十个剧团被解散,三千零七十五人被迫改行转业,约一千一百人被迫退职退休"。[2]在这样一种低沉压抑的政治环境中,很多民间艺人主动选择了退出乡村戏台,转而务农。在十多年的时间里,乡村的文娱生活可以说匮乏到了极点。当然,这也并不是说戏曲在乡村完全绝迹了。即使这时期,在一些远离城市中心的偏远乡村,偶尔也会响起秧歌的鼓

[1] 讲述人:米安儿(化名),男,71岁,文水县桑村人。时间:2004年4月12日。
[2] 中国戏曲志编辑委员会编:《中国戏曲志·山西卷》,文化艺术出版社1990年版,第63页。

板声。太谷县桃园堡的秧歌艺人在"文革"期间就曾坚持在本村演唱,不过已经不唱秧歌而改唱晋剧了,村里的老艺人回忆说:

> "文化大革命"的时候,村里的剧团都不叫唱旧秧歌了,人们就开始编新剧,唱样板戏,我就又唱晋剧了。唱样板戏就得唱晋剧,不能拿秧歌调子唱。那时候,什么《沙家浜》呀、《红灯记》呀都唱过,反正是甚也唱,别的也没事干。你像冬天,唱这样的样板戏就不用开会,那时候村里到晚上就开会学习,我不想开会,没意思,村里就这规定,唱样板戏就不用开会,我就开始唱,也不是爱好了。没意思,闹这东西没意思。
>
> 那会儿村里就不唱秧歌了,要唱也是偷着唱,大家也就不愿意闹了,想唱就是唱晋剧的样板戏,不唱样板戏就没得唱了,别的不叫唱。秧歌小曲曲人家批不准你不能唱。像以前就编上点儿新的演,那也不够唱嘛,你要唱戏总得够一两天的戏嘛,就得唱点儿样板戏这样的大戏。样板戏都是从上面传下来的,那时候也就是糊里糊涂唱,糊里糊涂听吧,唱的甚现在都忘了,反正村里闹红火的时候总得有戏唱。[1]

经过近十年的沉寂,随着"文化大革命"的结束,从1978年,甚至更早的1977年,对戏曲的恢复工作首先在地方政府的倡导和支持下开展起来,为大批民间艺人"平反"和"恢复名誉"与传统剧目的发掘和整理工作同时进行,成为戏曲复兴的先声。

1978年,中共山西省委在太原湖滨会堂召开晋剧《三上桃峰》的平反大会,正式宣布为在《三上桃峰》事件中蒙受冤屈的领导干部、文艺工作者和文艺团体平反昭雪,并由省晋剧院演出了《三上桃峰》。[2]此后,山西文艺界的平反工作全面开展起来,到1979年3月17日,据山西省文化局关于文艺界冤、假、错案人数落实政策情况统计,全省文艺界历次政治运动中属冤、假、错案的858人中已有564人得到改正、平反、昭

[1] 讲述人:温玉贵,男,69岁,太谷县桃园堡村人。时间:2005年7月18日。
[2] 中国戏曲志编辑委员会编:《中国戏曲志·山西卷》,文化艺术出版社1990年版,第67页。

雪。其中"文化大革命"以前属于右派问题的140人,全部改正。[1]在这些陆续恢复名誉的文化界人士中也包括了很多"文革"期间遭受打击的秧歌名、老艺人。"文明丑"温耀高在1978年后被彻底平反,恢复名誉,并在1980年山西省第四届文学艺术代表大会上被追认为已故"戏曲名老艺人"。[2]"文革"中被迫退出舞台的襄垣县秧歌名艺人王秋喜,在"文革"结束后被复职,1982年在他因病去世后,县委宣传部长、文化局长及剧团领导特地赶到家乡为他召开了追悼会。[3]

在为戏曲工作者"正名"的同时,为了推动文艺工作的进一步开展,从1977年开始,山西省文化局举办了多次戏曲调演、会演和优秀演员评比活动。1980年春,山西省举行了第二届民间音乐会演,平反的民间艺人在会演中演唱了"文化大革命"期间被禁演的大量不同曲调的民歌。1980年4月29日,《山西日报》发表文章,重新提出了从20世纪50年代就很少受到关注的民众文化生活的需要。"在向四个现代化进军的今天,我们的民间音乐艺术要更好地为四个现代化服务。一方面要尽快地把我省的优秀民间音乐搜集整理出来,另一方面也要努力开展群众的音乐活动,开展民歌演唱活动,来满足群众的音乐文化生活的需要。"[4]

随着各项平反政策的贯彻落实和政府态度的日渐明朗,一些曾受到迫害和被迫离开戏台的老艺人又回到戏台上,一些被解散的民间剧团又重新组建起来,秧歌小戏也再次出现在乡村戏台上。1979年,榆次名艺人邱金兰向政府递交了恢复秧歌剧团的申请,并为此四处奔走,终于在1979年5月重新组建了榆次秧歌剧团,并被任命为团长,她积极招收、培训学员,组织排练。朔县秧歌演员白俊英在1978年也被调回朔县大秧歌剧团,重返舞台。[5]人称"盖汾阳"的王基珍这时也回到

[1] 中国戏曲志编辑委员会编:《中国戏曲志·山西卷》,文化艺术出版社1990年版,第68页。
[2] 交城县志编写委员会:《交城县志》卷二十一,文化新闻,第662页。
[3] 王德昌编:《襄垣秧歌》,天马图书有限公司2003年版,第314页。
[4] 夏洪飞:《民间音乐人民爱》,《山西日报》1980年4月29日。
[5] 中国戏曲志编辑委员会编:《中国戏曲志·山西卷》,文化艺术出版社1990年版,第736页。

了榆次秧歌剧团,并担任了剧团副团长,积极排演新秧歌剧,1981年他主演的秧歌剧《状元与乞丐》获得了山西省中青年演员调演一等演员奖。[1]1978年,文水县的一些名、老艺人重新开始组班演出,包括在地方上享有盛名的"二圪抿"、"赛圪抿"、"水仙花"、"娃娃丑"、"鲜黄瓜"等等,有秧歌传统的文水县信贤村秧歌艺人组织起了业余秧歌班。[2]1980年4月重新组建的榆次秧歌剧团传统剧的表演赢得了观众的喝彩:

> 张效富(艺名圪塔丑)早在"文化革命"前,他的拿手好戏《当板箱》就曾获得全省会演一等奖。他唱腔浑厚,念白清晰,表演细腻,工架稳当,而且生、旦、丑样样能行,是剧团里的全把式。如今他虽已五十多岁,但他演唱的《偷南瓜》等仍然保持了自己当年的艺术风格。
>
> 被人们誉为"盖汾阳"的王基珍同志,唱起旦角来,嗓音洪亮,身姿优美;演起小生来潇洒英俊,气质不凡,观众夸他是"演谁像谁,装啥像啥"。
>
> 王振基老艺人,唱秧歌已有三十多年的历史了,因为他口才好,吐字流畅,人们亲切地称呼他"蛤蟆丑"。他的表演技巧,表现在对人物内心体验真切,富于激情,善于用面部表情和朴实风趣的动作刻画人物性格方面,如在《卖高底》中,当买主嫌他的货不好时,他先是皱眉、瞪眼,而后又抹帽子、跺脚跟,把个老羞成怒的商人演得活灵活现。
>
> 此外,老艺人刘玉香(艺名"盖东观")和王保根同志,也都以他们独到的唱腔和表演博得了观众的赞赏。[3]

这些名、老艺人重返戏台,对于中断了近十年的民间戏曲演出活动的恢复无疑是重要而不可缺少的。他们除了在戏台上极尽所能地展现

[1] 榆次市文化志编纂委员会:《榆次市文化志》,1990年未刊稿,第75页。
[2] 《文水县文化志》,第397页。
[3] 《重返舞台以后——看榆次秧歌老艺人演出》,《山西日报》1980年4月29日。

技艺之外,发掘和培养新人也成为他们的主要工作。毕竟对于戏曲,尤其是以秧歌为代表、主要依靠口耳相传的民间戏曲来说,十年的沉寂就有可能带来传承的断裂。于是,这一时期,各地纷纷组织了大大小小的带有行政色彩的文艺班、培训班,甚至艺校来培养后继之人。米安儿老人回忆,当时文水县就曾从当地艺校中专门组织了秧歌培训班,并由他们负责教习这些年轻的娃娃唱秧歌,"培训班里都是十四五岁的娃娃,有二三十个,我们负责教他们唱,然后根据他们的嗓子好赖选拔一些留在剧团。剧团刚恢复那会儿,效益不错,能进剧团就算是找到好工作了,他们也都愿意学"。[1]1978年,襄垣县也成立了"襄垣县青年文艺班",招收了40名学生入班学艺,襄垣秧歌剧团团长范步华主持文艺班工作。1988年11月剧团再次成立戏训班,招收学员69人。[2]

年轻演员的培养对于秧歌这种民间艺术的传承具有重要意义,但传统传承方式的改变,行政手段的干预,也使得唱秧歌不再简单的是一种兴趣使然,而渗入了更多的其他因素。80年代初,很多重新组建的县剧团沿袭了"文革"之前的事业编制,进入县剧团就意味成为领工资的公家人,这也成为很多年轻人学秧歌的初衷。年近五十的范某是当年文水秧歌培训班的成员,如今改做小买卖,已不再唱秧歌,他回忆说:"我当年学秧歌就是为了在城里有个工作,那会儿剧团可是个好单位,可难进的。我嗓子不错,家里人就把我送到了培训班,想着就是为进剧团。"[3]

"文革"结束后,名、老艺人重返戏台不仅有助于戏曲艺术在民间的复兴,而且也使民众再一次享受到了戏曲的声色之美和嬉戏之趣,他们通过对艺人的追捧表达着对戏曲的喜爱。太谷县秧歌艺人王效端当时已经五十多岁,演出时仍然是观者众多,场场爆满,上年纪的老人们还是亲切地称呼他为香蛮、香蛮旦,演出结束争相邀请他去家里吃饭。2003年9月,王效端在太谷县聚贤楼一带演唱,当时已74岁的他,风

[1] 讲述人:米安儿(化名),男,71岁,文水县桑村人。时间:2004年4月12日。
[2] 王德昌编:《襄垣秧歌》,天马图书有限公司2003年版,第299—301页。
[3] 讲述人:范学才(化名),男,48岁,文水县人。时间:2004年4月13日。

采不减当年。唱完后,人群中一位看了他几十年秧歌的老观众走上前去,紧紧拉住他的手,问长问短。王效端问:"你来看秧歌来啦?"那人回答:"不为看秧歌,就为能看看你。"当时的情景着实令人感动。台下还有一些白发苍苍的老人,个个都显得非常激动。[1]

 乡村民众对于名、老艺人的复出表现出极大的热情和支持,往往一个名艺人在乡村社会的号召力能胜过一个新成立的装备先进的职业剧团。20世纪80年代,笔者也曾有过随祖父母在村里看戏的经历。当地流行北路梆子,名艺人王某某在当地几乎家喻户晓,人们为了看一看她,甚至不惜歇工赶十几里的山路。于是,一些小剧团为了招揽人气,开戏前就散出消息说,剧团请了王某某来唱压轴戏,结果戏场内总是异常火爆。大多数时候,乡民们眼巴巴从头听到尾也没见名角上场,笔者和祖父母看了许多场这样"名角"戏,却一次也没见到名角。对于剧团这样招揽人气的伎俩,乡村社会总是表现出一种宽容的理解,只要戏好就没有人会认真计较。现在回想起来,可以感受到名艺人在当时对于乡村社会的感召力。

 重返戏台的名艺人尽管受到了来自政府和民间的高度礼遇,但十年的境遇使他们在剧本选择和舞台表演中难免有所保留。"不求有功但求无过"成为当时很多老艺人的从业标准,这也就使得这一时期的秧歌表演在普通乡民听来总有意犹未尽之感。笔者在太谷桃园堡调查时,一村中老人谈到新旧秧歌的区别时,说的最多的就是,"这会儿的秧歌不如过去好听了","原来的唱词可比这会儿多多了,原来八句现在成了四句,原来四句现在成了两句,不是那个味了"。

 青黄不接曾是20世纪80年代初秧歌小戏恢复工作中面临的最大困难。当时,各地政府组织了很多训练班、艺术班、文艺班、宣传队之类的培训机构,以帮助培养秧歌小戏的接班人,尽快恢复小戏的传承。太谷县的董永珍、杨占桃就是这一时期培养起来的祁太秧歌演员中的佼佼者。

[1] 2003年9月,郐红梅田野调查资料。

董永珍,小名燕燕,艺名晋秧珠,生于1963年,是太谷县胡村镇人。她从小喜爱秧歌,在1979年初中毕业一年后,经过考试参加了太谷县文化馆组织的文艺宣传队,演出现代戏,并在山西省业余文艺汇演中获得了优秀演员奖,在地方上崭露头角。1980年经过面试、复试,董永珍被太谷秧歌剧团录取,专攻小旦。董永珍多次以秧歌参加省里的文艺会演,并在山西电视台、山西电台录音录像。1986年,她拜著名秧歌艺人王效端为师,在唱腔和运调方面都有所提升。到80年代末,各地秧歌剧团面临改制,秧歌一度处于发展低潮,董永珍调入山西中药厂工作,但也仍代表企业经常参加各种汇演。90年代初,各地民营剧团纷纷成立,很多剧团慕名邀请董永珍出台,1994年她停薪留职参加某秧歌剧团演出,由于表演出众,在地方上更是声名大震,被戏迷赠送艺名"晋秧珠"。她的演出录像被制成音像制品,公开发售。1997年,董永珍办起了太谷永红秧歌剧团,担任团长,常年跑台口演出。

杨占桃,艺名喷鼻香,生于1965年,山西省文水县人。她17岁参加太谷秧歌剧团,是团里很有名气的旦角演员。1985年太谷县城关乡成立春雷秧歌剧团,她被邀请加入,从此在太谷地区声名鹊起,成为剧团的台柱子演员。杨占桃以真实到位的表演受到乡民的喜爱。

(杨占桃)做戏精雕细刻,表现恰到好处,无论是演含情不大露的农村少女,还是演风流多情的小媳妇,都具有蜻蜓点水一点清的深沉魅力,既发挥了寓意情感,又深藏不露(不)过于庸俗。既显示出粉戏功夫,又不至于被人评论。她的表演就在于把粉戏演成能被社会和时代接受的民众形式,而不被认为是落入俗套的混戏。因此,一个戏在一个地方的一个时段内,观众竟能要求她连演二次甚至数次,并在民间流传着"宁可误了吃和喝,不能误了看杨占桃"的说法,并赠送她一个响亮的艺名"喷鼻香"。[1]

与董永珍一样,杨占桃也多次参加地方的秧歌汇演、竞赛,获得了

[1] 董永珍、杨占桃资料均参考自太谷秧歌协会会长武炳燔整理的手抄稿《太谷秧歌协会资料》。

很多荣誉,在太谷、祁县、交城、文水一带享有盛誉。90年代,杨占桃也成立了自己的秧歌剧团——太谷县占桃秧歌剧团,担任团长,这个剧团至今仍活跃在晋中一带,据说台口颇多。

除了这些以唱秧歌为职业的跨县区演出的名演员之外,1990年代以后,地方上也出现了很多业余名艺人,他们中或是曾参加过县里的剧团,或是曾活跃在企业的业余文艺队,或是凭借天赋爱好在地方比赛中脱颖而出得到民众的认可。在太谷县秧歌协会武炳燔会长整理的当地秧歌新秀名录中,这些乡村业余艺人占了大多数。

太谷县部分秧歌新秀艺人[1]

姓 名	性别	出生年	从艺经历
韩殿杰	男	1946年	清徐人,原太谷晋剧团小生、武生演员,曾任祁县晋剧团副团长,后改唱秧歌老生。曾获山西省首届太谷秧歌大赛优秀演员称号,太谷秧歌协会第二届常务理事,拿手戏《清风亭》。
王全银	男	1947年	北洸村人,原太谷秧歌剧团演员,丑角,获首届太谷秧歌电视大赛荣誉奖。
孙贵明	男	1952年	郭坊村人,太谷秧歌剧团演员,小丑、大丑,获首届太谷秧歌电视大赛最佳丑角,太谷秧歌协会第一届理事,第二届副会长。拿手戏《卖高底》、《徐九经升官记》、《奶娃娃》。
陈俊文	男	1954年	侯城村人,原为山西广誉远中药有限公司职工,曾在山西晋剧团、太谷秧歌剧团从艺,主演小生、老生。1990年获山西省首届业余戏剧大奖赛一等奖,晋中地区现代戏调演二等奖。
刘丁英	女	1956年	旺义庄村人,原为山西广誉远中药有限公司职工,小生,中国戏剧家协会山西分会会员。太谷秧歌协会第一、二届理事,曾获太谷秧歌电视大赛最佳生角,拿手戏《回家》、《挑帘》。
刘双寿	男	1958年	东怀远村人,擅唱丑角,曾任太谷秧歌剧团团长。太谷首届秧歌电视大赛最佳丑角,拿手戏《洗衣计》、《劝戒烟》。

―――――――
〔1〕 资料来源:太谷秧歌协会会长武炳燔整理的手抄稿《太谷秧歌协会资料》。

续　表

姓　　名	性别	出生年	从艺经历
石俊芬	女	1960 年	水梁头人,擅唱花旦,山西广誉远中药有限公司职工,曾获山西省首届业余戏剧大奖赛一等奖,拿手戏《挑帘》、《渡妻》。
许秀娟	女	1962 年	小常村人,艺名"玻璃脆",山西广誉远中药有限公司职工。她毕业于太谷艺校,先在太谷晋剧团唱晋剧,后改唱秧歌青衣。曾获山西省首届晋剧卡拉 OK 二等奖,太谷秧歌电视大赛最佳旦角,在晋中具有很高知名度。拿手戏《算账》、《劝戒烟》。
李俊萍	女	1963 年	小白村人,太谷艺校毕业,先在太谷青年晋剧团唱晋剧小生,后改唱秧歌,是太谷占桃秧歌剧团主要演员。
韩甲梅	女	1966 年	王恩村人,山西广誉远中药有限公司职工。她先攻晋剧须生,是晋剧表演艺术家李月仙的弟子,后改唱秧歌文生、武生、须生,曾任太谷秧歌协会试验秧歌剧团团长。曾获太谷秧歌电视大赛最佳生角,曾任太谷县第十届政协委员,太谷秧歌协会常务理事。拿手戏是《算账》、《郭巨埋儿》、《唤小姨》。
白义云	女	1963 年	修村人,太谷秧歌剧团主要演员,文生,曾获晋中地区文艺表演奖,山西省首届业余戏剧大奖赛一等奖,晋中市首届戏剧观摩二等奖,拿手戏《唤小姨》。

从这些现在大多已进中年的秧歌演员的经历可以看出,他们在地方上的名气主要源于参加地方组织的各类戏曲竞赛活动获奖,而他们中的很多人竟都是晋中一家中药厂的职工。对于这个问题,曾担任过该中药厂副厂长,现在担任太谷县秧歌协会会长的武炳燔给出了答案:

> 大概 1986 年的时候,太谷秧歌一段时间并不景气,不光太谷是这样,别的地方演剧的也都处境不好。县里的剧团要改制,很多演员都回了家。我们中药厂的厂长爱好秧歌,我也对这些感兴趣,领导们就合计着要在厂里成立文艺队,就把很多原来剧团里的演员招进了厂里。那时候,我们文艺队都是原来剧团里的名角,实力很强,代表厂里出去参加比赛,每次都得奖。[1]

[1] 讲述人:武炳燔,男,67 岁,太谷县桃园堡村人。时间:2005 年 7 月 16 日。

到 1990 年代,随着观念的开放,地方上的各种文化活动的丰富,唱秧歌又一次成为各种节庆活动必不可少的节目。于是,不仅如董永珍、杨占桃这样的名人主动放弃了铁饭碗,成立剧团跑台口,甚至一些城里大剧团的晋剧演员也动了回地方办秧歌剧团的心思。文水县晋秧剧团的团长米志涛,原来是太原市某晋剧团的花旦演员,接受过专业的训练,参加过省里的戏剧比赛。2000 年,她回到文水县与家人一起办起剧团,现在常年在外跑台口,据说收入要比在国营剧团时多几倍。[1]

从 1977 年"文革"结束,名、老艺人重返戏台,到今天中青年秧歌演员活跃在地方戏台上,秧歌小戏经历了新一轮的代际传承。然而,这种传承毕竟不同于传统时期,尤其在经过断裂、恢复和市场化之后,新老艺人之间的传承体现出了更多的时代特点。老艺人对技艺、唱词的积累和体悟并没有受到年轻一代足够的重视,追求经济利益之下,对传统剧本的随意删改,对观众趣味的刻意迎合又常常招来老艺人的不满。当然,不可否认的是,受过专业训练的科班演员的加入,使得这种曾经被视为曲调粗鄙的乡音俚曲在唱念做打方面有所提高。毕竟,新一代的秧歌演员与传统时代的老艺人有着不同时代下对民间戏曲的不同感悟。

第二节　由新到旧的秧歌小戏

从 1977 年开始,各级政府对戏曲的恢复工作首先落实在了对传统剧目的解禁方面。1977 年 5 月,阳泉市晋剧团首先恢复上演历史剧《逼上梁山》,引起了戏剧界的轰动,省内外同行争相观摩学习。到 10 月下旬,《逼上梁山》共演出了 80 余场,观众达 16 万人次。[2] 观众对传统剧的热情在 1978 年得到了政府的进一步回应。1978 年 8 月,山西省文化局下发了《山西省文化局关于加强剧目管理的意见》,对"文化大

[1] 讲述人:米志涛,女,36 岁,文水县人。时间:2005 年 9 月 15 日。
[2] 中国戏曲志编辑委员会编:《中国戏曲志·山西卷》,文化艺术出版社 1990 年版,第 67 页

革命"时期禁演的现代戏和传统戏分批恢复上演。其中就包括10个秧歌剧目,它们是《打花鼓》、《上包头》、《小赶会》、《打冻漓》、《回家》、《玉凤配》、《收草帽》、《搬窑》、《雇驴》、《小姑贤》。[1]虽然和民间流传的剧目数量相比,恢复上演的剧目显得微不足道,但却代表了民间戏曲向民间的回归。

"文革"结束后,尽管政府逐步开始了对传统剧目的解禁工作,但在经历了长达十年的文化禁锢后,无论政府,还是民众,在面对戏剧开放政策时都选择了谨慎的保留态度。在1978年8月,山西省文化局开始恢复部分剧目的上演,然而它在下发相关文件时,却仍然沿用了颇具政治色彩的官方辞令,称为《山西省文化局关于加强剧目管理的意见》,尽管这份《意见》以附件的形式列出了恢复上演的剧目名称,却也同时提出了"对恢复上演的优秀传统剧目要适当控制,不宜过分集中,要努力突出革命现代戏的主导地位",《意见》提出"凡是须经我局备案和批准上演的剧目,都必须有各行署、市文化局的书面意见并将剧本报送我局(三份)"的要求。在省文化局开列的恢复上演的剧目中,革命现代戏有95部,传统剧目有27部,小剧种剧目只有20部。[2]对于大多数不识字的民间艺人和刚刚恢复成立的地方剧团来说,话剧、歌剧和需要大量研读剧本的现代革命剧无疑是他们力所难及的,再加上艺人的积累不同,这时能够在乡村戏台上恢复上演的剧目无疑少得可怜。不仅如此,在刚刚经历了十年浩劫后,很多演员心有余悸,并不敢完全放开去演传统剧,尤其在大型演出中还是会挑选一些反映时代主题的现代戏,以避免犯错误。

1979年6月9日至7月10日,山西省文化局举办国庆三十周年献礼演出,包括襄垣秧歌、祁太秧歌在内的17个地方剧团演出了18台戏和1台歌舞曲艺节目,在这18台戏中,传统剧目只有3部,且都是经过重新加工改编的,反映与"四人帮"斗争的革命主题,它们分别是《麟骨

[1] 中国戏曲志编辑委员会编:《中国戏曲志·山西卷》,文化艺术出版社1990年版,第793页。
[2] 同上。

床》、《港口驿》、《巧双配》。参加这次会演的襄垣县剧团上演了新排的秧歌现代剧《金菊岩》,主要内容是"主人公高岩菊来到太行山林场安放姐姐高崖菊的骨灰,查问姐姐的死因过程,受到了姐姐和朱培林在林场创业事迹的感染和鼓舞,热爱上了林业事业,进而继承姐姐的遗志,扎根太行山的故事",这部剧"从一个侧面表现了与'四人帮'斗争的主题。剧作者满腔热情地歌颂了在林业科研战线上辛苦劳动、刻苦钻研、英勇斗争、为绿化山区不惜牺牲的青年一代"。[1]从1978年到1980年代初,各地文化部门、县级剧团先后创作出了很多此类具有浓厚意识形态色彩的现代秧歌剧,其中以太原地区和襄垣县最为突出。

1980年,原太原市南郊文化馆成立了一支文艺工作轻骑队,由文化馆工作人员刘卯生、乔俊宝负责,他们一个编剧,一个编曲,不到两个月的时间,挑选队员,排演节目,排出了太原秧歌剧《村姑与货郎》、《卖花花》、《爆竹声中》、《小姑贤》、《多情的小伙子》、《刘家庄》、《三中全会像春风》等10多个秧歌节目,受到了地方文化部门的高度评价。此后,二人一直合作排演现代秧歌剧,并多次参加各种汇演、竞赛。1984年,在太原市农村小戏创作汇演中,南郊文化馆创作编排的秧歌剧《割麦子》获得节目一等奖;1990年,他们编排的秧歌剧《割田》、《换胎》、《搬家》等参加了太原市的文艺汇演,获得了创作、演出、编剧、导演、作曲一等奖,并被《山西日报》、《太原日报》等多家新闻媒体报道。1997年二人合作完成的现代秧歌剧《换鸡》不仅得到了山西省小戏、小品、小剧种调演的一等奖,而且在后来参加的全国第七届"群星奖"小戏调演中,获得了剧目金奖。[2]

同一时期,重新成立起来的以唱秧歌为主的襄垣县剧团也以创作现代剧在各地组织的戏曲汇演中表现突出。1979年剧团编演了现代戏《金菊岩》,参加了晋东南地区代表团出席山西省庆祝国庆三十周年献礼调演并获奖。1984年剧团创作现代戏《喜过墙头》,参加国庆三十

[1] 山西地方志编纂委员会办公室:《山西戏曲概览》,1983年未刊稿,第158页。
[2] 刘卯生:《漫谈太原秧歌的起源与发展》,太原市小店区委员会文史资料委员会编:《小店文史资料》(一)(内部资料),1989年,第166—167页。

五周年自编自演现代剧目巡回调演。1989年11月,剧团以《老八路》、《小二黑结婚》、《赤叶河》三本现代戏参加进京慰问演出,受到了中央领导的高度评价,中央电视台、《人民日报》、《山西日报》等新闻媒体都对此作了报道。1991年在长治市举办的现代戏创作观摩汇演中,剧团排练的现代戏《阳河春》获得了汇演的多项大奖。[1]

与现代秧歌剧在各类官方演出活动中备受赞誉不同的是,这一时期的乡村戏台上几乎已看不到任何形式的革命戏和现代戏。尽管可供上演的传统戏数量不多,但却也足够占领大多数的乡村戏台。1979年恢复成立的榆次秧歌剧团,虽然在1981年、1982年排演了一些如《闹菜棚》、《迎女婿》、《状元与乞丐》之类的新剧,并被省电视台拍成了电视,但这类新剧不仅数量极少,而且也并不经常在乡村戏台上演。事实上,这一时期剧团在乡村戏台表演的仍是乡民耳熟能详的传统剧。从1979年剧团恢复至1985年间,榆次市秧歌剧团上演的主要剧目有:

> 偷南瓜、卖高底、回家、割田、算账、大挑菜、小姑贤、小姑不贤、清风亭、西河院、卖绒线、卖元宵、打花鼓、送樱桃、十家牌、收草帽、偷点心、三岔口、翠屏山、软玉屏、打冻漓、新吃招待、挡马、花烛恨、对金环、抢新郎、王老虎抢亲、槐树庄、柳树庄、采棉花、焦裕禄、抢公爹、李双双、借女冲喜、俩兄弟、追骡、文书记、杨立贝、刘家庄、种子风波、恩仇记、哑女告状、状元与乞丐、闹菜棚、抬花轿、三进士、李二嫂改嫁、五女拜寿、挑女婿、迎女婿、凤凰戏乌鸦、我就爱他、惜子恨、小放牛、拾兰炭、大赶会、踢银灯、当板箱、珠联璧合、彩虹、送肥记、两亩地、老少换妻、香囊记。

在这64出秧歌剧中,传统剧目占了大多数,虽然也有如《焦裕禄》、《李双双》、《文书记》之类的革命现代戏,但在乡村社会的实际上演率并不高。很多时候,这几部现代戏只是剧团参加各地政府组织的现代戏会演活动的保留剧目。曾任榆次秧歌剧团副团长的王基珍谈到

[1] 王德昌编:《襄垣秧歌》,天马图书有限公司2003年版,第25—38页。

这些现代剧时说:

>剧团刚恢复时,还是在县政府领导下的,响应政府的号召我们也排现代戏,像《李双双》以前还得过省里比赛的大奖,是邱金兰主演的,报纸上还专门报道过。不过说实在的,这些现代剧主要是为了参加地区呀、省里呀组织的现代戏汇演排练的,一般不在地方戏台上唱,老百姓不接受,还是要看传统的。这些现代戏都要有剧本、排的时候都是很多场次的,还要有导演,也挺复杂的,不适合乡村演。很多时候村里人也看不明白,说这就不是唱秧歌,我们也就不演了。不过参加汇演还是要有这些现代的东西的,尤其是给领导看、慰问演出什么的。后来,我们这些老的都退了,剧团也承包出去了,现代戏就都没有了,现在唱秧歌的都不知道这些现代戏了,没人唱也没人听了,留下来的还是传统的东西。[1]

文水秧歌剧团的米安儿也在访谈中提到了剧团排演现代剧的情况:

>那时候剧团排现代戏都是当作政治任务来排的,作为县剧团总得有几个这样拿得出去的现代剧,要不参加汇演呀,上级视察的时候怎么弄?我们跑台口是不唱这些剧的,你就是写在折子上也没人点,村里人根本就不认,唱的还是那些旧的。演员们也愿意唱旧的。为啥?旧的他熟悉呀,观众们捧场呀,这就唱热闹了,村里也满意。村里唱戏就是图个红火。[2]

笔者在村里做调查时,也经常会问及村民对现代戏的看法。有些村里的老人还能记起曾看过的,如《李双双》、《我就爱他》之类的几部现代戏,至于年轻人,甚至中年人大多都没有听过。那些曾听过现代戏的老人对现代戏也并不以为然,"现代戏倒是有些情由,可不是地道的秧歌呀,唱戏就是要穿戴上,打上脸在台上唱,和咱一样上去唱,那还叫戏?""不知道唱的是些甚,现代戏就是说话多,唱的少,没意思。"

[1] 讲述人:王基珍,男,70岁,晋中市人。时间:2005年11月5日。
[2] 讲述人:米安儿(化名),男,71岁,文水县桑村人。时间:2004年4月12日。

正是因为乡村社会对这些"富有教育意义的"、"充满现实关怀的"现代秧歌剧的不认可,现代剧基本处于一种"上热下冷"的尴尬境地,几乎很少出现在乡村戏台上。此后的20年里,随着戏曲表演市场化的发展和老艺人的逐渐退出,曾经备受政府推崇的现代剧在地方社会已基本销声匿迹,有些只保留在文化部门的档案柜里。在1986年太谷地方志编纂委员会编写的地方文史资料中,曾列出了建国后当地上演过的14部现代秧歌剧,包括《柳树坪》、《杨立贝》、《李二嫂改嫁》、《红灯记》、《李双双》等,和当时所搜集到的331部传统秧歌剧相比,现代剧所占比重非常小,更不用说这些剧目在当时的上演率极低。[1] 2004年,太谷县文化部门对当地流传的秧歌剧本作了收集整理,并编印了6本秧歌剧本集,收录了近200个本子,全部为传统剧目。不独太谷如此,太原秧歌的情况也是一样。建国后太原市南郊区文化部门曾整理、改编、移植和创作的现代秧歌剧有60多个,包括曾获各种奖项的《万柏林探子》、《南郊人民在前进》、《搬家》、《换鸡》等等,[2] 如今这些秧歌剧都已完全退出了乡村戏台,不为人知了。

从20世纪80年代末90年代初开始,随着秧歌表演在乡村社会进一步的市场化和商业化,民众的喜好成为剧团和演员选择剧目的主要考虑,不仅大部分的传统剧目重新回到了乡村戏台上,甚至那些在传统社会被认为是不文明的荤段子也开始公然上演。1994年5月24日,太谷秧歌协会曾按照县文化部门的要求组织座谈会,讨论整顿秧歌演出市场的问题。针对当时地方上演的内容不健康的传统剧目,秧歌协会提出了暂时禁演的主张,并得到了县文化局的支持。这些禁演的剧目包括:《大吃醋》、《大割青菜》、《缝小衫》、《送跟婆》、《奶娃娃》、《女摸牌》、《女戒丹》、《补袜子》、《游铁道》。[3] 且不论这次对秧歌剧目审查的标准是如何制定的,仅从这次讨论以及所禁演的剧目就可看出传

[1] 郭齐文编:《山西民间小戏之花——太谷秧歌》(内部资料),太谷地方志编纂委员会1986年,第38页。
[2] 太原市小店区委员会文史资料委员会编:《小店文史资料》(一)(内部资料),1989年,第142页。
[3] 太谷县文化局:《关于加强秧歌演出市场管理的实施意见》1994年5月30日。

统秧歌剧在民间社会的活跃程度。1996年7月4日,山西省文化厅和太谷县文化局联合举办"山西省首届太谷秧歌电视大赛",参加比赛的有19个剧,全部都是传统剧目,包括有《闹洞房》、《割田》、《偷点心》、《三子争父》、《收草帽》、《清风亭》、《卖元宵》、《看秧歌》、《小放牛》、《劝吸烟》、《当板箱》、《卖胭脂》、《算账》、《二姑娘梦梦》、《送樱桃》、《换碗》、《开店》、《卖绒花》、《借妻》等剧。[1]

 1990年代末,晋中地区兴起了录制秧歌唱片的热潮,不仅一些名演员开始受邀为音像企业录制磁带、唱片,一些民办剧团为扩大影响也经常自掏腰包制作音像制品。1998年太谷秧歌协会就与山西省外文书店音乐书店签订协议,制作秧歌演唱的VCD光盘。尽管现代的技术手段已经渗入到民间戏曲的传播中,但借助这些现代手段传播的却仍是传统剧目,在这份制作光盘的协议中,列出了11个太谷秧歌精品剧目,全部是传统剧目。[2] 2005年笔者在文水调查时,文水晋秧剧团团长米志涛曾送给笔者一套制作精美的秧歌VCD光盘,据说这套以传统剧为主的光盘在当地颇有市场。漫步县城街头,也偶尔能听到传统秧歌剧目的唱词从街边的音像店传来。

 尽管政府文化部门对秧歌的流传作出了种种引导性的规范,也通过官方媒体对具有教育意义的革命现代剧给予了很高评价,但却仍然面临着现代剧难以推广、传统剧难以管理的困境。襄垣县人民剧团是一个具有革命传统的秧歌剧团,其前身可追溯到抗战时期的襄垣农村剧团、解放初的国营人民剧团,一直具有较为浓厚的政治特色,即使"文革"期间也没有停止活动。从1970年代的《海港》、《红灯记》、《金菊岩》,到1980年代的《新羊工》、《小二黑结婚》、《老八路》,襄垣人民剧团一直坚持排演一些"富有教育意义的"现代剧,很多现代剧在国家、省、地区一级的汇演中获过大奖,尤其是1989年排演的《老八路》曾进京参加过慰问演出,得到了中央领导的高度评价,并被各地新闻媒

[1] 武炳燔:山西省首届太谷秧歌电视大赛剧目表(手抄稿)。
[2] 武炳燔:《太谷秧歌协会资料》。

体广泛报道。[1]尽管这些现代剧在艺术表达和政治内涵上都获得了很高的赞誉,但在乡村社会却反响平平。笔者在襄垣县作调查时,大多数乡民没有听过这些现代秧歌,有很多甚至连名字都不知道,他们数得上来的襄垣秧歌依然是《玉凤配》、《打玻璃》、《观灯》之类的传统剧目,倒是一些平常并不看秧歌的城里人曾买票,或是领票在县城的剧院看过这类现代剧。

大概也正是因为剧团创作与乡村市场渐行渐远,虽然襄垣人民剧团获得了很多荣誉和地方政府的支持,却并没有带来剧团的繁荣。1990年代,在大量兴起的以唱传统剧为主的民营剧团的竞争下,襄垣人民剧团日渐难以维系。从1991年以后,剧团虽然也正常演出,但收入逐年下降,1994年被迫解散,演员们纷纷自谋生路,他们中的一些另起炉灶自办剧团,也有一些被其他民营剧团招揽吸收。

如果说上世纪八九十年代,地方政府还经常会对民间秧歌演出进行管理和引导——这在《太谷秧歌协会资料》中关于禁演秧歌的通知里可以看出;那么,在新世纪,官方对秧歌的干预和影响已很难感受,乡村秧歌表演显得更为自由开放,旧秧歌取代了革命的新秧歌,完全占领了乡村戏台,这些剧目中也包括曾被政府禁演的"不健康剧目"。2002年太谷秧歌协会成立青年试验剧团,在剧团列出的演出剧目表中,《奶娃娃》、《送跟婆》、《游铁道》等剧目都名列其中。2005年9月,笔者在文水晋秧剧团调查时,看到了剧团跑台口时使用的戏折子,所列大概60多个剧目,上述剧目也都包括在内。当然,这些曾经的"荤段子"在内容上已与传统时期有了很大分别,用武炳燔会长的话说,不健康的内容都删掉了;在表演上,女扮男装的表演也极大地减少了这些男女情爱戏的视觉冲击。但不论怎样,传统剧目以完全开放的姿态在乡村戏台上恢复上演是无可争议的事实。对于这种情况,民办剧团的米志涛团长也并不避讳:

我们民办剧团主要靠台口,观众爱看什么我们就要有什么。

[1] 王德昌编:《襄垣秧歌》,天马图书有限公司2003年版,第25—38页。

折子上的这些剧都是跑台口时人家点的多的。你要是没有,人家就不写你的戏,你唱得再好也没用。所以,我们也是跟着市场走的。再说,我唱小生,我妹妹唱小旦,都是两个女的唱,那也没什么,内容也和以前不一样了,意思到了就行了,观众就是听听情由,图个热闹。[1]

跑台口的民办剧团是这样,在村里自乐班性质的村办剧团也是如此。2005年7月,笔者在太谷桃园堡村看秧歌,演出是由本村人为消夏而组织的自娱活动,属于没有报酬的义务戏,唱戏的、看戏的都是本村人,所唱剧目也都是传统段子。在戏台耳房的一块黑板上,村人用粉笔写着戏单,有53个之多。这些剧目不仅包括职业剧团戏折上的男女情爱戏,甚至还有一些更为限制级的传统"荤段子"。在这里,满足民众的娱乐需求已成为乡村秧歌表演的首要考量,这些传统剧目的恢复从另一个角度反映了秧歌小戏在相对开放环境下,向民间社会的回归。

如果说从抗日战争时期到1960年代,山西秧歌小戏在政治力量的渗透下经历了一个由旧到新的转变,表现出特殊时代下民间戏曲的政治化过程,那么从1970年代后期开始,随着政治力量的退出,秧歌小戏又发生了从新到旧的改变,这种改变既反映了新时期民间文化的去政治化,也体现了民间文化向民间社会的回归。对于这样一种回归并不能用简单的好或坏、进步或落后给予评价,只能说这是秧歌小戏在当代乡村社会的真实存在状态,是乡村社会选择的结果,也是民间戏曲对社会环境的重新适应。从这个角度说,这种从新到旧的回归应当是值得肯定的。

另外,在秧歌小戏由现代向传统的回归中也出现了一些值得思考的问题。以祁太秧歌为例,目前各地流传下来的秧歌剧本有300多个,大多创作于清末民国年间。翻阅这些剧本,除了移植自传统大戏外,大多是由当地秧歌艺人自己创作的家庭戏、乡情戏,虽然情节简单,唱词粗鄙,却有着真实的生活体验,所以演出中极易引起乡村社会的共鸣。

[1] 讲述人:米志涛,女,36岁,文水县人。时间:2005年9月15日。

现代社会里,乡村戏台上所唱的秧歌仍是这些传统剧目,但在很多村里老人听来,却已不是当年的那个味道。毕竟,与现代生活相隔久远的、传统秧歌的创作情境是现在的年轻人难以体会的,他们更多的是把唱秧歌作为一项谋生的手段或消遣娱乐的游戏来看待。

2005年8月,笔者到太谷县桃园堡村做调查,恰逢村里在组织消夏秧歌演出。开戏前,笔者与做演员的村民和戏台周围的老观众进行了一番交谈。

与演员的交谈:

——咱们今天唱的是什么秧歌?

——就是黑板上写的那几个,《扯被阁》、《闹洞房》、《游铁道》、《唤小姨》。

——这些戏是村里人选的,还是你们自己定的?

——我们自己定,谁拿手啥就唱啥,人家职业剧团才让村里写戏,我们自己人都是会啥唱啥。

——唱的内容和以前一样吗?

——应该差不多吧。我们都有剧本的,剧本都是导演给的,照着学就行了,到底是不是一样我也不知道。(这时笔者注意到,一位已经化好妆的中年妇女正在一旁念念有词地背剧本,剧本就是一本抄写在16开本子上的手抄稿。)

与戏台前老人的谈话:

——您今年多大岁数啦?

——我76了。

——爱看秧歌吗?

——从小就看,我从前还能唱两段,现在不行了,牙掉光啦,走风。

——您听现在村里的秧歌怎么样?

——就那样,图个热闹。

——和以前比哪个好呀?

——那还是以前的好,那个时候我们村里都是有名的艺人,戏

都在人家肚子里,张口就能唱。现在的秧歌改来改去的可是不如从前啦。以前八句的,现在成了四句,以前四句的成了两句,以前两句的现在没啦。唱不出以前那个味道啦。以前人家唱戏那是得带感情的,跟真的一样,现在就是女人们图个红火热闹啦。

虽然老人们对村里唱秧歌有着诸多意见,也总是不忘表达对老秧歌和老艺人的怀念,但事实上,他们仍是今天乡村秧歌的积极参与者和主要观众。尽管不尽如人意,这些老秧歌的流传还是让老人们感到了一丝欣慰和骄傲,毕竟这是上一辈人留下的东西,是村里自己的东西。

第三节 民间剧团的春天

1980年代,随着国家开放的文化政策的逐步贯彻,以及改革开放下市场化的冲击,各地民办的秧歌剧团纷纷成立起来,它们发展之迅速是地方政府部门也始料未及的。这些民间剧团以适应乡村社会的灵活形式迅速占领乡村市场,成为乡村秧歌表演的主要承担者。与民间剧团的蓬勃发展相比,各地在1978年之后恢复成立的县剧团、国营剧团多因不景气而解散,这些剧团的成员也都迅速地投入到了成立民办剧团的大潮中。从1980年代后期,特别是1990年代开始,民办秧歌剧团迎来了发展的春天。

"文革"结束后,意识形态在乡村文化领域的影响开始逐步减弱,各地县剧团纷纷恢复工作。1978年太谷秧歌剧团恢复活动,沁源绿茵剧团恢复建制。在这些剧团中最有影响的就是上文提到的榆次市秧歌剧团。剧团在1979年恢复时,重新召集了当地很有影响的名、老艺人,大力发掘和整理传统旧剧,很受当地民众的欢迎。从1979年到1985年剧团上演的剧目已十分丰富,既有包括《偷南瓜》、《卖高底》、《回家》、《割田》、《算账》、《大挑菜》、《小姑贤》等在内的传统剧,也有如《王老虎抢亲》、《槐树庄》、《柳树庄》、《焦裕禄》、《李双双》、《俩兄弟》

等现代新剧,总共大约有60多部。[1]

和政府扶持的县剧团相比,这一时期,各地民办剧团和村剧团的恢复更加迅速,演出也更加活跃。广灵县就有13个村镇成立了广灵秧歌业余剧团。从1976年开始,销声匿迹已久的繁峙大秧歌业余剧团在各地陆续恢复,白马石、小石村、锦庄、三道沟等业余剧团又开始活动。[2]从1940年到1982年间襄垣地区成立的村业余剧团就有300多个,其中很多剧团虽在"文革"时期停止活动,但在1980年代又都恢复起来。成立于1947年的榆社县郝壁村业余剧团是襄垣地区成立历史最长的业余剧团,它一直坚持到现在,每年正月都要演出,在"文革"时期也没有停止,剧团先后经历了三任团长。活动范围就在榆社县的各村镇。郝壁村业余剧团沿袭了民间戏班的传统,坚持农忙种地农闲演出,演员多是村里的农民,是襄垣地区较有影响的民间剧团。襄垣县王桥业余剧团是1981年9月,在王桥、五阳两个大村的业余文艺宣传队的基础上组成的,也是既演传统戏,又演现代戏的乡村剧团。[3]

从1990年代开始,民间职业剧团和乡村业余剧团发展兴盛,很多原来县剧团的职业演员也纷纷下海,自己搞起了剧团,按他们的话说,"业务很不错,是原来收入的几倍还多"。对于这些民办剧团,政府只是提供制度上的保证,不再承担组织领导和经济扶助方面的工作,于是,卖台口和村中自娱自乐的演出又成为剧团的主要活动形式和收入来源。

对于跑台口的职业剧团,知名度和名演员是它们最重要的招牌,所以这类剧团多由具有一定影响的名演员承团。在晋中和太原周边,从成立至今一直坚持演出的秧歌职业剧团大概有十多个,其中较有名气的是太谷的董燕燕团、杨占桃团、刘双寿团、郭变红团;太原的彭玉花团;榆次的范家堡团、孙彩红团、南关团;文水的米志涛团;平遥的二货货团,尽管这些剧团都起有响亮的名字,民间还是习惯用剧团团长的名字来称呼它们,因为这些团长大多是剧团的台柱子,也是当地颇有影响

[1] 郭思俊编:《榆次市文化志》,榆次市文化志编纂组1990年未刊稿,第74页。
[2] 中国戏曲志编辑委员会编:《中国戏曲志·山西卷》,文化艺术出版社1990年版,第103页。
[3] 王德昌编:《襄垣秧歌》,天马图书有限公司2003年版,第41—42页。

的名演员。虽然各个秧歌剧团情况不同,但也仍有一些相似之处。民办剧团的规模一般在20人左右,其中大部分是可以身兼数角的演员和文武场师傅,此外还有专门负责跑台口的、管财务的、管戏箱的和管后勤的办事人,剧团规模越大这类分工就越细。剧团成员的收入根据他们在剧团中的身份而有所区别,但基本不会差距太大。为了减少支出和便于管理,很多剧团带有一定的家庭经营性质,往往剧团的主要负责人都是家庭成员,或者剧团会吸收一些夫妻演员参加,以保证剧团人数的稳定。以太原南郊区彭玉花团为例,对剧团的组成情况作一个简单介绍:

太原南郊区玉花秧歌剧团演职人员基本情况表[1]

姓名	性别	出生年	行当角色	学艺经历	从艺时间(年)	演出收入(元/天)	备注
彭玉花	女	1963	小旦	艺校,初学晋剧	25	150	剧团团长,擅唱《游省城》,曾获省级最佳演员。
王云林	男	1968	丑角	曾在太谷井神村剧团	18	100	
夏宏珊	女	1966	小旦	太谷艺校,初学晋剧	20	110—120	
王三狗	男	1965	丑角	交城秧歌剧团	20	100	
史凤英	女	1973	小旦	太谷水秀村	15	110—120	
桃儿	女	1954	小生	平遥晋剧团	21	110—120	
唐文元	男	1953	老生	村里自学	30	70—90	
双花	女	1970	补裆	祁县艺校	16	70—90	
素萍	女	1967	青衣	太谷春蕾秧歌剧团	21	110—120	王三狗妻
铁卯	男	1960	马锣	自学	20	30—40	

[1] 资料来源:郇红梅2004年9月19日田野调查资料。

续 表

姓名	性别	出生年	行当角色	学艺经历	从艺时间（年）	演出收入（元/天）	备注
王岗福	男	1949	板胡	部队文工团	20	60—70	
李增喜	男	1967	电子琴	村里自学	21	60—70	
李富贵	男	1962	铰子	自学	20	30—40	
李子利	男	1966	铙钹	自学	18	30—40	
明子	男	1968	电工	自学	20	30—40	
吴二东	男	1949	教师	太谷春蕾秧歌剧团	35	60—70	

在这个成员较为完备的秧歌剧团中，演员的收入与他们在剧团中担当的角色相联系，一般来说，旦角和丑角是剧团的主要角色，收入也最高，文武场的收入要低一些。另外，演员的出身也影响着他们在剧团中的地位和收入，专业科班出身的演员收入要高于普通演员。尽管称为职业秧歌剧团，事实上，很多民办剧团并不是每天都有台口，台口多集中在每年的12月到次年3月和7—9月的这段日子。在没有台口的日子，剧团一般处于解散状态，以减少开支，所以，剧团成员的收入都是以演出的天数来计，而不是以月计的工资。从这个方面来说，这些职业秧歌剧团和传统社会的秧歌班社具有很大的相似性。

职业剧团之外，乡村社会还活跃着大量的，主要为满足民众娱乐需要的乡村剧团。这些剧团由本村人员组成，多是不计报酬的自愿行为，剧团活动集中在每年农历正月和七月的农闲时节，演出也主要在本村进行。尽管在技艺水平上，这类农村剧团远不如职业剧团，但由于演出是乡村的自娱活动，往往具有比职业剧团更大的号召力。

随着民间秧歌剧团的活跃，秧歌小戏与乡村社会的关系也在悄然发生改变，一种既有别于战争时期，也不同于建国初期的新的互动关系正在形成。从2004年开始，笔者对晋中的两个民间秧歌剧团进行了采访调查，切身感受了秧歌小戏这种乡土艺术在新时期乡村社会的生存状态。

调查一：文水晋秧秧歌剧团

成立于1998年的晋秧秧歌剧团是文水、交城一带较有影响的民办剧团，它继承了在当地很有名气的城关秧歌剧团的衣钵。剧团团长米志涛，是一位30岁左右、容貌清秀的年轻女性，她曾在职业晋剧团做过演员，后来辞职回家办起了剧团，被当地人称为米志涛团。米志涛既是团长，也是剧团的台柱子，她和她的堂妹一个演小生，一个演小旦，是剧团的主要演员。米志涛的父亲承担着剧团的业务接洽工作，母亲掌管着后勤和财务，其他演员则是采用聘用的形式，有台口就唱戏，没台口就回家种地，演出过后给工资。这样一种组织形式，类似于传统社会的民间戏班，既降低了班主承担经济风险的压力，又保证了剧团成员的固定。

剧团在演出方面，承接的多是庙会演戏、红白喜事之类的演剧活动。由于剧团在本地较有名气，所以县城附近村乡请戏的时候比较多。较远的地方，就需要团长及其家人出去跑台口。采访中，米团长告诉我，剧团一年大概有一半的时间有戏可演，这对于民办剧团来说已能够保证剧团的正常运转，剧团收入也比较可观。一般来说，村里请的庙会戏多会演三到四天，一般是七场，也就是头一天的夜戏，以后是每天下午和晚上两场，有时上午也会唱一场。米团长很热情，言谈很具感染力，她向我介绍了她本人和剧团的情况：

> 我以前是晋剧团的专业演员，也是团里的当家花旦，不过剧团里干受限制，演出任务也重，因为我妹妹也喜欢唱戏，也在剧团干过，就和家里人合计干脆自己搞个剧团，凭我们姐妹俩在地方上的名气，台口应该不成问题，就办起来了。我刚开始是停薪留职，后来干脆就辞了职专门搞这个剧团。我们剧团算上锣鼓师傅一共二十多个人，都是县城和附近村里唱戏的好手。剧团为什么叫晋秧，就是因为我们剧团既唱晋剧，也唱秧歌，晋剧和秧歌我们都能唱，就看村里点什么。（这就是传统意义上的"风搅雪"班社）我们一年大概有半年唱戏，不唱戏就各回各家，有台口一召集，大家

就都来了,唱完就给钱,不唱的时候就没有钱。我在太原关系很广的,经常参加山西电视台《大戏台》节目。很多人都知道我们剧团。[1]

尽管米团长的介绍可能有些夸耀的成分,但这个剧团在当地也确实很有影响力。剧团不仅有专业出身的演员,还请了原交城秧歌剧团团长米安儿为鼓板和传统秧歌剧的指导,与原县晋剧团著名导演文井合作编演新秧歌,这都使得这个民营剧团具有较其他民营剧团更为专业的特点。

剧团跑台口,首先要和村里的承戏人签合同,才算正式定下演出计划,这样能保证准时拿到约定好的酬金。演出合同是剧团自拟的,内容比较简单,基本涵盖了剧团在演出中可能和村里产生的所有纠纷和问题。团长的父亲介绍说:

> 演出合同一般写明演出时间、场次、戏价、剧团怎么去,也就是运输方面的事情。演出期间村里要提供的方便,演出的治安维持,还有遇到特殊情况的变更等等。我们剧团一个台口,七场戏,戏价大概在3000—5000元,要看唱的什么,秧歌就便宜些,晋剧就贵点儿。写好戏,一般是村里派车来接,如果村里不来接,就要多少给点儿运输费。写了合同的戏一般不会有什么麻烦,这和旧社会不一样,治安方面也没有太大问题,大多数时候都是平安无事。[2]

采访中团长父亲特意提到了和旧社会不同,意指在现代社会,戏曲表演者与观众地位的平等,双方已完全是一种商业往来的关系,所以,一般不会出现乡村社会故意刁难剧团的情况。这与传统社会中戏曲艺人较低的社会地位相比可谓是个进步。2004年11月,晋秧秧歌剧团在榆次鸣谦镇唱庙会戏,笔者做了随团调查。戏台在镇子的中心地带,是个半新的戏台,有一个用围墙围起来的院子和外面的街道相隔。由

[1] 讲述人:米志涛,女,36岁,文水县人。时间:2004年9月15日。
[2] 讲述人:米宝贵(化名),男,60岁,文水县人。时间:2004年9月15日。

于过庙会,街上的人很多,卖东西的货摊沿着街道两边排了很远,街上人声鼎沸,热闹非凡。和外面纷扰的赶会情景相比,院子里的戏台下显得有些冷清,几十个看戏的人——都是些老人,没有年轻人——一堆一伙地散落在戏台周围。他们似乎也并不是很认真地在听戏,更像是在感受戏场的氛围,一些老人甚至是坐在戏台的侧面闭着眼睛晒太阳。戏台上唱的是传统秧歌的连本戏《洗衣计》,米团长和她妹妹分别扮演了男女主角,演出没有因为观众寥寥而显得松懈,演员的装扮、动作和唱腔都很地道。团长说晚上的戏要比上午的好些,人会多一些,灯光和布景的效果也更好。

 戏台的后面是演员化妆和放置戏箱的地方,人不多,后场显得有些空旷,这里主要由团长的母亲负责。由于住的地方只有一间屋子,剧团里的男演员就在后场用村里提供的床板打地铺。戏台侧面的一块空地上盘着一个露天的锅灶,全团的吃饭问题就在这里解决。临近中午,剧团的两个演员正在烧水准备做饭。紧挨锅灶的是一间空房,里面放着很多高低床,这是剧团女演员休息的地方。演完戏,还没来得及卸妆的米团长和我攀谈起来:"我们很愿意接像这样过会的戏,场次多,收入有保证,而且和村里打交道一般不会有什么麻烦,到时候总能给了钱。这次要唱的戏是村里提前选好的,我们有戏单。"说着米团长从包里取出了一个折叠的很长的戏单,戏单是较厚的白纸折叠而成,大约64开大小,所列剧目大概有六七十个之多,全部都是传统剧。对于戏台下不多的观众,团长并不在意,"上午的戏就是这样,晚上人要多一些,现在村里唱戏就是这样,过会没戏不行,其实真正看戏的人也不多,要的就是有锣鼓点的气氛"。采访中,戏台周围的老人们也印证了米团长的这一说法,"过会就得请戏,这是村里留下来的传统","听到锣鼓响才像是过会,要不还有啥意思"。负责请戏的是村里管事的人,戏价倒是不用临时摊凑,直接从村里的财务出,实际上还是由乡民负担了,不过对此,乡民们倒是并没有异议,甚至是那些并不看戏的年轻人,也认为村里过会请戏是应该的,出那么点儿钱没什么。

 在采访晋秧秧歌剧团的过程中,笔者亲身感受了戏曲表演者与乡

村社会之间的互动。从乡村请戏到剧团表演,再到观众看戏,最后结清戏款,这种交流是毫无阻隔的,娱乐性和商业性重又成为民间演出团体的特征。演出中剧团与乡村社会之间更多地表现出一种平等友好的协议关系,这应该得益于整个社会观念的开放和进步。不过剧团作为乡村社会的外来者,演出期间在财物和人员管理上还是比较谨慎的,用米团长的话说"在人家地头上,还是要小心,少打麻烦"。虽然,演出一般是由村里的负责人出面组织,但在请戏活动中,他们也只是村民的代表,而不是政府的代表。

调查二:太谷桃园堡村秧歌剧团

太谷县桃园堡村是一个有着秧歌传统的村子,村里不仅曾出过很多秧歌名艺人,而且几乎人人都会唱两段。至今,桃园堡仍然保留着传承本村秧歌的传统。桃园堡的村民说起他们村的秧歌很自豪,"我们这里就是太谷的秧歌窝,你要研究秧歌,就得来我们村"。成立于1988年的民间组织——太谷县秧歌协会的主要负责人武炳燔就住在本村,他曾任××中药厂的厂长,因为喜欢秧歌,退休后就专门做起了秧歌方面的协调组织工作,并被推选为秧歌协会的会长。对于像笔者这样希望了解本地秧歌的拜访者,武会长已经接待过不少,在介绍本地秧歌情况时,武会长条理分明,很有侧重。在武会长的介绍下,笔者见到了现在桃园堡村秧歌剧团的团长温强(化名),他是一个五十多岁的中年人,从他所居住的院落来看,应该属于村里的殷实人家。温团长向笔者介绍了村里秧歌剧团的情况:

> 我们桃园堡唱秧歌的年代很长了,村里一直都有剧团,就在"文革"时候停过几年,后来就又办了起来,开头是村里姓武的人家承办着,人家是个大家族,兄弟5个都挺有钱,到了逢年过节就组织起来在村里热闹热闹,像村里人家婚丧嫁娶都要请秧歌队添个红火,自己村里人也不要钱,管饭就行了,现在还是这样。我承接下这个剧团也是从这几年开始的,我自己不唱,就是爱好,大家一撺掇就组织起来。这也是给村里尽个义务。我们剧团的戏箱一

部分是以前留下来的,还有的是后来慢慢添置的。村里发达的人家也会赞助一些,我们剧团的灯光音响是周围村乡里最好的,是村里一个开矿的老板赞助的,花了好几千,舞台布景也是村里人出钱买的。这些现在都放在大队的库房了。[1]

这个乡村剧团具有典型的自乐班的特点,目前团员大多是女性,年龄在 30 岁左右,都是已婚妇女,按照村里的风俗,唱秧歌是"传媳妇不传女儿",因为女儿出嫁就把本村的东西带到了外村,有技艺外流的危险。媳妇是本村人,可以放心传授。目前剧团里传授技艺的师傅是村中 65 岁的于生茂(化名),他是一个面容消瘦,但精神很好的老人。据武会长介绍,他是现在村里掌握传统秧歌剧目最多的人,于生茂还负责训练剧团的鼓师和琴师,也是第二届太谷秧歌协会的理事。在剧团里人们并不称他为师傅,而是用了个很现代的词汇"导演",于生茂对此也很得意,他略显自豪地告诉笔者:"六十多个本子都在我肚子里,现在剧团演员们手里的本子都是我整理的。"由于是业余剧团,剧团成员很多都在城里打工或是另有活计,所以排练和演出都是挑业余时间,演出也并没有什么报酬。剧团排练就在村里的戏台或村委会的活动室,一般是在春节期间和晚上。于导演介绍说:"我们剧团有时也到外面演出,但不是卖台口,就是周围村子慕名来请,意不过就去唱两场,他们村管饭,再给点儿辛苦钱,几百块到一千左右,回来给大家分一分,再添置点化妆的东西也就剩不多了。"似乎怕笔者误会成职业唱戏的,于导演一直强调:"我们就是个人爱好,村里人喜欢,非叫闹才组织起来的,咱们村又有这传统,我们演员都另外有营生。"[2]

2005 年农历七月的一天,村里秋收后组织剧团唱秧歌,笔者应邀前去观看。唱秧歌的日子很普通,并不是过会的时间。但这个日子的确定也是源于村里沿袭已久的传统,秋收以后要唱一个星期的秧歌。笔者原以为会看到和职业剧团演出时同样观者寥寥的场面,结果却大

[1] 讲述人:温强(化名),男,51 岁,太谷县桃园堡村人。时间:2005 年 6 月 18 日。
[2] 讲述人:于生茂(化名),男,65 岁,太谷县桃园堡人。时间:2005 年 6 月 18 日。

大出乎意料。

下午3点多,位于村子中央的戏台开始忙活起来,村里用卡车将放在库房里的剧团布景运到了台前,三四个村里人熟练地搭起台子,拉上了条幅。戏台周围临街的台阶上三五成群地坐着一些老人在看搭台,他们对于晚上村里唱秧歌都很期待。在与笔者的攀谈中,老人们也谈起他们对于今天村里唱秧歌的看法。"还是自己村里的好看,比职业剧团好,自己人看着舒服。""都是村里人演,村里人看,图了个红火,这是村里的传统。""现在的秧歌不如以前的地道了,年轻人学起来不如我们那会儿认真,很多词都掉了,比过去简单多了。"

晚上7点多,天色有些暗了下来,戏台已经搭得差不多了,几个妇女拎着木制的长方形化妆盒陆陆续续地到了戏台的耳房开始准备。戏台的耳房就是演员化妆换衣服的地方,从房梁上垂下几个灯泡,光线也还充足,妇女们就着地上的长条桌打开化妆盒开始化妆。化妆盒里的东西是剧团统一配发的,已经非常现代,眉笔、眼影、腮红、粉扑应有尽有,妇女们熟练地在脸上涂抹着,互相开着玩笑,对于笔者的拍照采访见怪不怪。还有的演员带了孩子来,在化妆间钻来钻去,玩得很高兴。化好了妆的演员有的帮着别人戴头饰,有的在看剧本记词。剧本是用普通的提纲本手抄后复印的,剧团的演员人手一份,是从导演那里抄来的。她们中的大多数都在县城打工,晚上回来,有的是因为村里唱戏专门请假赶回来的。"我们这是导演一打电话,随叫随到",一个演员开玩笑地说,"那个扮小旦的是专门请假回来的,自己村里唱戏,大家能回来的都会回来"。

——你为什么参加剧团呢?

——喜欢呗,小时候听人家唱,看台上涂脂抹粉的就挺羡慕,后来村里组织就报名了。

——家里不反对吗?

——没反对也没赞成,自己村里唱,又不是专门唱戏的,再说台上都是女的,怕什么?那么多人唱就没啥了。

——角色是自己选吗,平时怎么学?

——看你喜欢什么了，还要看嗓音，我爱唱生，嗓子也可以，就唱小生了，我们每年集中学一两次，一般是在腊月晚上，剩下就自己学了，不会的问导演，村里老人也都会唱，问谁也行。

晚上八点，台下的人已越聚越多，老人们搬着凳子坐在台前，边唠嗑边听着戏台侧面鼓师和琴师调音，孩子们或在戏场周围追逐嬉戏着，或在人群中穿来穿去。中年人和年轻人散落在戏台四周站着聊天、织毛衣。两个小贩将三轮车支在了戏场靠后的位置，点了一盏油灯，卖些孩子们爱吃的零食和好看的小玩意，吸引了很多孩子围在周围。八点半多，戏正式开场了，从舞台设置来看，桃园堡剧团确实是村级剧团里数一数二的，灯光、音响和布景都很现代，甚至超过了职业剧团的装备。

剧团所唱的剧目写在了戏台侧面的一块黑板上，先写了两天的戏，第一天唱的是《扯被阁》、《游铁道》、《闹洞房》、《唤小姨》，第二天是《割田》、《劝吸烟》、《回家》、《大挑菜》。开戏后，散落的人群渐渐围拢过来，几乎全村的人都聚集在了戏台下，有二三百人的样子。挤不到前面去，就上台站在乐师后面看，孩子们不时从戏台侧面的幕布后探出头来寻找台下的小伙伴。对于这样的戏场秩序，只要不太过分，剧团一般不管，用团长的话说，都是自己村里人，也不好管，图的就是个热闹，搞不好团结也不行。演出中，人群中不时传来叫好和鼓掌声，这样的戏一般要唱到晚上十一点左右。笔者问旁边看戏的年轻人："你喜欢看秧歌吗？"他开玩笑地说："不喜欢也不行，在家听得锣鼓响，啥也干不了，不如出来凑个热闹，看一会儿就回去。"中年人、老年人和年轻人比起来，对秧歌有着更大的兴趣和耐心。十点以后，孩子们和年轻人多散去了，留在戏台下的是些忠实的秧歌迷，他们或者是因为有家里人在台上唱来捧场，或者是确实喜欢秧歌的行家，只要精力允许都会坚持到唱完。演出结束，乡民们陆陆续续回家了，演员和村里管事的人开始张罗收拾乐器和戏台上的家伙，布景和灯光则留了下来，准备明天继续用。一切都沉寂下来已是午夜时分。

笔者再一次见识乡村唱秧歌的盛况是在 2005 年 11 月的一天，桃园堡举行太谷县秧歌大赛。这次大赛是由太谷县秧歌协会和县里的文

化部门联合举办的,请了很多县里和省里戏曲界的名人做评委,太谷县电视台还做了现场录像。由于有电视台和政府部门参加,再加上名人效应,这次大赛吸引了周围很多村乡的民众前来观看,一大早戏场里就已人满为患。大赛采用了个人报名参赛的办法,由于报名的人很多,所以限定时间,每位选手只能唱一段,在服装和道具上并没有要求,有些选手甚至是穿着现代服装唱传统剧。不过由于选手们唱的都是乡民耳熟能详的传统段子,一出场台下的观众就知道这是哪一出的哪一段。

至于评选的办法,大赛也安排得很有新意,除了台上设置了评委席现场打分外,还在观众中零散地指定了观众评委,他们手中都发了亮分牌,一个选手唱完,观众评委和台上评委共同打分,计算平均分。比赛中,台上评委和台下观众的分数总是相差无几,甚至还出现了几次完全一致的分数,这也引来了观众们的阵阵掌声。比赛过程里,大赛组委会还安排了作为评委的秧歌名角的现场表演,这也使现场气氛十分热烈。大赛从上午九点多一直持续到下午两点,虽然天气有些寒冷,但台上台下始终都保持了高涨的热情,现场的热烈气氛使笔者这个秧歌外行都受到感染。

1980年代以来,民间剧团的迅速复兴,不仅带来了秧歌小戏在乡村社会的繁荣,而且重新恢复了这种民间文化与乡村社会的互动联系。这种互动既不同于传统社会秧歌小戏完全为乡村社会所独享的亲密,也有别于根据地时期秧歌运动下小戏对乡村生活的有限表达,而是一种在经历了割裂和回归后的新的互动关系。乡村社会重新取得了乡村戏台的主导权,从延请剧团、剧目选择,到场次安排完全由村里人决定,唱戏又成为村民自己的事情。对民间剧团来说,政治力量的退出给剧团提供了极大的发展空间;社会环境的开放和观念的进步,使秧歌表演不仅成为有利可图的事业,也成为一项不再被轻视,而使参与者引以为傲的技艺。

* * *

在经历了"文革"时期对传统文化彻底的否定和摧残后,从20世

纪80年代开始,秧歌小戏开始复苏,并走上了回归民间的道路。当然,这其中仍少不了政府的大力倡导和支持,但从这一时期开始,官方力量对于民间戏曲从形式到内容方面的干预在逐渐减少,演出团体的职业化和民营化趋势的加强,使演剧又成为了满足民众娱乐需要和信仰要求的活动或仪式,演剧的主体重新回归到戏曲表演者与乡村社会之中。秧歌小戏向乡村社会的回归不仅仅是指传统剧目的恢复,而且也包括那些曾经在"戏改"中被摒弃的戏曲演出的组织形式、运作方式、行业规范等等。新时期秧歌小戏演出活动的兴盛反映了乡民对日常游戏和娱乐的渴望和需求,而演剧的世俗化和商业化也体现了民间文化主导权向乡村社会的回归。

结　语

　　本书通过对山西秧歌小戏的研究,考察百年来民间戏曲的发展变迁。当然,本书并非纯粹意义上的文化研究,也不专注于戏曲学方面的探讨,在对秧歌小戏的发展脉络做尽可能全面梳理的同时,笔者始终怀有社会史之下的学术关怀。正如绪言中所论及的,本书希望通过对20世纪山西秧歌小戏与乡村社会变迁的考察,探寻民间戏曲与乡村社会的关系变化,政治力量向乡村社会的渗透过程,以及这一过程中所反映出的国家权力与乡村社会关系的调整,进而实现从社会的层面考察文化,从文化的角度理解社会。

一　秧歌小戏与乡村社会

　　作为生发于民间的草根文化,秧歌小戏从形成之初就表现出与乡村社会的亲密关系。对于秧歌小戏来说,乡民的支持和喜爱是小戏得以发展流传的主要动因,乡村社会生活是秧歌小戏的重要素材来源;对于乡村社会来说,乡村演剧是社会生活中不可或缺的重要内容,是具有最大开放性和共享性的公共娱乐活动之一,乡民从中获得精神的愉悦、情感的慰藉。然而,乡村社会对于秧歌小戏,秧歌小戏对于乡村社会的意义还远不止于此。

　　郑振铎曾对包括民间戏曲在内的"俗文学"的特质作出过全面论述:第一是大众的。它生于民间,为民众所写作,且为民众而生存,是民众所嗜好、所喜悦的;其内容不歌颂皇室,不抒写文人学士们谈穷诉苦的心绪,不讲论国制朝章,所讲的是民间的英雄,是民间少男少女的恋情,是民间的大多数人的心情寄托。第二是无名的、集体的创作。在流

传的过程中,经过了无数人的加工,其真正的创作者和产生的确切年代是不可考的。第三是口传的。在口耳相传中,它并没有用文字的形式记录下来,处于随时被修改、补充的过程中。第四是新鲜的,但是粗鄙的。它未经过学士大夫们的触动,保持着鲜艳的色彩,但也因此显得粗鄙俗气,甚至不堪入目。第五是其想象力往往是很奔放的,非一般正统文学所及,但同时也有很多民间习惯和传统观念的附着。第六是勇于引进新的东西。凡一切外力的歌调、外来的事物、外来的文体,民间的作者往往是最早采用的。[1]这些俗文化的特质在山西秧歌小戏身上无一不显露出来。从秧歌小戏所具有的"俗文学"特质的层面也就可以解释,为什么这种无论从艺术表现上,还是情节设置上均不及传统大戏的乡音俚曲,可以得到乡村民众的热烈响应和积极支持,甚至有着与传统大戏相抗衡的气势和影响。这些特质是小戏作为民俗文化的标签,也是小戏得以在乡村社会发展流布的要素,失去了这些特质也就意味着小戏生命力的丧失。20世纪30年代之前,秧歌小戏在乡村社会的兴盛繁荣是这些特质在乡村社会影响力的表现,此后40年里,小戏乡村生命力的逐渐丧失也是这些特质被削弱后的反映。可以说,尽管到20世纪,秧歌已发展成为一种成熟的艺术形态,但它也仍然是一种民间的艺术,是一种民俗艺术,离开了民间,脱离了乡村社会,就如同鱼离开了水,必将枯竭而死。

对于乡村社会来说,秧歌小戏的价值首先是娱乐,最重要的也是娱乐。戏曲作为艺术形式,不是供案头阅读的作品,而是演述者在剧场中与观众进行当下交流互动,能够给观众带来娱乐的鲜活的审美游戏。从艺术学的角度讲,戏曲本身具有着声色之美和嬉戏之趣的特点。早期的戏曲虽然带有一些娱神、贿鬼、祭祖、优谏、劝惩的功利性功能,但在宋元以后,随着戏曲的世俗化,非功利性的游戏、娱乐的功能得到了空前的强化。和传统大戏相比,秧歌小戏的娱乐色彩更加突出,它由乡村社会元宵节社火的歌舞演变而来,取笑逗乐是其主要目的。

[1] 郑振铎:《中国俗文学史》,上海世纪出版集团2006年版,第17—18页。

秧歌小戏的娱乐性首先体现在它的情节创作中，秧歌小戏的剧目主要由民众创作和迎合民众需要而创作改编两部分组成，内容多是乡村社会喜闻乐见的婚姻家庭故事，并且包含了大量反映偷情乱伦的"荤"的东西。传统大戏推崇的忠孝节义方面的伦理道德戏并不受乡村秧歌观演者的青睐。演出中，艺人们即兴发挥的插科打诨也是秧歌表演必不可少的部分，这些内容大多与剧情无关，但却因具有逗乐的效果而受到乡民欢迎，按照乡民的说法就是"没有它们不成戏"。秧歌小戏娱乐性的另一主要体现是它对乡村日常生活节奏的调节。在乡村社会，包括秧歌在内的演剧活动所具有的"耳目之娱"是与政治生活、经济生活同等重要的部分。对于日出而作、日落而息的乡村民众来说，利用合理的借口跳出理性生活，从而获得喘息的空间，是他们维持生活平衡的必需。庙会、演剧之类的活动就提供了这样一种合理的借口和空间。乡民通过看戏，满足压抑已久的声色欲望，释放情感、疏缓压力，获得精神的安慰，进而得以继续下一周期的理性生活。

在考察秧歌小戏所具有的娱乐功能的同时，我们也不能忽视演剧对于乡村社会所具有的象征意义。正如人类学家关于文化的理解，"它表示的是从历史上留下来的存在于符号中的意义模式，是以符号形式表达的前后相袭的概念系统，借此人们交流、保存和发展对生命的知识和态度"[1]，秧歌小戏并不仅仅是一种生发于民间的，满足娱乐需要的艺术形式，而且也是包含了信仰、观念、身份认同、社会规范等在内的"符号体系"，乡村社会将传承的观念表现于秧歌这种象征形式之中，并发展出对人生的知识及对生命的态度。

尽管秧歌的产生与娱神贿鬼的宗教祭祀活动无关，但在乡村社会，秧歌表演还是与农业生产的丰欠盈亏联系在了一起，秧歌班社对掌管天、地、水的三官神的敬奉，每年秋收后演唱秧歌的惯俗都体现了在乡民观念中，秧歌并不仅仅是一种娱乐游戏，也有着对风调雨顺、农业丰收的企盼，是一种民间信仰的表达。这也就可以解释田野调查中老艺

[1]〔美〕克利福德·格尔茨著，韩莉译：《文化的解释》，译林出版社1999年版，第109页。

人们所说的,"村里种地的人唱秧歌,做买卖的人不唱秧歌"的现象了。秧歌是生发于民间的文化,创作、演出和观看的主体都是乡民自己,这使得秧歌小戏成为乡村社会价值观念表达的媒介。在秧歌中,儒家道德所宣扬的忠孝节义的伦理观念并不多见,反而经常可以看到对帝王将相、文人儒生的嬉笑调侃,对尊亲家长的顶撞和反抗,对丈夫权威的挑战和漠视。这些看似有悖社会正常规范的无理行为,恰恰反映了乡村社会所存在的常理。在整日为温饱而劳作的农民眼中,不事生产的文人儒士并没有特别值得尊崇的地方,劳动能力的强弱决定了他们对家庭的贡献和地位,夫妇分工劳作的生产方式也使得夫权在家庭中相对弱化,诸如此类源于生活需要的乡村经验使得民间文化与儒家正统的精英文化之间存在着很多矛盾和对立的地方。而要想达到对这种乡村逻辑的真正理解,就必须深入到乡村社会生活的现场中去,也就是人类学家所强调的"深描"。"理解一个民族的文化,即是在不削弱其特殊性的情况下,昭示出其常态。把他们置于他们自己的日常系统中,就会使他们变得可以理解。他们的难于理解之处就会消释了。"[1]秧歌小戏就为我们提供了这样的一个对乡村进行"深描"的媒介。

 秧歌小戏对于乡村社会的象征意义不仅仅在于小戏剧目中所反映出的民间价值信仰,而且也体现在对乡村社会秩序的维系和巩固方面。对于乡村内部来说,乡村的秧歌小戏表演与职业戏班的商业性演出有很大不同,秧歌班社大多是以村为单位的非营利性的民间业余组织,即使职业性的秧歌班社,在本村的表演活动也是义务性的,秧歌艺人同时保有着农民的身份。在山西的很多乡村,秧歌班社是由乡村领袖直接组织和领导的,具有某种民间会社的意味,乡民参加秧歌班社都是义务的,甚至是必须的,光绪年间的太谷县大王堡村就曾规定全村每户必有一人参加秧歌社的活动。对于这样一项并不带来收益,甚至耗费精力、投入资财的乡村活动,乡民普遍表现出了支持和参与的热情,除了对秧歌这种乡村"游戏"的喜爱以外,寻求某种身份的认同也成为民众积极

[1]〔美〕格尔茨著,韩莉译:《文化的解释》,译林出版社1999年版,第18页。

响应的重要原因。在秧歌表演这样的公共事务中，秧歌组织也提供了一个可以超越经济利益、阶级地位和社会背景的乡村集体象征。通过参与活动——用乡民的话说就是"有钱的出钱，有力的出力"，形成乡民对于乡村社会的凝聚力，人们打破了平日各自不同的生活界限，完全投入到乡村的公共活动中去，进而实现对乡村社会秩序的维系和巩固。

由于秧歌组织所具有的乡村共同体的象征意义，它在某种程度上也成为乡村在外部社会的形象体现。在乡民看来，本村有没有秧歌班社往往是关乎乡村和自身体面的事情，而秧歌班社水平的高低也是衡量一个乡村实力的标准。有交往的村庄之间互相演唱秧歌成为表达村际关系的重要手段。于是，为了提升本地区的社会影响和地位，乡村之间经常会发生关于某个知名艺人或某个有影响剧本的归属之类的争辩。不仅乡村是这样，甚至县区之间也是如此。祁太秧歌是流行于晋中、并在全国较有影响的民间小剧种，就曾引发过祁县和太谷县文化界关于秧歌名称的争论。祁县坚持祁太秧歌名称是由官方沿用而成，此外再无别名。太谷县则从历史考据出发，提出祁太秧歌是因讹传所致，太谷才是晋中秧歌的真正发源地，应改称太谷秧歌。直至今日两县之间的这场争论仍在继续，在这场关于秧歌名称的争论背后是地区之间对于文化资源的争夺，其目的也在于借秧歌这种民间文化提升地区影响力。

从20世纪40年代开始，秧歌小戏与乡村社会的关系发生了新的变化，随着政治改造的深入，秧歌表演对于乡村社会的娱乐功能受到削弱，政治教化功能被空前强化。在秧歌作为艺术形式受到改造的同时，它与乡村社会在艺术之外的其他联系也随之受到影响，小戏对于民间价值观念的表达被限制了，作为乡村社会共同体的象征被弱化了，组织中所隐含的乡村规则被打破了。正是由于改造所带来的秧歌与乡村社会良性互动关系的破坏，使秧歌小戏尽管得到了政府的认可——这种认可曾是乡村社会竭力追求的——却并没有得到乡村社会的完全接受，甚至是遭到了消极的抵制。

对于乡村社会来说，秧歌小戏是一种民众参与的审美游戏，但也决

不仅仅只是一种游戏,而是有着更多的社会内涵和意义。

二 秧歌小戏与政治

作为生发于民间的草根文化,秧歌小戏从产生之初就受到了精英文化的漠视和鄙视,疏离于正统文化之外。寻求精英文化的认可一度甚至成为秧歌小戏参与者的追求。然而这样的状况在20世纪初的山西社会并未维持太久。抗日战争爆发后,随着山西各革命根据地的建立,秧歌小戏和乡村演剧活动开始与政治发生了真正的联系,并且这种联系随着新政权的建立不断强化,直到20世纪80年代才有所改变。回顾整个20世纪秧歌小戏与政治之间的关系,经历了由疏远到亲密,再到重新调整的过程,在这一过程中,随着政治主体的改变,对秧歌小戏的态度也发生了从鄙视到利用,再到领导改造直至调整恢复的转变。

自清朝以来,山西各地由歌舞小曲儿发展成熟的秧歌小戏因唱词的粗鄙和组织的民间化,受到了精英阶层和地方政府的鄙视和限制。这一时期的秧歌小戏完全是一种远离政治的民间创作,并没有太多政治干预的成分。为了得到官方的认可,提高小戏的政治地位,拉近它与精英文化的距离,民间创作了很多关于秧歌起源的传说。在这些传说中,李自成、康熙皇帝、杨家将这些乡民耳熟能详的精英人物被移植到秧歌的起源中,作为论证其正统性的依据。然而,对于由乡村社会自创的、秧歌的种种"高贵"出身,精英阶层并不认可。20世纪30年代之前的秧歌小戏基本保持了与政治的绝缘状态,如果说二者存在什么互动的话,那也只是体现在官方对于秧歌小戏的戒备态度和乡村社会为寻求官方认同的努力中。

20世纪初,在"救亡"与"启蒙"成为中国社会文化阶层的主流话语之后,戏曲作为开启民智的重要工具受到了文化阶层的重视,戏曲改良运动由此拉开,但这场并没有得到政府足够支持的文化运动对于乡村演剧的影响是极为有限的。山西的乡村演剧与政治的联系开始于共产党建立根据地后的戏剧运动,从此,包括秧歌小戏在内的民间戏曲走上了"高度政治化"的道路,直到20世纪80年代,戏曲才再次与政治剥离。

根据地时期,共产党对民间戏曲的改造是一种以利用为主的改造,在一定程度上保留了民间文化的原生形态,注重了对文化民间性的挖掘。根据地的戏剧运动从三个层面展开,首先是戏曲组织的改造,传统的民间班社变成了革命剧团。为了保证改造的顺利深入,革命剧团并不是推行统一标准,在高度革命化的部队剧团和地方大剧团之外,还存在着大量保留传统戏曲班社特点的乡村自办剧团。这些剧团仍然沿袭了传统班社式的管理原则,政府在剧团的经济和组织方面并不干涉,而只是通过组织文化活动起到引导作用。从这个层面看,根据地时期,尽管乡村社会的戏曲班社被剧团所取代,但这些剧团仍然是一种民间的自治组织。其次是对民间艺人的改造。根据地政府对民间艺人的改造主要表现在提高他们的政治觉悟方面。对于接受政府领导的县级剧团来说,主要通过共产党员在剧团内开展思想政治工作来实现对艺人的教育改造,包括纠正他们的生活陋习、建立平等关系,组织政治学习、提高艺人政治觉悟等等方面,这些在共产党直接领导下的教育工作效果是明显的。对于大量散落于乡村的民间艺人,政府主要采用了组织定期的艺人培训班和乡村文化娱乐员的传达方式。培训中,政府也多是以互相学习的态度来对待民间艺人,强调团结与教育并重的原则,提倡发挥他们的主动性,这就形成对于民间艺人来说较为宽松的政治环境。再次是对演出形式和内容的改造。从演出形式看,由于秧歌被认为是劳动人民的创作,与劳动人民的情感关系更为紧密,从而受到根据地政府的特别关注。秧歌运动首先在延安广泛开展,然后迅速扩大到所有根据地,至此,秧歌这种曾经受到官府禁抑的地方小戏获得了几乎与传统大戏平起平坐的政治地位。从演出内容看,根据地政府在改造传统旧剧的同时也加强了对革命新剧的创作,这一时期所创作的革命新剧或是改编自历史剧,或是集体创作于乡村现实生活,突出与乡村社会的结合。虽然对不具有革命教育意义的传统旧剧,政府并不支持,但也没有以强制性的行政手段予以禁止。总的来说,根据地时期乡村社会上演的秧歌剧目是新旧交错,传统旧剧仍然占据主导地位。

根据地时期,政治力量对秧歌小戏的改造是在接受、利用旧形式基

础上的有限介入。政府在强调民间戏曲政治表现力的同时,也注意到了小戏的传统部分在乡民中的影响力,进而在改造过程中提出了对旧形式的利用。"旧形式普遍地发生在中国各地,运用旧形式不能不注意地方形式的研究和采取,特别是在抗战的文艺工作中尤其重要。"[1]根据地政府对于经过改造的"政治化"的民间小戏在乡村社会的革命效果,是以乡村社会为基准来检验的,主张戏剧编演与乡村社会实际的结合。当时,受到根据地政府表彰和宣传的乡村剧团都是由乡民组成,并被乡村社会所认可的民间剧团。根据地政府提出"群众是文化艺术的源泉",要求"一个戏剧团体,要经常检查自己的节目,是不是'演咱穷人心里想的事情'",提出剧团要经常接受群众对自己的考验,"把群众看做是集体的批评家和导演,才能真正学到很实际的东西,以达到戏剧工作者和边区新的群众的思想感情相结合,才会写出群众所迫切需要的更动人的作品,也才会创造出更丰富的艺术"。[2]根据地政府对待民间戏曲的态度决定了政治与戏曲的结合方式,这使得在突出戏曲教化作用的同时也在一定程度上保持了戏曲的民间性。

从20世纪50年代开始,政治与民间戏曲的关系进入一个新的阶段。随着新的政治体制的建立和完善,包括戏曲在内的民间文化被纳入到新中国文化建设的整体规划中。以"改人、改戏、改制"为主要内容的"戏改"开始在全国步伐一致地推广开来。这场完全由政府领导的戏曲改革在广度、深度和影响力方面超过了以往任何时代的戏剧运动。"改戏"之下,秧歌小戏中关于男女关系、婚姻家庭、因果报应之类的大部分传统剧目被禁演了,即使是保留下来的剧目,也在内容上作了大范围的修改,失去了很多原有的乡土韵味。新秧歌剧的创作多是在政府文化部门或城市知识分子的参与和指导下完成的,反映时代主题成为创作的指导思想,口号式的革命话语充斥其中,民间的声音几不可

[1] 艾思奇:《旧形式运用的基本原则》,原载1939年4月16日《文艺战线》第1卷第3号,转引自北京大学、北京师范大学、北京师范学院中文系中国近代文学教研室主编:《文学运动史料选》第4册,上海教育出版社1979年版,第399页。
[2] 亚马:《关于戏剧运动的三题》,《抗战日报》1944年10月8日。

闻。"戏改"中,针对演出团体和表演者的"改制"与"改人"工作是与对剧目的改造同时开展的。事实上,20世纪50年代之后国家对戏曲内容的改革和在"戏改"过程中主导地位的确立,也得益于当时"改制"与"改人"的深入开展。通过"改制",剧团不仅被按性质分成了"公营"、"私营公助"和"私营"三类,而且即使是私营剧团也必须到政府部门进行登记,处于政府的监管之下。于是乡村剧团这些曾经的民间自由组织就转而变成了受政府领导的文化演出单位,乡村社会对于剧团的主导权进一步丧失。"改人"是指政府对戏曲表演者的改造,这种改造不是只停留在政治上教育引导的层面,而是有了切实的身份、利益的保障。政府通过赋予戏曲表演团体和表演者更高的、有别于以往的政治身份,使得他们由乡村社会的代言人进一步转化为政府意志的执行者。新中国成立后即开始的"戏改"工作一直延续到"文化大革命"时期,其间出现了传统剧目大量禁演,"八亿人民只唱八部戏"的情景,民间演剧活动完全处于政府的领导之下。

新中国成立后开展的"戏改"工作,反映了政治向民间戏曲的强势渗透,在这一过程中,戏曲的政治教化功能被放在了首要位置,其民间性和娱乐性进一步削弱。虽然伴随着"戏改"工作的推进,剧目的贫乏、剧团的困境和民众的不满纷纷显露,但以剧团国家化和艺人成为"公家人"为特征的高度体制化的戏曲改革还是得到了迅速而全面的执行。这一时期的秧歌小戏也表现出了与政治更加紧密的结合,直到20世纪80年代才又出现了新的变化。20世纪80年代,随着国家权力对民间文化控制的减弱,秧歌小戏在乡村社会开始复苏,这种复苏不仅仅是指传统剧目的恢复,而且也包括民间演出团体的组成形式、行业规范、内部关系、运作方式等等方面的恢复,体现了乡村文化秩序的重建。当然,直至今天政治对于民间文化的影响力也仍然存在,但已大大弱于30年前;二者之间正在尝试着建立起一种有距离的互动关系,这种距离既有别于传统社会的疏离,也不同于新中国建立之初的密切。

在以秧歌为代表的民间戏曲的发展历程中,与精英文化的疏离,使它经常要面对各种来自政府的禁令,然而这些禁令的实际效果是非常

可疑的,民间剧种并没有因为禁令而消失,反而继续发展繁荣。20 世纪 40 年代以来,情况发生了变化,从根据地时期的有保留的改造到新中国成立后体制下的改革,再到"文革"时期的彻底扫荡,政治对秧歌小戏的影响和控制日渐升级。随着秧歌小戏中政治成分的增加,小戏的民间性和娱乐性进一步丧失,成为一种脱离民间的民间文化。直到 20 世纪 80 年代,秧歌小戏才重新走上回归民间的道路。

三 国家与乡村社会

20 世纪山西秧歌小戏所经历的被改造过程反映了百年来国家权力与乡村社会的关系变化过程,体现了政治力量向乡村社会的渗透以及对乡村"公共空间"的争夺和控制过程。从整个中国的历史发展来看,在传统社会,为维护封建统治,国家力量对于包括民间文学、艺术在内的乡村社会"公共空间"的争夺从未停歇。只是抗战爆发前,政权力量所能达到的范围只在县一级,政府对于乡村社会的控制只能通过非政府的民间力量间接完成,这也在一定程度上保证了乡村社会对以文化为代表的"公共空间"的主导权。抗日战争的爆发,共产党抗日根据地的建立,为政权力量深入乡村社会提供了可能。战争动员和政权建设的需要使得根据地政府对乡村社会的控制达到了前所未有的程度,于是,包括演剧在内的乡村社会的"公共空间"受到政治力量更加深入的控制和渗透。

对"公共空间"理论的探讨始于西方,代表人物是哈贝马斯,他提出的"公共领域"是一种社会和政治的空间,指称存在于国家和社会之间的"充满张力的区域",在这一区域内国家和社会相互作用。哈贝马斯关于"公共领域"的理论在学界曾引起广泛的讨论,尤其是在中国问题研究的适用问题上,存在着很大的争议。学者们或认为资产阶级的"公共领域"概念的历史特定性太强,无法用于指导对中国问题的分析,或提出多种"公共领域"的概念太宽泛,没有多少运用的价值。研究中,学者们对"公共"一词的理解也逐渐深化,"公共"这个词的使用"不仅仅意味着在家庭和朋友之外的社会生活范围,而且也意味着包括熟人和陌生人

等各种人物在内的公开的领域"。[1]一些学者也开始从中国研究的实际出发,寻求对"公共领域"理论的新解释,其中,黄宗智的"第三领域"、杜赞奇的"文化网络"、罗威廉的"市民社会"等等都反映了研究者在这方面的努力。不论哈贝马斯的"公共领域"理论具有怎样的局限,它仍然对社会史研究的深入开展具有最重要的启发意义,理论中提出的应当同时依照国家变迁与社会变迁而不是单独参照一方来理解这种关系变化,以及这种关系变化应当从居于国家与社会之间的区域来考察的观点,无疑有益于形成关于中国社会的全面理解。[2]本书对乡村社会以秧歌小戏为表现形式的"公共领域"的探讨正是借鉴了这一理念,而在对"公"的理解方面则更倾向于罗威廉提出的"面向公众"和"公众分享"的认识。

20世纪二三十年代之前的秧歌小戏是一项政府干预很少的民间活动,在这样的活动中主要体现了生发于民间的传统和乡村秩序。虽然也可看到官方发布的种种禁戏公告,但这样的政府行为大多并没有太多效力。在这一时期,秧歌表演是一项主要由乡村社会主导和控制的活动,属民间文化的范畴。事实上,在整个传统社会,代表乡村的民间文化和代表正统的精英文化之间一直保持着疏离的状态,这种疏离状态也是当时国家与乡村社会关系的体现。虽然精英文化在政权建设和教育方面占主导地位,但国家权力通过文化对乡村社会的渗透和控制却并不十分见效。由于中国地域广袤,国家权力机构只设置在县一级单位,县以下的无数乡村基本实行以自治为主的管理方式,"对于县级以下的公共行动,国家的典型做法是依靠不领俸禄的准官吏"。"无论是乡镇一级的'乡保'还是村一级的村长,这些县级以下行政职位的任命,原则上都是由社区举荐,再由政府认可。理所当然,这些职位就立足于国家与社会之间并受到两方面的

[1] Sennett, *The Fall of Public Man: On the Social Psychology of Capitalism*, p.17. 转引自王笛著,李德英等译:《街头文化》,中国人民大学出版社2006年版,第15页。
[2] 黄宗智:《中国的"公共领域"与"市民社会"》,《经验与理论:中国社会、经济与法律的实践历史研究》,中国人民大学出版社2007年版,第166页。

影响。"[1]正是国家对乡村社会的有限治理,使得精英文化很难在乡村实现文化霸权,也就出现了秧歌小戏在乡村社会"禁者自禁,演者自演"的现象。

抗日战争爆发后,随着共产党抗日根据地的建立,共产党所领导的根据地政府与乡村社会的关系出现了新的变化。在对乡村社会的组织方面,根据地政府权力机构的扩展已达到了乡、镇一级,并通过党组织的建立进而达到村一级。这使得政府对乡村社会的控制和领导较之前的时代,乃至于同时期的国民政府都更为通畅和有效。相伴而生地,政府所代表的精英文化向乡村社会的渗透和影响也更显强势,这生动体现在根据地政府开展的戏剧运动中。抗战和生产成为戏剧运动的主流话语,艺术服从于政治的原则被深入贯彻到秧歌小戏的改造中,这使得源于民间,反映乡村生活的小戏变成了配合政府中心工作的宣传手段。这一时期的秧歌小戏虽也可以称得上是民间创作,但在很多时候也不得不配合政府的中心工作展开,在主题选择上多以革命、生产、拥军和婚姻自由为主,男女情爱、婚姻家庭、因果报应的传统剧目受到了批判和改造。

通过根据地政权的建设,政府实现了对乡村社会的有效领导,这也表现在政治对以秧歌为代表的民间文化的渗透方面,政府与乡村社会共同参与到对民间戏曲这样一个乡村公共文化空间的建构和管理中。但另一方面,从这一时期山西秧歌小戏的存在状态可以看出,尽管政治力量表现出了对乡村"公共空间"的渗透和控制,却也并非是完全占领,在根据地政府和乡村社会之间仍存在着某种程度的互动关系。虽然在对乡村社会的治理方面,政府处于绝对的领导地位,但还是会根据层级不同而有所区别。在县乡一级,通常是由政府任命的干部和地方选拔的干部共同管理,政府掌握着更多的主导权;在村社一级,尽管存在着共产党的组织,但却完全是由本村社选出的干部自己管理,他们在

[1] 黄宗智:《中国的"公共领域"与"市民社会"》,《经验与理论:中国社会、经济与法律的实践历史研究》,中国人民大学出版社2007年版,第168页。

接受政府指令的同时也会考虑乡村社会的固有利益和传统观念,这也为乡村社会保留了较大的自主权。表现在乡村演剧活动中,这一时期,乡民仍是从传统的欣赏惯习出发对演剧提出要求,"政治化的"革命新剧在乡村并不受欢迎,旧形式和内容的戏曲演出仍是乡村戏台的主要内容。

根据地时期,政府虽然极力扩大它对乡村社会的领导,加强对民众的教化,希望把乡村戏台变成政治舞台,但对于乡村社会的反应也不得不作出让步和妥协。政府提出在利用旧形式基础上开展戏剧运动,提出对待民间艺人要以团结和教育为主,提倡保持乡村剧团的自主性,并根据乡民反应不断调整戏剧运动的方向。从这些政策可以看出,尽管在根据地政权下,乡村社会的"公共空间"有不断被政治化的趋势,但政府与乡村社会之间也仍然保有某种程度的互动,在权力的制衡中实现对乡村社会的共同治理。

新中国成立后,新的国家政治体制的建立也带来了国家与乡村社会关系的新的调整,这一时期,除了村政建设的进一步完善外,国家对诸如演剧在内的乡村"公共领域"的控制进一步强化。在新一轮的"戏改"中,不仅大量的传统剧目被以行政命令的方式驱逐出乡村戏台,演出中游戏的和娱乐的考虑完全让位于政治的考虑,而且戏剧组织和表演者的民间身份也被新的政治身份所取代。于是,演剧不再是由乡民决定的集体事务,而是被规范于国家的制度框架内的政治活动,其目的就是确保国家对乡村社会的影响力。通过高度体制化的社会系统对乡村公共文化空间进行控制,比根据地时期更容易、更有效。通过"戏改",民间戏曲或成为政府意志传达的媒介,或因其无益于政治宣传而受到限制,乡民自由表达的空间大大缩小。"戏改"之下,国家与乡村社会之间的新的权力关系被生动体现出来。这种新关系不同于根据地时期政府与乡村社会之间的互动与妥协——这种互动曾体现出根据地政府寻求政府意志与民间诉求之间平衡的努力,而只是政府对乡村社会公共空间的绝对领导和政府意志对乡村社会的单向渗透。在这样的权力关系中,乡民对乡村公共文化空间的主导权进一步丧失。

从20世纪50年代开始的戏曲政治化的现象反映了国家与乡村社会关系的变化,这种变化以国家权力向乡村社会的不断渗透和乡村公共文化空间的进一步缩小为表征。到"文革"时期,随着国家对社会的集权达到顶峰,民间戏曲也处于濒于禁绝的境地。伴随着"文革"结束,民间戏曲的演出重新出现在乡村戏台上,这种民间文化的复苏不仅仅是指传统剧目的恢复,而且也包括那些曾经在"戏改"中被摒弃的民间戏曲的组织形式、运作方式、行业规范等等。对乡村民众来说,新时期下民间戏曲表演的恢复表达了他们对日常游戏和娱乐的渴望;对乡村社会来说,演剧的世俗化意味着乡村文化主导权的回归;对政府来说,体制改革下,戏曲演出的民间化和市场化体现了国家与乡村社会关系的重新调整。

可以说,20世纪以秧歌小戏为代表的民间戏曲的改造过程既表现了时代变革下草根文化的发展历史,也反映了百年来乡村社会的变迁历程;既展示了政治对民间文化的渗透轨迹,也验证了国家与乡村社会之间的较量整合。

余论:从文化的角度观察中国社会

从1980年代中后期开始,社会史研究经过20多年的发展,已成为史学研究的主流方向。"自下而上"的整体史追求使社会史研究具有了更大的拓展空间,对下层社会生活的关注使研究者重新找回了那些在传统历史叙述中被忽略或遗忘的人们,历史以更加生动、鲜活的面貌呈现在人们面前。然而,社会史所强调的"草根史学"并不意味着研究停留在对草根社会的关注,而是要从民众的角度和立场来重新审视国家与权力,审视政治、经济和社会体制,审视帝王将相,审视重大的历史事件和现象,从文化的角度观察中国社会就是这样一个很好的切入点。

学术界对文化的关注兴起于20世纪80年代,出现了以文化反思为发端,包括文化史、文化理论、文化建设与展望等一系列重大文化课题的研究性热潮,它的发展甚至已经超越了传统的文史领域,渗入各门学科,成为研究社会变革思潮的重要方面。尽管研究取得了很大的成

就,但不足也是显而易见的。以主要关注文化变迁的文化史为例,对包括思想、道德、风尚、宗教、文学艺术、科学技术、学术等,以及与之相对应的制度和组织的狭义文化的研究是其研究的主要内容。由于20世纪80年代之前,政治史和经济史占据史学研究的主流地位,文化被先入为主地划为意识形态的部分,成为受经济基础决定的"上层建筑",并不具有独立性。因此,这一时期学者眼中的文化大多是一项被决定的、缺乏能动性的社会构成,并且在研究中表现出重视精英文化,轻视大众文化的倾向。于是,20世纪80年代的文化研究基本上是一种外在的研究,描述多于分析,介绍强于论证。"这样的文化史就好像一个硕大无朋的大网,虽然打捞出了所有海底之鱼,却偏偏漏掉了鱼赖以生存的水,于是鱼全变成死鱼,而这样的文化史也仿佛是一个无人引导又没有讲解说明的博物馆,在罗列堆垛中'精神'仿佛找不到它的依附处,只好悄然退出所谓的文化史。"[1]而对精英文化的过分强调一方面使文化缺少了普通人文化和生活的展现,另一方面也将文化置于高处不胜寒的境地。

与文化研究的困境相对,社会史研究也面临着类似的问题。由于社会史强调对社会生活的研究,而反映社会生活的社会现象本身是具体的、琐碎的,因而研究很容易陷入对具体而琐碎的社会现象的解剖和观察中,使研究出现碎化的趋势。如何在研究中寻到一条类似"绳索贯穿钱物"的内在逻辑性,保持研究的总体化眼光是社会史研究者首先要解决的问题。[2]另一方面,复兴之初,为了与传统史学划清界限,社会史研究是作为政治史的对立物而出现的,政治似乎被从社会史研究中排除了出去。事实上,即使是对社会生活的研究,也不得不面对近代以来政治在中国人社会生活中日益加强的支配力,如何在社会史中解释政治也成为社会史研究必须面对的问题。鉴于这种情况,有学者提出了"重归政治史"的主张。"重归政治史"并不意味着要倒退到原

[1] 葛兆光:《文化史:在体验与实证之间》,《读书》1993年第9期。
[2] 行龙:《再论区域社会史研究的理论和方法》,《走向田野与社会》,三联书店2007年版,第45页。

有政治意识形态支配下的政治史研究的状态——那种状态更多是服务于中央政府建立统治合法性的要求,而是要重新寻找政治与地方社会之间互动博弈状态形成的内在根源。也就是说,要把对政治演变的理解建立在充分吸收"社会史"既有研究成果的基础上。[1]

如何从社会的层面理解文化,如何实现社会史的总体史追求,对于这个问题,社会文化史的兴起可成为一个不错的回答。20 世纪 80 年代,西方史学研究在"文化转向"思潮的影响下,将"在文化里包含了政治、饮食、服装、日常语言、身体等主题"[2]的社会文化史研究提到了一个前所未有的高度。西方社会文化史研究的成果受到了国内学者的关注,从 20 世纪 90 年代开始,国内学界出现了关于社会文化史的讨论之声。学者们提出,社会文化史是介于社会史和文化史之间的新兴交叉学科,强调一种新的史学研究视角,即社会文化史是研究以往社会发展过程中社会生活与思想观念的相互关系的历史,是用社会史的方法来研究历史上的文化问题,或用文化的视角来研究历史上的社会问题的历史研究视角。[3]

社会文化史研究的兴起,新的史学研究视角的引入,对于社会史研究的拓展无疑具有启发意义。在新视角下,文化的内涵被大大丰富了,对"关系"的探讨受到了学者的重视。"作为社会文化史的研究,更加关注民众社会生活与民众观念形态之间的相互关系,既注重显性的社会生活,又注重隐性的精神生活,最终是要通过社会生活的表层去揭示社会精神面貌的潜层结构的。"[4]对文化能动性的强调,使文化与社会的互动得到了关注。"一则是文化内部各门类和各因素之间互动的关系形态,如语言、宗教、文艺、道德、学术等之间,精英文化与大众文化之间的历史关系;二则是文化与外部社会政治、经济因素的互动关系形

[1] 杨念群:《为什么要重提"政治史"研究?》,《历史研究》,2004 年第 4 期。
[2] 蒋竹山:《"文化转向"的转向或超越?——介绍四本论欧美新文化史的著作》,见陈恒、耿相新编《新史学》第四辑,大象出版社 2005 年版,第 242 页。
[3] 李长莉:《社会文化史的兴起》,《天津师范大学学报》,2003 年第 4 期。
[4] 梁景和:《关于社会文化史的几个问题》,见李长莉、左玉河编《近代中国社会与民间文化》,社会科学文献出版社 2007 年版,第 13 页。

态,也即是文化的'受动'与'能动'关系。"[1]于是,越来越多的学者开始尝试从文化的角度来观察中国社会,从对文化的整合出发理解国家与社会的关系,探寻政治在地方社会的发展路径。

在以文化切入研究中国问题的讨论中,西方汉学界成果卓著,并一直为国内学者所称道。杜赞奇的《文化、权力与国家》就是这样一部代表性论著,作者对1900—1942年的华北乡村作了详细的个案研究,从"大众文化"的角度,提出了"权力的文化网络"的概念,且详细论证了国家权力是如何通过种种渠道,诸如商业团体、经纪人、庙会组织、宗教、神话及象征性资源等等,来深入社会底层的。正是通过这样的对"大众文化"的铺陈展示,政治在乡村社会如何扩张,又如何在复杂的地区权力网络中遭遇困境的过程和表现被生动地揭示出来。曾在学界引起广泛争议的何伟亚的《怀柔远人:马嘎尔尼使华的中英礼仪冲突》,实际上也是作者重新确认文化中心地位的尝试,从中西方不同的文化观念的角度挖掘政治事件背后的文化因素。至于孔飞力的《叫魂——1768年中国妖术大恐慌》不仅将这种文化的解释发挥到了极致,而且也提供了在充分吸收"社会史"既有研究成果的基础上,重新理解政治的典范。他从分析一场因巫术引起的社会骚乱出发,讨论了帝国官僚体制的运行。

尽管国内学者从文化角度关于中国社会的探讨还处于起步阶段,但也不乏有影响的代表性论著和深入的理论思考。杨念群关于防疫行为和空间政治的探讨,提出了医疗现象的出现不但是文化环境的产物,而且其治疗过程本身就是相当复杂的社会行为的论点,他进而指出,"对付弥散在各类人群中肆虐横行的病菌已不仅仅是所谓医疗病症本身是否有效的问题,更是一种复杂的政治应对策略是否能快速见效的问题"。[2]他在2006年出版的著作《再造"病人"——中西医冲突下的空间政治(1832—1985)》更是以身体为聚焦点,从医疗入手来理解社

[1] 黄兴涛:《文化史研究的省思》,《史学史研究》2007年第3期,第12页。
[2] 杨念群:《防疫行为与空间政治》,《昨日之我与今日之我——当代史学的反思与阐释》,北京师范大学出版社2005年版,第200页。

会文化与政治,关注现代政治运作及其背后的权力关系。其他代表性的论著还有程美宝的《地域文化与国家认同:晚清以来"广东文化"观的形成》、李细珠的《清末民间舆论与官府作为之互动关系》、行龙的《在村庄与国家之间——劳模李顺达的个人生活史》等等。

 从文化角度观察中国社会,不仅会为社会事象赋予文化意义和内涵,有助于使研究者更加重视思想文化的向度,避免研究的"碎化";而且也为社会史所关注的国家与社会关系的探讨提供了新的思考空间。从文化的层面把握国家与社会的关系,对于理解二者如何共同建构了一个地方社会,如何整合共享一种文化,以及政治如何实现和在多大程度上实现它在地方社会的支配力方面无疑具有启发意义。从这个层面讲,以文化的视角来研究社会史必将有益于社会史研究的拓展和深化,有助于其自下而上的整体史观的更好实现。

 本书正是这样一次从文化的视角研究社会史的尝试。秧歌小戏本是生发于民间的草根文化,远离政治和精英文化的出身,使它在备受官方冷落的同时也得到了来自民间的广泛支持,与乡村社会的良性互动成为秧歌小戏发展的动因。20世纪的社会变革,使以秧歌小戏为代表的民间戏曲受到了政府越来越多的关注,并开始了对这种民间文化的不断改造过程。这样一场关于民间文化的改造,在改变秧歌小戏生存状态的同时,也带来了小戏与乡村社会关系的变化,而这种变化的背后是国家权力与乡村社会的关系变化。可以说,20世纪以山西秧歌小戏为代表的民间戏曲的发展演变不仅体现了乡村社会文化生活的变迁过程,同时也反映了时代变革下国家与乡村社会关系的变化过程。

附　录　农民、艺人、公家人
——对民间秧歌艺人的口述史访谈

作为对民间戏曲的考察,尤其是对较少文字资料的秧歌小戏的考察,深入田野进行广泛的调查访问就成为研究开展的必需工作。幸运的是很多亲身参与和经历了20世纪大半期秧歌小戏表演的民间艺人仍然健在,这为研究的开展提供了保证。正如人类学家所指出的,文化存在于文化持有者的头脑中,以文化持有者的观念来观察事物才可能达到对某种文化的深入理解。田野调查中,很多当事人的亲身经历和情感体会使笔者得到了文字资料之外的更加生动丰富的、关于这种民间文化的历史的认识。本书的最后,借用这些鲜活的人生经历,希望能对百年来山西秧歌小戏的发展历程提供一个更感性的注解。

一　我的从艺生涯

讲述人:王效端,艺名:香蛮旦。
采访时间:2005年4月17日。

王效端可以说是晋中秧歌界的名人,作为出身农民,做过剧团团长,又受到政府特别重视的秧歌艺人,他丰富的人生经历从始至终都与秧歌的发展紧紧相连。2005年4月17日,在他生活的村庄,王效端接受了笔者的采访。

我出生在1929年,是太谷团场村人。小时候家里很穷,在本村小学上到15岁上,因为家里供不起,就停了学,给本村一家当小长工,养

活母亲。那时候,我父亲在奉天商铺里当伙计,因为"七七事变",与家里断了书信来往,也不能接济家里了。父亲指望不上了,我只好靠打工挣粗粮供养母亲。

我小的时候对唱戏就特别爱好,尤其是太谷秧歌。我记得那时候村里秧歌盛行,每个村冬天都请老师傅教秧歌,不论农民在地里劳动,还是妇女坐在炕头做活,都会哼秧歌。我听见他们唱心里就痒痒,就暗暗记,没人的时候就唱两句。像《打冻漓》、《做小衫》什么的,我十三四岁就会唱了,有时候在课堂上,在校门外就唱起来,当时年纪小嗓子好,唱起来清脆悦耳。因为父亲不在,母亲管不了我。有一次我在校门外唱《打冻漓》,让村长听见了,就指责我说:"这成了你的戏园了,不念书,不知道唱得是些啥!"尽管这样我还是照旧天天唱,村里的老人听见了,说:"这小鬼嗓子铜铃铃的,将来打了戏吧。"我一听,唱秧歌的心劲更大了,记下了很多秧歌段子。

我舅母看我和母亲生活艰难,就把我唤到她家里帮忙做活,由于我舅母家是老庄户人家,养的牲口,种的40多亩地,我就到了那里和表兄们一起劳动。舅舅住的北六门村是唱秧歌名老艺人玉成旦(艺名大要命)的村,这里被人们称为唱秧歌的老家。我到北六门村的时候,大要命已经离开人世,但同台唱秧歌的老前辈还健在,那时候我十六岁。记得每逢下雨不能出工的时候,村里年老的、年轻的就在舅母家敞棚底下把马锣一挂就唱开了。刚开始,我站在边上看,时间长了,和他们混熟了,就跟着瞎唱什么《打冻漓》呀,《做小衫》呀的。这样一来,他们知道我会唱,嗓子好,每次都叫我唱,渐渐地胆子大了,肚里的词也多了。冬天,我就在北六门村正式学秧歌了。

当时还没解放,新中国还没成立,封建思想和习惯势力还很严重,我母亲听说了我学秧歌就专门从家里跑来劝我,并且让我舅母也劝阻我,不让我学秧歌。那时候人们认为唱戏和唱秧歌是最下流的,是腐败活计。我母亲说:"我们王门中不出这样的人。"但因为喜欢,我在母亲面前很坚持,我舅母和表兄也很支持我,母亲也没办法了,最后就不管我了,如果我父亲在,那就肯定学不成了。

我正式学唱秧歌的第一个开蒙戏是《做小衫》,那时候虽然台词很熟悉,但到上台时还是怯场,又害怕又害羞,这可怎么办呀?我开始排练《做小衫》时,观众围得水泄不通,两眼直盯着我,吓得我鼻尖上都是汗。老前辈们鼓励说:"不要怕,你记住,唱甚指甚,装甚像甚,就是说你唱天就指天,唱地就指地就行了,关于台步和一招一式,你自己发挥才能,身段要自然,不要僵就可以了。"我自己也下工夫,这个开蒙戏终于学成出师了。有些人私下议论说:"这个娃娃有意思,是个材料。"这年阴历二月初五,晓义村过庙会,下了请帖要北六门的秧歌去演出,班主刘铁蛮要我和他们一起去,说是看看他们演就行了。我想到晓义村是我姨母家,我害怕看到亲戚演不好,就向班主要求下次到别处我再演,班主也答应了。结果去了晓义村,开炮戏就非让我演。因为我唱小旦,那时候又没学会包头化妆,就请了个村里的俏皮女人给化妆打扮起来,羞得我实在没办法,快出场时,腿还打颤呢。硬着头皮上台演出,没想到效果很好,台下观众一直喝彩,晚上村里人一致要求我再唱一个。班主问我:"你还会唱啥啦?"我说会唱《割莜麦》,就开了《割莜麦》,结果观众一句一个好,一个《割莜麦》唱了个满堂红。从此,我的胆子壮了,信心也足了。回到北六门村前辈师傅们更是对我充满希望,把他们的看家本事全教给我了,就这样,我肚里的秧歌一天天多起来。

那时候,村里的剧团是业余剧团,农闲的时候唱一下,平时不唱,可我一有工夫就学,连吃饭都记不在心里,端的饭碗往秧歌房里直跑,一天尽迷在秧歌上。每天中午人家睡觉我在敞棚里扭捏,那时候,秧歌练功不像人家专业演员,主要就是走一走,扭一扭。我记得老前辈师傅对我说:"唱秧歌主要是嗓子和足底下的功夫,唱好了,走好了就行了,必须下这工夫不行。"他们说,要唱好,必须每天喊嗓子,要下步走好,必须腿板里夹上笤帚练习。这两套必须坚持不懈,年深日久就会出功夫。我就照老师傅的指教,早上爬在井口上喊嗓子,晚上在舅母家敞棚内练下步,腿板里夹着笤帚来回圪扭,有时候拿的镜子照着学哭学笑的表情。现在想起来,那时候就和疯子一样,好像带了邪气,真是失笑人。没办法就是喜欢得不行,就想在台上听观众的喝彩。

其实那时候唱秧歌也挣不上钱,在本村唱连饭也不管,到外面唱顶多管顿饭,有些有钱的爱好秧歌的,赞助个什么衣服、化妆品什么的。不过那时候周围村乡的人都知道我,我唱小旦,扮相也好,村里人都很喜欢。当时去别村演出都是到老百姓家吃派饭,每到一地,人们都争着让我到家里吃饭,有一次扯着我的衣服争我,把我的衣服都扯破了。一次剧团在徐沟桃花营演出时,有一个老妈妈央求管事的人,把我三天的饭食全都派在她家,还要认我做干儿子,演完临走时,老妈妈还给我做了身新衣服,非要我收下。剧团里也是分三六九等的,没有名气的演员自然就没人请。那时候我年纪小,又害羞,我在谁家吃饭,谁家院里院外都挤得满满的,女人们更是扒在窗户上看,看得我都不好意思吃饭。

解放以后,我这贫农的儿子有了地位,群众选我当了义务教员、贫协主任,政治、文化水平都有了提高,我唱秧歌在乡村的名气也更大了。我的拿手戏《探监》《洗衣计》《回家》《女起解》《小赶会》《大割青菜》《借妻子》《割莜麦》都很受群众欢迎。人们说:"看了香蛮旦,三天不吃饭。"有时候,遇到我上台演出时,前面还得有打锣开道的,因为人们争相挤着看,经常围得水泄不通,上下台都很困难。1953年,我记得有一次在徐沟马家庄演《洗衣计》,每唱到精彩处,台下就叫一声好,观众不断地往台上扔纸烟、扔糖。唱《踢银灯》时,我还没上场,后台一叫板,下面就开始叫好了。

那个时候,因为我唱小旦,又年轻,也有很多大姑娘喜欢我,现在叫追星,那时候没有这词,也差不多。没有台口的时候,我就在家里务农,我下地干活经常有大姑娘小媳妇在地头边看,也怪难为情的。有时,各个县里的姑娘媳妇们亲手缝制了帽帽、手巾、荷包送到家里来,有的还不止一次地来,这都是我母亲接待。刚开始,我母亲看她们大老远来,还安排她们吃顿饭再送走,时间长了也受不了,怕村里人说闲话,就不客气地对她们说以后不要来了,但总有不介意的,还照来不误。我妻子也是我的戏迷,就是看戏的时候认识的,她后来托人到我们家提亲,我一看还行,就同意了。我妻子是个好人,也不嫌我家里穷,结婚的时候只做了几件衣服,家里啥也没有。妻子过门后,又孝顺我母亲又勤快,

大半辈子过来了,我们一直很好。

　　说到村里人对香蛮旦的热爱,我的同行郇红梅在采访时还听到这样的一个故事:有一次,文水县的金虎儿剧团在杨乐堡演出,香蛮旦也被邀请了去,同台演出的还有一位艺名"交代清"的男演员,他的妻子叫腊梅子。夜场,"交代清"在演到一半时出场,而香蛮旦则唱最后的压轴戏,"交代清"演完后走了,腊梅子却没有随丈夫回家,而是等香蛮旦演完后,硬要与香蛮旦再聊一会儿,并约定第二天晚上见面。香蛮旦因为年纪小,对别人的要求也不好意思拒绝,就答应了。后来几天,她又用自行车带着香蛮旦在街上走,招来很多人看。这之后,腊梅子常到香蛮旦家看望香蛮旦和他母亲。1954年香蛮旦结婚的时候,腊梅子也来参加婚礼,哭得泣不成声,还给香蛮旦送了礼物。

　　虽然我唱秧歌在本地已经很有名气了,但我对师傅还是很尊重的,当时差不多的老艺人还有架子生、得宝生、有儿旦、独幅板、胎里红、二娃旦、海海旦、蛤蟆丑、二连丑、四儿旦等,大家虽然名气不相上下,但是互相观摩互相学习,从他们身上我学了不少东西。一起演出的时候,他们在前台演,我就在出场门看。有时他们也手把手地教我,给我排戏,教我唱腔,教我动作,使我受益匪浅。我那个时候很尊重老师,给他们沏茶、倒水、装烟点火,老师傅见我虚心好学,又尊重他们,再加上我性情温和,他们也就毫无保留地教给我。所以,我体会到只要你尊敬老师,老师就会毫无保留地传给你技术。人们常说:"人心换人心,五两换半斤",就是这个道理。

　　解放以后,由于党的培养和各位老师的指教,我从唱腔到演技方面都有了新的提高,特别是唱腔方面,我把各位名、老艺人们的各个唱法融合在一起,根据自己的嗓子条件,发挥自己的特点,有了自己的一套唱法。当时有的同行朋友们还指责我说:"香蛮唱出来和我们不一样。"就是不一样,同一个曲调就是有分别,我认为我的唱腔与众不同,观众喜欢的原因就是博采众长,在音色、行腔、装饰音、滑音方面都有自己的独创。时代不同了,群众的欣赏能力提高了,社会在前进,我们的

艺术也得不断改革创新,要唱出时代强音,否则就要淘汰。

解放后,我加入了共产党,党对我非常关心,给了我很多荣誉,让我参加过省、地、县历次的文艺汇演大会。1958年参加过省音乐汇演,1963年在地区百花会演中,荣获演员一等奖,被评为全区八大家之一。当时全国各文艺单位和音乐家们纷纷下乡采集民歌曲调,中央民族乐团、北京铁道文工团、长春电影制片厂、上海电影制片厂、晋中文工团都来过我这里。1959年我还在山西歌舞团教唱过秧歌,1963年还在山西大学艺术系教过两个学期的秧歌课,学生们对我都很尊重,叫我王老师。后来太谷县成立秧歌剧团,又请我去当副团长,还被选为山西音乐家协会山西省分会的会员,地区文联的委员、区政协的委员。我特别感谢党对我的培养和恩情,我就是一个唱秧歌的,赶上了好时代,政府对我这么重视和关心,给了我这么多荣誉,我要把我晚年和艺术全部贡献出来,培养青年一代,把太谷秧歌传下去。

王效端老人现在住在村里一个普通的院落里,如果不是事先明了老人曾经显耀的演艺生涯,很难把眼前这个憨厚平和又略带点儿内向的老人和那个俏丽光鲜的舞台形象结合起来。王效端老人是笔者接触到的为数不多的具有一定文化程度的老艺人。他在堂屋的正面挂了一副自己写的书法,抄录的是毛泽东的一阙词,运笔很见功底,连我这个每天与文字打交道的书生也自叹不如。词的两侧一面贴着一张复印在8开白纸上的"宽心谣",一面是20世纪80—90年代老人获得的各种荣誉证书。可以看出老人对自己的艺术和学问都非常自信。

王效端老人很健谈,显然也经常面对不同的拜访者,他对笔者的采访意图很明了,与老人的交谈是愉快而且没有障碍的。采访中,老人对自己年轻时的学艺经历记忆尤深,多次提到了自己曾如何博采众家之长,刻苦琢磨秧歌演技,他也不断强调老师傅对自己无保留的教授和共产党的培养,言语中既有感谢之情也有一分自豪。带有政治色彩的官式表述不时在在言谈中流露出来,这和老人在解放后所得到的比其他民间艺人更多的政治荣誉和身份有很大关系,这种对于共产党和政府的感情是真挚而淳朴的。

在村里走访期间，乡村社会对王效端老人的态度明显地分成了两类，年轻人和中年人有些不以为然，觉得就是会唱秧歌，现在也并没有太大名堂，还是住在村里；年老一些的就表现出了更多的尊重和喜爱，"说起来那可是我们这里的名人，早些年可是风光了"。这种截然不同的态度与现代社会中戏曲的影响渐衰有很大关系，另一方面，20世纪后半期以来，尤其是"文革"时期民间戏曲和乡村社会关系的破坏也是导致年轻人对秧歌和秧歌艺人感情淡漠的主要原因。

上述内容除对老人的访问实录外，还参考了老人提供的早年写的一份自传性材料和同事郇红梅的采访记录。

二 从民间艺人到"公家人"

讲述人：王基珍，艺名：盖汾阳
采访时间：2005年11月5日。

王基珍老人出生于1934年，是汾阳古贤庄人，他从1950年开始学艺，师从交城名艺人温耀高（艺名"文明丑"），初学旦角，被观众送艺名"盖汾阳"。1955年加入榆次县秧歌剧团，后曾担任榆次市秧歌剧团团长，成为生旦丑皆能的多面手，在晋中一带享有盛名，代表剧目《算账》、《刘家庄》、《裱画》，70岁时仍活跃在戏台上。

我出生在普通的农民家庭，是个贫农。我们村里有闹秧歌的传统，每到过年村里人就闹起来。我小时候赶上打日本人，村里闹红火也多少受影响，听老人们说，可不如民国那会儿热闹。其实也是，打仗的时候，村里人缺吃少穿，东躲西藏，哪有心思搞那个。那时候村里唱戏是八路军的剧团到村里演出，我记得我们村里的孩子一看见有剧团演出，就像过年一样，家里大人也不管，我们就扒在戏台边上看人家布置戏台、化妆、做饭什么的，反正看见啥都稀罕。部队剧团一般是演话剧和歌剧，说实话，村里人也不太稀罕，不过图个红火热闹，唱戏的时候孩子们最高兴。

我们村虽然都好听秧歌,可村里没有什么唱秧歌的名人,年轻人想学也没地方,后来村里就出钱从别的地方请师傅来教,师傅一般是赶冬天农闲的时候来,教上两个月就回去了,村里负责给安排地方住,有的时候师傅自己开伙,有的时候就在村里吃派饭。师傅请来了,村里喜欢唱的孩子们都可以跟着师傅学,也没有什么拜师的仪式,跟着学就行了。孩子们都喜欢凑热闹,一看别人学,自己也想学,大人们就当是孩子们有个收留的地方,倒也不反对,我们村差不多年轻人都跟着学。有的时候,你不学,村长还去动员你,因为村里出钱请人家,学的人少了好像就吃亏了。教秧歌的师傅一般是邻村唱秧歌有名的,或者是剧团的,村里人对人家也很尊重,一个冬天下来,村里或者给点儿钱,或者给点儿粮食。到了过年的时候,师傅就把学得好的孩子组织起来在村里的戏台上唱一出,算是给村里个交代,那时候看戏的人可是多,因为是自己家的孩子演,几乎全村都出动。因为是村里的自乐班,也没觉得唱秧歌是咋丢人的事情,反正自己演自己看呗。别的村都有秧歌班,如果我们村没有好像低人一等似的,所以村里人都说,咱不管好赖也得办一个。

我学秧歌比较晚,十五六岁才开始,都到了解放以后。那时候我们村请的师傅是交城的文明丑,那可是唱秧歌的名人,师傅的报酬是一年一石麦子,教三年共三石麦子,全部由村里的秧歌爱好者集资而来。师傅一共教了二十几个小孩子,刚开始也是不挑,谁想学都行。可这唱秧歌需要天赋,如果你嗓子不好也唱不了,我记得我们村有个和我差不多的孩子,特别喜欢秧歌,天天跟着师傅学,可就是嗓子不行,学了半天也没起色,师傅就和他说:"你别学了,学也是白费劲,实在想学就学个鼓板什么的吧。"他后来也就不学了。我的嗓子好,师傅对我也很器重,也给我开小灶,他认真教,我就认真学,慢慢村里人都知道我唱的好了,开始在村里的戏台上唱。上台唱秧歌,家里也不太乐意,觉得不是好人干的,不过那时候我也长大了,家里也不太能管得了了。师傅在我们村教了三年以后就不再要报酬。这时,学得好的孩子已经能和师傅一起搭班外出演戏挣钱了,挣了钱师傅拿大头,我们拿小头。我就一直跟着

师傅在外面挣钱,也没有什么固定的戏班,哪家请就去哪家,即使挣不到太多钱,至少演出期间师徒的吃住基本能解决。我师傅是个好人,对我很关照,我也对师傅很尊重,我们师徒关系一直很好。那时候,我们这样到处搭班唱秧歌,在台上人家挺爱看,唱的好的时候,还往台上扔烟呀,送烧饼呀,可一下台就没什么地位了,唱戏还是感觉让人瞧不起,有时候也受人欺负。我师傅心气高,不好的戏,就是荤段子他是不唱的,也得罪人,反正也就是能糊弄了我们俩的生活,也接济不了家里。我爹娘也老是说道我:"这么大个人了,就唱秧歌有啥出息,连个媳妇也说不下,看你咋办。"有时候也想自己的出路,就想着趁年轻,再跟着师傅跑达跑达,唱一唱,也长见识,过两年再说。

1955年,我们在榆次演出,演出完了,我就在榆次县城里转悠,听人们说榆次县秧歌剧团在招演员,我就有点儿动心,不过这事也得和师傅商量,出来唱戏我都是听师傅的,万一我让招上了,师傅搭班肯定受影响。我想如果师傅不同意我就不去试了。回去一说师傅还挺支持,师傅说:"这是个机会,难得,你去试试吧,如果招上了,也替咱唱秧歌的争口气,就跳到城里了,我也替你高兴。"师傅一同意,我心里就有底了,高高兴兴就去了,结果就真招上了。那个高兴呀,真是没法说,做梦也没想到的事呀。那时候,县秧歌剧团虽说比不上省城的大剧团是国营单位,但也是县政府直接领导的,也给调动关系,转户口,村里人都说,我这个唱秧歌的真是鲤鱼跳龙门,一下子成了公家人了。好多人都到我家去道贺,家里还请亲戚朋友们吃了饭。

到了县剧团就是公家人了,每天也得上班,按月发工资,就不能和师傅搭班唱戏了。工资不高,刚开始也就十几块,后来涨到三十几块,说实话,收入比跑台口时要少了点儿,像我这也不种地,家里活一点儿也帮不上,钱也就是刚够花。不过这个荣誉是多少钱也换不回来的,有几个村里唱秧歌的能到了县剧团,还能把关系转过来的?所以,挣钱多少那时候真是没计较。

我们是县里头成立的大剧团,汇集了很多各地的秧歌名人,有疙瘩丑(张效富)、有儿旦(董世俊)、保险盖(向牛只)、水仙花(双渠)、照明

月（张伟）、还有盖平遥（邱金兰），我们是最早有女演员登台的剧团，剧团一成立就打出了名气。剧团平时的演出任务也很多，大多是些政治任务，像各地修桥、修坝、修路、修水库什么的，我们都去慰问演出，因为我们是县里的剧团，去了人家都很尊重，剧团吃的、住的都特别关照，和过去跑台口经常受气那是没法比的，要不说，咱不图挣钱，争的就是这口气。像这种演出一般是政府出钱给剧团一定的补助，有的时候施工单位也象征性地给点儿，剧团的经济情况还可以。不忙的时候，我们剧团也跑台口，搞商业性的演出，不过因为我们是大剧团，到了村里底气也比较足，演什么戏是我们和村里商量着来，有些村里小剧团演的东西我们是不演的，我们是严格按照政府规定的来的（指的是当时各级政府颁布的禁戏令）。虽然当时能选择的剧目有限，不过下去演出还是很受欢迎，因为我们剧团里都是名人，把式好，演出我们是不愁的。公家单位就是有这点好处，后头有政府支持，工作好开展。剧团里虽然都是名人，可在工资上差别不大，大家基本上都一样，前头唱的和后头搞剧务的也一样，那时候公家单位都是这样，大家热情都很高，都不把挣钱看得太重。

每年过年，剧团放假我都回村里，那时候，老婆孩子还在村里，村里人一听说我回来了，也都到家里去串门，正月里非得在村里唱两天才行。有的时候邻村也请，有亲戚在的意不过就得去。说实在的在家里也待不了多长时间。你在村里不唱是不行的，一来人家背后说你飞出去了，瞧不起村里人了，抖起来了，就有人说闲话，咱受不了。二来家里老的小的都在村里，我又不在家，还指望村里多关照，所以一般都要唱的。有一年，记得好像是年初五、初六的样子，剧团要我们回去有演出任务，我还顾上在村里唱？村里人说啥也不让走，非得唱两场才行，没办法，临时就在村里组织起来开了唱，唱了两场才往县城赶，到了县城都半夜了，剧团领导也有意见。唉，这也是左右为难，哪边都得关照的到，村里更是不能得罪，要不背后让人说闲话。

我们剧团刚成立的时候，遵循县里要求，"两条腿走路"，又改造传统旧剧，又排演新剧，光唱旧的，体现不出我们县剧团的优势，光排新的

群众不答应。好在剧团里能人也多,那时候新剧也排了不少,水平都还过得去。剧团还有个叫"三并举"的方针,就是要演出传统秧歌、改编历史秧歌和排练现代秧歌同时进行。五六十年代是我们剧团最兴旺的时候,旧剧也改造了不少,新剧也排了不少。我刚开始攻青衣,后来改唱小生,拿手的就是《回家》、《算账》、《卖高底》,后来又排了《刘家庄》、《裱画》,剧团里外都说好,参加省里的汇演、竞赛什么的,每次也能拿到奖,在团里评过优秀演员、先进职工什么的,这都是政府给的荣誉。

后来就到了"文革"的时候,"工宣队"进驻剧团,那时候,很多地方剧团都改成了"文革"宣传队,要不就是解散了,我们剧团还坚持到1970年,"工宣队"的人都是不懂艺术的,但那时候人家说了算,他们说"秧歌不能演样板戏",还是下乡劳动改造吧,就把我们剧团解散了。剧团里的演员没转关系的就又回了村里,转了关系的有的回了村里,有的安排到厂里、供销社站柜台什么的,反正是各干各的了,我也回了村里。政治运动就是这样,当时剧团解散大家都不乐意,可也没办法。"文革"结束以后,大概80年代了吧,县里又让恢复剧团,我们又都回去了,我就当了副团长,主要就是负责业务,又招了一些年轻演员,培养这些年轻人。当时剧团大概有50多个人吧,还是挺大的。剧团一恢复,就赶紧开始排戏,由我打头排了《状元与乞丐》、《闹菜棚》、《迎女婿》。参加省里调演的时候,我主演的《状元与乞丐》还得了个青年演员调演一等奖,实际上那时候也不年轻了,年轻的还没培养起来,都挑不起大梁。后来,榆次市成立了艺校,专门设立了学习秧歌的班子,我们这些老的也去教学生,从他们中间选一些优秀的留在剧团。再后来的就休息了,回家看孙子了。现在他们年轻人有点儿本事的都自己承班子单干了。

王基珍老人,是我采访的老艺人中唯一一个仍住在城里的艺人,他的儿女现在也都在城里工作,老人两口子现在就负责给全家做饭,带孙子。虽然老人住的小院很普通,但老人对现在的生活很满意。和同年龄的其他名艺人相比,做过县剧团领导的王基珍老人现在已经是一个

脱离农村的城里人了。在言谈中,老人不断地使用了唱秧歌的艺人和公家人这样一对反差很大的词语来形容他大半辈子的人生经历,可见由民间艺人到公家人的跨越是老人生命中的重要转折。对于成为"公家人"的经历,老人印象最深的就是政府所给予的支持和荣誉,以及作为"公家人"参与到乡村演剧中时所体会的民间艺人没有的优越感和主动性,这些都让老人生出怀念和感恩的心情。当然,农民的出身,还是使改变了政治身份的艺人难以脱离和乡村社会的关系,而乡村文化传统中所固有的文化网络,也使得这些"公家人"在面对乡村社会时也不得不遵循村里的"规矩"。实际上,艺人们的世俗身份在乡村社会并没有发生太大变化,甚至乡民也依然以一种不以为然,甚至鄙视的眼光在看待他们,而艺人们对此也是接受的。这可以说是政府在以国家力量改造民间文化的过程中难以触及的部分。

三 我们剧团和老团长

讲述人:米安儿(化名),男,1933年生。
采访时间:2004年4月12日。

米安儿是文水县南徐村人,现住在县城近郊的桑村,曾经是交城秧歌剧团的团长,是剧团的鼓师,现在他休息在家,偶尔也作为顾问协助文水县的私营秧歌剧团晋秧秧歌剧团的工作。虽然做过团长,但老人面对采访还是比较拘谨,感觉更像是个憨厚朴实的农民。

我以前是剧团里打鼓的,我的嗓子不行,唱不了秧歌,不过从小爱好,就学了打鼓,胡琴也会。我们小时候,村里都学秧歌,也不算个啥,家里大人也不管。村里有会唱的,我们一群小孩就跟着瞎学,过年的时候就在村里的戏台上瞎唱,年纪小,也不害羞,描眉抹眼的还挺高兴,大人们就在台下看,就图个热闹。学秧歌还不用上学,村里小孩就愿意去。我小时候,也学过段时间,教戏的师傅说,自己胡唱唱还行,上台就

不行了,就是嗓子不好。他说你要想学还不如学鼓啥的,我就跟村里一个打鼓的学上了。平时就是在家种地,过年村里唱秧歌的时候,我给打鼓。

解放以后,交城县成立秧歌剧团,我就参加了剧团,我们剧团刚开始是民营的剧团,团长是晋中有名的秧歌艺人文明丑,大名就是温耀高,他是交城温家寨人,那时候说起秧歌来,人人都知道他,他自己唱的好,也教了好多有名的徒弟,像后来的"盖平遥"、"盖汾阳"呀,那都是他的学生。那时候想学秧歌的村子都请他去教秧歌,老人热心,教学生态度又好,不和那些戏班子一样,还打骂徒弟,要徒弟伺候什么的,就是性情好,村乡的人说起人家来,都很敬重的。

我们老团长家里也穷,他爹娘都死得早,他小时候住皮店当伙计,也算是经过商,家里有几亩地,还有一头毛驴,就因为这,"文化大革命"的时候,老人受到了批斗,说老人是地主富农,把老人给斗死了。我们团长可是个好老汉了,当团长的时候对团里的人都很关照,我们团也办得好,周围村乡一说都知道交城秧歌剧团。温团长是从小时候就开始学秧歌的,他上过学,有文化,水平高。他和我说,他当伙计的时候就喜欢听戏闹票,掌柜的因为这还老说他。他那会儿还向"圪抿壶"(薛贺明)学过艺。后来,他干脆就辞了掌柜,专门唱秧歌了。那会儿有名的艺人都是搭班唱戏,不固定在一个戏班,温团长也是经常到祁县、太谷和名艺人们同台演出,肚子里有几百个剧目。温团长有文化,学秧歌比别人都快,他还会自己编戏。要不说像我这不识字的就不行,倒是那会儿认字的艺人可不多,小时候都学了唱了,谁还上学呀。团长专攻丑角,其他的也能演,像生呀、旦呀,没人上的时候,团长就顶着上,那是演啥像啥。

解放以后,当时对咱们这些唱戏的有一个"百花齐放、推陈出新"的方针,我们团长是积极响应,他是文化人,一直就反对唱低级的荤戏,他自己是不唱这些戏的,现在有了这个方针,团长就开始宣传唱文明戏,因为他是演丑角的,别人就送了他一个"文明丑"的艺名。我们剧团是50年代成立的,团长张罗起来的,刚成立起来的时候也有几十个人吧,县里也支持。我们是民营剧团,演出主要是跑台口,就在交城、文

水,有时候也到祁县、榆次、太谷演出,请戏的也挺多。我们团长政治觉悟高,演出的剧目都能结合当时的政治运动,他自己也排新戏,我记得他排的最有名的就是《裱画》,歌颂革命斗争的。因为是名艺人唱,老百姓听着也过瘾,效果还很好,县里头一看内容好,也支持,还把这个新剧报到了上头,最后得了中央的表扬,有了这荣誉,剧团里的艺人都觉得长面子,大家唱起来底气更足了。60年代,也就是"文革"前,我们剧团改成了半农半艺,农闲的时候就组织起来唱一唱,农忙的时候就各回各家种地,两边都不误。这么一改,报纸上还有宣传啦,当时《山西日报》有个头条,就叫"半农半艺好",宣传我们的事情,老团长也很高兴,和我说,咱们这条路是走对了,赶上好时候了。那时候县里还奖给他大匾,还选他当县里的人大代表。上头来了人,要听咱们的秧歌也叫他去唱,从上到下都知道他,那是我们剧团最红火的时候。

我们剧团分工也很细,和大剧团差不多,有专门跑台口的,就是全省各地地跑;有负责剧务的,像服装、布景什么的都归他管;还有管后勤的,我们到村里演出,吃呀、住呀都是人家张罗,我们也是县里的大剧团。

跑台口演出还和过去差不多,联系好了,村里的人就来剧团写戏,定好日子,演几场,演什么剧,到日子我们就装车去演出。去了一个村子,照例是要拜会村里管事的人的,他们一般是村里当官的,村里有势力的、有名望的人。有的时候要拿一些东西,就是些点心什么的,有的时候不拿,但剧团里的领导得去看看人家,表示个敬意,知会一声,意思是剧团在村里演出,请他老多多关照。这是不能省的,要不剧团的吃住都受苛待,连生火的柴都没有。再不就是在开场以后捣乱,比方说:搬个凳子坐在戏台上不下去,误了功夫就得罚戏;唱戏中间撺掇着后生们喝倒彩,让你唱不下去也要罚戏。这些事都发生过。

有一次,我们剧团在村里演戏,和村里管事的没处好,演出的时候可是担心来,就怕人家找麻烦。演了三天倒没什么事,最后演完剧团都装了车准备赶下一个台口呀,那个管事的带着人拿着棍子来了,我一看就知道坏事了。他说,我们偷了村里的一个碗,要我们把东西全卸下来

检查,剧团的人都很生气,可也没办法,在人家的地头上,又把车上的东西全卸了下来,结果真的有个村里的碗,是装车的时候他们偷偷塞进去的。于是,村里又要罚钱又要罚戏,把我们一个演员的头都打破了,好说歹说才平息下来。这事以后我们出去跑台口更加小心了,装车的时候让他们村里人看着,省得打麻烦。这样的事情也不太多,村里也怕麻烦,大家你好我好就行了,以后还要打交道,一般来说到村里演出还是挺顺利的。

我们剧团那时候叫民营剧团,也接受县里的领导,后来县里派了个年轻干部到我们剧团,好像是当政委什么的,挺年轻的个后生。刚来的时候我们团长很高兴,说我们这些唱戏的也能接受党的领导了。刚来的时候,我们团长对他很照顾,团长说:"一来人家是政府派来的干部,来指导咱们工作,咱们得在生活上安排好;二来是个年轻的后生,就像咱的儿子辈一样,咱比人家年长,也要多关照。"团长把我们剧团最好的房子让给他住,还多给他准备了一床被子,刚来的时候,团长亲自给他把床都铺好了,怕他来了冷,不习惯,团长还给他屋里生炉子。团长都这样,我们其他人也对人家非常尊敬。年轻干部不是唱戏的出身,对秧歌也不太懂,本来他来剧团主要管思想政治工作,传达上头的指示什么的。可是我们团长尊重人家,什么都要和他商量,有时候也听人家的,慢慢地他也就管起了我们剧团业务上的工作。因为他年轻,当时剧团里有的人也对他不服气,说一个毛头小伙子还能管我们,唱又不能唱。团长就给大家做工作,说人家是政府派下来的干部,咱要听人家的。

刚开始,我们剧团在团结方面还搞得挺好,后来,团长和政委之间就有了一些矛盾,具体的咱也说不清,反正就是那个政府干部对剧团的工作不了解,干啥也想插手,有时候专门和团长闹意见,觉得自己是上头派下来的,剧团应该听他的,要主要配合中心任务。可我们剧团是跑台口的,演员们都有一大家子人要养活,光宣传卖不出台口呀,慢慢地两个人就说不到一起了,有了些意见。

到了"文化大革命"的时候,团长就遭殃了。那个时候,每个单位都要定什么右派、地主、反革命什么的,都有指标。我们剧团都是些唱

戏的农民,哪有什么这些东西呀,可是那也不行,每个单位都要有,要报上去。后来有人说团长以前经过商,家里还有地,还有毛驴,就定了个什么资本家还是地主的,也忘了,报上去了。当时大家都没想着有多严重,就是完成指标,以为报上去就没事了,团长自己也没想闹成啥样。谁知道,后来越闹越厉害,一有运动就把团长拉出来批,以前闹矛盾的也站出来批,老汉一辈子跟着共产党,没受过这治,1967年就死了。唉,那可是个好老汉,秧歌又唱得好。

后来我们剧团就解散了,大家各回各家也不唱秧歌了,我也回了家。到了"文化大革命"结束,80年代了吧,县里又组织秧歌剧团,就又把我叫去了,我在剧团里也算啥个老人了,为人也随和,就选成了副团长,负责剧团的业务。剧团刚成立那会儿,我们也招考演员,各个村报名的也不少,我们就在剧团里摆了个场子,谁来考就现场唱,我们几个老的就是考官,大家觉得好就留下来。那时候成立的剧团就是民营了,成立的时候还有县里的领导参加,后来剧团的工作县里就不太管了,我们还主要是卖台口,唱什么戏也自由选择了,以前不让唱的后来也都能唱了。80年代的时候我们剧团也红火了几年,经常也参加县里组织的汇演、竞赛,不过和以前老团长在的时候不能比了。那时候,剧团里有好多名艺人,团长自己唱得好,领导得好,大家也都团结,剧团搞得好,能挣了钱。后来的剧团影响倒是有,在交城、文水这一带是最大的,可老人们不多了,老的老,死的死,都不唱了。年轻的学戏不像我们那时认真,学两个剧就上台,别的都不会,把式上也不如老的精细,观众们,尤其是那些看过老艺人们演出的村里老人有时候也提意见,这也没办法。

再后来,各个村成立的秧歌班子也多了,剧团里有点儿本事的干两年挣不上钱,就自己组班单干了,要不就是做买卖了,还有的托人找关系进了工厂了,人心就不齐了,也就不行了。再后来就把戏箱收了放到县城附近的一个村里,大家就又解散了,我也回了村。过了两年,听说那个村里的一个有钱人又承了班,就用的我们原来的戏箱。现在的剧团都是单干的,是个人的啦,能挣钱的,有关系的就干,挣不了钱的就

散,可是自主了。

　　这两年,文水米团长办的晋秧剧团有时候也请我去做顾问,我现在也没什么事,他们需要的时候就去教教他们年轻人。

　　米安儿老人并不是很健谈,采访刚开始还比较拘谨,谈话中不停地搓动着双手。老人现在住的地方并不是他的家乡,而是距离儿子工作地方较近的文水县城近郊的一个村子。老人现在和儿子住在一起,是村边的一个场院,隔着一条公路就是村子住户较为集中的地方。老人家里的布置也很简陋,依然在用着几十年前的旧家具,可见生活并不富裕。对于这个外来户,村里人对他的了解并不多,大多数人不知道老人曾做过县里最大剧团的副团长。

　　对于自己的经历,老人觉得并没有什么可谈的,而说到剧团的老团长,老人就感慨良多。言谈中流露出对这位多才多艺的老艺人的敬仰、同情和怀念。对于那个特殊的时代,老人没有表达太多的怨怼,而是一种淡然的接受。这种接受的态度在很多曾有辉煌经历的秧歌名艺人身上都能或多或少地感受到。这可能与他们农民的出身和自己对秧歌表演的较低定位有着直接关系。由乡村走向城市,让他们欣喜却没有忘乎所以,由城市回归乡村使他们黯然但也没有颓废丧志,接受现实、妥协于强势似乎正是中国农民的一种惯常的生活态度。

　　采访结束后,老人盛情挽留我一起吃饭,并一再对中午吃饭时我的破费表达谢意,觉得那真是不应该的浪费。其实那也只是在县城边的一个小饭馆里随便点了几个菜,而且一起吃饭的还有其他一些人,但老人对此感到很过意不去。老人听说我做田野调查时住在城里,往来很不方便,就立即邀请我住在他家里,并要把家里唯一一间有床的屋子让给我。出门时,老人一直把我送到公路上,陪我等三轮车,车子开出很远还能看到老人向我挥手。所有这一切都让我感到了无名的温暖,尽管岁月流转,老人曾经历过同时代其他农民没有的颠沛沧桑,但却依然保留了一个农民的淳朴和热情,而大概也正是这种平实敦厚的品格,使当年由他们所表现的秧歌小戏具有了较其他艺术形式更浓郁的乡土味,从而得到了乡村社会经久不息的拥护。

四 "唱秧歌就是图个红火"

讲述人:张全明(化名),男,1925年生。
采访时间:2005年5月12日。

张全明老人是太谷县桃园堡村人,他是我所采访的年龄最大的老艺人,没有参加过县剧团,一辈子都在本村唱秧歌,也曾随本村的秧歌社到邻村演出。张全明老人也是村里教秧歌的师傅,现在桃园堡的年轻人学秧歌还是要找他给指导一下。

我今年都81岁了,有点老糊涂了,很多事情都记不清了。我就是咱们桃园堡村的人,十几岁开始学的秧歌,那是日本人来的时候,后来把日本人打走了,村里人更闹起秧歌来了,就是图个红火。日本人来的时候也唱,就是不如后边的时候热闹。(在老人的记忆中,并没有确切的年代概念,他以日本人来和走作为不同年代的代称。)我们就有教秧歌的师傅,有两个师傅,一个姓武,一个姓王,是两个老师傅,他们教村里的年轻人唱,谁爱好谁就跟着学。我们村里是有师傅,有徒弟,闹起红火很热闹,我家里兄弟六个,都跟着师傅学,都是爱好这个,还有邻村的人也过来学的。学这个都是自愿的,村里爱好这个的就跟着学,不爱的也不学,谁也不干涉谁。我们村武师傅家闹秧歌很有名,他们家承着我们村的秧歌班子,那时候都不叫班子了,叫剧团。就在自己村里演,年轻的学了,师傅们觉得谁学得好就让谁上台唱,学得不好的就不让上。那时候学戏也不给师傅钱,都是本村人,就是给打壶酒呀,帮着干点儿活什么的,要是外村的就得意思意思了。学戏的时候也不用拜师,像那些唱梆子戏,拜师都得磕头,我们这都是本村的,师傅知道你学秧歌就行了,不用拜,都是邻家,父一辈子一辈的,要是外村的来学就得拜师,就正式多了,还要给师傅钱,本村的不用。

教秧歌的师傅也不识字,我们学的也没文化,都是靠口传,师傅口传,我们记在脑子里。唱词都不能记错,也不能少记,要不交代不了,师

傅也不让你上台。那些老段子村里人都记得可牢啦,该哭的时候你要是笑了,台下的人就不让你,都得记得很清楚。当时我学得认真,师傅就让我上台唱。我刚开始是唱生的,那时候戏台上没女的,都是男的唱女的,男的都不愿意唱女的,我长得端正,唱得也好,师傅就让我唱女的,后来就唱女的了。后来师傅就让我加入了剧团,我们剧团大部分时间是在本村唱,有时候也到外边唱。到了过年节的时候,村里就领上剧团你村唱唱,我村唱唱,要在周围村乡唱上一圈,表示个交往,唱这样的秧歌是不要钱的,赶上吃饭人家管顿饭。平时,他村过会呀、嫁娶呀、办丧事呀,请我们去唱,就能少挣点儿,也挣不了多少,三两块钱。倒是我们也不靠这养家,我们都还种地,主要还是靠种地,唱秧歌挣个零花钱,买包烟啥的。我们平时也不出去唱,都是在正月里,七月秋收了以后唱。

我们村的秧歌班子也不知道是什么时候成立的,听老人讲就是上一辈的事情。刚开始成立的时候有40多个人,都是爱好这个的,就凑份子出钱买衣服、买帽子什么的,就闹起来了。凑份子就是有钱人多出点儿,没钱人少出点儿,表示个意思。出去唱秧歌挣了钱,大家一起分,也不是说谁出的钱多就分的多,差不多都是一样的,那时候40多个人都同意,就是个爱好,也不是为了挣钱。我开始唱也是因为喜欢,后来村里人都知道我唱得好了,那时候,村村都闹秧歌,不闹就让人笑话,村里一闹村长就叫我,村里有要求,不唱不行的。以前是40几个人自己组织的唱,村里不管,后来村长听了觉得唱得好,他也爱好,就说召集起来唱吧,就把我们集中起来成立了剧团。村里要闹红火的时候,我们就唱一唱,外边有村子请就去唱两场,平时歇了,还是以种地为生。我们剧团的团长是大家选出来的,也有管戏箱的、也有专门唱的、也有乐队的,大家各负其责。我们没有跑台口的,去外面唱得不多,主要就是在村里唱,就是图个村里红火热闹。

刚开始唱秧歌是不能上村里的戏台的,人家唱戏那是正式的,有唱有把式的,是连本的大戏,秧歌不行,有一些不好的、荤的段子,是不能上戏台的,就搭个土台子唱,后来也就让上戏台了。我们那会儿除了唱

老段子,还自己编一些段子唱,就是本村的事,这家打架了就编一编,有打架的,有劝架的,闹个红火。演的时候怕打麻烦,都不用真名,要是张家的事就改成李家演。像这些小段段都是村里的文化家编的,也有唱秧歌的自己编,就是闹笑话嘛。那时候,村里唱秧歌是自己想唱啥唱啥,成立剧团的时候,你唱什么段子都是自己选的,要是唱好了,村里人都知道,你一上台,底下人就叫,你给咱唱个啥啥啥吧,都是让你唱拿手的。我那会儿唱《游神头》、《把鹌鹑》,人们都说好,每次上台村里人都叫唱这两个。我那会儿也没有艺名,在本村唱没有艺名。

那时候太谷这驻的日本人,山里也有八路军,对村里唱秧歌都不太管,有时候日本人也组织各个村唱秧歌,有八路军来就给八路军唱。给八路军唱在村的南面唱,给日本人唱在北面,两家都分着。两家的戏也是分着的,给八路军唱的革命戏不能给日本人唱,给日本人唱的八路军那里不能唱,就是唱村里的事情没人管。我们那会儿唱村里的戏多,革命戏唱得少,也没人会编,也没人会唱,有的时候去外村听了个啥,就回来也编排编排,给八路军唱的时候凑个数,大部分还是唱自己拿手的旧的。日本人来那会儿,对村里唱秧歌不大管。

我们唱秧歌比不上那些专业的,不过也讲究喜怒哀乐,也得会表演,该哭得哭,该笑得笑,要是没有喜怒哀乐,在台上没表情光有嗓子也不行。唱秧歌主要靠表情和嗓子,不像人家戏子呀要练功夫,在台上翻跟头呀,打斗呀,唱秧歌的没有这些。唱秧歌还有一个就是用方言,像我们太谷秧歌就是太谷话唱,用普通话唱就没那个味了。我们村的剧团那时候也是个大剧团,日本人退了以后,我们还到太原、榆次唱过,是卖票唱的。卖了票挣下钱拿回来大家分,唱一回分一回。后来剧团就按份子分钱了,有七份的、六份的、五份的,是剧团里头自己评下来的,我们这也叫股份制,剧团里出钱多的,唱得好的都分得多。出去唱一台戏就是三天九场,一天三开戏,上午、下午、晚上。剧团去了由人家点戏,我们有戏折子,有120个剧。后来出去唱也多少能挣上点儿钱,比种地要轻松,挣钱容易点儿。

我们村种地的多,做买卖的少,原来就是这样,农闲下就有时间闹

秧歌,像人家有的村做买卖的多,哪有功夫搞这个,人家一年四季都忙着挣钱。我们村种地的有七成,做买卖的有三成,人家做买卖的都不待看这个。村里唱秧歌就是这样,爱看的人就看,不爱看的就不看。

六零年困难的时候一直到"文化大革命",村里还组织唱秧歌,就是和以前比少多了,人们都没心思唱了,好多旧的都不叫唱了,慢慢村里也就不愿意组织了,我们也都不唱了。到了"文化大革命"结束,我们十几个老的又组织起来,也有年轻的参加,又唱开了。我们村的这个剧团现在还在,都是些年轻人了,我们这些老的都不唱了,有时候村里人硬要叫,上去唱上一段。现在剧团里的人都是有文化的了,有了剧本,不像我们学戏那会儿全靠师傅口传,人家会唱的就自己学着唱,不会的就找我们这些老的指导一下。现在的剧团比我们那时候要好了,服装呀、家具呀都先进多了,我们那会儿是尽男的,没女的,这会儿是尽女的了,剧团现在唱的九个女的,一个男的。唱的内容都还是原来的旧的,也不像我们那会儿编新的了,现在人们都忙着挣钱,都没那心思了,也没有老师傅那会儿的技术了。再说,现在又是电视,又是广播的,年轻人爱好的少了。我自己七个孩子,最大的儿子已经不在了,都是本村种地的,谁也不学唱秧歌了,都不爱好了。现在七个孙子都大了,还有一个重孙子,人家都有自己的一套了,和我们当年可是不一样了。

张全明老人不是很健谈,由于年龄大了,对我的采访意图也并不很明白,大多数时候,都是我问他答的形式。老人浓厚的方言成为我采访中最大的障碍,好在老人很配合,我听不太懂的地方总是不厌其烦地重复。听旁边人介绍,尽管80多岁了,但现在老人也会偶尔在戏台上唱一段,村里唱秧歌的年轻人都是老人的学生,遇到不会的地方就会来向老人请教。采访中,一个中年妇女走进院子,熟络地和老人打了招呼,拿起桌上的西瓜啃了起来,老人介绍她是村里人,是老人的一个徒弟,经常来和老人学秧歌,现在和自家人一样。尽管来人不承认,但从介绍人和村里人的言谈中可以看出,老人仍被认定为现在村里教秧歌的师傅。师徒之间既是本村人,又是父子辈的关系,使这种师徒之间有着更加亲近自然的关系。这大概也是传统社会里,秧歌传承与其他技艺传

承的最大区别所在。似乎为了验证这一点,老人在交谈中也不断强调本村学秧歌与外村人来学秧歌的不同待遇,本村唱秧歌和到外村唱秧歌的差异。从这个层面上看,乡村秧歌已不仅仅是一种民间自娱自乐的手段或方式,而且也是乡村共同体的代表和象征,无论是参与演出还是观看或赞助,乡民都能从中得到一种身份认同的满足。

不过,这种身份认同在今天似乎也有着被打破的危险。交谈中,老人的小儿子参与了进来,他是一个四十岁左右的中年人,他对于父辈唱秧歌的经历不以为然,他坦承自己既不唱秧歌,也不看秧歌,觉得那没啥意思,还不如回家看电视。对此,老人并没有反驳,只是说,"现在都是有文化的人了",似乎唱秧歌是没文化人的专享。老人是村里唱秧歌的名人,但可惜的是老人的七个子女竟没有一个人跟着老人学秧歌,用老人自己的话说是都不爱好,这也让人不由感叹秧歌在今天乡村社会的前景。

采访中,老人反复说,村里唱秧歌就是图个红火,不是为挣钱,家里主要靠种地。老人似乎很回避靠唱戏挣钱的说法,而且从老人的言谈里也可以体会到,农民和艺人在老人的观念里是完全不同的两种身份。兴趣所在的唱秧歌只是种地之外的副业,并不是维持生计的手段,老人只是一个爱好秧歌的农民,而不是一个农民出身的艺人。老人住的院子很大,院子里种满了各种蔬菜瓜果,他告诉我,现在年纪大了,不种地了,就在院子里种菜,一家人的菜是够了,种了一辈子地,不种点儿地身上难受。

与前面的采访对象不同,唱秧歌始终没有成为张全明老人的职业,老人更乐于别人将自己视作是一个完全的农民。作为爱好,老人对秧歌的感情可以说更为纯粹,在参与秧歌的过程中,既没有太多的金钱收益,也没有太大的政治干扰,而只是内敛为他个人生活经历的一部分和乡村社会身份的体现,所以,老人才能以这样一种淡定的态度回忆秧歌,这个他曾经喜爱和投身其中的乡村活动。事实上,这也正是乡村社会大多数民众对于秧歌的观感和体会,也是秧歌这种民间艺术在乡村社会更理想的存在状态。

五 "桃园堡的秧歌有传统"

讲述人:温玉贵(化名),男,1936 年生。
采访时间:2005 年 7 月 18 日。

温玉贵老人也是桃园堡村的农民,年轻时曾参加本村的秧歌剧团唱秧歌,与张全明老人一样,他也是本村秧歌艺人武永年的弟子,艺名夜壶丑。

桃园堡的秧歌有传统,我们的上一辈子的老人们就爱闹这个,留下来到我们那会儿,村里人人都能唱两句,就是闹个红火也没啥。

你像咱这秧歌,咱那个时候,在我们小时候吧,唉,也不是个什么正当职业,也不是个甚,都是些没人管的人就做这营生了。像人家家庭好些的,有父母的都不叫唱这秧歌的。我那时候吧,是既没爹也没妈,家里也穷,甚也没有了,就跟着村里人唱上这个了,唱的唱的逐步地唱得有点名气了,一闹红火人们就非叫唱不行。我年轻那会儿嗓子很好,有点儿唱秧歌的天性。旧社会的人闹红火哪像现在这么闹呀,那时候麦收一过,人们啥事也没啦,哪像现在家里都有电视机什么的,那会儿甚也没啦,到冬天没事情的了。人家娃娃们有人管,上学堂念书,我这没人管,就跟着人们去听戏、听秧歌,跟着唱两句,唱秧歌的一听,觉得我嗓子好,就教我,逐步逐步就唱上了。

那个时候我大概也就十三四岁,啥也不懂,别人一夸奖说我嗓子不赖,咱也就当那么回事地跟着唱,后来就跟着师傅上台演,我是唱丑角的,唱得多了,别人都知道了,就给了个艺名"夜壶丑"。那时候唱秧歌,音乐好记,就是那皮且皮且光,不管多大的场子,有多少人听戏,全靠你自己的嗓子,那会儿哪有什么话筒呀,音响呀。那时候要是你的嗓子达不到要求,后面的人能听见?你非得用上劲唱不行。所以唱秧歌嗓子很重要,你没嗓子就不能唱。那要是嗓子不好,台下能听见你唱的是甚?遇上风大的天气,顶着风唱也得让后面的人听见,要不台下的人就不

让。唱不好,听戏的人说道起来可不留情面,以后你就别想上台了。

我一直在村里唱秧歌,说真的,秧歌里尽是些不好的内容,都是荤的。没有荤的人们不爱听,前半夜就唱些赶会戏,后半夜,女人孩子们都回去了,就唱荤的,那些词都挺脏,不过村里的男的都爱听,没办法。我那时候拿手的《把鹌鹑》、《闹洞房》、《待满月》啦都有荤内容,我又是唱丑的,结果就起了个"夜壶丑"。我唱秧歌那会儿,家里也可反对来,亲戚们都不看好,说好人谁学那呀,让人瞧不起,你平时唱没人说啥,上台唱就不行了。我唱秧歌也是业余的,家里还有十来亩地,又在农业社里,还是农民。后来娶了媳妇,她也管不了我,村里人叫就还去唱达唱达。

解放以后,村里还照样闹秧歌,我们桃园堡的秧歌那是有传统的,周围村乡都知道,过个会呀,闹个红火呀,都请我们剧团去,我小时候没加入剧团,唱样板戏的时候才加进去。"文化大革命"的时候,村里的剧团都不叫唱旧秧歌了,人们就开始编新剧,唱样板戏,我就又唱晋剧了。唱样板戏就得唱晋剧,不能拿秧歌调子唱。那时候,什么《沙家浜》呀、《红灯记》呀都唱过,反正是甚也唱,别的也没事干。你像冬天,唱这样的样板戏就不用开会,那时候村里到晚上就开会学习,我就不想开会,没意思,村里就这规定,唱样板戏就不用开会,我就唱,也不是爱好了。没意思,闹这东西没意思。

那会儿村里就不唱秧歌了,要唱也是偷着唱,大家也就不愿意闹了,想听戏就是唱晋剧的样板戏,不唱样板戏就没的唱了,别的不叫唱。秧歌小曲曲人家批不准你不能唱。像以前就编上点儿新的演,那也不够唱嘛,你要唱戏总得够一两天的戏嘛,就得唱点儿样板戏这样的大戏。样板戏都是从上面传下来的,那时候也就是糊里糊涂唱,糊里糊涂听吧,唱的甚现在都忘了,反正村里闹红火的时候总得有戏唱。原来的老秧歌现在还记得些,那些新的都记不住了。我们剧团是这些村乡里算大的,都知道我们桃园堡的秧歌有传统,请我们去唱的村乡很多,尽是用的。不过唱新剧的时候出去是不挣钱的,按村里说是搞宣传,是政治任务。唱旧剧的时候多少挣过点儿,不过挣不多,也就是挣包烟钱,

那时候也就是比讨吃强些吧。别村叫你去唱戏,大多数时候就是管顿饭,好些的给上三块两块的。那时候三块两块的也很顶钱,和现在的三十块、二十块也差不多。唱得好了,村里用你了,就再唱几天,多少挣点儿。

"文化大革命"人家不叫唱了,唱秧歌就少了,现在都是他们年轻人在闹,叫我唱,我说岁数大了不能唱了,再说秧歌里好多内容都不干净,岁数大了在村里人跟前再唱,让人背后说道。唉,现在年轻人唱的秧歌和我们年轻时候唱的可是不一样了,好多年轻人不懂,学得也不认真,腔腔调调的都随便改,我们这些老人都不能看。唱秧歌也是很有讲究的,该什么调就是什么调,该在哪儿换气就得在哪儿换气,押的韵也不一样,现在都不讲究这些了,随便改,唱的甚呀!我们那会儿唱,台下听戏的比我们还机迷(清楚),你唱错一句都不行,少唱一句也不行,现在哪讲究这些,听戏的人也不讲究了,就图个红火了。

那时候也没个电视广播啥的,人们没事了就听个戏呀,闹个秧歌的,我们村又出名,一唱秧歌周围村乡的人们都来看,听见你唱的好回去一说都知道了,下回他们村唱就来请你,我们那会儿请的人可多啦,现在不行了,人们听的也少了,请的也少了。

温玉贵老人现在仍住在村里几十年的老房子里,老人很健谈,声音洪亮,说起秧歌来不待笔者提问,顺着自己的思路径直谈了起来。老人的方言让笔者很受困扰,因为老人语速很快,又不愿打断老人的思路,有些内容只好根据意思做些揣摩。在谈到秧歌时,老人言谈中表现出不以为然的态度,他一方面强调桃园堡的秧歌是有传统的,另一方面又不停地重复唱秧歌没意思,是村里没人管的赖人才干的营生,二者似乎很是矛盾,而这恰恰又是农民艺人在乡村表演中的真实体会。他们在因喜爱的参与中又时刻感受到台上台下的两重天地,也就形成了农民艺人本身对自己这项爱好并不认同的观点。

老人在访谈中谈到了"文革"时期农村唱样板戏的情景,逃避开会竟成为老人唱样板戏的理由,这也让笔者体会到特殊时代下农民的无奈和幽默。"糊里糊涂地唱,糊里糊涂地听"大概是对那个时代乡村样

板戏最经典的诠释了。对于今天的乡村秧歌,即使在介绍人秧歌协会会长的面前,老人也毫不客气地表达了不满,包括年轻表演者不过硬的基本功,随意修改的唱词,甚至奢华的布景等等方面。尽管是一种不满,但可以看出,老人对秧歌,对过去戏台上的秧歌还是充满感情的,对于村里曾经因秧歌而扬名周围村社的历史也很是得意。在老人看来,现代社会信息的流通,年轻人对秧歌的淡漠已使乡村秧歌难有当年的辉煌,这一切也是时代进步下无法改变的东西。

<p style="text-align:center">* * *</p>

讲述人:孟宪青(化名),女,1938 年生,艺名:夜明珠。

采访时间:2005 年 7 月 18 日。

孟宪青是我采访的农村艺人中唯一的一位女性,她个子不高,身材瘦小,说话声音略带些沙哑,交谈中不时抽上支烟。老人也很坦率,并不避讳自己年轻时唱秧歌的经历,但似乎并不很健谈,大多时候都是问答式的交谈,答案也很简略,总让笔者感到意犹未尽。

我就是咱们桃园堡村的人,后来也嫁给了村里人,一辈子都在村里。我母亲很早就过世了,家里就我一个孩子,也没兄弟姐妹,我爹也不大管我。平时村里有戏我就看,慢慢就喜欢上了,后来就跟着村里的一个姓温的师傅学开啦。那时候没有姑娘家学戏,我是母亲不在了没人管,要是我母亲在也不让我学。我那会儿还没寻人家,就在剧团里跟着他们唱,也就是在村里唱。剧团也不挣钱,会唱的都能参加,大家在一起就是瞎唱,我那时候就唱那个《算账》、《劝吃烟》啥的。在自己村里唱,唱好唱坏都没啥要紧的。后来有一次我和师傅到县城里,本来是师傅搭班唱戏,我就是跟着看。唱到后来,人们起哄非要叫我上去唱一出。师傅开始也没说啥,说那就唱一出吧,我就唱了一出,好像是《算账》啥的,记不清楚了。结果一下就唱红了,台下鼓掌的,叫好的,还给起了个外号叫"夜明珠"。师傅后来就不乐意了,观众都爱听我唱了,一开场就叫我唱,这不是抢了师傅的风头?师傅就不叫我唱了。回了村里,人传人的,村里人都知道我能唱了,后来唱秧歌就也叫上我了。

十八岁的时候，家里给我说了人家，就是本村种地的。我男人很反对我唱秧歌，说女人家抛头露面的，让人家笑话。可我就是喜欢，因为这个我们经常吵架，还叫人家打。村里人都知道我会唱，一闹红火就来叫，刚开始，我也不管，让唱就上台唱，台下就有人和我男人说，看看你，连你女人也管不住，在台上和别人唱的甚。他听了就气得不行，那时候秧歌都是唱的男女之间啦，夫妻之间啦之类的内容，这回了家就打呀。我那会儿脾气硬，也喜欢这个，挨打也要唱，你不唱也不行呀。你比如说排上了这个戏，是你唱的，你不去村里就开不了戏，那不是误事啦？我男人因为这事老和我打架，后来我就慢慢地唱得少了。有时候村里还想叫唱，就得去做我男人的工作，在村里人，像村长呀，大队干部、剧团的领导面前，我男人也不好意思硬说不让唱，就让我唱，说"去吧，去吧"，唱完回来他又气得不行，就又打，我因为这可挨打来。后来村里都知道了，也就不硬叫了，我也就不上台了。后来又赶上"文化大革命"，村里的秧歌就停了。我记得"四清"的时候村里就组织唱了一回，还受了上头的批评。当时上头派干部到村里作思想政治工作，是个当兵的，好像是平遥家的，那个人思想解放，人家就让唱，我们村就从正月初一唱到正月初八。没过多久那个人调走了，再来的就不让唱了，要唱就是样板戏。后来我也生了娃娃就更没那心思了，我孩子5个，现在也都成家了。

　　到了九几年，村里又闹剧团，年轻人都参加，我二小子、二媳妇、闺女都喜欢这个，也知道我年轻的时候闹过，就让我教他们，我也就没事教上他们两段，他们现在都在村剧团里。年纪大了，我也不唱了，男人也不管了，孩子们爱唱他也管不了了。我男人不爱看秧歌，村里唱秧歌从来也不看。现在和我们那个时候不一样了，女人们唱个秧歌也不算个甚了，我们村的秧歌剧团里现在尽是女的，男的没几个。现在男人们都不管了，台上都是女人也不怕个啥，词也都改了，不干净的词都没有了。现在家里有个会唱的还挺高兴，总是有本事的。这会儿这秧歌改得太多了，没有我们那时候好听了，她们就是怎么好唱怎么改，好多内容都变了，年轻人听不出来，我们这些老的听就不是那个味了，就跟着

瞎听。有时候,他们剧团也找我给指导指导,我就给她们提意见,也没人听了,人家都是现代人了。说起来我们桃园堡的秧歌也是有传统的,到现代都传下第四代了。

孟宪青一辈子生活在村中,从外表看来只是一个普通的农村妇女,可她年轻时唱秧歌的勇气和经历,使得她也是村里公认的"名人"。当笔者向介绍人提出要采访村中老艺人时,介绍人第一个推荐了她,虽然她唱秧歌的经历很短暂,而且几乎没有去过村外更远的地方演唱,但作为地方戏台上出现的唯一的女性,已使她在那个时代备受关注,既得到了观众和同行的认可,也承受着社会和家庭的责难。也正是因为这种冷暖交织的体会,老人对于唱秧歌的感情是复杂的,她不愿多谈因为唱秧歌所引起的家庭矛盾和战争,很多内容是一旁的介绍人补充的。对于今天的乡村秧歌,老人在表示支持的同时也流露出对传统秧歌的怀念。

* * *

讲述人:温强(化名),男,1954年生。
采访时间:2005年6月18日。
温强是现在桃园堡秧歌剧团的团长,也是村里"夜壶丑"温玉贵的侄子。他操着一口略带方言的普通话,反应敏捷,也很健谈,是村里闹秧歌的领头人物。

我们温家在村里闹秧歌也是有些年代了,村里人都知道,都说我们家闹秧歌有传统,你们上午见的温玉贵就是我四叔。我是2000年承下这个剧团的,已经5年了,我是团长,现在光负责组织,不上台演唱,我唱的不行。因为我们家闹秧歌有传统,村里也信任我,非叫我承下来,我就承下来了,这两年我们剧团搞得还可以。

我们桃园堡唱秧歌的年代很早了,最早要数到光绪年,一代代传到这会儿四五代了。在"四清"的时候,就是六几年吧,人家就不叫唱秧歌了,村里的秧歌就停了,要唱就是样板戏、新戏,大部分用的是晋剧的

调子,秧歌旧的都不让唱了,村里就用秧歌的调子唱《白毛女》,反正村里想唱就是这儿。后来我们村的秧歌就断了,一直到改革开放以后,村里的两个老师傅又组织起来闹了几年,两个老师傅去世了,就不再闹了。旧社会,这两个老师傅在太谷很有名的,一个是"电灯丑",那个一下子想不起来啦。这两个老师傅组了班在太谷唱,后来就来咱们桃园堡了。咱们桃园堡之前闹秧歌叫"七月班",每年七月秋收了以后才闹一闹。两个老师傅来啦,村里很多人都跟着学,这才闹大了。咱们桃园堡的秧歌就是从那时候传下来的。那两个老师傅主要是"电灯丑"打头,人家都不熏料子。在旧社会唱戏的好多都熏料子,唱着唱着身体就都垮了,我们村里边那时就有好几个,抽着抽着连吃的也没有啦,冬天连个棉衣也没有,最后饿死啦,要不说人们留下了"唱戏的没好人"的说法。那时候的大烟不像现在的毒品那么劲大,都是日本人带过来的,日本人败了,共产党组织着戒烟,好多人也就慢慢戒啦。

 两个老师傅领了班以后,大概就在民国时候,我们村的秧歌就起来了,到四几年的时候,村里的秧歌就相当好啦,在太原、祁县、清徐、榆次,就咱们晋中一带,一说起这两个师傅人们都知道,都是以人家为主。我们桃园堡的秧歌班那时候都出去唱,挣钱呀,在本村唱不挣钱。出去唱倒是也挣不多,都是农民,家里有地,能挣就挣点儿,挣不上也不计较,主要是爱好,唱得好了,咱村也有名气。到1983年以前,咱们桃园堡是六个生产队,我是第四生产队的队长,还有个姓孙的是第二生产队的队长。到了1983年以后都分产到户了,都独干了,我就养了汽车了,搞运输搞了多少年,也挣了点儿钱。到2000年,那个姓孙的就找上我了,说是想把咱们村的秧歌再搞起来,我们就一点点地凑起来啦。姓孙的那个人喜欢秧歌,但是他不懂剧团里的事情,我不唱秧歌,可剧团怎么弄我都知道,我们家以前就闹过。他来找我,我就说咱看看吧,张罗张罗看看有人唱没有,我们就在大队广播了广播,在村里贴了布告,说谁愿意唱都可以来报名。因为村里的老的现在都不能唱了,会唱两下的都是年轻的,三十多岁的,现在大家都忙着挣钱,我们也不知道能不能组织起来。结果一广播来报名的不少,光是能唱的就有二三十个,大

家对成立剧团都很热情。报名的人多，我们就挑呀，有些唱得不行的就退了，现在剧团里能唱的还有十四五个。

我们剧团的演员都是义务的，什么待遇也没有，大家就是个爱好。村里对剧团也很支持，像这些戏装呀、乐器呀都是村里支持的，村里还专门有个房子放着。村里也有一些有钱的老板赞助我们，我们剧团的架子鼓、电子琴什么的都是村里的老板给买的。我们有时也闹点儿现代的东西，不过还是以秧歌为主，我们现在排的秧歌有六十多个，都是传统的，像他们别的村排不了这么多，顶多有二三十个，最多五十个，我们村算多的。现在剧团的演员原来就都有些基础，不过剧团里我们也请师傅，像张全明、温玉贵都是我们剧团的师傅，秧歌的曲调太多，一个秧歌一个调，没有师傅教你根本就掌握不了这么多秧歌调子。老师傅们大部分都没有剧本，是口传的。有的老师傅有剧本，比如说一个秧歌你是唱生的，他是唱旦的，剧本就是各记各的，我们就把它们凑到一块，组成了比较完整的剧本，让现在剧团的演员们抄回去学。

我们剧团现在还有导演，他叫于生茂，人家是个全面手，文场、武场全部都能下来，演员的演唱人家也能教。在我承这个剧团的五年主要是和这个于生茂配合，我是团长，他是导演，教演员都是他负责，他在外面也教，在外面教就有报酬了，在本村没有。我们剧团是业余的，每年在冬天排练，太谷每年十月十三要过大会，过了这个会，我们剧团每天晚上就开始排练了，就在咱们戏台两边化妆的屋子里，那有四间房，外边三间，里边一间，演员们晚上就在那里排。我们平常不排练，就冬天排。现在剧团的演员都有营生，有的在县城里给人家卖东西，有的在学校里扫楼道，还有在纺纱厂的，干什么的都有，晚上他们回来以后我们才能排练。剧团要是有活动就提前通知他们，他们就倒班，和别人换班，回来参加，虽然不挣钱，我们演员们都很积极的。我们剧团现在有三十个人，唱的有十四个，剩下的就是文武场，管音响的、管衣箱的、电工什么，也挺全的。

我们剧团大部分是女演员，有十个女的，四个男的。以前的剧团是男的多，现在倒过来啦，男人们除了种地，好多都干点儿别的营生，不像

原来闲了,女人们还是闲一些。咱们晋中秧歌主要是丑角,秧歌就是闹个红火,有耍丑的才有气氛,咱们剧团四个男的都是丑角。我们这剧团就算是大的了,外面的职业剧团也就十二三个人,他们不能人多了,人多了分钱分不过来,我们这又不图挣钱。正月的时候,外边有人请,我们也出去唱,那就挣钱了,一般是一场五百块钱,管饭,唱五场、六场、七场的时候都有。我们这比职业的还是便宜,有的职业的一场就是一千块。挣了钱我们就给大家分啦,都是平分,导演一天比别人多着十块,其他的都一样。职业剧团和我们就不一样啦,人家是唱以前就和团长讲好价钱了,像秧歌里,唱花旦的拿钱最多,唱一天是二百二,唱小生的一百四、一百二、九十的都有,这就是事先讲好的,不管你剧团挣多少,也不能少了人家的。我们不一样,不管你是唱花旦的、唱丑角的,还是打鼓的,大家都一样。他们职业剧团出去唱戏都要签合同,我们不用,都是邻村的,大家见面都熟悉,说好就行了,谁也不会为难谁。

我们剧团发展了这五六年,周围村乡里都是有名的,出去唱不次于他们职业的剧团。我们这个剧团底子就厚。我们村原来的两个师傅全太谷都有名的,人家自己就会编秧歌,同时教五六个徒弟,各学各的,谁和谁的也不一样,师傅教的那词一句也错不了,人家都在肚里记得呢。师傅也认真,人家教一回和教一百回一个样。像现在的老师傅都比不上人家,我们村最老的师傅,就是那个张师傅,现在年龄大了,八十多了,有些秧歌词他就有点混了,最以前的那老师傅根本就弄不错,脑子特别好。我们村现在这些老师傅那都是人家的徒弟,我父亲和那个张全明都是那个"电灯丑"的徒弟。"电灯丑"那在晋中是相当有名的,我们在生产队的时候,有一回开着印着我们桃园堡村名的拖拉机到晋祠去,人们一看见是桃园堡的车,还围过来问问我们的秧歌剧团和"电灯丑"、"拉拉旦"他们两个老师傅,晋中地区的人们都知道人家。

那会儿,我们桃园堡有个"拉拉旦",是和"电灯丑"一起的老师傅,他原来不是我们桃园堡的,是邻村的,后来才来桃园堡。"拉拉旦"的基本功和其他各方面是相当过硬,人家年轻的时候在张家口搭班唱过晋剧,也唱秧歌,那时候这样的班子就叫"风搅雪"。"拉拉旦"唱戏是

唱什么像什么，人家本身就参加过职业班，要不能那么有名？"拉拉旦"年轻的时候熏过料子，人家"电灯丑"没有，后来他没钱了，就去挖人家的墓，在旧社会挖人家的墓是要判死罪的，人家抓他，他就跑啦，跑到了张家口，进了职业班，唱了几年，看着没事啦这才回来。"拉拉旦"没什么徒弟，在他本村也不教徒弟，现在他们本村都是人家"电灯丑"的徒弟。我们桃园堡的人都知道，这个"拉拉旦"财迷，他本村不大露面，主要在祁县东观那个地方教徒弟，他不白干，他是为赚钱。我们桃园堡唱秧歌的那会儿都是"电灯丑"的徒弟。"拉拉旦"也不是一点儿也不教，有"电灯丑"的时候他就不露面，如果村里人问他，他也教一下，他是不主动教。人家那个人要先听你唱，一听你唱的行，是个料子，就教你两下，一听你唱的不行，人家就笑一下，也不说啥，就不教啦。

我们村唱秧歌可是有传统啦，在这两个师傅来以前，村里的秧歌是人家姓武的一家在搞，人家是个大家子，在光绪年间就唱上啦。别看就这么个村，那时候也分两半，东边的闹秧歌，西边的就不闹，西边的过去都是做买卖的，人家不闹秧歌，闹秧歌的都是种地的。我们过去也是做买卖的，在我老爷爷手里，我们家是闹剧团的，闹的是晋剧，不闹秧歌，到我爷爷手里，我们家就改行了，不闹晋剧闹耍孩儿，闹的是木偶戏和皮影，这在过去都是挣钱的，我们家也不是全靠这个，我们在太谷城里也有铺子。我们家到父亲手里边，就全都闹成秧歌了。在民国时候，晋剧发展不如秧歌，也没人教，秧歌在村乡里很红火，我们家也就改啦。说起这个秧歌到底什么时候兴起的，现在可没人说得清了，我们村最早就是武家的社火，人家闹，像《刘三推车》这样的节目，边走边唱，也不上台，后来慢慢就上台了，其实秧歌里的好多剧都是从南方的戏里改编过来的，像《清风亭》、《西河院》、《打花鼓》什么的。我们现在还是唱的这些，都是当年老艺人们编的，现在没人编这些了。

温团长已经50多岁，但跑运输经商的经历使他不仅见识较广，而且思路很活跃。采访中，恰逢桃园堡的秧歌剧团在搞活动，他干练的安排和组织也足以证明其在乡村秧歌演出中的领导地位。温团长家的庭院非常开阔，大门也是以琉璃瓦装饰的，崭新宏伟，相较之下是村里经

济条件不错的人家。在谈话中,温团长先谈起了他们现在办的秧歌剧团,尔后才回忆村里唱秧歌的名人和历史,可以说是采访中唯一一个以追述形式谈论秧歌的人。

现在桃园堡的秧歌剧团已相当现代,有着可与职业剧团媲美的灯光、音响和布景,演员的服装、道具和化妆品都很丰富,这应该与温团长较为开放的理念和在乡村中的号召力有着直接关系。他谈到,为了剧团他经常发动村里的老板们赞助,都是本村人,大家也很给他面子,所以几年来剧团发展得很好,乡民们也很支持。最初听到温团长对自己剧团的推崇时,我还有些是否夸张的怀疑,但在听了剧团两场秧歌后,这种怀疑彻底打消了。七月里的几天,剧团在村里演出,本不是什么集日和节庆,可照样吸引了村里人的关注。从下午的搭台,到晚上的准备,再到正式的演出,戏台前始终有乡民们热切地关注着。戏台上所唱的秧歌并不是如职业戏班那样由村里人从戏折子上挑的,而是演员们根据自己的专长定下来的,剧名就用粉笔写在戏台侧面的黑板上,尽管没有参与,但乡民对于唱什么戏并没有任何意见。晚上开场后,戏台下坐满了人,有二三百之多,其盛况超过了我所见过的任何一个职业戏班。这不得不让我感叹,即使在当今社会,秧歌的生命力仍然在乡村社会内部。

* * *

乡村老艺人关于秧歌的回忆和经历还有很多,限于篇幅这里不能一一列举出来,在这些记忆中,有对曾经热爱并参与其中的乡土艺术的怀念,有对因为秧歌而经历的颠沛起伏人生的感叹;有对秧歌既爱又恨的复杂感情的流露;也有对当代乡村秧歌既挑剔又期待的观望。如此种种,乡村艺人和乡村民众对过去的秧歌和今天的秧歌所怀有的感情真是一言难尽。但无论怎样评价,在乡民眼中,秧歌是他们自己的东西,是祖辈留下来的东西,是他们所珍视的东西,这一点是毋庸置疑的,这也是今天乡村秧歌在缺少政府如对待大戏那样的支持下,仍然活跃在乡村戏台的主要动因所在。

作为口述资料,老人们的回忆不可避免地会带有个人的感情色彩,

对秧歌本身和自身经历的扬善掩恶也是势所必然。事实上,在资料记载中,秧歌艺人吸食大烟、生活穷困潦倒的不在少数。为了迎合民众的欣赏口味,民国年间也曾创作了大量描绘男女性乱关系的剧目,以至于被人们戏称为"慢帘秧歌",即以男女双方钻进戏台上搭起的慢帘来暗示不正当的男女两性关系,再后来甚至撤去慢帘,在戏台上直接表演起来,成为老百姓所说的"脱裤子"秧歌。当然,这些内容在今天的秧歌演出中都看不到了,但它确实也是乡村戏台上曾经出现过的。关于秧歌的"不光彩"的过去,调查中,只有少数艺人和乡村文化人谈到了这一点,大多数人都将这些隐没了,大概是在面对笔者这样一个外来者,下意识地对秧歌的维护。这也正反映了乡村社会对于秧歌的情感和将其视作己出的"护短"。

这些个人经历中的秧歌历史,对于这项缺少文字留存的民间艺术来说无疑是最可宝贵的资料,这不仅仅是因为它们补充了文字资料的不足,而且也因为这些记忆赋予了这项民间艺术以血肉的生命。

参考文献

一、方志

(康熙)《徐沟县志》。
(雍正)《朔州志》。
(同治)《高平县志》。
(光绪)《续高平县志》。
(光绪)《太谷县志》。
(光绪)《山西通志》。
(民国)《临县志》。
(民国)《张北县志》。
(民国)《翼城县志》。
刘文炳著,乔志强等点校:《徐沟县民俗志》,山西人民出版社1992年版。
丁世良、赵放编:《中国地方志民俗资料汇编》,书目文献出版社1989年版。
太谷县志编纂委员会编:《太谷县志》,山西人民出版社1993年版。
交城县志编写委员会:《交城县志》,山西古籍出版社1994年版。
贾佩珍:《兴县文化志》,山西人民出版社1993年版。
山西省地方志编纂委员会:《山西通志》,中华书局1996年版。

二、资料

阿英编:《晚清文学丛钞·小说戏曲研究卷》,中华书局1960年版。
北京大学、北京师范大学、北京师范学院中文系中国近代文学教研室主编:《文学运动史料选》,第4、5册,上海教育出版社1979年版。
长治市戏剧研究室:《戏苑》,第10期。
郭思俊编:《榆次市文化志》,榆次市文化志编纂组1990年,未刊稿。

郭齐文编:《山西民间小戏之花——太谷秧歌》(内部资料),太谷地方志编纂委员会 1986年。
侯杰、王昆江:《醒俗画报精选》,天津人民出版社2005年版。
刘大鹏著,乔志强标注:《退想斋日记》,山西人民出版社1990年版。
陵川文史资料研究委员会:《陵川文史资料》(四)(未刊稿),2000年。
李近义编:《泽州戏曲史稿》,山西人民出版社1989年版。
鲁克义、郭士星、纪丁:《山西省文化志戏曲史料集》(一)(征求意见稿),山西省文化厅文化志编纂办公室1983年。
林卫国:《山西文化志群众文化史料集·运城地区专辑》(征求意见稿),山西省文化厅文化志编纂办公室1983年。
卢焰辑:《沁源老秧歌及谚语》(未刊稿),太原2002年。
刘增杰、王文金等编:《抗日战争时期延安及各抗日民众根据地文学运动资料》上、中、下,山西人民出版社1983年版。
《介休小戏选》,介休县文体局1984年。
(清)屈大均:《广东新语》,中华书局1985年点校本。
齐涛主编:《中国民俗通志·演艺志》,山东教育出版社2005年版。
尚华:《晋中地区民间艺术概况》(未刊稿),1983年。
山西文学艺术工作者联合会编:《山西文艺史料》全3辑,山西人民出版社1959年版。
山西省政府村政处:《山西村政汇编》1928年线装本。
山西省文化局戏剧工作研究室:《山西革命根据地剧本选》(内部发行),山西人民出版社1981年版。
《山西省第二次民间艺术观摩演出大会会刊》,1955年未刊稿。
《山西民间文艺研究》(一),中国民间文艺研究会山西分会1985年。
山西省文化局戏曲工作研究室:《戏曲推陈出新讨论集要》,1963年。
太原市小店区委员会文史资料委员会编:《小店文史资料》(一)(内部资料),1989年。
太谷秧歌编辑委员会编:《太谷秧歌剧本集》传统部分1—6集,(内部资料),2004年6月。
太行革命根据地史总编委会:《太行革命根据地史料丛书之八——文化事业》,山西人民出版社1989年版。
武炳燔:《太谷秧歌协会资料》,太谷县桃园堡村。
王德昌主编:《襄垣秧歌》,天马图书有限公司2003年版。
王仲祥整理:《武乡秧歌》(油印稿),武乡县人民文化馆未刊稿。

文渊阁《四库全书》册1168,台湾商务印书馆1986年版。
王晓伟:《元明清三代禁毁小说戏曲史料》,作家出版社1958年版。
王书明编:《武乡秧歌传统剧介绍》,武乡人民文化馆未刊稿,1990年10月。
王一民、齐荣晋、笙鸣主编:《山西革命根据地文艺运动回忆录》,北岳文艺出版社1988年版。
武乡县文化志编纂委员会:《武乡县文化志》,武乡县文化局未刊稿,1982年。
《为发扬宝贵的民间艺术而努力:山西省第一次民间艺术观摩演出大会会集》,1953年未刊稿。
薛贵菜《祁太秧歌剧本》手抄稿复印资料,行龙先生收集,现藏于山西大学中国社会史研究中心。
《戏剧报》编辑部、戏曲研究编委会编:《论戏曲反映伟大群众时代问题》第一辑、第二辑,中国戏剧出版社1958、1959年版。
《戏剧报》,1956年第7期。
《小戏选集》,晋东南行署文化局群众文化组1980年。
中国人民政协祁县委员会文史资料研究委员会编:《祁县文史资料》第二辑(内部资料),1986年12月。
中国戏曲志编辑委员会编:《中国戏曲志·山西卷》,文化艺术出版社1990年版。
中国戏曲研究院编:《中国古典戏曲论著集成》,中国戏剧出版社1980年版。
戏剧报编辑部、戏剧研究编委会编:《论戏曲反映伟大群众时代问题》第一、二辑,中国戏剧出版社1958年、1959年版。
中国戏协山西分会:《小戏新编》,山西人民出版社1979年版。
张庚编:《秧歌剧选》,人民文学出版社1977年版。

三、报纸

《大公报》。
《安徽俗话报》。
《晋察冀日报》。
《抗战日报》。
《人民日报》。
《新华日报》(太岳版)。
《新华日报》(太行版)。
《山西农民》(1950—1976年)。

《山西日报》(1950—1990年)。

《太谷日报》(1957年)。

《太谷小报》(1958—1964年)。

四、著作

〔美〕阿兰·邓迪斯著,户晓辉编译:《民俗解析》,广西师范大学出版社2005年版。

车文明:《20世纪戏曲文物的发现与曲学研究》,文化艺术出版社2001年版。

陈建森:《戏曲与娱乐》,上海人民出版社2003年版。

陈恒、耿相新编:《新史学》第四辑,郑州:大象出版社2005年版。

程歗:《晚清乡土意识》,中国人民大学出版社1990年版。

程锡景主编:《太谷秧歌》第一集,山西人民出版社2005年版。

董晓萍、〔美〕欧达伟:《乡村戏曲表演与中国现代民众》,北京师范大学出版社2000年版。

〔美〕杜赞奇著,王福明译:《文化、权力与国家》,江苏人民出版社2006年版。

〔英〕E.霍布斯鲍姆、T.兰格著,顾杭、庞冠群译:《传统的发明》,译林出版社2004年版。

费孝通:《乡土中国生育制度》,北京大学出版社1998年版。

〔美〕费正清等编:《剑桥中国晚清史》,中国社会科学出版社1985年版。

傅谨:《中国戏剧艺术论》,山西教育出版社2000年版。

傅谨:《二十世纪中国戏剧导论》,中国社会科学出版社2004年版。

甘满堂:《村庙与社区公共生活》,中国社会科学出版社2007年版。

侯希三:《北京老戏园子》,中国城市出版社1996年版。

胡志毅:《国家的仪式:中国革命戏剧的文化透视》,广西师范大学出版社2008年版。

黄宗智:《华北的小农经济与社会变迁》,中华书局1986年版。

黄宗智:《经验与理论:中国社会、经济与法律的实践历史研究》,中国人民大学出版社2007年版。

黄芝冈:《从秧歌到地方戏》,中华书局1951年版。

〔日〕井口淳子著,林琦译:《中国北方农村的口传文化》,厦门大学出版社2003年版。

〔美〕克利福德·格尔茨著,韩莉译:《文化的解释》,译林出版社1999年版。

廖奔:《中国戏曲声腔源流史》,台湾贯雅文化事业公司1992年版。

李长莉、左玉河编:《近代中国社会与民间文化》,北京:社会科学文献出版社2007年版。

李景汉编:《定县社会概况调查》,上海人民出版社2005年版。

李亦园:《人类的视野》,上海文艺出版社1996年版。

李亦园:《李亦园自选集》,上海教育出版社 2002 年版。
李孝梯:《清末的下层社会启蒙运动》,河北教育出版社 2001 年版。
李泽厚:《中国现代思想史论》,东方出版社 1987 年版。
廖奔:《中国戏曲史》,上海人民出版社 2004 年版。
廖奔、刘彦君:《中国戏曲发展史》,山西教育出版社 2000 年版。
刘佳、胡可等著:《抗敌剧社实录》,军事译文出版社 1987 年版。
吕效平:《戏曲本质论》,南京大学出版社 2003 年版。
鲁克义、郭士星:《山西戏曲概览》,山西省地方志编纂委员会办公室 1983 年。
毛泽东:《毛泽东论文艺》,人民文学出版社 1992 年版。
梅兰芳:《梅兰芳文集》,中国戏剧出版社 1962 年版。
路应昆:《戏曲艺术论》,北京广播学院出版社 2002 年版。
〔美〕明恩溥著,午晴、唐军译:《中国乡村生活》,时事出版社 1998 年版。
平连生:《太原戏剧史》,山西古籍出版社 1999 年版。
屈毓秀等编:《山西抗战文学史》,北岳文艺出版社 1988 年版。
乔志强主编:《近代华北农村社会变迁》,人民出版社 1998 年版。
山西戏曲评论集编纂委员会:《山西戏曲评论集》,山西人民出版社 1960 年版。
山西省文化局戏剧工作研究室编:《山西剧种概说》,山西人民出版社 1984 年版。
山西省文化厅文艺理论研究室:《战地文艺之花:晋绥边区七月、人民、吕梁剧社社史》,北岳文艺出版社 1992 年版。
申双鱼:《上党民间文艺观》,天马图书有限公司 1999 年版。
施旭升:《中国戏曲审美文化论》,北京广播学院出版社 2002 年版。
唐家路:《民间艺术的文化生态论》,清华大学出版社 2006 年版。
田川:《草莽艺人》,江苏人民出版社 2002 年版。
唐家卢:《民间艺术的文化生态论》,清华大学出版社 2006 年版。
〔日〕田仲一成著,布和译,吴真校译:《中国戏剧史》,北京大学出版社 2011 年版。
〔日〕田仲一成著,云贵斌、王文勋译:《明清的戏曲——江南宗族社会的表象》,北京广播学院出版社 2004 年版。
徐慕云:《中国戏剧史》,上海古籍出版社 2001 年版。
王笛:《街头文化:成都公共空间、下层民众与地方政治,1870—1930》,中国人民大学出版社 2006 年版。
王杰文:《仪式、歌舞与文化展演——陕北、晋西的"伞头秧歌"研究》,中国传媒大学出版社 2006 年版。

王铭铭、王斯福主编:《乡土社会的秩序、公正与权威》,中国政法大学出版社1997年版。
王永年讲述,刘巨才、段树人编:《晋剧百年史话》,山西人民出版社1985年版。
王易风:《山右戏曲杂记》,北岳文艺出版社1991年版。
王政尧:《清代戏剧文化史论》,北京大学出版社2005年版。
吴文蔚:《阎锡山传》,台湾1983年版。
于平:《中国古典舞与雅士文化》,吉林教育出版社1992年版。
行龙:《走向田野与社会》,三联书店2007年版。
杨念群:《昨日之我与今日之我——当代史学的反思与阐释》,北京师范大学出版社2005年版。
〔美〕杨庆堃著,范丽珠等译:《中国社会中的宗教》,上海人民出版社2007年版。
张发颖:《中国戏班史》,学苑出版社2003年版。
张万一:《张万一剧作选》,北岳文艺出版社1991年版。
殷俊玲:《晋商与晋中社会》,人民出版社2006年版。
岳永逸:《空间、自我与社会——天桥街头艺人的生成与系谱》,中央编译出版社2007年版。
赵树理:《赵树理文集》,第4卷,工人出版社1980年版。
赵世瑜:《小历史与大历史:区域社会史的理念、方法与实践》,三联书店2006年版。
赵世瑜:《狂欢与日常——明清以来的庙会与民间社会》,三联书店2002年版。
赵尚文编著:《三晋大戏考》,中国戏剧出版社1999年版。
曾永义:《戏曲源流新论》,文化艺术出版社2001年版。
郑振铎:《中国俗文学史》,上海世纪出版集团2006年版。
朱鸿召:《延安日常生活中的历史》,广西师范大学出版社2007年版。
朱伟华:《建构与生成——屯堡文化及地戏形态研究》,广西师范大学出版社2008年版。

五、论文

葛兆光:《文化史:在体验与实证之间》,《读书》1993年第9期。
行龙、毕苑:《秧歌里的世界》,《民俗研究》2001年第3期。
黄旭涛:《生活层面:民间小戏民俗学研究的新视野——以祁太秧歌为例》,《山西师范大学学报》2003年第3期。
虞和平:《抗日战争与中国文艺的现代化进程》,《抗日战争研究》2005年第4期。
张艳梅:《抗战时期演剧:民族国家话语的舞台建构》,《文艺理论与批评》2005年第4期。

马龙潜、高迎刚:《"大众文化"与人民大众的文化》,《文艺理论与批评》2005年第6期。

张孝芳:《陕甘宁边区的民间启蒙与政治动员》,《党史研究与教学》2005年第3期。

王加华:《戏剧对义和团运动的影响》,《清史研究》2005年第3期。

艾立中:《论20世纪30年代戏曲改良思潮》,《戏剧—中央戏剧学院学报》2005年第2期。

袁桂梅:《抗日战争时期中共在晋察冀根据地的文艺宣传》,《党史研究与教学》2006年第2期。

于佳:《文化人类学视野中的东北秧歌》,《艺术研究》2007年第4期。

黄旭涛:《从文化生态视角看祁太秧歌的生成》,《河南教育学院学报》2008年第2期。

后　记

当文稿完成最后的修改,距离我与山西秧歌小戏最初的接触已过去了8年光阴,本书可以说既是我多年来学习工作的总结,也是我踏入社会史研究领域的开始。回顾这些年来的学习研究经历,不禁有着心有千言,无从下笔的感慨。

从1995年考上大学算起,不知不觉已在山西大学度过了17年,这17年恍如一个人生的轮回,记录了我从懵懂少年到专业学人,从学生到老师的转变。在这样一个成长过程中,给予我支持帮助的人实在太多,首先必须感谢我的导师行龙先生。从1999年本科毕业至今,师从行龙先生已整整13年,可以说是追随先生时间最长的学生。先生治学之严谨,对学生要求之严正,常常成为我惰怠时的鞭策,前进中的激励。本书从确定题目,到资料收集,再到结构安排无不倾注了先生的心血,如果说拙作还有某些可取之处,全在于先生的教诲和指导。在此,我要对先生表示深深的谢意。

在田野调查阶段,我得到了很多地方上热心人士的帮助,在此一并谢过,他们是:太谷县桃园堡的武炳燔先生、榆次市档案馆的刘俊礼先生、文水县晋秧剧团的米志涛团长、交城县的文井先生、太原市小店区的高华先生、太谷县团场村的王效端老人、榆次市的王基珍老人、文水县桑村的米安儿老人等等,真诚地感谢他们给予我的支持和帮助。

在写作阶段,我也曾受教于历史系的诸多老师,岳谦厚老师、王守恩老师、郭卫民老师、刘建生老师都对本书提出了很多中肯的建议与意见,使其能够进一步完善成熟。

拙作的顺利完成还得益于一个和谐互助的团体,作为山西大学社

会史研究中心的一员,我时时感受到中心同仁给予我的支持。通过与中心郝平、胡英泽、张俊峰、常利兵、马维强、周亚、柳杨等师兄弟的交流讨论,我的思路得到了很大开拓,也从协作中得到了很多有益启发。马维强、刘素林还热心地为我收集资料、提供线索。另外,民间戏曲研究的同行郇红梅在资料和田野调查的线索方面也为我提供了莫大帮助。如果没有他们的帮助,很难想象这部书稿能顺利付梓。

读博的几年,正值女儿出世,我的父母、公婆默默为我照顾孩子,承担了大多数的家务,让我没有后顾之忧。丈夫王庆不仅给我的论文提出了很多中肯的建议和不客气的批评,而且也是论文最重要的合作者,他主动承担了很多田野调查和资料整理工作,无数次地陪我穿行在田野乡间。感谢我的家人,你们的理解和支持是我继续前行的动力。

学力所限,文章疏漏谬误之处,定然不在少数,恳请专家学者批评指正。

<div style="text-align:right">

韩晓莉

2012 年 4 月于山西大学

</div>